고흐

주디 선드 지음 · 남경태 옮김

Art & Ideas

KB134196

한길아트

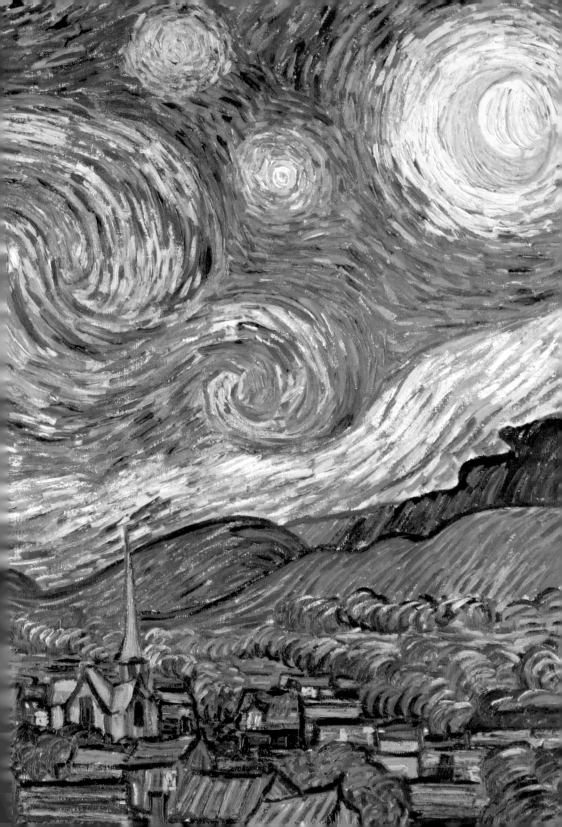

고흐

옆쪽
「별이 빛나는 밤」
(그림165의 부분),
1889,
캔버스에 유채,
73×92cm,
뉴욕 현대미술관

빈센트 반 고흐(Vincent van Gogh, 1853~90)는 자살할 무렵에야 전도가 유망한 무명의 신인으로 예술계에 알려졌다. '세상의 이방인'을 자칭했던 그는 이때 처음으로 매체가 만들어낸 집단적 의식의 페르소나로서 세상에 널리 알려졌다. 그의 사후에 심리학자, 영화 제작자, 소설가, 전기 작가들이 전설적인 인물로 빚어낸 '빈센트'는 그 자신의 유명도가 작품의 명성을 능가한다. 충동적인 성격, 자해까지 할 정도의 광기와 괴팍한 조증(燥症)의 에너지는 격정적인 붓놀림, 과격한 양식화, 밝은 색조로 분출되었다. 이 전설의 빈센트는 그의 시대에는 비극적으로 오해되었고 우리 시대에는 영웅으로 승화되었다.

역사 속의 반 고흐를 그가 살았던 문화적 배경 속에서 파악하기 위해서는, 신화화된 빈센트의 '독창성'을 높이 평가하는 서구 문화의 특성과 뛰어난 천재라는 관념에 지나치게 관대한 예술사의 특성을 고려해야만 한다. 부풀려진 대중적 상상력의 페르소나를 제한하고 현실적인 면모를 찾아내는 것이 1980년대 이래 반 고흐 연구의 주류였고 또한 지금 이 책의 목적이기도 하다.

사실 반 고흐만큼 '자신의 시대에 속하기 위해'(그 자신의 말이다) 노력하고 존경하는 선배와 동료들에게 많은 신세를 졌다고 솔직히 인정하는 사람도 드물다. 화상 출신으로 미술의 역사에도 해박했던 그는 자신의 작업을 과거의 연장선상에서 파악했다. 또한 동시대의 조류에도 크게 흥미를 가졌던 그는 현대적인 방식과 전통적인 개념을 결합했다. 이러한 경향은 렘브란트 반 라인(Rembrandt van Rijn, 1606~69)에게 경의를 표하면서 최신의 흐름에도 충실했던 파리 시절의 한 자화상(그림1)에 여실히 드러난다. 반 고흐는 루브르에 소장된 렘브란트의 자화상(그림2)을 본떠 팔레트를 손에 들고 거장다운 온화한 표정으로 캔버스를 바라보는 자화상을 그렸다. 그러나 그의 시선은 과거만이 아니라 동시대도 놓치지 않았다. 밝은 바탕, 다채로운 색상, 세심한 붓놀림은 파리의

네덜란드인 반 고흐가 우상화된 선배들의 긴 그림자를 넘어 인상주의와 신인상주의의 조류에 합류했음을 말해준다.

또한 그가 그림을 그리는 방식은 약간 불명확하기는 하지만 전도사, 시인, 철학자, 소설가, 작곡가들로부터 조금씩 영향을 받았다. 그 결과 그의 그림은 예술사적인 연관성과 아울러 문학이나 음악과의 연관성도 지니게 되었다. 그의 그림이 큰 인기를 누리는 이유는 일단 정서가 뒷받침된 즉흥성 때문이겠지만, 실상 그의 작품은 강렬한 목적의식을 지닌 성찰적이고 지적인 산물이다. 예술사가인 로널드 피크번스(Ronald Pickvance)가 지적했듯이 반 고흐의 작품들 중에는 화가의 심리적 상태가 나타난 것이 드물다. 실제로 그의 그림은 사적인 관심을 드러내면서도 동시에 감춘다. 예컨대 파리 시절의 자화상은 초연한 분위기를 풍기며 당시 그가 느끼고 있었던 불안을 거의 드러내지 않는다. 비록 그 시절의 방종한 생활로 인해 '심각한 마음의 병'을 앓고 있었지만, 붉은색 테두리가 둘러진 그의 파리한 눈매에서는 그런 불안감이 보이지 않는다. 오히려 이 자화상은 원숙하고 전문적인 솜씨를 보여주며, 견고한 윤곽선과 일정한 간격의 리듬감 있는 붓놀림을 통해 안정된 자세를 잘 표현하고 있다.

반 고흐의 작품은 자화상의 전경에 위치한 캔버스에 비유될 수 있을 것이다. 캔버스 자체는 쉽게 알 수 있고 분명한 정보를 지니는 물건이다. 하지만 그 위치는 화가와 감상자, 그림과 '현실'을 구분하는 경계선을 강조한다. 반 고흐의 그림들은 돌려져 있는 캔버스만큼이나 접근하기 쉽지 않으며, 이 과정의 장(場)에서 우리는 그저 추측을 해볼 수 있을 뿐이다. 그와 동시에 그의 드로잉과 회화는 문화의 산물이기도 하다. 즉 그의 작품은 특정한 시대와 장소의 산물이므로 19세기 말 유럽 문화의 폭넓은 배경을 바탕으로 고찰할 때 더욱 복잡해지면서도 더욱 이해가 쉬워진다. 그 배경 중에서도 특히 중요한 것은 빅토리아 시대의 복음주의 운동, 네덜란드의 산업화, 프랑스의 미학 논쟁, 반 고흐가 동료들과 교류하면서 촉발된 창조적 경쟁이다.

1880년대에 집중된 반 고흐의 화가 활동은 전도사로서의 꿈이 좌절되면서 시작되었다. 설교단에서 내려와 연필을 손에 쥔 그는 독학으로 그림을 배우고 어렵사리 데생 방법을 익히면서 조국 네덜란드가 근대화되

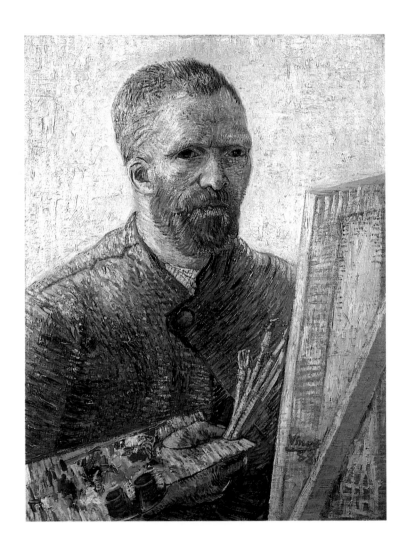

1
「이젤 앞의
자화상」,
1888,
캔버스에 유채,
65×50.5cm,
암스테르담,
반 고흐 박물관
(빈센트 반 고흐
재단)

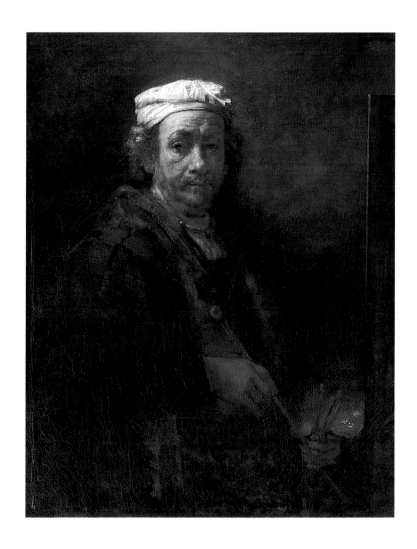

2
렘브란트 반
라인,
「자화상」, 1660,
캔버스에 유채,
111×90cm,
파리,
루브르 박물관

는 모습과 어린 시절의 풍경에 대한 향수를 그림으로 표현했다. 또한 색채의 표현적인 효과로 인해 회화에 매료된 반 고흐는 네덜란드 노동자들이 대충 그린 유화에서 질감의 잠재력을 탐구하다가 1880년대 중반 파리에서 자신만의 색채와 터치를 찾기에 이르렀다. 당시 파리는 예술과 사상의 중심지이자 자연주의자들과 상징주의자들 사이에 격렬한 논쟁이 벌어지던 현장이었다. 자연주의자들은 '현실 세계'의 모티프를 직접 관찰하는 방식을 주장한 반면, 상징주의를 이끄는 지식인들은 예술을 주관적 경험의 산물로 보고 비물질적인 영역을 토양으로 삼아야 한다고 믿었다. 시인이자 평론가인 귀스타브 칸(Gustave Kahn)은 상징주의의 목적이 '주관성을 객관화하고' 사상에 형식을 부여하는 데 있다고 주장했으며, 자연주의자들은 '객관성을 주관화하는 것(조절을 거친 자연)'을 목적으로 삼았다. 자연주의적 소설을 즐겨 읽고 모델이 없으면 그림을 그릴 수 없는 화가였던 반 고흐는 상징주의의 성장에 경계의 시선을 보냈다(그가 프랑스에 온 그해에 칸은 상징주의를 선언했다). 하지만 그의 가장 유명한 그림들과 발언의 취지는 그 자신이 구현하고자 했던 것보다는 오히려 상징주의에 더 가깝다.

'상징주의'라는 용어는 대개 에드바르트 뭉크(Edvard Munch, 1863~1944), 페르낭 크노프(Fernand Khnopff, 1858~1921), 장 토로프(Jean Toorop, 1858~1928) 등과 같은 세기말 화가들의 이념 중심적 예술을 가리킨다. 그러나 반 고흐는 '후기인상주의'로 분류되는데, 이는 특별한 사조를 이루지도 못하고 일관적인 양식도 없는 불행한 낙인이었다. 영국의 평론가인 로저 프라이(Roger Fry)가 20세기 초에 만들어낸 '후기인상주의'는 조르주 쇠라(Georges Seurat, 1859~91), 폴 세잔(Paul Cézanne, 1839~1906), 폴 고갱(Paul Gauguin, 1848~1903) 등 다양한 화가들을 인상주의와 연관지으려는 의도를 담고 있다. 그들과 거의 동시대 화가인 반 고흐는 1880년대 중반에 인상주의의 다채로운 색채와 붓자국이 드러나 보이는 화풍을 채택했으나 얼마 안 가 개인적 인식이 가미된 객관성(조절을 거친 자연)에서 훨씬 더 확고한 주관성으로 변신을 꾀했다. 그는 이렇게 썼다. "내 눈에 보이는 것을 정확히 재현하려 하기보다 색을 더 임의적으로 사용해서 나 자신을 강력하게 표현하고자 한다." 이른바 후기인상주의 예술에서는 그와 같이 광학적 현실을 (복제

가 아니라) 인위적으로 조작하는 것이 다양한 형태를 취하면서도 일관되게 나타난다. 반 고흐의 최고 작품들에서는 스스로 의미를 생성하는 색채, 선, 공간의 힘을 볼 수 있다. 그의 작품에서 보이는 '상징주의적' 측면은 그가 언어적인 생각을 일화적이거나 비유적인 회화가 아니라 암시적인 회화를 통해 전달하고자 했기 때문에 생겨난 결과이다. 그래서 그의 작품에서는 지나치게 과장된 색조들이 독특한 선과 공간의 효과와 결합되어 평범한 모티프를 기묘하게 표현해내는 것을 볼 수 있다.

반 고흐가 활동한 문화적 배경은 그의 많은 편지에 생생하게 묘사되어 있다. 약 900통에 달하는 그의 편지는 그 자체가 세심하게 공들인 작품이다. 친구 화가들, 동생이자 화상인 테오(Theo), 누이동생 빌(Wil) 등에게 보낸 반 고흐의 편지에는 일상적인 관심사에 관한 내용과 더불어 자신의 그림 작업에 관한 상세한 설명이 포함되어 있다. 어느 시대의 어느 예술가도 자신이 좋아하고 싫어하는 것, 야망과 성취에 관해 그처럼 폭넓고 자세한 기록을 남긴 적은 없다. 그래서 반 고흐의 편지(1890년대에 일부분이 처음 출판되었다)는 그의 그림을 '독해'하는 방식과도 밀접한 관련을 지닌다. 이 책에서도 반 고흐의 편지는 자주 인용되는데, 특히 그의 의도와 작품의 의미에 대한 나의 해석을 뒷받침하는 역할을 할 것이다. 그러므로 그의 편지는 그림, 사람들, 상황을 이해하는 데 대단히 중요할 뿐 아니라 반 고흐에 관해 글을 쓴 사람들(여기에는 나도 포함된다)은 그의 편지를 선택적으로 인용한다는 것에 유념하도록 하자.

그 밖에 나는 반 고흐의 가족과 친구들이 쓴 회상록이나 편지, 그의 작품 및 그의 상상력을 자극한 화가와 작가들에 관한 면밀한 검토, 그가 살았던 장소와 문화, 그가 속했던 집단에 관한 설명도 참고했다. 나는 반 고흐의 독특한 화풍이 사후에 밝혀진 신체적 결함에서 비롯된 것이라고 생각하지 않으며, 그의 작업은 의식적인 미학적 선택의 소산이었다고 믿는다.

나는 반 고흐를 다룬 학술 문헌에 적지 않은 빚을 졌다. 많은 동료들의 문헌이 여기에 인용되었고, 또 다른 동료들도 내 논증에 자신의 견해가 반영된 것을 볼 수 있을 것이다. 또한 나는 반 고흐에 관한 방대한 대중적인 문헌도 참고했다. 그 문헌들은 그의 생애에서 관심을 끌 만한 요

소들을 즐겨 다루고, '빈센트'를 마치 예술을 위해 순교한 성인과 같은 주변인으로 격상시키고 있다. 그러한 과장을 우려하여 나는 극적인 요소와는 어느 정도 거리를 두었다. 반 고흐의 기법과 작품을 냉철하게 분석하다보면 대중적 문헌들이 간과하는 여러 가지 개성적 측면들——특히 자신감, 재주, 취향——을 알 수 있으며, 또 그의 삶에서 비중 있는 사건들을 통해 그의 작품의 명백한 아름다움에 내재하는 정서적 흐름을 알 수 있다.

반 고흐에 대한 요란한 찬사는 20세기 후반에 그 자체로 연구 대상이 되었다. 주요한 관심사는 그러한 찬사가 반 고흐에 관해 무엇을 말해주는지(그리고 무엇을 말해주지 않는지)만이 아니라, 예술적 기질이나 예술을 정의하고 평가하는 현대적 기준과 같은 귀중한 개념들이 형성되는데 반 고흐의 신화가 어떠한 역할을 했는지 하는 것이다. 노래와 영화에 등장하는 빈센트에 관해서는 이 책의 마지막 장에서 논의하기로 한다.

뿌려진 씨앗 성장기, 1853~80

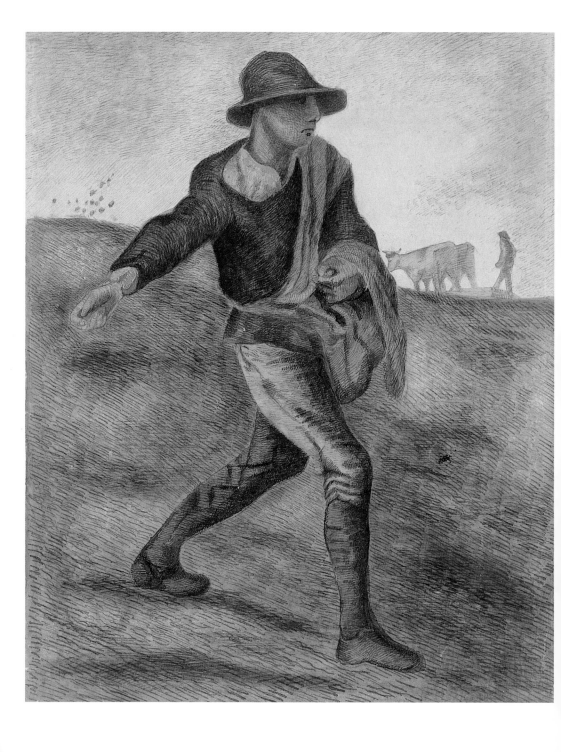

3
「씨 뿌리는 사람」
(밀레를 따라
그린 모작),
1881,
연필과 잉크,
밝은 부분은
녹색과
흰색 처리,
48×36.5cm,
암스테르담,
반 고흐 박물관
(빈센트 반 고흐
재단)

'빈센트'라는 서명을 사용한 화가(아마 반 고흐라는 이름을 정확히 발음하기 어려운 외국인들을 위한 배려였을 것이다)는 그 이름을 대물림하는 가정에서 태어났다. 그의 할아버지와 큰아버지도 세례명이 빈센트였으며(큰아버지의 별명은 '센트[Cent]'였다), 1853년 3월 30일 그가 태어나기 꼭 1년 전에 사산된 맏이의 이름도 빈센트였다. 슬픔이 채 가시지 않았을 때 새 아들을 얻었으므로 반 고흐의 부모는 잃은 아들을 기억하는 뜻에서 그에게 빈센트라는 이름을 지어주었겠지만, 아마 가문의 대를 잇는다는 의미도 있었을 것이다. 큰아버지 센트는 사업에서 성공했으나 아이가 없었기 때문이다.

미래의 화가가 네덜란드 남부의 농촌에서 태어났을 때는 바야흐로 상업이 비약적으로 팽창하고 발전하던 무렵이었다. 반 고흐는 1860년대에 네덜란드에서 시작된 산업혁명으로 고향인 브라반트 지방이 크게 변모하는 과정을 목격했다. 고향 마을인 쥔데르트에서 빈센트는 일종의 주변인으로 성장했다. 로마 가톨릭 노동자들이 거의 대부분인 동네에서 그의 집안은 중산층 신교도였기 때문이다. 네덜란드는 기본적으로 신교 국가였으나 브라반트 지방은 그렇지 않았다. 빈센트의 아버지인 테오도뤼스 반 고흐(Theodorus van Gogh) 목사가 신교 집회에 참석한 1849년 당시 쥔데르트의 주민 6천 명 가운데 신교도는 150명을 밑돌았다.

테오도뤼스는 자기 아버지를 본받아 레이덴 대학교에서 신학을 공부했으나 그 시대 네덜란드의 여느 신교 목사들처럼 감동적인 신앙심을 고취하고 사회적 대의에 헌신하는 그로닝겐파의 복음주의 이념을 받아들였다. 그저 그런 전도사였던 테오도뤼스는 여러 지역을 전전하면서 평범하게 직무를 수행했다. 그의 아내인 안나 카르벤튀스(Anna Carbentus)는 존경받는 제본업자의 딸로서 19세기 네덜란드 문화의 중심지인 헤이그에서 성장했다. 젊은 시절에 꽃 그림을 그려본 경험이 있는 안나는 맏

아들에게 어릴 때부터 미술에 대한 관심을 일깨워주었다.

반 고흐 집안의 여섯 아이들은 쥔데르트의 시골 분위기와는 사뭇 다른 문화적 배경 속에서 자랐다. 목사관에는 책들이 많았고, 폴 들라로슈(Paul Delaroche, 1797~1856)의 「성모 마리아」(그림4)나 J. J. 반 데르 마텐(van der Maaten, 1820~79)의 「보리밭의 장례 행렬」(그림5)과 같은 인기 있는 그림들의 복제품이 걸려 있었다.

자식들이 동네 아이들의 영향을 받아 거칠어질까 걱정한 테오도뤼스

4
폴 들라로슈를
따라 그린 모작,
「어머니
돌로로사」,
1853,
구필 인쇄물

5
야코프 얀 반
데르 마텐을
따라 그린 모작,
「들판을 지나는
장례 행렬」,
1863,
반 고흐의
주석이 기록된
석판화,
26.1×33.6cm,
암스테르담
대학교 도서관

와 안나는 가정교사를 고용했다. 어린 빈센트는 네 살 아래인 동생 테오와 늘 함께 놀았다. 형제는 그들의 위치가 다소 주변적이었음에도 항상 '브라반트의 아이들'임을 자처했으며, 어린 시절의 기억을 소중히 여겼다. 빈센트는 죽기 한 해 전에 쥔데르트의 '모든 길목, 정원의 모든 식물'을 그릴 수 있었으면 좋겠다고 토로하기도 했다.

빈센트는 열한 살 때 기숙사에 들어갔다. 그의 부모는 교육을 중시했다. 재정 형편이 좋지 않은데다 네덜란드 중산층의 소녀들은 대부분 집에서 교육을 받던 시절이었지만 빈센트의 부모는 아들들만이 아니라 세



딸도 기숙학교에 보냈다. 기숙학교에서 첫해를 보낸 뒤 빈센트는 새로 설립된 중학교에 들어가 정규 교과목 이외에 선화(線畵)와 자재화(自在畵)를 배웠다(그림6). 그에게 드로잉을 가르친 콘스탄타인 호이스만스(Constantijn Huysmans)는 파리에서 공부한 사람으로 브라반트의 풍경과 시골의 가정을 즐겨 그렸고, 대중을 위한 예술 교육을 주창했으며, 연필 풍경화 입문서인 『풍경』(Het Landschap, 1840)과 『드로잉의 기본 원칙』(Grondbeginselen der Teekenkunst, 1852, 그림7)을 펴내기도 했다. 호이스만스의 노력 덕분에 드로잉은 1863년에 네덜란드 중학교의 필수 과목이 되었다. 호이스만스는 유명한 회화와 조각 작품을 복제한 판화와 석고상을 "부지런히 연구하고 자주 모사하는 것"을 중시했지만, 그러면서도 미술 교사의 첫째 의무는 "모든 아름다움의 원천인 신이 주

6
열세 살의
빈센트 반 고흐,
1866,
암스테르담,
빈센트 반 고흐
재단

7
콘스탄타인
호이스만스,
『드로잉의 기본
원칙』에 나오는
손 그림,
1852

신 영광스러운 자연에 대한 예민한 관찰력을 배양하는 것"이라고 강조했다. 훗날 반 고흐가 모사를 옹호하고 자연의 직접적 관찰에 바탕을 둔 예술을 옹호한 것도 어린 시절에 받은 가르침과 연관이 있다.

　빈센트는 성장기에 글을 배우고, 몇 개의 외국어를 익히고, 시각예술에 관심을 품었다. 특히 시각예술에 눈을 뜬 것은 화상이자 수집가인 큰아버지 센트의 영향이 컸다. 실제로 테오도뤼스의 4형제 가운데 셋은 화상이었으며, 빈센트와 동생 테오도 큰아버지의 도움으로 화상이 되었다. 이 미래의 화가(정작 나중에 자신의 작품은 거의 팔지 못했지만)는 열여섯 살에 센트의 화랑에서 그림 파는 일을 배웠다. 센트는 헤이그에서 미술재료 상점을 기반으로 화랑을 만들었으나 1861년에 파리의 기업

가인 아돌프 구필에게 팔았다. 1827년에 설립된 구필 화랑은 고품질의 판화와 프랑스 살롱전에 출품된 인기 있는 회화의 복제 사진을 전문으로 취급하는 곳으로, 나중에는 뉴욕, 베를린, 헤이그와 브뤼셀까지 지점을 냈고 파리에는 지점이 세 군데나 되었다. 센트는 이 화랑의 연결망을 이용하여 일약 주요한 화상으로 떠올랐으며, 자신은 주로 프랑스에서 지내면서 구필 화랑의 헤이그 지점 운영은 H. G. 테르스테흐에게 맡겼다. 1866년에는 테오도뤼스의 또 다른 형제인 하인이 설립한 브뤼셀 화랑도 구필 화랑의 지점이 되었다. 1869년에 아직 십대의 나이로 화랑에 취직했을 무렵 빈센트(그는 센트의 상속자였을 것이다)는 숙부들(또 한 명의 숙부도 암스테르담에서 독자적으로 활동하는 화상이었다)의 영향 아래 미술계의 주요 인사로 성장할 운명으로 보였다.

구필 화랑에 근무하던 초기에 빈센트는 최신 프랑스 미술에 관한 많은 지식을 얻을 수 있었다. 그는 살롱전에 자주 오르는 들라로슈, 윌리엄 부그로(William Bouguereau, 1825~1905), 쥘 브르통(Jules Breton, 1827~1906), 장-레옹 제롬(Jean-Léon Gérôme, 1824~1904) 등의 작품을 복제한 것과 사진을 통해 안목을 넓혔다. 헤이그 지점에서는 진품들의 거래도 활발했는데, 특히 바르비종파(파리의 남쪽 부근에 위치한 퐁텐블로 숲의 바르비종 마을 근처에서 작업했기 때문에 이런 이름이 붙었다)의 전원 풍경화를 전문적으로 취급했다. 반 고흐가 헤이그에 있을 무렵 바르비종파의 영향을 받은 네덜란드 화가들은 헤이그에서 자주 모였으므로 헤이그파로 알려지게 되었다.

이 도시는 예술가들이 활동하기에 적합했다. 헤이그는 네덜란드에서 오랜 정치적 전통(1580년대부터 각 지역의 의원들은 헤이그에 모여 의회를 구성했다)을 가지고 있었으며, 도심의 큰 저택과 교외에 별장을 가진 정부 관리들은 예술을 폭넓게 후원했다. 1839년에 설립된 드로잉 학교는 400명의 학생들에게 고전 교육을 실시했고, 1847년에 문을 연 풀크리 화실은 문화의 중심지였다. 이 화실은 실물 드로잉을 가르치는 것 이외에도 학생들의 작품을 전시하고 토론하는 기회를 제공했으며, 화가들과 수집가들이 참여하는 음악과 문학의 밤 같은 행사를 자주 개최했다. 구필 화랑도 화실 측에 판매액의 5퍼센트를 주기로 하고 그곳에서 여러 차례 소장 작품들을 전시했다.

헤이그는 이렇듯 활발한 예술 활동의 무대인 동시에 푸른 목초지, 북해 연안의 모래언덕, 스헤베닝겐 어촌으로 둘러싸인 아름다운 풍경을 자랑하는 도시였다. 프랑스에서 유행하는 외광회화(plein-air painting, 화실이 아닌 야외에서 자연을 직접 보고 그린 풍경화)가 네덜란드에 퍼지자 그것에 열광한 많은 사람들이 앞다투어 헤이그로 몰려들었다. 헨드리크 메스다크(Hendrik Mesdag, 1831~1915)는 (반 고흐와 같은 해인) 1869년에 헤이그로 와서 바다 풍경화에 전념했다. 외광회화에 몰두한 안톤 모베(Anton Mauve, 1838~88)와 전원생활을 그린 요제프 이스라엘스(Jozef Israels, 1824~1911)는 1871년에 헤이그로 왔고, 같은 해에 19세기 후반 네덜란드 풍경화의 최고봉이었던 헤이그 태생의 야코프 마리스(Jacob Maris, 1837~99)도 파리에서 돌아왔다(그림8). 이들은 오랫동안 이곳에서 살아온 (폴크리의 설립자) 빌렘 룰로프스(Willem Roelofs, 1822~97)와 헤이그 태생의 몇몇 화가들, 예컨대 베르나르트 블로메르스(Bernard Blomers, 1845~1914), 요한네스 보스봄(Johannes Bosboom, 1817~91), 야코프 마리스의 동생인 빌렘 마리스(Willem Maris, 1844~1910) 등과 함께 교외에 정착해서 평범한 주제들

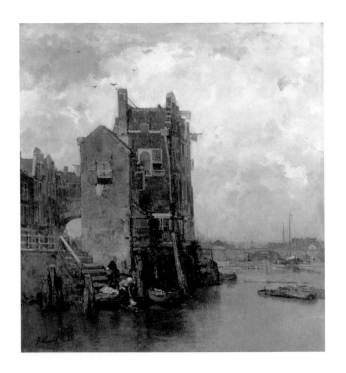

8
야코프 마리스,
「옛날
도르드레흐트의
풍경」,
1876,
캔버스에 유채,
106.5×100cm,
헤이그,
게멘테 미술관

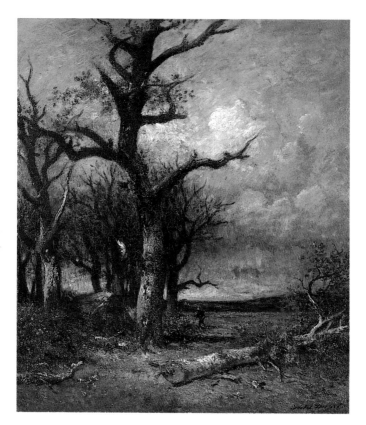

9
쥘 뒤프레,
「가을」,
캔버스에 유채,
106.5×93.5cm,
헤이그,
메스다크 미술관

을 다루었다. 그들은 자연을 직접 관찰('자연주의')하는 것을 중시하고
작업 양식의 유사성을 지니고 있었으므로(대부분 질감을 살린 붓놀림과
서로 연관된 색조들을 사용하여 색의 차이를 모호하게 하는 기법을 구
사했다) 평론가 야코프 반 산텐 콜프(Jacob van Santen Kolff)는 1875
년에 쓴 글에서 그들을 헤이그파라고 이름지었다(하늘을 어둡게 표현하
고 음영을 억제하는 취향 때문에 그들은 나중에 '회색 화파'라고도 불리
게 된다).

헤이그파의 주제와 양식은 구필 화랑에서 판매한 프랑스 회화(카미유
코로[Camille Corot, 1796~1875], 쥘 뒤프레[Jules Dupré, 1811~ 89,
그림9], 장-프랑수아 밀레[Jean-François Millet, 1814~75] 등)에서 전
례를 찾을 수 있지만, 반 산텐 콜프가 헤이그파를 네덜란드적이라고 본
것은 옳았다. 17세기까지 유럽 화가들은 일상생활의 풍경이나 장면을
거의 그리지 않았으나 신생 네덜란드 공화국의 많은 화가들은 기존의
규범에 도전했다. 유럽 다른 지역의 야심찬 화가들은 주로 고상한 이야

기(성서, 신화, 역사, 우화)를 소재로 삼거나 사회의 엘리트들의 초상화를 그렸다. 그러나 네덜란드 공화국은 성상화(聖像畵)를 금지하는 신교 국가였으므로 종교 작품의 시장이 매우 작았고, 군주가 없었으므로 다른 나라의 화가들처럼 왕실의 후원을 받아 웅대한 서사적 그림을 제작할 수 없었다.

그 대신 17세기 네덜란드 화가들은 네덜란드의 경제 성장에 일익을 담당하던 유망한 기업가들에게 그림을 팔았다. 집안 장식용으로 중간 크기의 그림들을 사는 상인층이 많았던 것이다. 초상화를 그리는 화가들도 많았고, 전통적으로 그림의 소재로는 가치가 없다고 여겨지는 것들, 예컨대 땅과 바다의 풍경, 일상생활의 장면(풍속화), 동물, 배열된 사물(정물화)을 그려 상업적 성공을 거둔 화가들도 많았다.

사소해 보이는 주제들을 다루어 '네덜란드의 작은 거장들'이라고 불린 화가들은 서구 회화의 면모를 쇄신했다. 예를 들어 마인데르트 호베마(Meindert Hobbema, 1638~1709)와 야코프 반 로이스달(Jacob van Ruysdael, 1628~82, 그림10)이 확립한 풍경화의 양식을 19세기 프랑스(바르비종파), 영국(주로 존 컨스터블[John Constable, 1776~1837]), 미국(허드슨 강파) 등에서 모방했다. 풍속화도 중산층이 성장함에 따라 꾸준히 인기를 누렸다. 19세기 말에 이르러 서사적 그림은 의뢰인에게나 화가에게나 거의 매력을 잃었다. 그 결과 오늘날에는 풍경, 정물, 일상생활의 장면 같은 하위 장르들이 재현 예술을 지배하고 있다.

1870년대 중반에 반 산텐 콜프가 언급한 것처럼 네덜란드 회화의 정수는 헤이그파의 '사실주의'였다. 그러한 사실성은 고전주의를 높이 평가하던 유럽 예술의 광범위한 스펙트럼 내에서 네덜란드 미술을 '현대적'인 것으로 만들었다. 반 고흐는 큰아버지 센트(그는 당시 프랑스에서 네덜란드의 외광회화가 유행한 덕택에 큰돈을 벌었다)의 영향을 받아 바르비종파와 헤이그파의 그림에 깊이 빠져들었다.

그 무렵 그 견습 화상은 더 오래된 미술, 특히 네덜란드의 '황금기'였던 17세기의 미술을 익히는 데 열심이었다. 구필 화랑의 헤이그 지점은 1822년에 설립된 왕립회화관인 마우리초이스와 함께 도심의 17세기식 광장에 자리잡고 있었다. 원래 귀족의 저택이었던 마우리초이스에는 「니콜라스 튈프 박사의 해부학 강의」를 비롯한 렘브란트의 몇 개 작품,

10
야코프 반 로이스달, 「오베르벤의 노래인덕에서 본 하를렘의 풍경」, 1670년경, 캔버스에 유채, 55.5×62cm, 헤이그, 마우리초이스

로이스달의 「하를렘 풍경」(그림10), 베르메르(Vermeer, 1632~75)의 유명한 「델프트 풍경」 등이 전시되어 있다.

반 고흐는 마우리초이스에도 자주 갔고, 1885년 현재의 건물이 완공되기 전까지 주립미술관이었던 암스테르담의 트리펜호이스도 자주 찾았다. 헤이그에서 50킬로미터 가량 떨어진 암스테르담에는 빈센트의 삼촌인 C. M. (코르) 반 고흐가 라이드스헤스트라트에서 화랑을 운영하고 있었다. 빈센트는 암스테르담에 갈 때마다 렘브란트의 작품들을 즐겨 보았다. 특히 그는 트리펜호이스에 전시된 렘브란트의 집단 초상화 「포목상 조합의 이사들」이 "렘브란트의 작품들 가운데 가장 아름답다"고 여겼으며, M. A. 반 데르 호프의 개인 박물관(현재는 네덜란드 국립미술관의 일부)에 소장된 「유대인 신부」는 렘브란트의 '시적인' 측면(사실적인 「포목상」과는 대비되는 측면)을 잘 보여준다고 생각했다. 그는

아마 하인 삼촌을 만나러 갔을 때 브뤼셀의 왕실 소장품도 구경했을 것이다.

빈센트가 미술관을 자주 찾은 것은 삼촌들만이 아니라 친구이자 상사인 테르스테흐의 권유 때문이었다. 그러나 빈센트에게 가장 큰 영향을 준 사람은 프랑스의 평론가인 테오필 토레(Théophile Thoré, 1807~69)였다. 그가 쓴 『네덜란드의 미술관들』(Les Musées de la Hollande, 1858~60, W. 뷔르거라는 필명으로 출판했다)은 네덜란드의 예술을 개괄하고 마우리초이스, 트리펜호이스, 반 데르 호프 등에 소장된 유명한 작품들에 관해 상세한 해설을 담고 있었다. 프랑스의 공화파였던 토레는 1848년 혁명에 참가했고, 이후 나폴레옹 3세(재위 1852~70)를 반대했다가 10년 동안(1849~59) 망명 생활을 하던 중 네덜란드에 머물면서 네덜란드 화가들의 작품을 수집했다. 그는 '소박한' 소재에 초점을 맞춘 네덜란드 거장들의 안목과 하찮은 주제에서 '시적 영감'을 찾아내는 능력을 칭찬했다. 자유주의적 취향을 가지고 있던 그는 17세기 네덜란드 예술의 민주주의적 성격을 강조하면서 그것이 가톨릭과 군주제의 보루를 무너뜨린 공화국의 정치적 · 종교적 · 사회적 힘을 반영한다고 생각했다.

반 고흐는 주로 토레가 칭찬하는 네덜란드 작품들을 좋아했다. 그는 테오에게 "토레가 하는 말은 언제나 옳다"고 말했다. 네덜란드의 옛날 예술과 특정한 회화에 관한 빈센트의 논평은 그가 읽은 『네덜란드의 미술관』에 뿌리를 두고 있었다. 그는 또한 예술 잡지들을 열심히 읽었는데, 특히 토레의 동료 공화파이며 변화무쌍한 프랑스 정계의 자유주의적 미술 감독인 샤를 블랑(Charles Blanc, 1813~82)이 창간하고 편집한 잡지 『가제트 데 보자르』(Gazette des Beaux-Arts)를 좋아했다. 이 잡지에는 정부 지원으로 매년 개최되는 살롱전에 관한 평론, 이론적 논문(블랑이 연재하는 『데생 예술의 교본』[Grammaire des arts du dessin, 1867]도 포함되어 있었다), 화가들의 소개, 블랑과 토레가 17세기 네덜란드 화가들에 관해 쓴 논문이 실렸다. 1973년에 열다섯 살의 테오가 구필 화랑의 브뤼셀 지점에 들어갔을 때 빈센트는 동생에게 미술관에 자주 가고 "예술에 관한 책, 특히 『가제트 데 보자르』 같은 예술 잡지를 보라"고 권했으며, 토레의 책을 빌려주었다.

테오가 구필 화랑에 들어간 뒤 두 형제는 정기적으로 서신을 주고받기 시작했다. 빈센트는 구필 화랑을 '훌륭한' 회사라면서 "네가 그곳에 오래 있을수록 너는 더 큰 야망을 가질 수 있을 것"이라고 말했다. 빈센트의 고용주들(특히 큰아버지 센트)도 그에게 큰 기대를 걸었으므로 1873년 봄에 빈센트는 구필 화랑의 런던 지점으로 전근하게 되었다. 새 직장으로 가면 업무에 대한 지식을 더욱 넓힐 수 있고, 영어도 숙달되고 런던의 예술계와 미술관도 구경할 수 있을 터였다. 그러나 헤이그에 4년 가까이 머물렀던 그는 그곳을 떠나는 게 썩 내키지 않았다. 떠나기 몇 달 전부터 빈센트는 다시 드로잉을 시작했는데, 아마 자신이 사춘기를 보낸 도시의 추억을 그림으로 남기고 싶은 욕구가 작용했을 것이다. 1873년의 어느 드로잉은 구필 화랑에서 가장 가까운 광장 한구석을 그린 것이다(그림11). 이 그림은 공을 들인 흔적이 역력하지만 비대칭적인 구도, 왼쪽의 잘려나간 나무, 그리고 나뭇가지 사이로 가장 유명한 역사적 건물인 빈넨호프(의사당 건물)를 보여줌으로써 대체로 가벼운 분위기를 표현하고 있다.

5월에 반 고흐는 헤이그를 떠나(테오가 그의 후임을 맡았다) 파리를 거쳐 런던으로 갔다. 그가 처음으로 방문한 파리는 1870~71년의 프랑스-프로이센 전쟁으로 입은 피해를 복구하고 있는 중이었으며, 1871년 5월 코뮌이라고 알려진 급진적인 시민 정부가 국가 방위군에 의해 무력으로 진압당할 때 발생한 격렬한 시가전으로 상당수의 문화재들이 파괴된 상태였다. 그러나 반 고흐가 보는 파리의 모습은 여전히 아름다웠다. 그는 구필 화랑의 세 군데 지점들을 방문하고 더불어 루브르와 뤽상부르 궁전(당시 국유 예술품의 보관소), 살롱전을 구경했다. 1873년의 살롱전에는 부그로, 브르통, 코로, 샤를-프랑수아 도비니(Charles-François Daubigny, 1817~78), 이스라엘스와 마리스 형제의 그림과 함께 에두아르 마네(Edouard Manet, 1832~83)의 아방가르드적인 작품(마네의 동료이자 장차 제수가 될 베르트 모리조[Berthe Morisot, 1841~95]가 그린 그의 초상화와 맥주를 마시는 뚱보를 그린 그의 작품 「좋은 맥주」)도 전시되었다. 하지만 반 고흐에게 가장 지속적으로 영향을 준 작품은 쥘 구필(Jules Goupil, 1839~83)의 「혁명력 제5년도의 어린 시민」이었다. 구필 화랑의 창립자 아돌프의 아들인 쥘은 1789년 프

랑스 혁명에서 살아남은 젊은이를 그린 이 반신상에서 내전과 국왕 처형으로 탄생한 프랑스 제1공화정의 활기찬 전망과 근본적 취약성을 보여주었다. 반 고흐는 아마 토레의 책을 통해 그 작품의 공화주의적 주제를 깨닫고 그 정서를 높이 평가하게 되었을 것이다. 그가 "형용할 수 없고 잊을 수 없을 만큼 아름답다"고 표현한 「어린 시민」의 복제품은 런던의 숙소와 이후 그가 머무는 집의 벽에 늘 걸려 있었다(그림12).

영국에서 반 고흐는 당시 유흥가였던 런던 남부 외곽의 브릭스턴에 방을 얻었다. 거기서 그는 템스 강을 따라 스트랜드 부근의 구필 화랑까지 걸어다녔다. 1870년대에 영국은 고도로 산업화된 국가였고 팽창일로를 걷는 제국이었다. 그러나 대다수 영국인들은 런던의 불결하고 빈곤한

11
「랑에 바이베르베르크」,
1873,
펜과
갈색 잉크와 연필,
22×17cm,
암스테르담,
반 고흐 박물관
(빈센트 반 고흐 재단)

12
쥘 구필을 따라 그린 모작,
「혁명력 제5년도의 어린 시민」,
1873,
판화

환경에서 살았다. 런던의 빈민촌(그림13)을 누비고 다닌 스무 살의 청년 반 고흐에게 그 무렵은 전 생애를 통틀어 가장 꿈에 부풀었던 때였다. 구필은 그에게 런던 노동자 평균 임금의 세 배가 넘는 90파운드의 연봉을 주었다. 그는 고급 실크 모자를 썼고, 영국의 수도 한복판에서 "네덜란드인도, 영국인도, 프랑스인도 아닌 그냥 '인간'으로서 점차 세계시민이 되어가고 있는 중"이었다.

구필 화랑의 영국 지점은 헤이그와 사뭇 달랐다. 주요 사업은 화상들에게 복제품을 도매하는 것이었고, 반 고흐가 전근했을 때는 화랑도 없었다. 그러나 영국 지점은 나날이 성장하고 있었으므로 그는 "그림의 판

매가 더 중요해지면 나도 아마 쓸모가 있을 것"이라고 생각했다. 그동안 그는 영국에 소장된 네덜란드 작품들(예컨대 대영박물관 판화전시실에 있는 렘브란트의 에칭 작품)을 열심히 검토했으며, 헤이그에서처럼 현지의 재능 있는 예술가들과 안면을 텄다. 1873년에 열린 왕립 아카데미의 전시회에서 반 고흐는 '시시하고' '불쾌한' 그림들을 보았으나 테오에게는 "그런 것에 익숙해져야겠다"고 말했다. 얼마 뒤에 그는 존 에버렛 밀레이(John Everett Millais, 1829~96), 조지 헨리 바우턴(George

Henry Boughton, 1833~1905), 프랑스 태생의 제임스 티소(James Tissot, 1836~1902)의 최신작들을 높이 평가했는데, 그들은 모두 중산층의 욕구에 맞는 완성도 높은 이야기 형식의 작품을 그렸다. 밀레이와 바우턴은 또한 서사적인 역사화와 풍경화에도 능해서 반 고흐가 좋아하는 화가들이었다. 사람 없는 가을 풍경을 그린 밀레이의 「쌀쌀한 10월」은 반 고흐가 언제나 기억해두어야겠다고 생각한 작품이었으며, 덤불이 우거진 황폐한 시골길을 그린 바우턴의 「짐을 짊어진 사람들」(그림14)

은 1881년의 드로잉과 반 고흐가 영국의 청중을 위해 쓴 설교문의 계기가 되었다.

그다지 의식적이지는 않았지만 점차 반 고흐는 영국의 대중 예술, 특히 런던의 노동계급과 빈민촌을 묘사한 사회적 사실주의의 작품들을 좋아하게 되었다. 그는 가게의 진열대에 놓인 『일러스트레이티드 런던 뉴스』(*Illustrated London News*)와 『그래픽』(*The Graphic*)과 같은 주간지에 실린 목판화들을 구경하곤 했다(그림15). 몇 년 뒤에 그는 이렇게 회상했다. "그곳에서 받은 인상이 워낙 강렬했던 탓에 그 뒤 내게 여러 가지 일들이 있었음에도 그 드로잉들은 내 마음 속에 분명하게 남아 있

13
귀스타브 도레,
「철도에서
내려다본 런던」,
『런던: 순례
여행』에 실린
판화,
1872

14
조지 헨리
바우턴을 따라
그린 모작,
「짐을 짊어진
사람들」,
1875,
16,6×24cm

다." 루크 필즈(Luke Fildes, 1843~1927), 후베르트 폰 헤르코머(Hubert von Herkomer, 1849~1914), 프랭크 홀(Frank Holl, 1845~88) 등이 반 고흐가 좋아하는 화가들이었으나 그 밖에도 그는 런던에서 활동하는 많은 삽화가들의 "월요일 아침처럼 차분하고 절제된 소박함……그 순수함과 힘"에 감탄했다. 훗날 그는 영국 삽화를 '화가를 위한 일종의 성서'로 여기고 수천 점을 수집했다.

영국의 삽화가들과 프랑스의 판화가 귀스타브 도레(Gustave Doré, 1832~83, 빈센트는 그의 『런던: 순례 여행』[그림13]을 테오에게 추천했다)의 본보기와 처음 보는 주변 풍경이 자극제가 되어 반 고흐는 1874년

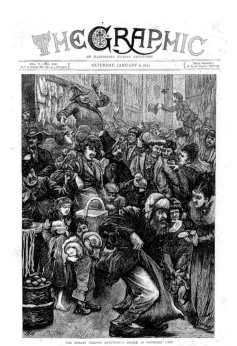

15
후베르트 폰
헤르코머,
「일요일의
장사치들—
페티코트 길의
스케치」,
『그래픽』
1877년 1월
6일자의 표지

에 드로잉을 다시 시작했다(하지만 나중에 그는 그 노력이 "아무 소용도
없었다"고 회상했다). 그의 옛 스승인 호이스만스는 원근법을 강조했지
만, 그는 자기 힘으로 그 문제를 해결할 수 없다며 불평했다. "나는 집에
돌아오는 길에 자주 템스 강둑에서 그림을 그렸다. ……만약 그때 누가
내게 원근법이 무엇인지 말해주었다면 많은 어려움을 겪지 않아도 되었
을 텐데." 그는 호이스만스가 권한 것처럼 그림을 모사하는 게 더 쉽다
고 여기고 런던에 머무는 동안 바우턴과 코로의 그림을 스케치했다.

반 고흐는 영국 예술계와의 접촉보다 영국 복음주의 운동에서 더 큰
영향을 받은 듯하다. 빅토리아 시대 영국의 신교도들은 영국 국교회의
합리주의적 교리와 의식 위주의 성향에 불만을 품고, 정서적이고 경험
적인 영성을 추구했다. 영국의 일부 성직자들은 네덜란드의 그로닝겐파
처럼 국교회 내의 반대자로 남았으나, 대다수는 '비국교도'로 전향했다
(예컨대 감리교회, 침례교회, 회중교회). 이들은 목사가 이끄는 형식적
인 예배를 거부하고, 성서와 찬송가, 격정적인 설교를 통해 개인적으로
그리스도에게 헌신함으로써 구원을 얻고자 했다. 성서의 권위를 강조하
고, 의식보다 설교를 중시하며, 개인적 신앙이 중요하다는 입장의 네덜

란드 개혁교회에 속한 반 고흐도 그와 비슷한 신앙을 가지고 있었다. 게다가 그의 아버지와 같은 그로닝겐파는 신에 대한 진심어린 헌신과 그리스도와 같은 선행을 통한 속죄를 강조했다.

신앙부흥운동이 활발한 런던의 격렬한 분위기 속에서 빈센트의 어린 시절 종교적 심성에 다시 불이 붙었다. 그는 특히 도시 빈민들을 그리스도교 근본주의로 개종시키려는 '가정 전도' 운동에 깊은 인상을 받았다. 1855년에 세속적 장소와 야외에서의 설교를 허락하는 예배법이 통과된 이래 런던의 전도 사업은 활발해졌다. 이제 사람들은 찰스 해던 스퍼전이나 미국의 드와이트 라이먼 무디 같은 유명한 목사들의 설교를 들을 수 있게 된 것이다. 스퍼전이 세운 메트로폴리탄 예배당(반 고흐도 가보았을 것이다)에는 수천 명이 모여들었으며, 일반인에게 널리 알려지고 재정도 튼튼한 선교국(Christian Mission, 1878년에 구세군으로 개칭되었다)은 런던에서 몇 군데의 '설교 기지'를 운영했다.

영국 복음주의 운동에 대한 반 고흐의 열정은 조지 엘리엇의 소설에서 영향을 받아 더욱 커졌다. 엘리엇(매리언 에번스의 필명)은 어릴 때 복음주의를 받아들였으나 오랫동안 지적인 거부감을 가졌다가 결국 어쩔 수 없이 복음주의로 돌아왔다. 그녀의 소설에는 다양한 종파의 복음주의자들이 등장하는데, 반 고흐가 처음 읽은 작품은 『애덤 비드』(1859)였다. 그는 엘리엇의 아름다운 문체와 세심한 '언어 회화'(반 고흐는 그녀가 황야를 묘사한 부분을 이렇게 표현했다)에 공감을 느꼈다. 아마 그는 『애덤 비드』에서 저자의 여담으로 소개되는 네덜란드 회화에 관한 애정을 고맙게 여겼을 것이다. 또한 그는 엘리엇의 소설에서 생생하게 묘사된 교육받지 않은 여성 전도사를 보고 더욱 종교적 열정을 품었다. "그녀의 말은 자신의 감정, 자신의 소박한 믿음의 영감으로부터 직접 우러나오는 것이었다."

이 무렵 반 고흐가 자신의 정신적 상태에 다시 관심을 가지게 된 것은 처음으로 느낀 사랑에서 좌절을 겪었기 때문이다. 브릭스턴 하숙집 여주인의 딸에게 홀딱 반한 그는 사랑이라는 관념 자체를 사랑하게 되어 쥘 미슐레의 『사랑』(1858)을 여러 차례 되풀이해서 읽었다. 프랑스의 역사와 프랑스 혁명에 관한 연구로 널리 알려진 미슐레로서는 어울리지 않게 그가 쓴 『사랑』은 남성이 순종적인 여성과 결혼하여 행복한 가정

을 이루는 것을 다룬 책이었다. 반 고흐는 이 책을 '계시이자 복음'으로 여겼으며, 미슐레의 영상적인 산문에 감탄했다('언어 회화'는 당시 영국과 유럽 대륙의 작가들이 유행어처럼 사용하던 말이었다). 특히 그는 검은 옷을 입은 여인이 서 있는 가을의 정원에 관한 미슐레의 묘사와 그 여인의 우울하고 공상적인 분위기에 관한 묵상을 좋아했다. 『사랑』은 여성에 대한 반 고흐의 태도에 큰 영향을 미쳤으며 결혼을 찬미함으로써(미슐레는 특히 영국 여성들이 대단히 가정적이며 '이상적인 부부'를 이룬다고 주장했다) 주인집 딸과 결혼하고 싶어 하는 반 고흐의 열망을 더욱 부추겼다. 그러나 빈센트가 연모하는 여인은 남몰래 다른 사람과 정혼한 사이였다. 그녀의 거절로 인해 그의 계획은 어그러지고 만다.

구필 화랑의 런던 지점 운영자는 전에는 유능했던 견습사원이 태만하고 무뚝뚝해졌다는 것을 알았지만, 빈센트는 사장의 조카였으므로 해고되는 대신 본점으로 전근 발령을 받았다. 그러나 임시변통으로 1875년 7월에 반 고흐를 파리로 복귀시킨 결과는 나빴다. 그는 몹시 상심했고, 해서 이러한 변화가 그의 생산성을 개선시킬 수는 없었다. 오히려 파리 북동부 변두리의 몽마르트르에 방을 얻어 은둔 생활에 들어갔다. 친구라고는 오로지 해리 글래드웰이라는 영국인 청년뿐이었는데, 그는 저녁때 반 고흐에게 자주 찾아와 함께 성서를 읽고 초라한 식사를 함께했다.

반 고흐는 그리스도의 품안에서 거듭났음을 선언하면서 『그리스도를 본받아』의 광신도가 되었다. 그로닝겐파의 전도사들이 즐겨 읽었던 이 중세의 신앙 안내서는 토마스 아 켐피스(Thomas à Kempis)라는 사람이 썼다고 알려졌는데, 세속적인 일과 쾌락을 거부할 것을 권장했다. 반 고흐는 그 금욕주의를 받아들였으며, 『성직자의 생활』(1857), 『사일러스 마너』(1861), 『급진주의자 펠릭스 홀트』(1866) 등 조지 엘리엇의 작품들—모두 복음주의 그리스도교와 속죄의 주제를 다루고 있다—을 연거푸 읽었다. 그리고 자신이 지니고 있던 『사랑』을 찢어버리고는 테오에게도 그렇게 하라고 말했다. 그는 동생에게 예술과 자연에 대한 사랑은 종교적 감정을 촉발할 수는 있으나 그것을 대체할 수는 없다고 충고했다. 그러는 동안에도 빈센트는 여전히 루브르와 뤽상부르를 자주 찾으

면서 자신의 마음을 뒤흔든 작품들을 감상했다.

반 고흐는 1870년대 중반에 파리에서 커다란 논란을 불러일으키고 있었던 최신 회화에는 관심을 보이지 않았다. 파리에 머무는 동안(1875년 5월부터 1876년 3월까지) 그는 카미유 피사로(Camille Pissaro, 1830~1903), 클로드 모네(Claude Monet, 1840~1926), 피에르-오귀스트 르누아르(Pierre-Auguste Renoir, 1841~1919) 등이 1874년 봄에 개최한 새로운 양식의 첫 그룹 전시회(그림16)를 가리켜 어느 평론가가 '인상주의'라는 용어로 불렀다는 것도 알지 못했다. 당시 그가 존경하던 프랑스 화가들은 쥘 브르통, 얼마전에 사망한 밀레와 코로였다. 또한 그가 인상주의 작품들의 화상인 폴 뒤랑-뤼엘(Paul Durand-Ruel)을 찾아간 것도 바르비종파의 에칭을 보기 위해서였다. 그는 그 화가들이 그린 농촌 생활의 모습에 내재해 있는 신앙심에 공감했다. 1875년 밀레의 사망을 계기로 열린 판매 행사에서 반 고흐는 다음과 같이 기록했다. "나는 이렇게 말하고 싶은 기분이었다. '그대가 서 있는 곳은 성스런 장소이므로 신발을 벗으라.'"

화랑 일에 관한 관심이 시들해지면서 반 고흐는 1876년 1월 직무 태만으로 해고되었다. 아돌프 구필의 후임자인 레옹 부소(그는 사위와 함께 회사를 경영하다가 나중에는 회사의 명칭을 부소와 발라동으로 바꾸었다)가 석 달의 유예 기간을 주었을 때 빈센트는 자못 철학적인 반응을

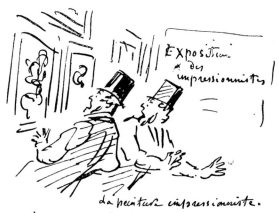

16
상(아메데 샤를 앙리 드 노에),
제1회 인상주의 전시회의 만화,
파리,
1874,
판화.
설명문의 내용은 이렇다.
"회화의 혁명,
그 출발은 끔찍했다."

보이면서 테오에게 이렇게 말했다. "사과가 익으면 미풍이 불어와 떨어지게 마련이지." 그는 영국에서 평신도 목사가 되기로 목표를 정했다. 스물셋의 나이로는 목사 서품을 위한 공부를 시작하기에 너무 늦었지만, 그는 외국어를 익혔고 "여러 나라의 풍습, 부자와 빈민, 종교인과 비종교인을 두루 상대해본 경험이 있으므로" 신학 공부의 부족한 점을 메울 수 있으리라 생각했다. 공장 노동자들이 공동체를 이루어 자신들의 예배당을 설립하는 것을 묘사한 엘리엇의 『사일러스 마너』를 보고 그는 "노동자들과 빈민들 사이에서 신앙을 추구"할 수 있다는 확신을 얻었다. 장차 그런 사람들을 대상으로 설교하기 위해 그는 영국의 어느 소년학교에서 무보수로 일하려는 마음을 먹는다.

영국으로 돌아온 반 고흐는 도시 선교 분야에서 일하기에는 나이가 너무 어리다는 말을 듣고 실망했다. 하지만 그는 어떻게든 일하려는 욕심에서 토머스 슬레이드-존스 목사를 찾아갔다. 그는 감리교 계열의 회중 목사로서 런던 외곽의 턴햄 그린에 있는 예배당과 아일워스에 있는 자신의 집에서 소년학교를 운영하고 있었다. 적은 봉급을 받고 소년학교에서 슬레이드-존스 목사의 업무를 도울 수 있는 기회가 생기자 반 고흐는 몹시 기뻐했다. 그는 '런던의 시장과 거리를 헤매는 소년들'에게 역사와 어학, 기도와 찬송가를 가르치고 성서를 읽어주었다. 또한 그는 턴햄 그린 예배당의 주일학교에서도 가르쳤고 인근의 감리교회 두 곳에서 기도회와 성서 공부를 주재했다(그림17). 슬레이드-존스의 권유로 1876년 11월에 반 고흐는 처음으로 정식 설교를 할 수 있었다.

그는 자랑스럽게 테오에게 이 사실을 자세히 전했다. 「시편」 119장 19절("나는 땅에서 객이 되었사오니 주의 계명을 내게 숨기지 마소서")을 설교의 실마리로 삼아 그는 자신의 일탈 경험에 의거하여 탄생에서부터 구원에 이르기까지 그리스도교인의 험난한 여정을 이야기했다. 유년기의 '좋았던 시절'과 결별하고 세상에 나섰을 때의 고통을 회상하면서 그는 자신이 명백한 도정으로부터 어떻게 우회하게 되었는지를 밝혔다. 그는 세속적 삶의 여정을 사도들이 험한 갈릴리 바다를 건너는 과정(「요한의 복음서」 6장 17~21절)과 여행자들이 산꼭대기까지 오르는 과정에 비유했다. 또한 반 고흐는 존 버니언이 자신의 개종을 은유적으로 설명한 대목을 소개하면서 '우리의 삶은 순례 여행'이라고 주장하고, 나아가

17
피터스햄과
턴햄 그린
교회의 스케치,
테오에게 보낸
1876년
11월 25일자
편지,
반 고흐 박물관,
암스테르담
(빈센트 반 고흐
재단)

het kan licht gebeuren dat Gij ook nog eens te
Parijs komt. 's avonds half 11 was ik weer hier
terug, ik ging gedeeltelijk met de undergroun
railway terug. — Gelukkig had ik wat geld binnen
gekregen voor Mr Jones. Ben bezig aan Ps. 42:1
Mijne ziel dorst naar God, naar den levenden God
Te Petersham zei ik tot de gemeente dat zij slecht
engelsch van mij hooren, maar dat als ik sprak
ik dacht aan den man in de gelijkenis die
zei „heb geduld met my en ik zal u alles
betalen" God helpe mij. — of liever schets
By Mr. Obach zag ik het schilderij van
Boughton : the pelgrimsprogress. — Als Gij ooit
eens kunt krijgen Bunyan's Pilgrimspro-
gress het is zeer de moeite waard om dat
te lezen. Ik voor mij houd er zielsveel van.
Het is in den nacht ik zit nog wat te werken
van de Gladwells te Lewisham, een en ander over
te schrijven enz, men moet het ijzer smeden als
het heet is en het hart des menschen als het is
brandende in ons. — Morgen weer naar Londen
voor Mr Jones. Onder dat vers van The journey of life
en the three little chairs zou men nog moeten
schrijven: Om in de bedeeling van de volheid der
tijden wederom alles tot één te vergaderen, in
Christus, beide dat in den Hemel is en dat op aarde
is. — Zoo zij het. — een handdruk en gedachten
groet de Van der Waeijen Pieterszen van my en allen by Roos
en Haanebeek en v Stockum en Maurve, à Dieu en
 geloof my
 uw zoo liefh. broer
 of Vincent

크리스티나 로세티가 그리스도교에 대한 헌신을 '오르막길'이라고 표현한 시구를 인용했다. 그는 그 두 저자의 책을 가리켜 '내가 예전에 한 번 봤던 아름다운 그림'이라고 말했다. 도로가 한가운데를 가르는 석양의 가을 풍경을 배경으로 검은 옷을 입은 여인이 여행자와 인사를 나눈다(아마 미슐레를 연상했을 것이다). 『사랑』과 『애덤 비드』의 언어 회화처럼 반 고흐의 이야기는 상세하고 색채적이며, 공간의 묘사가 정교했다. 테오에게 한 이야기에 따르면 그는 원래 바우턴의 「순례 여행」이라는 그림을 생각했다는데, 이 작품은 현재 전하지 않는다. 반 고흐가 실제로 염두에 두었던 것은 바우턴의 1874년작인 「신의 가호가 있기를」(캔터베리 순례자들이 봄에 여행하는 모습) 이라는 주장이 있지만, 그의 이야기는 오히려 「짐을 짊어진 사람들」(그림14)에 더 가깝다. 아마 그는 기억에 떠오르는 두세 가지 이미지를 한데 합치고 '언어 회화'에 관한 자신의 회상을 실제의 그림에 더했을 것이다. 어쨌든 시각적인 이미지로 연설을 진행한 빈센트의 방식은 그가 매우 존경하는 네덜란드 전도사들(여기에는 그의 아버지와 이모부 요한네스 스트리케르도 포함된다)의 방식을 따른 것이었다. 그들은 그림에 바탕을 둔 시적인 해설을 이용하여 생생하게 연설하는 방식을 자주 구사했다.

설교를 마친 뒤 빈센트는 테오에게 그 기쁨을 전했다. "장차 내가 어디를 가든 복음을 전할 수 있다고 생각하니 무척 기쁘다. 설교를 잘하려면 복음을 마음속에 간직하고 있어야만 해." 그는 부모에게도 자신의 성취와 목표를 알렸다. 테오도뤼스와 안나는 맏아들의 신앙 생활을 반대하지는 않았으나 빈센트가 지나치게 거기에 몰두하는 데 대해서는 우려하지 않을 수 없었다. 그로닝겐파든 아니든, 반 고흐 목사는 무릇 전도사란 정규 교육과 서품을 받아야 한다는 전통적인 견해를 가지고 있었던 것이다. 크리스마스 휴가를 맞아 빈센트가 집에 돌아왔을 때 그의 가족은 그에게 네덜란드에 머물라고 권했다. 그러나 아들의 소망이 워낙 강한 것을 알고 테오도뤼스는 결국 아들의 목사 수업을 지원하기로 했다.

1877년 5월부터 1878년 7월까지 빈센트는 암스테르담에서 대학 입학 시험을 준비했다. 그는 암스테르담 해군조선소의 지휘관이었던 얀 삼촌과 함께 살면서 저명한 신학자이자 전도사인 이모부 요한네스 스트리케

르 목사의 지도를 받으며 공부했다. 스트리케르는 고전학 교수에게 부탁해서 빈센트에게 라틴어와 그리스어를 가르쳤고, 수학자에게 부탁해서 대수를 가르쳤다. 하지만 전도사를 꿈꾸는 그 젊은이가 고대의 언어와 고등 수학를 익힐 수 있을지는 미지수였다. 성서와 『그리스도를 본받아』, 버니언의 『순례 여행』(1678)에 관한 지식이 큰 도움이 되리라고 믿었던 빈센트는 지난한 서품 준비 과정을 견디지 못했다. 코르 삼촌과 예술을 놓고 토론하면서 그는 점차 세속 문화에 다시 관심을 가지기 시작했으며, 미슐레와 토머스 칼라일이 쓴 프랑스 혁명의 역사, 찰스 디킨스가 극적인 사건들을 소설화한 『두 도시 이야기』(1859)를 읽었다. 빈센트는 시각적인 이미지에서 성서의 정신을 발견했으며, 자신이 가진 책의 여백에 성서, 『그리스도를 본받아』를 비롯하여 기타 신앙서의 문구들을 적어넣었다(그림5). 그는 테오에게 그전까지 했던 충고를 취소하고 "즐겁게 살면서 예술과 책에서 뭔가를 찾으라"고 말했다. 심지어 동생에게 미슐레의 책에서 검은 옷을 입은 여인을 묘사한 대목을 보내달라는 부탁까지 했다.

1년여 동안 대학 입학 준비를 하다가 빈센트는 결국 포기하고 말았다. 테오도뤼스는 자식의 미래를 위해 (슬레이드-존스의 도움을 받아) 빈센트를 브뤼셀 부근의 복음주의 학교에 집어넣었다. 거기서 3년의 과정을 마치면 현장에서 일하면서 자격증을 획득할 수 있었고, 유망한 후보자에 주어지는 약간의 급료도 받을 수 있었다. 그러나 빈센트는 별로 성적이 좋지 못했고, 석 달 뒤에는 자신의 진로를 가되 알아서 생계를 꾸리라는 말을 들어야 했다. 이미 따분한 공부에 진력이 났던 그는 장로회에 공부 대신 전도를 맡겨달라고 부탁했다. 그리하여 1878년 12월에 그는 벨기에의 탄광촌 보리나주로 이주했다. 이후 빈센트는 목사의 조수로 일하게 되는데, 훗날 "빈곤이라는 대학에 무료로 진학했다"고 회상했다.

벨기에 남부의 보리나주는 원래 도시 지역에서 멀었으나 반 고흐가 이주할 무렵에는 산업화가 한창 진행되는 중이었다(그림18). 광산 주변에는 "가난한 광부들의 오두막이 즐비했고, 몇 그루 죽은 나무들은 매연, 가시 울타리, 분뇨 더미, 재로 인해 까맣게 변해 있었다." 반 고흐는 "흰 종이에 검은 글씨들이 있는 복음서를 보는 듯했다." 그는 현장의 회의실

에서 소수의 청중에게 정기적으로 설교를 했으나 광부들의 실상이 그의 관념적인 사고에 충격을 주었다. 얼마 안 가서 설교는 뒷전이 되었고 대신 병자와 부상자를 간호하는 일이 더 중요해졌다. 이웃들의 물질적 어려움을 해결하기 위해 반 고흐는 자신이 가진 것을 대부분 내주었다. 장로회는 그의 활동을 높이 평가하고 '희생 정신'을 칭찬했지만 전도사로서의 능력을 여전히 불신했으므로 그의 직위를 박탈했다.

1879년 10월 새 전도사가 부임해오자 반 고흐는 설교 업무를 중단했으나 보리나주에 그대로 머물렀다. 외롭고 낙담한 그는 미래도 불투명한 실정이었다. 훗날 회상에 의하면 당시 그는 이렇게 자문했다고 한다. "도대체 나는 어떤 쓸모가 있단 말인가?" 그는 복음주의와 전통적인 종

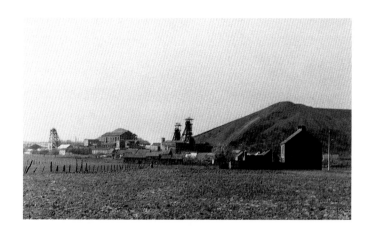

18
보리나주의
사진,
1880년경

19
「일하러 가는
광부들」,
1880,
연필,
44.5×56cm,
오테를로,
크뢸러-뮐러
미술관

교 사업에 모두 실망했지만 신과 그리스도에 대한 믿음과 사랑은 버리지 않았다. 반 고흐는 그리스도교의 신앙과 19세기 소설가, 철학자들로부터 이끌어낸 사상을 결합시켜 점차 독자적인 종교적 휴머니즘을 만들어갔다. '그림의 나라를 향한 향수'를 문학으로 돌려 '책을 향한 거스를 수 없는 열정'에 탐닉했다. 1879~80년 겨울에 반 고흐는 미슐레를 다시 읽었고, 셰익스피어를 접했으며, 해리엇 비처 스토의 노예제 반대 소설 『톰 아저씨의 오두막』(1852), 당시 곤궁했던 노동자들을 조명한 디킨스의 『어려운 시절』(1854) 프랑스 형법 제도를 비판하는 빅토르 위고의 『어느 사형수의 마지막 날』(1829) 등의 소설들을 탐독했다. 그는 남은 열정을 사회적 대의를 향해 분출하기 시작했다(하지만 '억압당하는 빈

민의 복지'에 대한 그의 관심은 감상적이고 계급의 한계를 넘지 못했으며, 능동적이라기보다는 사색적이었다).

이 성찰의 시기(나중에 그는 이 시기를 자신이 거듭 태어나 '허물을 벗은 때'라고 표현했다)에 반 고흐는 '진지한 대가들'의 책이 성서의 세속적 변형이며 자신이 사랑하는 그림의 언어적 변형이라고 여겼다. 그는 테오에게 "셰익스피어에게서 렘브란트를 보았고(아마 블랑이 『가제

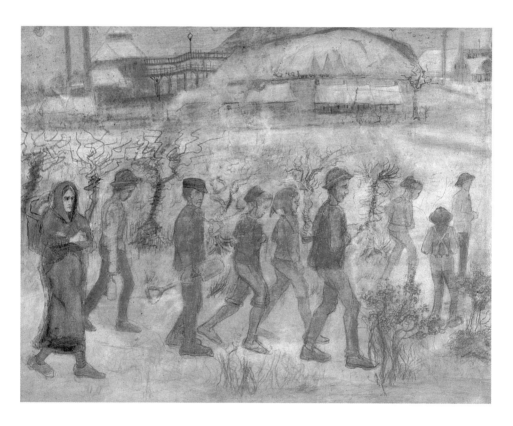

트 데 보자르』에서 두 사람을 비교한 것이 계기가 되었을 것이다), 미슐레에게서 코레조를, 빅토르 위고에게서 들라크루아를 발견했다"고 말했다. 그 결과 그는 예술계로부터 늘 고립되었고 "진정으로 훌륭하고 아름다운 것은 모두 신이 주신 것"이라는 믿음을 더욱 굳히게 되었다. 그러한 신념은 그가 다시금 세속 문화에 대해 열정을 품게 된 것을 정당화해주었으나 "그 열정을 어떻게 올바른 용도로 사용할 수 있는지"는 아직 알 수 없었다. 그 답은 결국 그가 자주 생각해오던 것이었다. "나는 스스

로 다짐했다. 모든 어려움을 딛고 다시 일어서리라. 좌절 속에서 팽개쳤던 연필을 쥐고 그림을 계속하리라. 그 순간부터 내게는 모든 것이 달라 보였다." 1880년에 반 고흐는 자신의 작업이 '정신적 균형'을 되찾는 수단이라고 말했다. 그 과정에서 "어떤 방법으로든 나를 바로잡을 수 있을 것이다." 이제 그는 자신의 신념을 시각적으로 표현할 수 있는 가능성을 찾았으며, 이렇게 처음부터 사상이 실린 그의 예술은 이후에도 늘 정신적 열망을 반영하게 된다.

헤이그와 영국에서 공부한 지리와 건축을 넘어서야겠다고 마음먹은 반 고흐는 보리나주의 인간적 요소에 이끌려 인물화를 열심히 그렸다. 그는 이웃 사람들과 주변 환경을 제대로 된 솜씨로 그리고 싶었다. 특히 커다란 광산 건물과 폐탄 더미를 배경으로 팔다리가 앙상하고 초라한 몰골의 사람들이 가느다란 나뭇가지와 검은 나무줄기 사이로 걸어가는 모습을 표현하고자 했다(그림19). 그러나 그런 구도를 실현하기 전에 반 고흐는 먼저 자신이 존경하는 화가들의 그림을 공부해야 했다. 아마 그에게는 호이스만스의 충고가 생각났을 것이다. 확고한 기초가 없이 자기 나름대로 그리는 것보다는 "좋은 것들을 모사하는 게 더 낫다"는 판단에서 그는 1880년에 밀레의 「들판의 농부들」(1852), 「하루의 네 시간」(1858), 그리고 유명한 「씨 뿌리는 사람」(1850)의 복제품을 모델로 삼고 그림을 그리기 시작했다.

1850~51년의 파리 살롱전에 전시된 밀레의 「씨 뿌리는 사람」(그림20)은 더러운 차림의 얼굴을 찌푸린 인물이 불만을 은유하는 씨앗을 뿌리는 장면으로 많은 사람들에게 무정부주의적 충격을 던졌다. 그러나 30년 뒤의 반 고흐는 거기서 그리스도교적인 함의를 찾아냈다. 마태오, 루가, 마르코의 복음서에서는 그리스도가 자신을 씨 뿌리는 사람에 비유하고 있다. 마태오는 이렇게 요약한다. "좋은 씨를 뿌리는 이는 사람의 아들이오. 밭은 세상이오. 좋은 씨는 천국의 아들들이오. 가라지는 악한 자의 아들들이오. ……추수 때는 세상 끝이오. 가라지를 거두어 불에 사르는 것 같이 세상 끝에도 그러하리라. ……의인들은 자기 아버지 나라에서 해와 같이 빛나리라"(13장 37~40, 43절). 한때 '신의 말씀을 뿌리는 사람'이 되고자 했던 반 고흐는 밀레의 그림에 강렬한 흥미를 느끼고 1880년 9월에 테오에게 이렇게 말했다. "나는 「씨 뿌리는 사람」을

20
장-프랑수아 밀레,
「씨 뿌리는 사람」,
1850,
캔버스에 유채,
101.6×82.6cm,
보스턴 미술관

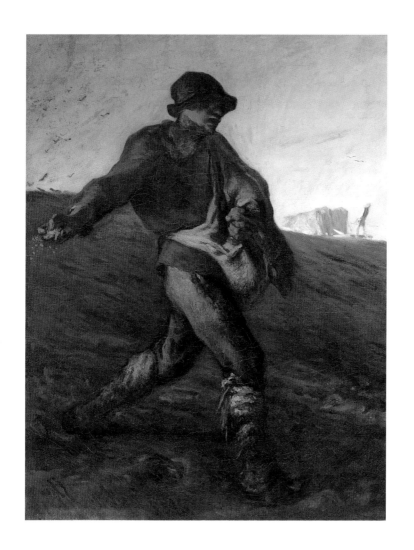

벌써 다섯 번이나 그렸어. ……나는 그 인물에 완전히 빠져 있단다. 또 그려볼 작정이야"(그림3). 실제로 반 고흐는 1890년 봄, 죽기 몇 주일 전에도 밀레의 그 인물을 마지막으로 그렸다.

밀레를 모사하는 것 이외에 반 고흐는 보리나주에서 당시 유명했던 샤를 바르그(Charles Bargue)의 드로잉 입문서를 공부했다. 구필이 출판한 이 책은 헤이그 시절의 상사였던 테르스테흐가 보내주었다. 1880년 가을에 반 고흐는 광부들을 그리기 위한 준비 작업으로 바르그의 『데생의 방법』(Cours du dessin)을 공부했다. 그는 광부들의 '인간적인 면모'를 담아낸다는 소박한 목표를 세웠다. 노동자들에게서 '그 귀중한 인간 정신'의 정수를 '복음주의적으로' 포착해낸 밀레, 브르통, 이스라엘스 같은 화가들에게 압도당한 나머지 반 고흐는 감히 그들에 비견할 만한 그림을 그린다는 것은 꿈도 꾸지 못했다. 그러나 그는 테오에게 "아마 언젠가는 나도 화가라는 걸 알게 될 게다"라고 말했다.

좌절의 세월 도시와 농촌 사이에서, 1880~83

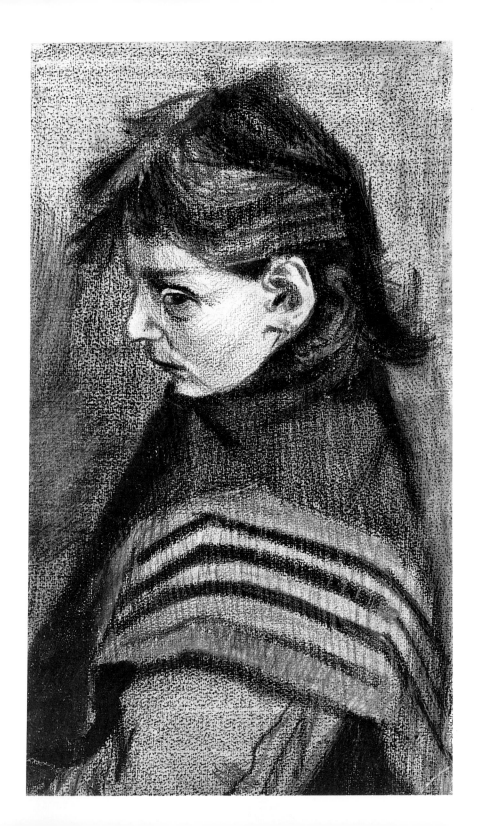

21
「숄을 걸친 소녀」,
1883,
흑색 분필과 연필,
43.3×25cm,
오테를로,
크뢸러-뮐러 미술관

1880년 가을에 반 고흐는 '그림의 나라'에 대한 동경으로 보리나주를 떠나 풍부한 예술 유산과 다양한 현대 미술의 무대가 있는 수도 브뤼셀로 왔다. 이 도시의 미술학교는 여전히 고전주의를 가르치고 있었지만, 프랑스의 영향을 받은 소시에테 리브르 데 보자르(Société Libre des Beaux-Arts, 1868년 창립)는 자연에 기반한 회화를 옹호하며 아카데미의 전통으로부터 벗어날 것을 주장했다. 또 다른 미술가 협회인 레소르(L'Essor, 1876년 창립)는 사실주의를 추구했다. 반 고흐는 모르고 있었지만 당시 벨기에의 수도 브뤼셀은 아방가르드의 국제적 중심지로 발돋움하고 있었다. 1881년에 창간된 『라르 모데른』(L'Art Moderne, 레뱅의 공식 기관지)을 비롯해 브뤼셀의 미술가들은 벨기에와 외국에서 제작된 전통에 얽매이지 않은 작품들을 전시함으로써 미술의 혁신을 도모하고자 1884년 레뱅(Les Vingt, '스무 명'이라는 뜻)이라는 단체를 설립했다. 사실 반 고흐의 이름이 처음으로 알려지게 된 계기도 1890년 레뱅의 전시회에 그의 작품이 전시된 덕택이라고 할 수 있다.

화가 지망생으로서 브뤼셀에 왔을 때는 "좋은 것들을 많이 보고 화가들이 작업하는 모습을 구경하고 싶다"는 그의 바람이 이루어지기에는 아직 일렀다. 거기서 농촌과 도시를 부단히 오가는 그의 이동이 시작되는데, 이러한 이동이 향후 10년간 그의 예술 활동을 특징짓는다. 이후 10년 동안 그는 태생적으로 전원생활에 이끌리는 성향과, 전통 예술과 다른 화가들의 자극을 바라는 욕구 사이에서 자주 갈등하게 된다.

테오도 1880년에 구필 화랑의 파리 지점으로 전근한다. 형과는 달리 그는 구필의 새 주인인 부소와 발라동에게 쉽게 적응해서 몽마르트르 화랑의 운영자로 임명되었다. 덩달아 봉급도 올라서 테오는 아버지가 빈센트를 지원하는 부담을 한결 덜어줄 수 있었다. 또한 그는 형에게 귀중한 조언과 신뢰를 보내주었다. 그의 충고는 빈센트에게 대단히 중요

했으므로 빈센트는 동생에게 "널 실망시키지 않도록 노력하겠다"는 말을 자주 했다. 주로 서신을 이용한 그들의 관계는 단순하지 않았다. 빈센트는 동생의 재정적, 정서적 지원을 원하면서도 그 때문에 위축되고 동생에게 적개심도 품었기 때문이다.

브뤼셀에서 예술계에 복귀하기 위해 빈센트는 과거의 지인들을 활용하고자 했다. 그래서 그는 하인 삼촌의 후임자를 만나고, 헤이그파의 화가인 빌렘 룰로프스의 화실을 찾았다. 두 사람은 그에게 미술학교에 등록하라고 권했으나 반 고흐는 자기 나름의 길을 가겠다고 고집을 부렸다. 그 뒤 여섯 달 동안 그는 옛 그림들과 새로운 그림들을 보면서 바르그의 책으로 공부를 계속했으며, 편지에 이름이 나오지 않는 어느 화가에게서 그림을 배웠다. 당시 반 고흐는 안톤 반 라파르트(Anthon van Rappard, 1858~92)라는 친구를 사귀었는데, 그는 프랑스 예술원의 회원인 장 레옹 제롬의 파리 화실에서 일할 때 테오와 알게 된 네덜란드인이었다. 처음에 빈센트는 반 라파르트가 소귀족의 아들로서 부와 지위를 지닌 것을 경계하고 그가 받은 미술 교육에 대해 의심을 품었으나 그가 브뤼셀의 레소르에 가입한 것을 알고 이내 마음을 열었다. 이후 5년 동안 반 라파르트는 빈센트의 가장 친한 동료가 된다.

1881년 봄, 반 라파르트가 벨기에를 떠나 네덜란드의 농촌으로 이주할 계획을 세우자 반 고흐는 즉각 그 제안에 따랐다. 생활비를 줄이고 싶기도 했고 나아진 그림 실력으로 자신이 소중히 여기는 소재들, 즉 야외 풍경과 농부들의 모습을 그려보고 싶었던 것이다. 훗날 그는 반 라파르트에게 이렇게 말했다.

네덜란드의 자연(풍경과 인물)보다 우리가 더 잘 그릴 수 있는 것은 없다네. 거기에 가면 우리는 편안한 기분으로 우리 자신을 느낄 수 있을 거야. 외국에서 일어나는 일에 관해 더 많이 알면 좋겠지만, 네덜란드 땅에 있는 우리의 뿌리를 잊어서는 안 되겠지.

생활비를 절약하기 위해 반 고흐는 부모의 집으로 옮겼다. 테오도뤼스와 안나는 당시 쥔데르트처럼 브라반트에 속했던 에텐 마을에 살고 있었다. 비록 산업화와 농업 발전으로 모습이 크게 달라지기는 했지만,

22
「풍차가 있는 풍경」,
1881,
연필과 목탄,
35.5×60cm,
오테를로,
크뢸러-뮐러
미술관

이제 빈센트는 시골 생활만이 아니라 유년기의 풍경도 되찾게 되었다.

몇 년 동안 방황하던 끝에 그는 낯익은 황야와 늪지, 풍차와 초가집에서 자신의 뿌리를 확인했다(그림22). 그는 여전히 밀레를 모사하고 바르그의 책으로 공부했으나, 자주 황야로 나가 살아 있는 자연을 접하고 거기서 만만치 않은 적수를 발견했다.

자연은 일단 화가에게 저항하지. 그러나 자연을 진지하게 받아들이는 화가는 그 저항에 밀려나지 않아. 오히려 그것을 자극으로 여기고 싸워서 승리하지. 자연과 참된 화가는 근저에서 합의를 이루는 거야.

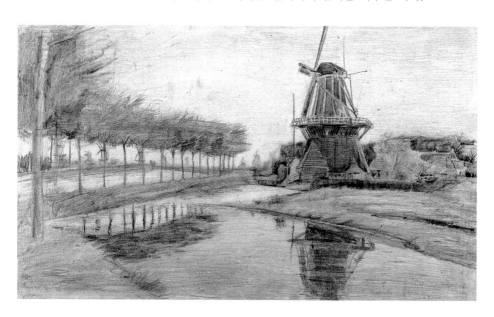

……자연과 한바탕 씨름하고 나면 자연은 유순하고 고분고분한 여자가 되지. ……셰익스피어의 '말괄량이 길들이기'란 바로 이런 거야. ……그림만이 아니라 어느 분야에서든 움켜쥐는 것이 놔주는 것보다 낫다고 봐.

여성적인 자연과 싸우는 남성적인 화가라는 반 고흐의 관념은 프랑스의 소설가이자 비평가인 에밀 졸라의 영향을 받아 생겨났다. 졸라는 『나의 증오』(1866)라는 에세이집에서 예술 작업을 바로 그렇게 묘사했는데, 반 고흐는 보리나주에서 이 책을 읽은 바 있었다. 3차원의 현실을 그

림으로 표현하려 애쓰는 과정에서(2차원의 책에 나온 그림을 모사하는
것보다 훨씬 힘들었다) 반 고흐는 졸라가 다른 화가들의 어려운 작업을
설명한 것에서 큰 힘을 얻었다.

　비록 예술 중심지들로부터 멀리 떨어져 있었지만 직업적 동료마저 없
지는 않았다. 반 라파르트는 자주 에텐에 와서 함께 작업했고, 9월에
반 고흐는 헤이그를 방문했다. 브뤼셀에서처럼 그는 구필 화랑을 찾아
가서 테르스테흐에게 자신의 그림들을 보여주었다. 또한 화상 시절에
알았던 화가들과도 다시 만났다. 특히 헤이그파의 리더인 안톤 모베는
1874년에 빈센트의 외사촌인 예트 카르벤튀스와 결혼함으로써 친척

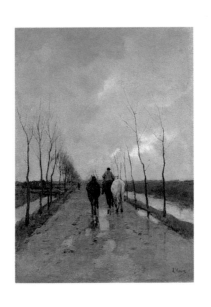

23
안톤 모베,
「네덜란드의 길」,
1880년경,
캔버스에 유채,
50×37cm,
오하이오,
톨레도 미술관

24
헨드리크 빌렘
메스다크,
「스헤베닝겐의
파노라마」,
1881,
캔버스에 유채,
14×120m,
헤이그,
파노라마
메스다크

관계가 되었다(그림23). 또 반 고흐는 테오필 드 보크(Théophile de
Bock, 1851~1904)를 방문해서 함께 헤이그 교외의 스헤베닝겐 어촌을
묘사한 최근에 완성된 파노라마 그림을 보러 갔다(그림24).

　벨기에 어느 투자 그룹의 재정 지원을 받아 헤이그파의 해양 화가인
헨드리크 메스다크가 디자인한 스헤베닝겐의 360도 전경을 담은 이 그
림은 19세기에 제작된 수백 점의 파노라마 중의 하나이다. 영국에서 먼
저 인기를 끌었던 대형 파노라마는 원형 천막에 그림을 끼워 가운데에
서 관람하는 것으로서 많은 유료 관중을 불러모았다. 파노라마를 가지
고 순회 전시를 하는 경우도 많았는데, 그 덕분에 여행을 해보지 못한

사람들은 먼 곳의 경치를 감상할 수 있었고 역사적인 대사건들(예컨대 그리스도의 십자가형이나 게티즈버그 전투)을 그림으로 구경할 수 있었다. 메스다크가 그 파노라마를 의뢰받은 시기는 '파노라마니아'(panoramania, 『일러스트레이티드 런던 뉴스』에서 만든 용어)가 줄어들기 시작하던 무렵이었다. 이 헤이그파의 외광 화가는 먼 곳보다 쉽게 가볼 수 있는 가까운 장소인 스헤베닝겐(당시 온천 휴양지로 개발되고 있었다)을 택해서 지금은 깎이고 없는 언덕에 올라 스케치를 했다. 파노라마를 완성하기 위해 그는 자신의 아내인 시엔티예(Sientje, 1834~1909)를 포함하여 드 보크, B. J. 블로메르스, G. H. 브라이트너

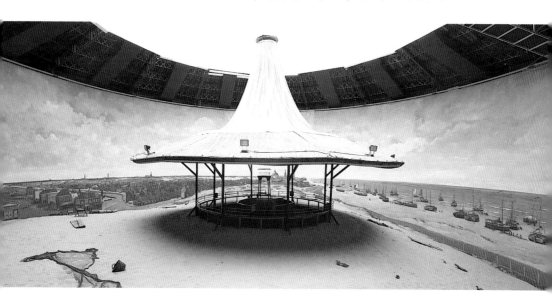

(Breitner, 1857~1923) 등 현지 화가들로 팀을 꾸렸다. 약 14×120미터의 이 대형 작품은 넉 달 만에 완성되었다.

　동료 예술가들과 접촉하기를 갈구했던 반 고흐는 메스다크의 집단 작업에 큰 흥미를 느꼈다. 훗날 그가 협동 예술을 열렬히 바랐던 것은(실제로 그는 프로방스에 '남쪽 화실'을 세우려는 꿈을 가지고 있었다. 제5장 참조) 아마도 이 파노라마에서 성공적인 협동 작업을 목격했기 때문일 것이다. 이와 같이 사람들에게 좋은 구경거리가 되는 회화는 소수보다 다수를 위한 예술(예컨대 영국의 삽화 같은)을 지향하는 반 고흐의 관심을 끌었다. 게다가 원근법의 문제로 고민하던 그는 파노라마의 정

교한 착시 효과에 깊은 인상을 받았다. 반 고흐는 테오에게 파노라마를 보니 토레가 렘브란트의 「해부학 강의」에 관해 한 말이 생각난다고 말했다. "이 그림의 유일한 결점은 결점이 전혀 없다는 거야."

헤이그의 방문을 통해 자극을 받은 반 고흐는 새로운 각오로 그림 작업을 다시 시작했다. 그는 "시골 생활의 모든 것을 관찰하고 그리겠다"는 결심으로 에텐 주민들의 농촌 생활을 눈여겨보았다. 그는 먹물과 수채화를 이용한 선 드로잉이 초기 시절의 노력으로 거둔 뚜렷한 결실이라고 여겼으나, 실상 그의 그림은 교본을 따라 연습하는 수준이었다. 바르그의 책은 선의 묘사를 중시하고, 질감을 줄 때도 내부의 색조 변화(농담의 차이)보다 윤곽선을 더 우선시했다. 반 고흐가 실물 드로잉에서 그린 인물에서도 윤곽선이 중요하며, '놔주기'보다는 '움켜쥐기'의 경향이 두드러진다. 살아 있는 주제들을 2차원의 평면에 표현해야 하므로 그는 인물과 배경을 구분하고 각 인물들을 구분하는 데 선을 사용할 수밖에 없었다. 그러한 방법의 전형을 보여주는 「피로에 지쳐」(그림25)에서는 부조처럼 보이는 인물이 시골집의 실내라기보다는 그 앞에 앉아 있는 것처럼 보인다. 인물의 어깨는 몸통 옆에 따로 떨어져 있는 듯하며, 팔꿈치도 허벅지 위에 놓인 게 아니라 그 안으로 파고드는 듯하다.

구도로 보나 주제로 보나 「피로에 지쳐」는 헤이그파의 화가 반 산텐 콜프가 '비탄의 묘사에 특히 능한 화가'라고 말했던 이스라엘스의 작품(그림26)을 연상케 한다. 이스라엘스는 주로 더러운 집에 사는 노동자들을 그림으로써 동료 화가들과 거리가 있었고 반 고흐는 그런 그를 존경했다. 명확한 선과 'Worn Out'이라는 영어 제목을 써넣은 것은 런던에 있을 때 그가 심취했던 인쇄 미술과의 연관성을 분명히 보여준다. 「피로에 지쳐」의 인물이 취한 자세는 아서 보이드 호턴(Arthur Boyd Houghton)이 디킨스의 『어려운 시절』 가정판의 속표지에 그린 삽화(그림27)의 인물과 비슷하다. 곤경에 처한 인물의 낙담한 자세는 그 뒤에도 반 고흐가 즐겨 다룬 주제이다.

「피로에 지쳐」에서 보이는 것과 같은 답답한 윤곽선은 반 고흐가 1881년에 그린 농장 노동자들에서 더욱 뻣뻣한 형태로 등장한다. 여기서는 선들이 각을 이루는 부분에서 서로 충돌하고 있다. 그 둔탁한 모습 때문에 반 라파르트는 어느 스케치를 보고 "씨를 뿌리는 게 아니라 씨 뿌리

25
「피로에 지쳐」,
1881,
펜과 잉크,
연필과 수채,
23.4×31cm,
암스테르담,
데 보어 재단

26
요제프
이스라엘스,
「노인」,
1878년경,
캔버스에 유채,
160×101cm,
헤이그,
계멘테 미술관

27
아서 보이드 호턴,
디킨스의
『어려운 시절』
속표지,
런던,
1866

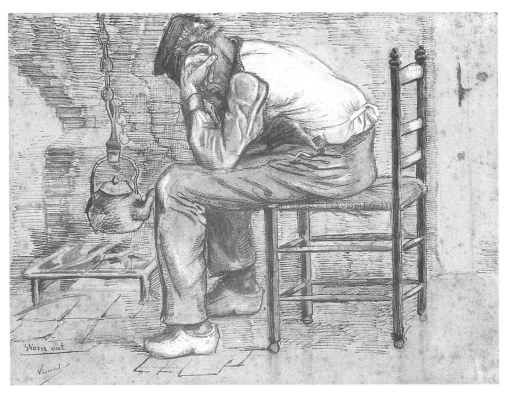

28
「씨 뿌리는
사람」,
안톤 반
라파르트에게
보낸 1881년
10월 12일자
편지에서,
펜과 갈색 잉크,
11.5×7cm,
개인 소장

는 자세를 취할 뿐"이라고 말했다(그림28). 반 고흐는 실제의 인체가 가진 비례를 제대로 포착하지 못한 탓에 그가 그린 인물들은 대개 몸통이 사지에 비해 작게 보인다. 그런 어색함을 잘 알았던 반 고흐는 비판을 감수하면서 더 나아지려면 시간이 필요하며 그때까지 자신은 '자연의 여신'에게 계속 구애할 것이라고 반 라파르트에게 말했다. "내가 섣부르게 여신을 내 것이라고 생각할 때마다 여신은 나를 잔인하게 거부하며 벌로 내 손바닥을 때린다네."

하지만 그는 스트리케르 이모부의 딸인 케의 마음을 얻으려 할 때는 그런 농담을 하지 않았다. 3년 전에 남편과 사별한 서른다섯 살의 케와 그녀의 어린 아들은 1881년 에텐에서 몇 주일을 지냈다. 데이비드 스위트먼은 반 고흐의 전기에서, 미망인의 옷을 입은 케는 빈센트에게 미슐레가 묘사한 검은 옷의 우울한 여인을 떠올리게 했다고 주장한다. 그녀는 필경 상처 입은 여성을 낭만적으로 바라보는 반 고흐의 감성에 호소하는 바가 있었을 것이다(1878년에 그는 젊고 아름다운 여인보다 가난하고 추하고 늙고 불행한 여인을 택할 것이라고 말했다. "여성은 슬픔을 경험함으로써 올바른 정신을 얻게 된다"는 게 그 이유였다). 당시 케와 함께 시골길을 산책하곤 하던 반 고흐는 그녀와 열렬한 사랑에 빠졌다. 그러나 자신의 의사를 밝혔을 때 케는 완강하게 거절했다(빈센트는 그녀가 "안 돼, 절대로"라고 말했다고 전한다). 그리고 그녀는 즉각 암스테

르담으로 떠났다.

그 뒤 몇 달 동안 빈센트는 부모가 한사코 만류하는데도 케에게 편지를 보내 계속 사랑을 갈구했다. 그는 미슐레의 『사랑』과 그 후속편인 『여성』(1859)에서 힘을 얻어 아버지보다는 "미슐레가 하는 충고에 더 이끌린다"고 말했다. 아들이 프랑스 사상에 '오염'된 것을 테오도뤼스가 비웃자 빈센트는 "미슐레의 책을 되풀이해서 읽으면 성서보다 더 많은 것을 알 수 있다"고 고집을 부렸다. 그는 테오까지 언쟁에 끌어들이기 위해 상사병으로 작업을 할 수 없다고 불평했다. "너는 이미 내게 많은 돈을 주었고 내가 성공하길 바라고 있으니 내 작업에 관심을 가질 수밖에 없을 게다." 심지어 그는 화가로서의 성공을 구혼의 성공과 결부시키면서 "화가가 되려면 사랑이 필요하다"고 강변했다. "결혼한 화가는 미혼으로 애인과 사귀는 화가보다 생활비가 적게 들고 생산성이 높아진다"는 덜 감상적인 주장도 제기했다. 빈센트는 케를 직접 만날 생각으로 테오에게 암스테르담으로 갈 여비를 부탁하고, 그것을 자기 예술의 미래를 위해 필요한 투자로 여기라고 말했다. 돈이 오자 빈센트는 예고 없이 스트리케르의 집으로 가서 등잔불에 손을 갖다대는 소동을 벌이면서까지 케를 만나겠다는 굳은 각오를 내보였다. 그러나 케의 부모는 더 이상 딸을 만나지 말라고 분명히 말했고 빈센트는 이후 두 번 다시 그녀를 보지 못했다.

그 여비는 결국 빈센트의 활동 경비로 사용되었다. 그는 에텐으로 곧장 돌아가지 않고 헤이그에 들러 테르스테흐와 드 보크, 모베를 만났다. 특히 모베는 이 젊은 화가의 작품에서 가능성과 결함을 모두 발견하고("모베는 나를 보고 해가 뜨고 있지만 아직 구름에 가려 있다고 말하더군") 유용한 비판을 해주었다(예컨대 인물을 더 멀리서 관찰하면 비례가 나아질 거라고 말해주었다). 메스다크, 야코프 마리스와 함께 네덜란드 수채화협회의 공동 창립자로서 수채화를 열렬히 지지했던 모베는 반 고흐에게 수채의 기법을 가르쳐주고, 정물로 시작해서 스헤베닝겐의 여성을 그려보라고 했다(그림29).

경비 부족으로 에텐에 돌아갈 수밖에 없었던 빈센트는 점점 아버지를 무시했다(모베에게서 또 다른 아버지의 모습을 발견했기 때문이기도 하다). 아버지와 스트리케르에 대한 불만으로 빈센트는 성직자 전체를

29
「스헤베닝겐의
여인」,
1881,
수채,
23.5×9.5cm,
암스테르담,
반 고흐 박물관
(빈센트 반 고흐
재단)

위선자로 여겼다. 아버지의 직업, 교회, 동료들에 대한 경멸이 고조되자 빈센트는 크리스마스에 교회에 가는 것조차 거부하기에 이르렀다. 열띤 논쟁 끝에 테오도뤼스는 아들에게 집에서 나가라고 했다. 헤이그행 열차를 탄 빈센트는 이후 스무 달 동안 헤이그에 머물게 된다.

1800년에서 1850년까지 헤이그의 인구는 두 배로 증가했다. 1881년의 인구는 약 10만 명이었으나 여전히 늘고 있어 싸게 구할 수 있는 집을 찾기 어려웠다. 반 고흐는 19세기 중반부터 네덜란드의 철도가 발달함에 따라 교외로 아무렇게나 개발된 주택가의 한 집에 골방을 얻었다. 주변의 초원은 철도가 놓이면서 깎여나갔고 지평선에는 공장 굴뚝이 점점이 보이는 동네였다. 그는 돈을 빌려 『그래픽』과 『일러스트레이티드 런던 뉴스』의 목판화들을 사서 자신의 방을 장식했다.

그동안 맺은 연고 덕분에 헤이그에서의 출발은 좋았다. 모베는 풀크리에서 모델을 두고 그리는 수업에 반 고흐가 참석할 수 있도록 해주었고 유명한 수채화가인 J. H. 바이센브루흐(Weissenbruch, 1824~1903)를 비롯하여 풀크리 회원들을 소개해주었다. 솔직한 비판으로 이름이 높았던 바이센브루흐가 반 고흐에게 우호적인 평가를 내려준 것이나 테르스테흐가 최근에 그린 그의 드로잉을 사준 것은 큰 힘이 되었다. 또한 반 고흐는 코르 삼촌이 그에게 헤이그의 열두 가지 풍경을 의뢰하기로 결정한 것에 한껏 고무되었다. 신속하게 작업한 덕분에 그는 30길더를 받을 수 있었다(당시 그의 방세는 한 달에 7길더였다).

코르에게 그려준 드로잉은 반 고흐가 1882년에 매일 보던 도시를 묘사한 것으로, 예전에 그에게 깊은 인상을 주었던 역사적 장소(그림11)가 많지 않았다. 그래서 주요한 주제는 거리에서 흔히 보이는 노동자들의 모습(그림30)과 점점 산업화되는 헤이그의 주변부에서 노동하고 생산하는 장면이었다. 옛 도시와 부유한 시민들이 사는 시골 저택들 사이에는 산업화 시대 이전의 풍경과 산업화 시대의 풍경이 뒤섞여 있었다. 스헤베닝겐에서 헤이그까지 모래 언덕에 노동자들이 철도를 놓는 풍경이 그런 예였다(그림31). 친구 화가인 H. J. 반 데르 벨레(van der Weele, 1852~1930)가 반 고흐의 이 드로잉이 '혼잡하다'며 석양을 배경으로 노동자 한 사람을 그리는 게 더 아름다울 것이라고 제안했을 때 빈센트는 더 보기 좋은 것을 추구하려다가 "진실을 왜곡해서는 안 된다"고 말

했다. 이 그림들이 코로나 다른 사람들의 마음에 들지 않을지도 모른다는 것을 알고 난 뒤에도 그는 그림을 받든지 말든지 마음대로 하라는 태도로 작업을 마쳤다.

그가 도시의 사실주의로 나아가게 된 데는 영국의 인쇄 미술과 1882년 초에 네덜란드 화가 G. H. 브라이트너와 친구가 된 탓이 컸다. 1880년에 헤이그로 온 브라이트너는 메스다크의 파노라마 작업에 참여했으나 그 작품이 완성된 뒤에는 독자적인 길을 모색했다. 도시 바깥으로 나가고자 했던 헤이그파의 중진들과는 달리 이 젊은 화가는 현대적인 대도시의 도심에 매력을 느꼈고 도시를 무대로 한 디킨스와 공쿠르 형제

30
「게스트의 빵집」,
1882,
연필, 펜, 잉크,
20.5×33.5cm,
헤이그,
게멘테 미술관

31
「모래밭을 파는
사람들」,
1882,
연필,
27×20cm,
개인 소장

(에드몽과 쥘)의 소설에 흥미를 느꼈다. 반 고흐는 브라이트너와 함께 시장, 무료 수프 배급소, 삼등 열차 대합실 등 헤이그파 화가들이 간과한 장소들을 탐험했다. 반 고흐는 브라이트너에게 『사랑』을 읽으라고 권했고, 브라이트너는 반 고흐에게 프랑스 자연주의 문학에 대한 관심을 일깨워주었다. 모든 사회 계층의 현실적 삶에 초점을 맞추는 사실주의 문학은 그것을 신봉하는 사람들에게, 19세기 중반 프랑스 소설의 주류를 이루었던 낭만주의 산문과 감상적 도덕주의에 대한 해독제와 같은 역할을 했다. 오노레 드 발자크와 귀스타브 플로베르의 초기 작품에 뿌리를 둔 자연주의는 졸라의 『목로주점』(1878)이 발표된 1870년대 후반

부터 힘을 얻기 시작했다. 술로 인해 몰락하는 어느 세탁부의 이야기를 다룬 이 소설에 관해 저자인 졸라는 "거짓말하지 않는 사람, 사람 냄새를 풍기는 사람에 관한 최초의 소설"이라고 말했다. 많은 논란을 불러일으킨 『목로주점』으로 졸라는 미지의 영역을 탐험했다는 명성을 얻었고, J-K 위스망스와 기 드 모파상을 비롯한 젊은 작가들이 그를 추종했다. '자연주의자'로 자처하는 사람들 이외에 에드몽 드 공쿠르와 알퐁스 도데 같은 기성 작가들도 (정작 당사자들은 반대했지만) 자연주의적 소설과 유사한 작품을 썼다는 이유에서 자연주의자로 분류되었다.

졸라의 『나의 증오』를 이미 알고 있었던 반 고흐는 졸라의 또 다른 소설 『사랑의 한 페이지』(1878)를 읽었는데, 이 작품은 부정한 사랑이지만 중산층의 사랑을 잘 보여주는 졸라의 가장 서정적인 소설 가운데 하나이다. 이 소설에서 반 고흐는 파리의 풍경을 묘사하는 '언어 회화'가 인물들의 정서 상태에 분위기를 맞춤으로써 줄거리를 보완하는 방식에 깊은 인상을 받았다. "졸라의 모든 작품을 읽겠다"고 결심한 그는 그해 연말까지 여섯 권을 더 읽었다. 그는 특히 『목로주점』을 높이 평가하면서 자신과 브라이트너가 찾고자 했던 노동계급의 현실을 적나라하게 묘사했다고 말했다.

코르 삼촌이 시내 풍경화 여섯 점을 더 주문했을 때 반 고흐는 기뻐했으나 그의 마음은 다른 데 가 있었다. 그는 반 라파르트에게 심정을 솔직히 털어놓았다. "생계를 위해 도시 풍경을 그려야 하는 일만 없다면 요즘 나는 인물화만 구상하고 싶다네." 자신의 예술로써 감정을 발산하고자 했던 반 고흐는 인물을 그리고 싶었다. 4월에 백묵으로 그린 「슬픔」은 그때까지 그의 그림들 중 '최고 작품'으로, 그의 목표를 잘 드러내고 있다(그림32). 바위에 걸터앉은 여인의 대담한 묘사는 반 고흐의 말에 따르면 미슐레가 말한 "어느 것으로도 채울 수 없는 가슴의 빈 구멍"을 표현하고 있었다. 인물의 자세와 제목이 전달하는 슬픔은 미슐레의 책에서 인용한 문구("어떻게 여인이 버려진 채 홀로 있을 수 있다는 말인가?")와 그림의 생생한 묘사로 잘 드러나 있다. 여인의 헝클어진 머리칼은 버림받았음을 나타내며, 처진 젖가슴과 부푼 아랫배는 그녀가 임신 중임을 보여준다. 주변의 꽃과 새싹들은 소생을 뜻하지만, 팔에 얼굴을 묻고 있는 이 여인은 임신한 채 버려져 있다.

32
「슬픔」,
1882,
연필과
흑색 분필,
44.5×27cm,
월솔 미술관

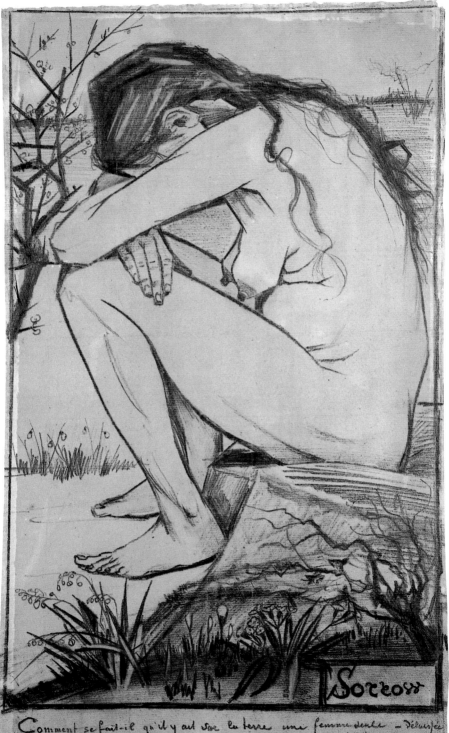

Comment se fait-il qu'il y ait sur la terre une femme seule — Délaissée
Michelet

반 고흐는 「슬픔」이 '영국적 양식'이라고 말하면서 '소박하고 독특한 선'을 강조했다. 그러나 인쇄 미술과 닮은 점은 있어도 여기에 그가 칭찬한 영국 삽화의 구체성은 없다. 이 작품은 일화보다 상징을 담고 있다. 풍경을 배경으로 한 누드화는 흔한 주제이며, 여성으로써 추상적인 실체(예컨대 '슬픔')를 의인화하는 것은 고전적인 발상이다. 모델과 드로잉 양식은 고전주의와 반대되지만 「슬픔」은 전통적인 구상이며, 그의 여느 작품들보다 의미가 더 명시적이다. 나중에 반 고흐도 깨닫게 되지만, 그림에서처럼 문구를 첨가하는 것은 진정한 표현을 위해 불필요할 뿐 아니라 감상과 해석을 제한하는 결과를 빚는다. 그의 성숙한 작품은 대개 제목이 없고 문구가 삽입되는 경우도 드물다. 그러나 반 고흐가 굳이 주석을 붙인 이유는 「슬픔」의 감정을 제대로 전달하기 위해서였다. "작품에 관념을 집어넣는 것은 화가의 의무이다. 나는 사람들에게 감동을 주는 그림을 그리고 싶다. 「슬픔」은 조그만 시작이지만……내 진심으로부터 우러나온 그림이다."

이내 그는 그림에서 정서를 명확하게 표현하면 오히려 불명확하게 전달될 수 있다는 사실을 알았다. 그 시대의 정신에 걸맞게 반 고흐는 인간의 감정을 자연적 모티프로 나타내려 했는데, 영국의 화가이자 비평가인 존 러스킨(John Ruskin, 1819~1900)은 1856년에 쓴 글에서 그런 시적인 발상이 지나치게 남용되는 것을 비판하면서 '연민의 오류'라고 불렀다. 정서를 자연물로 표현하는 것은 고대로부터 내려온 전통이지만 1800년경 영국과 유럽 대륙의 낭만주의 작가들 사이에 특히 성행했으며, 1840년 랠프 월도 에머슨의 뉴잉글랜드 초월주의에서는 거의 종교에 가까운 양상까지 띠게 되었다. 1882년의 편지에서 반 고흐는 나무와 싹트는 농작물의 활기찬 모습을 말하면서 "빈민가의 주민들처럼 피곤하고 더러워 보이는 길가의 풀을 밟았다"고 썼다. 당시 그는 인물이 글자 그대로 전달하는 정서를, 그러한 모티프들은 은유적으로 전달할 수 있다는 것을 깨닫고 그 잠재력을 표현하기 위해 노력하고 있었다. 그는 「슬픔」을 나타낼 수 있는 적절한 수단을, 언뜻 보면 그것과 어울리지 않는 듯한 흑투성이의 나무 「뿌리」(그림33)에서 찾았다. 겉으로 보기에는 서로 상당히 다르지만(여인의 엷은 색은 앙상한 나무의 검은색과 대조된다) 반 고흐는 주제 면에서 서로 연결되어 있다고 보았다. 그의 말에

의하면 여인과 나무는 둘 다 '삶을 향한 몸부림'을 표현하며 "비록 세찬 바람에 뿌리가 절반쯤 뽑혔지만 아주 끈질기게 땅에 붙박혀 있다."

이 고독한 투쟁의 그림들은 반 고흐 자신의 경험에서 비롯된다. "슬픔을 느끼지 않으면 슬픔을 그릴 수 없다고 생각한다." 케와의 결별과 부모와의 갈등 때문에 여전히 괴로웠던 그는 이번에는 모베나 테르스테흐와도 불화가 생기면서 또 상처를 입었다. 모베와의 불화는 반 고흐가 스승과 제자의 관계를 무시하기 시작하면서 싹텄다. 그는 석고상을 그리라는 모베의 충고를 거부하고 수채화도 점점 멀리했으며 "목수가 쓰는 연필이나 펜을 이용해서 표현하고자 하는 것을 그리고" 싶어했다. 한편 테르스테흐는 반 고흐의 드로잉은 매력이 없고 '판매할 수 없다'고 말해 그의 기분을 상하게 했다. 더구나 그가 수채화를 권장하는 바람에 반 고흐는 무척 화를 냈다. 빈센트는 자신의 주제에 수채화가 어울리지 않는다고 주장했다. 그는 테오에게 불평을 늘어놓았다. "나 자신에게 충실할 수 있도록 해줘. 내가 가혹하고 거친 것을 표현한다고 하지만 참된 것은 거칠게 마련이지. 미술 애호가나 화상들의 요구에 따르지는 않겠어. 누구든 나를 좋아하는 사람만 있으면 돼." 이런 고집 때문에 예전의 친구들은 그에게서 멀어졌고 새 친구도 생기지 않았지만, 오히려 그는 자신의 방향을 확고히 다질 수 있었다. 유행하는 양식에 따르기를 거부하고 다른 사람의 거부감과 상업적 실패를 감수함으로써 그의 예술적 기획은 튼튼해졌으며, 그림의 의미는 모티프에만 있는 게 아니라 그것이 표현되는 양식과 매체와도 연관된다는 초기의 믿음도 굳게 견지할 수 있었다.

헤이그에서 동료들을 만들고자 했던 반 고흐의 소망은 여지없이 무너졌다. "나는 언제나 여느 화가들과 다른 방향으로 가겠어. 사물에 대한 나의 인식, 내가 표현하려는 주제가 그런 태도를 분명히 요구하기 때문이야." 모베의 측근들은 그를 배척했고, 브라이트너는 성병에 걸려 오랜 기간 병원에 입원했다. 친구가 거의 없었던 반 고흐는 이따금 직업상 이유로 반 데르 벨레를 만나는 게 고작이었다.

하지만 그는 혼자가 아니라 「슬픔」의 모델이었던 클라시나 (시엔) 호르니크(1850~1904)라는 여성과 함께 지냈다. 사실 반 고흐가 따돌림을 당한 데는 헤이그파 화가들과의 예술적 차이만이 아니라 그런 관계에도

33
「뿌리」,
1882,
연필, 분필,
펜, 잉크, 수채,
51×71cm,
오테를로,
크뢸러-
뮐러 미술관

원인이 있었다. 화가와 모델의 성적 관계는 흔한 일이었으나 "내가 그림을 그린 사람과 함께 살겠다"는 반 고흐의 태도는 부르주아지 동료 화가들을 분노하게 했다. 가톨릭 신자였던 호르니크는 헤이그의 가난한 동네인 게스트 출신이었다.

재봉 일을 하면서 매춘으로 부수입을 올리던 그녀는 반 고흐와 만났을 당시 아이가 하나 있는 미혼모였다. 훗날 자신이 말했듯이 반 고흐는 그녀를 모델로 썼다가 나중에는 "그녀와 아이를 굶주림과 추위로부터 보호해주기 위해" 자기 집에 데려왔다. 1882년 중반에 그들은 부부처럼 살기 시작했다. 1년여 동안 그렇게 살면서 빈센트는 임질로 인해 건강을 해쳤고 시엔은 아들을 낳았다(빈센트를 만나기 이전에 임신한 아이였다). 그들은 더 큰 집으로 이사했다.

케와의 결별에서 좌절을 겪은 직후에 시엔과 함께 살기 시작한 것은 이루지 못한 꿈의 치유책이자 그 변형일 수 있다. 두 여성은 서로 배경이 판이하게 달랐으나, 빈센트는 시엔이 케처럼 세련된 교양을 가지지 못한 것을 오히려 만족스럽게 여겼다. 시엔과 함께 있으면 '체면의 가면'이나 사회적 지위의 허식 따위를 벗어던질 수 있었던 것이다. 반면에 케와 시엔은 딱한 처지의 삼십대 과부라는 공통점도 있었다. 반 고흐가 보기에 두 여인은 남자를 필요로 했고, 예술사가인 캐럴 제멜(Carol Zemel)이 말하는 구원에 대한 환상을 품고 있었다. 그런 필요가 덜했던 케는 구원의 손길을 뿌리쳤지만, 시엔은 한동안 빈센트의 관심을 받아들이고 빈센트로 하여금 케가 불어넣어준 사랑의 관념을 '실천할 수 있도록' 해주었다.

제멜에 따르면 반 고흐가 구원자의 역할을 한 것은 미슐레와 빅토리아 시대에 유행하던 문화에 기인한다. 『여성』에서 미슐레는 아무리 타락한 여성이라도 남성을 돌보고 존경하면 구제될 수 있다고 말했다. 반 고흐가 보기에 시엔은 『그래픽』과 『일러스트레이티드 런던 뉴스』에 흔히 나오는 빈곤한 여성의 전형이었으며, 그녀에게 검은 메리노(에스파냐가 원산지인 고급 양모-옮긴이) 옷을 입히면 그 꿈꾸던 '검은 옷의 여인'이 될 수 있었다(그림34). 반 라파르트에게 반 고흐는 그녀가 '못나고 늙었다'면서도 이렇게 덧붙였다. "내가 바라던 바로 그 여자라네. 슬픔과 역경 속에서 거친 삶을 살아왔다는 게 얼굴에 드러나 있지. 이제 그녀와

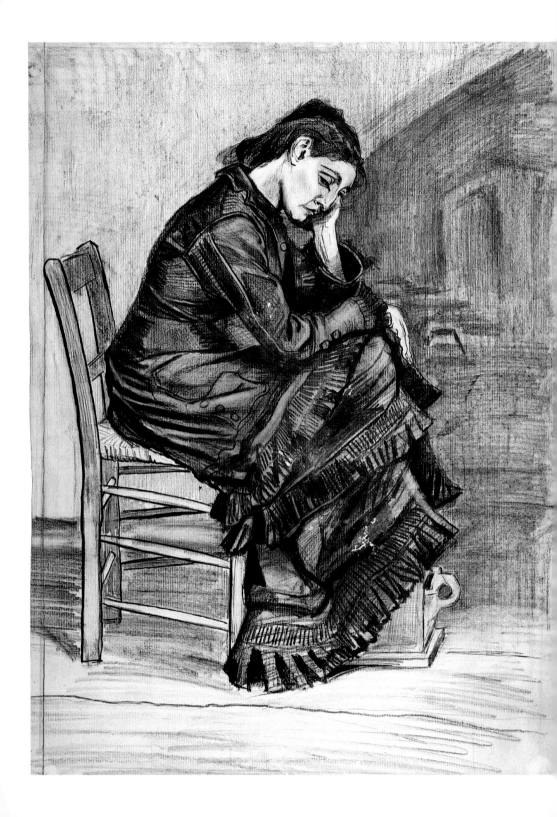

함께 뭔가 할 수 있을 거야." 그의 예술가적 안목은 그녀의 주름진 얼굴, 늘어진 피부, 생기 없는 모습에서 유용한 면을 찾아냈다. 그것들을 가지고 그는 소외, 물질적 빈곤, 정서적 고통을 그려냈다(그림32 · 34 · 35). 그는 시엔이 집과 화실에서 분주하게 지내는 게 그녀에게 좋다고 믿었으므로——물론 그것은 그녀를 구제하는 데도 필요했지만——실물 드로잉을 그리고 싶은 자신의 욕구를 충족시킬 수 있었다. 그래서 그는 함께 지낸 초기 몇 달 동안 내내 그녀를 모델로 썼다. 그녀와 그녀의 가족(본인, 여동생, 아이들)은 그가 여러 가지 장면과 초상화를 그릴 수 있게 해

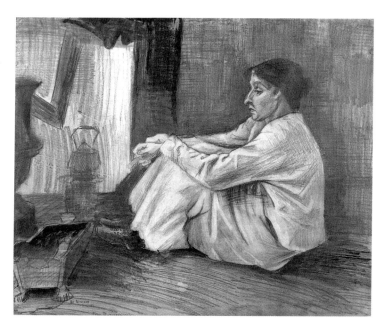

34
「검은 옷을 입은
여인」,
1882,
연필, 펜,
잉크, 워시,
58×42cm,
오테를로,
크뢸러-뮐러
미술관

35
「담배를 피우는
시엔」,
1882,
연필,
흑색 및 백색
분필, 잉크,
워시,
45.5×56cm,
오테를로,
크뢸러-뮐러
미술관

주었다(그림21).

반 고흐는 '네덜란드 신교 노인의 집'에 사는 연금 생활자들 중에서 남자 모델을 찾았다. 교회에서 운영하는 구빈원의 '무의탁 노인들' 가운데서 반 고흐는 서류를 보고 뺨이 움푹 들어간 모델들을 골라 중절모와 구빈원에서 지급한 외투 차림의 인물들을 그렸다(그림36). 노인들 대부분은 1830년 벨기에가 네덜란드의 지배로부터 벗어날 때 벌어진 독립전쟁에서 받은 훈장을 지니고 있었다. 반 고흐는 렘브란트와 프란스 할스(Frans Hals, 1581/5~1666)의 작품에 등장하는 쭈글쭈글하고 인상적인

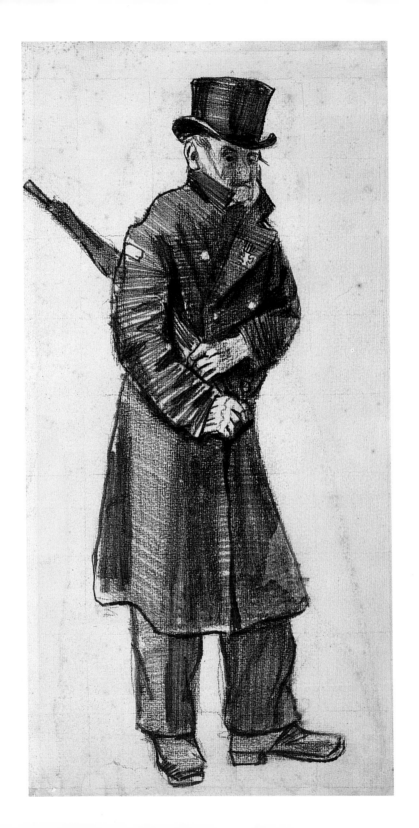

36
「우산을 든
무의탁 노인」,
1882,
연필과 워시,
48.5×24.5cm,
오테를로,
크뢸러-뮐러
미술관

37
「방수모를
쓴 어부」,
1883,
연필, 흑색 분필,
펜, 잉크,
47.5×29cm,
암스테르담,
반 고흐 박물관
(빈센트 반 고흐
재단)

38
후베르트 폰
헤르코머,
「사람들의 얼굴:
해안경비대원」,
『그래픽』의 삽화,
1879년 9월 20일

얼굴과 닮은 그 노인들의 '초췌한 얼굴'이 마음에 들었다. 전신상과 반신상을 몇 차례 그린 뒤 그는 몇 사람을 어부의 차림으로 그렸는데, 예술사가인 로렌 소트(Lauren Soth)가 말하듯이 그 그림들은 초상화라기보다는 '두상화'였으며, 원래의 모습 그대로라기보다는 분장한 듯한 모델들을 보여준다(그림37). 반 고흐 자신은 오히려 그런 점을 더욱 부각시키면서 구체적인 특성들을 초월하여 넓은 범주의 인간을 담아내려 했으며, 『그래픽』에 실렸던 '사람들의 얼굴'이라는 특집에서 본 '많은 개

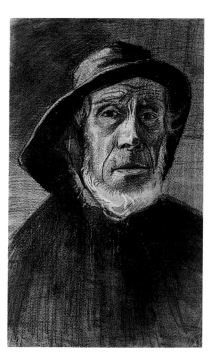

인들에게서 추출한 유형들을 전시하는 화랑'이라는 문구를 인용함으로써 자신의 입장을 나타냈다(그림38).

반 고흐는 자신의 풍경에 대한 관심은 인물에 비해 10분의 1도 안 된다고 말했다. 그러나 그는 코르의 2차 주문이 있기도 했지만 헤이그에서 입수한 원근법 틀을 사용하는 재미 때문에 무척 바쁘게 지냈다. 화가들이 오래전부터 사용하던 이 장치(그림39)는 팽팽하게 연결된 선들에 의해 만들어진 구멍들을 통해 대상을 바라보면서 수평과 수직의 기준선을 설정할 수 있도록 해준다. 모베와 룰로프스도 이 장치를 사용했으며, 반

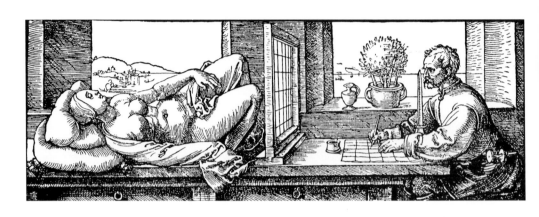

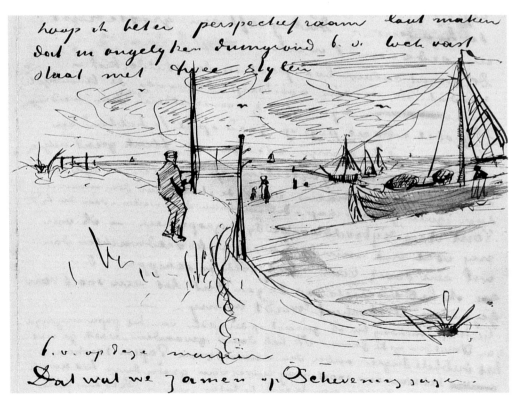

hoop ik beter perspectiefraam laut maken
dat in ongelijken drumgrond b.v. loch vast
staat met twee stylen

b.v. op deze manier
Dat wat we zamen op Scheveningen zagen.

고흐는 그 장치 덕분에 전에는 주저했던 풍경화를 빠르고 자신 있게 그릴 수 있었다. 그는 원근법 틀을 스헤베닝겐으로 가져가서 해변(그림40)과 생선 말리는 창고(그림41)에 설치하고, 두 개의 소실점(하나는 창고의 끝에 있다)을 향해 약간 나선형을 그리며 멀어지는 공간을 구상했다. 반 고흐는 이렇게 선으로 기초 구성을 한 다음 여러 가지 형태, 방향, 두께, 밀도를 표현하여 장면에 생기를 불어넣었다. 오늬무늬(생선가시처럼 비스듬한 평행선 무늬−옮긴이), 점묘, 줄무늬, 부채꼴 무늬를 그려 넣고 섬들은 손대지 않은 종이 상태 그대로 놔둠으로써 풍부한 질감과 명암을 만들어냈다. 오히려 색을 칠하는 게 불필요할 정도이다.

이 시점(1882년 중반)에 이르러서야 반 고흐는 비로소 물감을 사용해 보려는 마음을 먹게 된다. 그는 수채 물감으로 흑백의 드로잉을 엷게 칠하고 그것을 일차 매체로 해서 채색을 했다. 수채 물감이 자칫 그림을 예쁘게만 만들까봐 우려한 그는 '아름다운 색'과 밝은 효과를 피하고 어두운 색조를 써서 생기 없는 헤이그 빈민가의 삶을 표현했다. 그는 밑그림을 무엇보다도 중시하고 수채 물감의 흐르는 듯한 느낌은 꺼렸다. 「국립 복권판매소」(그림42)의 색칠한 부분은 반 고흐의 초기 드로잉에서 흔히 보이는 짙은 윤곽선에 의해 억제되어 있고, 「석탄 운반하는 사람들」(그림43)의 몸을 구부린 자세도 역시 두꺼운 윤곽선에 의해 납작하게 눌려 있다. 반 고흐는 붓을 연필처럼 놀리면서 「국립 복권판매소」의 자갈 깔린 포도(鋪道)와 「석탄 운반하는 사람들」의 눈 덮인 풍경을 효과적으로 묘사했다.

이렇게 잠시 수채 물감을 사용하기는 했어도 역시 수채 물감은 그의 마음에 들지 않았다.

수채 물감은 대담하고 활기 있고 강건한 인물을 표현하고자 하는 화가에게는 그다지 적합한 수단이 아니야. 내 기질과 감정이 주로 인물의 성격, 조직, 행동에 이끌린다면, 내가 수채화를 그리지 않고 검은 색과 갈색의 드로잉만 그린다고 해도 나를 비난할 수는 없어.

개인적 기질이 작업 방식을 결정한다는 반 고흐의 주장은 졸라의 『나의 증오』를 꼼꼼히 읽은 데 기인한다. 그 자신도 졸라의 소설에 열광했

39
알브레히트 뒤러,
'그림 그리는
장치',
『측정을 위한
지침』에 수록된
삽화,
개정판,
1538

40
「스헤베닝겐에서
의 작업」,
테오에게 보낸
편지에 실린
스케치,
1882년 8월,
암스테르담,
반 고흐 박물관
(빈센트 반 고흐
재단)

41
「생선 말리는
창고」,
1882,
연필, 펜, 잉크,
워시,
밝은 부분은
흰색으로 처리,
28×44cm,
오테를로,
크뢸러-뮐러
미술관

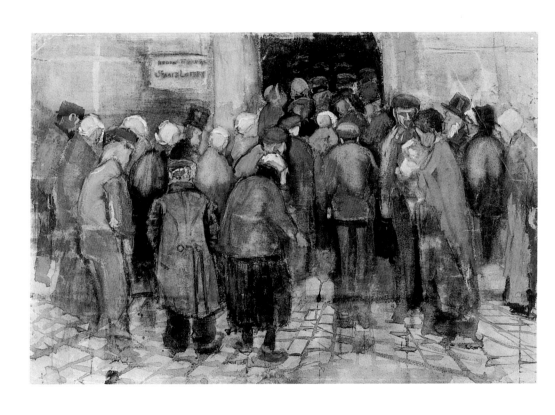

42
「국립 복권판매소」,
1882,
잉크와 수채,
38×57cm,
암스테르담,
반 고흐 박물관
(빈센트 반 고흐
재단)

지만 반 라파르트가 권한 탓에 그는 그 소설을 다시 읽었다. 그에게 용기를 준 것은 예술은 예술 창작자를 반영해야 한다는 졸라의 주장이었다. "예술은 기질을 통해 바라본 자연의 한 측면"이라는 졸라의 유명한 명제는 반 고흐의 생각에 딱 들어맞았으며, 전통을 버리더라도 자신에게 충실하고 싶다는 그의 입장을 지지해주었다.

"내 성격과 기질을 고려할 때 수채 물감으로는 내가 표현하고자 하는 것의 절반밖에 그릴 수 없다"는 판단에서 반 고흐는 수채 물감을 포기했다. 그 가능한 '절반'이란 색채였다. 바야흐로 색채의 표현력이 그의 관심을 사로잡기 시작한 것이다. 그는 '견고하고 진지하며 남자다운' 그림을 지향해서 색조에 손대고자 했으므로 자연히 유채로 나아갔다. 유채의 구체성은 반 고흐의 힘찬 터치와 잘 어울렸고, 그가 보기에는 섬세한 수채 물감보다 서민적인 주제에 더 잘 맞았다. "때로는 물질, 사물의 본질 자체가 두꺼운 물감을 필요로 하는 경우가 있어." 그는 테오에게 이렇게 말했고, 반 라파르트에게 보낸 편지에서도 수채화보다 유화가 '더 사나이답다'고 썼다. 또한 그는 이 점성이 강한 매체에 도전하고픈 의욕을 느끼고 숱한 시행착오를 거치면서 숙달하기 위해 노력했다. 애써가며 두껍게 칠한 초기 유화 습작의 표면은 그의 노력이 어느 정도였는지를 잘 보여준다(그림44).

그는 드로잉을 '모든 그림의 바탕'으로 여기고 여전히 좋아했지만, 전에 이루지 못했던 효과를 유화로써 얻을 수 있다는 확신에서 회화에 몰두했다. 그러나 재정적 부담으로 인해 유화 실험을 많이 하기는 어려웠다. 드로잉은 값싸게 제작할 수 있었을 뿐 아니라, 반 고흐는 코르의 주문(더 이상의 주문은 없었지만)이나 삽화가 실린 잡지가 인기를 누리는 것을 볼 때 드로잉도 잠재적으로 시장성이 있다고 보았다. 반 고흐는 잡지에 작품을 팔려는 목적에서 1882년 말까지 석판화를 시도하면서 「슬픔」과 '무의탁 노인들'의 드로잉을 판화로 제작했다. 그는 '평범한 노동자들'이 자신의 그림을 사주기를 바랐으며, 석판화는 가난한 사람들에게도 그림을 구입할 수 있게 해주는 좋은 수단이라고 여겼다. 예술사가인 얀 훌스케르(Jan Hulsker)는 훗날 반 고흐의 작품이 대량 복제되어 전 세계로 퍼진 것은 가급적 많은 사람들에게 자신의 작품을 보여주고자 했던 그의 소망이 사후에 실현된 결과라고 말했다.

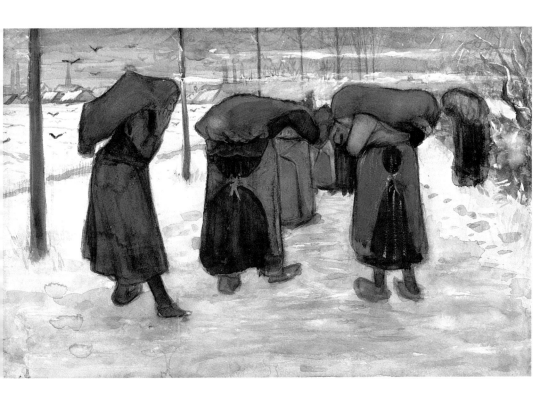

43
「석탄 운반하는
사람들」,
1882,
수채,
32×50cm,
오테를로,
크뢸러-뮐러
미술관

1883년에 반 고흐는 다른 곳으로 이주할 마음을 먹었다. 재정난에 시달린데다 헤이그에서 그림이 판매되지 않았고, 친한 동료도 없었으며, 시엔과의 관계도 나빠졌기 때문이었다(그녀에 관해 그는 '예전의 실수'를 되풀이했다고 말했다). 그는 시골로 돌아가는 것과 다른 도시로 옮기는 것을 놓고 고민했다. 보리나주와 에텐에 있는 동안에도 '그림의 나라'를 동경했던 그는 이제 이렇게 썼다. "황야와 소나무 숲에 대해서는 영원한 향수를 가지고 있지만 도시에서 해야 할 일이 많이 있어. 특히 잡지 일이 그렇지. ……기관차를 보지 못하는 데는 전혀 불만이 없지만 인쇄기를 보지 못하는 건 참을 수 없어." 그래서 그는 영국으로 돌아갈 마음까지 먹었다가(거기서는 자신의 작품이 팔릴 것이라고 보았다) 드렌테로 가기로 결정했다. 드렌테는 네덜란드 북동부의 지방으로 산업혁명의 영향을 거의 받지 않은 곳이었다. 평탄하고 황량한 풍경에 점점이 풍차와 이끼 지붕의 오두막 촌이 있는 드렌테는 헤이그파 화가들이 즐겨 찾는 곳이었다. 반 라파르트도 그곳에서 자주 작업했고, 반 고흐는 어린 시절 브라반트와 닮은 그 황무지에서 둘이 함께 그림을 그리는 모습을 상상했다. 그는 시엔과 그녀의 아이들도 데려가 그곳에서 '더 자연에 가까운 삶'을 살아가게 해주고 싶었다. 그녀의 반응은 전해지지 않지만, 시엔은 친척과 고향, 자신의 자아로부터 '구원'해주려는 반 고흐의 손길을 거부한 듯하다. 9월에 반 고흐는 홀로 드렌테행 열차에 올랐으나 처음에는 시엔을 몹시 그리워했다.

그가 처음 머문 장소인 호헤벤의 음울한 날씨는 그의 무거운 기분과 잘 어울렸다. 비 때문에 작업하지 못하는 날이 잦았던 탓에 그는 혼자 시간을 보내면서 과거와 현재에 겪는 좌절에 관해 곰곰이 생각했다. 작업을 재개할 무렵 그는 화구가 부족한 것을 한탄했다. 거의 희극적일 만큼 우울한 상황이었으나 그는 드렌테의 경치에서 바르비종파의 회화나 네덜란드 거장들의 풍경화를 연상케 하는 '장중한 위엄'을 느꼈다. 그는 배를 타고 그 지역의 외딴 구석까지 여행했다. 드넓은 황무지에서는 노동자들이 "불모의 조건과 맞서 싸우고" 있었고, 반 고흐의 설명에 의하면 풍경은 지평선으로 갈수록 점점 좁아지는 색채의 띠처럼 보였다(그림45). 그는 황량한 모티프에서 아름다움을 찾았으며, 진흙탕에 썩은 시커먼 뿌리들이 얽혀 있고 하늘에는 먹구름이 가득한 광경을 "로이스달

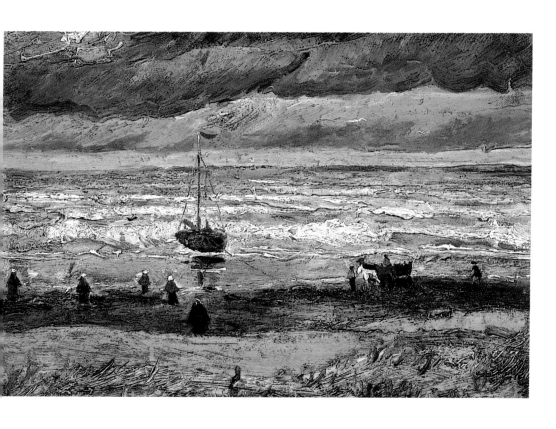

44
「스헤베닝겐의 해변」,
1882,
캔버스에 유채,
34.5×51cm,
암스테르담,
반 고흐 박물관
(빈센트 반 고흐 재단)

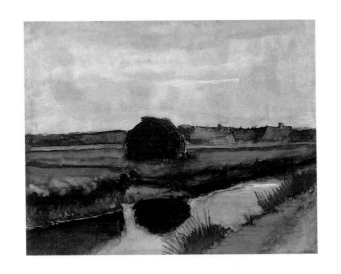

45
「드렌테의 일몰
풍경」,
1883,
수채,
40×53cm,
암스테르담,
반 고흐 박물관
(빈센트 반 고흐
재단)

의 그림처럼 우울하고 극적"이라고 표현했다.

반 고흐는 광막한 드렌테의 풍경에 왜소함을 느끼면서도 "성장하려면 땅에 뿌리를 박아야 한다"는 확신을 더욱 굳혔다. 그는 시골에 익숙한 사람에게 도시 생활이 얼마나 답답한지 새삼 깨달았다. "터전을 옮기는 것은 고통스러운 일이다." 비록 도시 문화에 대한 매력을 잃지는 않았지만 이제 반 고흐는 "진정한 문명인 자연을 배척하는 게 아니라 자연과 조화를 이루는 삶이어야 한다"고 여겼다. 그러나 겨울이 다가오자 드렌테의 추위와 고독은 혹독했다. 이를 견디지 못한 그는 부모의 처분에 따르기로 하고 1883년 12월에 집으로 돌아왔다. 2년 전 아들과 다투고 헤어진 뒤 테오도뤼스와 안나는 브라반트의 다른 마을인 뇌넨으로 이사했다. 결국 이곳은 반 고흐 목사의 마지막 부임지인 동시에 화가 반 고흐가 자신의 진면목을 찾는 곳이 되었다.

3

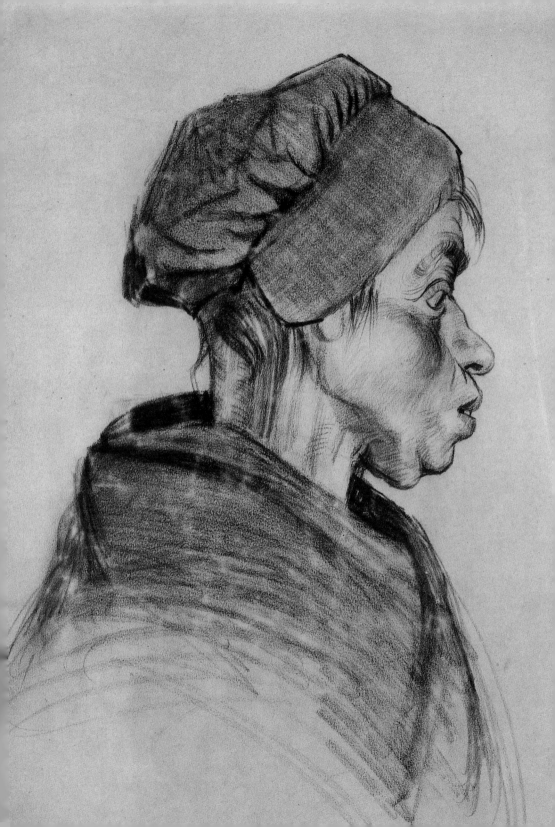

46
「여인의
옆모습」,
1885,
흑색 분필,
40×33cm,
암스테르담,
반 고흐 박물관
(빈센트 반 고흐
재단)

1883년 12월 뇌넨의 신교 공동체는 필경 새 목사의 이름을 더럽힌 화가 아들이 왔다는 소식에 떠들썩했을 것이다. 아들 때문에 난처해질까 걱정한 빈센트의 부모는 아들에게 복장과 처신을 바르게 하라고 타일렀다. 당시 반 고흐 목사는 테오에게 이렇게 썼다. "이곳 사람들이 이미 네 형을 보았다. ……우리는 아들이 괴짜라는 사실을 감출 수 없었단다."

빈센트는 나름대로 부모의 우려를 알아차리고 투덜거렸다. "부모님은 나를 집안에 들이면서 마치 사납고 커다란 개를 다루는 것처럼 걱정하시더구나." 계속해서 그는 이렇게 썼다. "아무리 개라 해도 인간의 영혼, 아주 민감한 영혼을 가지고 있다면 사람들이 자신을 어떻게 생각하는지 알 게다." 점잖은 사람들과 어울리기에는 너무 '사나웠지만' 반 고흐는 그런 대로 교양 있게 굴었다. 그 자신이 말했듯이 그는 야생짐승이 아니라 길 잃은 애완견이나 다름없는 처지였으니까. 그는 저속함과 품위, 자연과 문화, 프롤레타리아트와 중산층 사이의 모호한 위치에 있었다. 그는 농부, 직조공들과 어울리고 싶다고 말했으나 동시에 노동계급이 '예술이나 기타의 것들'에 무지하다는 것을 알고 있었으며, 뇌넨에서 다른 지역 노동자의 봉급을 넘는 보수를 요구했다. 그곳에 머무는 2년 동안 그와 같은 모호한 지위는 식구들도 당혹하게 했고 마을에서도 긴장감을 자아내었다.

빈센트는 여전히 아버지의 편협함을 비난했으나 작업할 곳이 있어야 했기 때문에 집에서 지낼 수밖에 없었다. 뇌넨은 쥔데르트나 에텐과 여러 면에서 비슷했으나 인근에 에인트호벤이라는 큰 도시가 있다는 점이 달랐다. 반 고흐는 거기서 화구를 샀고, 그에게 가르침을 청하는 아마추어 화가 몇 명과도 사귀게 되었다. 그 중에는 금세공인이자 골동품상인 안톤 헤르만스, 무두장이 안톤 케르세마케르스, 집배원 빌렘 반 데 바케르 등이 있었다. 반 고흐는 모베에게서 배운 대로 정물화부터 시작하여 외광의 풍경화로 나아갔으며 색조의 조화를 유지하라고 가르쳤다. 하지

만 다른 면에서는 전통을 거부하고 아카데미의 기법을 경멸했다. 훗날 반 데 바케르의 회상에 의하면 그는 손가락으로 그림을 그리기도 했다고 한다.

또한 반 고흐는 가끔 반 라파르트와도 함께 작업했으므로 헤이그에서보다 브라반트에서 고립감이 한결 덜했다. 집에서 그는 막내여동생인 빌헬미나(Wilhelmina, 1862~1941)와 친하게 지냈다. 나중에도 그녀와 서신을 주고받으면서 자기 예술의 목적을 가장 분명하고 감동적으로 설명해주었다.

여기서 그는 다시 한 번 사랑의 상처를 겪었다. 상대는 마르고트 베헤만이라는 마흔두 살의 여성이었는데, 그녀의 아버지는 생전에 오랫동안 신교 집회를 이끌던 사람이었다. 결혼에 대한 미련을 버리지 않은 반 고흐는 베헤만이 자신을 사랑하게 되자 구혼을 생각했다. 빈센트의 말에 의하면 그들의 관계는 순결했으나 그녀의 가족이 결혼에 반대한 탓에 그녀는 스트리크닌으로 자살을 기도했다. 마르고트가 위트레흐트로 이사간 뒤 반 고흐는 그곳을 찾아갔지만 결혼할 생각은 버렸다.

뇌넨에서 그가 가장 큰 열정은 그림 작업이었다. 실제로 1884~85년에 그의 생산성은 늘 도구가 모자랄 정도로 대단했다. 1884년 초에 그는 직조기에서 일하는 직조공들을 그리는 연작에 착수했다. 브라반트는 네덜란드 섬유 산업의 중심지였으므로 뇌넨의 성인 인구 중 1/3은 직조공이었고 중산층 투자자들의 감독을 받았다(마르고트 베헤만의 남자 형제인 로데바이크도 그런 투자자였다). 19세기 후반 유럽에서 의복 제조는 거의 기계화되었지만 뇌넨은 여전히 수직(手織)이 위주였으며, 노동자의 가정마다 직조기가 있었고 소규모 공장도 많았다. 마을의 직조공들은 도급을 받아 삯일을 해서 먹고 살았다. 그래서 일이 없을 때는 빈둥거리는 경우가 잦았으므로 반 고흐가 원하는 대로 얼마든지 일하는 자세를 취해줄 수 있었다. 1884년 초반 6개월 동안 반 고흐는 사양길에 들어선 수공업 종사자들이 절실히 필요로 하는 일감을 주었다.

그가 직조공 연작을 그리게 된 계기는 산업 시대 이전의 네덜란드에 대한 향수와 더불어 직조공들을 묘사한 기존의 그림과 글이었다. 반 고흐의 어떤 그림(그림47)은 2세기 전의 그림(그림48)과 닮은 데가 있는데, 네덜란드 농촌 생활의 연속성을 찾고자 했기 때문일 것이다(반 라파

르트도 같은 목적에서 드렌테의 직조공들을 그렸다). 19세기 유럽의 판화에도 등장하는 직조기와 직조공은 수공업에서 기계공업으로 이동하는 과정을 상징적으로 보여주었다. 반 고흐는 파리의 잡지 『릴뤼스트라시옹』(L'Illustration)에 실린 「직조공」(1881)이라는 그림을 가지고 있었다. 여기에는 수직기가 곧 없어지리라는 내용의 설명문이 있다(그림 50). 영국에서 수공업이 사라진 과정은 이미 조지 엘리엇이 관찰한 바 있었다. 『사일러스 마너』에서 그녀는 주인공인 직조공을 '창백하고 왜소한 사람'이라고 말하며 "박탈당한 종족의 찌꺼기처럼 보인다"고 묘사했다. 소설에서 엘리엇은 직조공을 기계적인 동작으로 무감각해져버린 사람으로 표현한다. 반 고흐는 1875년에 『사일러스 마너』를 읽었는데, 보리나주의 직조공들을 '몽유병자'와 같은 '별개의 종족'이라고 말한 것은 그 영향일 것이다. 그런 생각은 직조공을 단조로운 작업으로 무뎌진 어린애 같은 공상가로 표현한 미슐레의 『사람들』(1846)을 읽음으로써 더욱 확고해졌다.

1884년 초반에 반 고흐는 뇌넨 직조공들의 작업장을 자주 찾아서 30점 가량의 드로잉과 회화를 그렸다. 당시 그는 그들에게서 공상적인 타자성을 느꼈으나 그런 인상은 그들이 임금 노동자로 몰락해가는 일상을 접하면서 깨졌다. 이행기의 산업에서 브라반트 직조공들의 위치가 불안정한 것을 알게 되면서 반 고흐는 '괴물 같은' 참나무 직조기가 지배하는 작업장으로 몰려드는 가정들의 '현실'을 기록하겠다고 마음먹었다. 어느 그림(그림47)은 직조공이 아기를 맞은편에 둔 채 자신의 기계에 삼켜지는 듯한 모습을 표현하고 있다. 의자는 우리처럼 그를 가두고 "바닥이 흙으로 된 방 안은 초라하고 비좁다." 그와 동시에 반 고흐는 그 장면에서 네덜란드의 안락했던 과거를 떠올리며, 직조기 옆의 높은 의자는 18세기의 것이고 방 안의 어두운 색조는 그가 좋아하는 네덜란드의 옛 그림과 조화를 이루고 있다고 즐겁게 설명한다.

반 고흐는 일부 직조공 그림들이 어색하게 그려진 이유를 원근법의 탓으로 돌렸다. 직조기의 복잡한 기하학적 구조를 좁은 공간에서 가까이 보았기 때문에 그런 문제가 생겨났다는 것이다. 직조공들은 대개 무표정하고 특색이 없는데, 아마 그가 직조기를 그리는 기술적 어려움에 몰두한 탓일 것이다(그림49). 반 라파르트에게 보낸 편지에서 그는 기계를

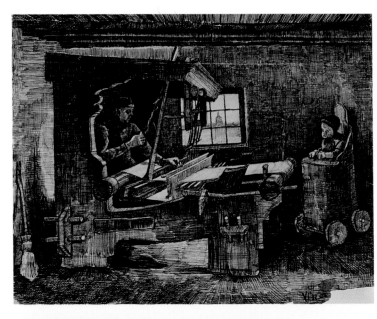

47
「직조공의
작업장」,
1884,
연필, 펜, 잉크,
32×40cm,
암스테르담,
반 고흐 박물관
(빈센트 반 고흐
재단)

48
아드리안 반
오스타테,
「직조공의 휴식」,
1650,
패널에 유채,
46×57cm,
브뤼셀,
벨기에
왕립미술관

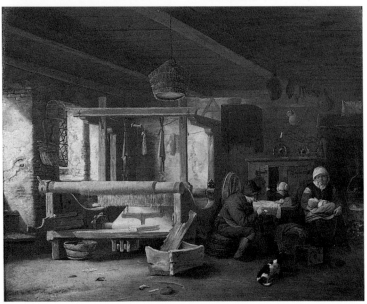

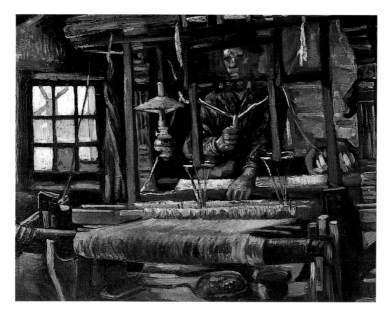

49
「직조기를
돌리는 직조공」,
1884,
패널 위
캔버스에 유채,
48×61cm,
로테르담,
보이만스 반
뵈닝겐 미술관

50
리케부시,
「사양산업,
직조공」,
『뷜리스트라시옹』
의 삽화,
1881

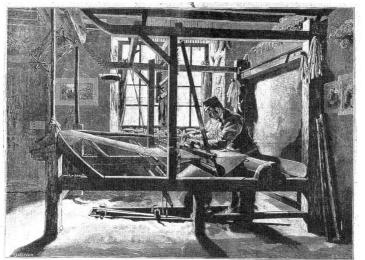

LES INDUSTRIES QUI DISPARAISSENT. — UN TISSERAND

잘 그리면 그 조작자(실제로 그림 속에 있든 없든)는 저절로 연상할 수 있다고 주장했다. 넋처럼 보이는 직조기의 모습이 그 자체로 말을 한다는 것이다. 또한 예술사가인 캐럴 제멜에 따르면 반 고흐는 수공업자들의 마을을 낭만적으로 묘사하면서도 실제로 뇌넨에서 목격한 현실적 빈곤으로 인해 모호한 상황인식을 가지고 있었다. 그녀는 반 고흐의 직조공 연작이 어색해 보이는 이유가 그러한 이념적 혼동 때문이라고 주장한다.

직조공 연작을 계속하는 한편으로 반 고흐는 겨울이 봄으로 바뀌는 풍경, 특히 황폐한 가톨릭 교회의 모습에 관심을 가졌다(그림51). 그림에

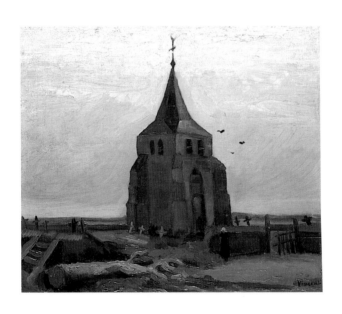

51
「낡은 탑」,
1884,
패널 위의
캔버스에 유채,
47.5×55cm,
취리히,
뷔를레 컬렉션
재단

서는 묘지와 첨탑만이 멀쩡하게 남아 있는데, 이 묘지는 전통적으로 가톨릭교도와 신교도가 함께 사용해왔고 첨탑은 앞에 나온 직조공의 오두막 창문으로 바라보이는 바로 그 탑이다(하지만 이것도 곧 사라졌다). 인간의 정서를 담아낼 수 있는 풍경의 모티프에 늘 매력을 느꼈던 반 고흐는 변함없는 주변의 자연과 황폐해진 묘지와 첨탑을 대비시킴으로써 비애와 무상함을 표현했다. 그의 그림은 독일의 낭만주의자인 카스파르 다피트 프리드리히(Caspar David Friedrich, 1774~1840)의 작품(그림 52)을 연상시키지만, 반 고흐는 시각적 유사성보다 언어적 유사성을 강

조하면서 테오에게 "종교는 물러가지만 신은 남는다"는 빅토르 위고의
말을 써보냈다. 그는 자신이 그린 장면의 의미를 이렇게 말했다. "신앙
과 종교는 썩어버리지만……농부들의 삶과 죽음은 마치 교회 안뜰에서
규칙적으로 자라고 시드는 풀과 꽃처럼 영원하게 마련이지."

반 고흐는 직조하는 장면보다 자기 고향의 풍경과 농장 노동이 브라반
트에서 그가 추구했던 연속성을 더 잘 표현한다는 것을 깨달았다. 그의
부유한 제자인 헤르만스가 에인트호벤에 있는 자신의 집 식당을 장식할
패널화의 디자인을 도와달라고 부탁했을 때 반 고흐는 원래 계획했던
최후의 만찬과 성인들 대신 농부들이 매달 하는 노동의 모습을 그리라

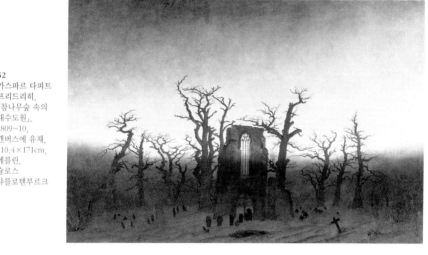

52
카스파르 다피트
프리드리히,
「참나무숲 속의
대수도원」,
1809~10,
캔버스에 유채,
110.4×171cm,
베를린,
슐로스
샤를로텐부르크

고 권유했다. 그 구체적인 전례는 밀레의 「들판의 농부들」(1852)이었다.
반 고흐는 1884년 여름에 브라반트 색채가 강한 연작을 시작했다. 우선
장방형의 유채 스케치들(예컨대 그림53)을 그려서 헤르만스에게 모사하
도록 했다. 씨를 뿌리고, 심고, 흙을 갈고, 수확하고, 나무를 베고, 양을
치고, 눈 속에서 수레를 끄는 노동의 장면들이었다. 어두운 실내에서 몇
개월을 보내자 그는 옥외에서 다양한 색채의 효과를 보고 싶었다. 이를
테면 "들판에서 청동색은 하늘에 드문드문 보이는 코발트색과 대조될
때 최대의 효과를 내는 것"을 확인하고 싶었다. 헤이그에서 처음 유화를
배울 때 이미 반 고흐는 자연광 속에서 색채들은 "얼룩덜룩해지고 흔들

53
「감자 심기」,
1884,
캔버스에 유채,
70.5×170cm,
부퍼탈,
폰 데르 하이트
미술관

리는 것처럼 보인다"는 사실을 알고 놀랐다. 뇌넨에서 19세기 색채 이
론을 면밀히 검토하면서 색채의 효과에 대한 그의 관심은 더욱 높아졌
다. 그 무렵 반 라파르트의 충고에 따라 그는 샤를 블랑의 책을 다시 보
았다.

 반 고흐가 블랑의 책을 처음 읽은 것은 구필 화랑에서 일할 때였다.
1884년에 그는 『내 시대의 화가들』(*Les Artistes de mon temps*, 1876)
을 본 다음 곧바로 널리 알려진 『데생 예술의 교본』(1867)을 읽었다.
그 두 책에서 블랑은 색채, 선, 빛이 (단순히 있는 그대로 묘사하는 기
능만이 아니라) 표현적인 잠재력을 가지고 있다고 강조하면서 화가들
이 그것들을 사용하는 사례를 들었다. 블랑은 외젠 들라크루아(Eugène
Delacroix, 1798~1863)의 색채 혁신과 렘브란트의 능숙한 명암법에 깊
은 인상을 받고 그들을 본보기로 제시했다. 또한 그는 네덜란드 화가 훔
베르트 데 수페르빌레(Humbert de Superville, 1770~1849)가 『예술의
무제한적인 기호들에 관한 시론』(*Essai sur les signes inconditionnels*

dans l'art, 1827~39)에서 제기한 선의 표현에 관한 이론과, 화학자인 미셸 외젠 슈브뢸(Michel-Eugène Chevreul)이 『색채의 조화와 대비에 관한 법칙』(*De la loi du contraste simultané des couleurs*, 1839)에서 시도한 색채의 상호작용에 관한 분석을 설명했다. 1884~85년에 반 고흐는 특히 후자에 관심을 갖고 그것을 보완하는 색채 효과의 원칙을 상세히 이해하고자 애썼다.

보색은 서로 반대되는 색이다. 보통 색채 스펙트럼은 여섯 개의 기본 색조로 분해된다(그림54). 그 중 셋은 '원색'(빨간색, 노란색, 파란색)이며 셋은 '2차색'(주황색, 녹색, 보라색)이다. 2차색은 모두 원색 두 가지를 혼합해서 얻어진다. 즉 주황색은 빨간색과 노란색, 녹색은 노란색과 파란색, 보라색은 파란색과 빨간색의 혼합이다. 각 원색의 보색(원색을 보완한다는 의미에서 보색이라고 부른다)은 그것과 가장 무관한 2차색, 즉 다른 두 원색의 혼합이다(예컨대 파란색의 보색은 빨간색과 노란색의 혼합인 주황색이다). 블랑의 말에 따르면, 슈브뢸은 두 보색을 나란

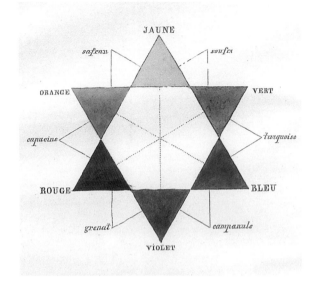

54
샤를 블랑,
『데생 예술의
교본: 건축,
조각, 회화』에
수록된
색 조견표,
제2판,
파리,
1870

히 놓았을 때 '동시 대비'가 생겨나는 것을 보았다. 대립적인 색들이 충돌해서 서로가 강화되는 시각적 효과를 나타내는 것이다(예컨대 빨간색은 녹색 옆에 위치할 때 가장 빨갛게 보인다). 그 반대로, 보색들을 같은 양으로 혼합하면 서로의 색을 '파괴'하여 '완전한 무채(無彩) 회색'이 된다. 보색들을 다른 양으로 혼합하면 색상의 중화가 불안정해져서 '유채(有彩) 회색'이 된다. 블랑은 그런 회색을 '불균질적인 색조'라고 일컫는다.

들라크루아의 작품을 예로 들어 블랑은 보색 효과가 음악 같은 '진동'을 생성하며, 색의 '조화'는 이야기를 초월하여 직접적이고 시각적인 방식으로 감상자와 소통하는 표현력을 지닌다고 말한다. 블랑의 영향으로 반 고흐는 들라크루아를 탁월한 '음악적' 화가로 여겼다.

훗날 케르세마케르스와 반 데 바케르의 회상에 의하면 반 고흐는 색조와 음조의 연관에 흥미를 느껴 피아노 레슨까지 받았다고 한다. 그러나 그가 계속 음표와 색채를 비교하는 바람에 음악 선생은 화를 내면서 교습을 중단했다.

들라크루아의 방법에 대해 반 고흐가 이해하는 수준은 1886년 파리로 이주할 때까지 주로 이론적인 데 머물렀지만, 블랑의 설명은 중대한 영향을 미쳤다. 그는 색채 자체보다 그 색채를 둘러싼 주변이 더 중요하다

는 들라크루아의 견해를 『내 시대의 화가들』에서 보고 그대로 옮겨 적었다. 이를테면 도시 포장도로의 더러운 회색을 어울리는 상황에 갖다놓으면 금발 누드의 살색과 비슷해 보인다는 것이었다. 그와 마찬가지로 반 고흐는 활기 없는 푸르스름한 회색도 강한 적갈색 옆에 놓으면 "매우 섬세하고 신선한 풀밭 같은 녹색이 될 수 있다"는 것을 알았다. "아주 엷은 노란색이라도 보라색이나 연보라색 옆에 있으면 진한 노란색처럼 보인다."

브라반트의 들판 곳곳에서 반 고흐는 보색의 대비를 찾기 시작했다. 푸른 하늘을 배경으로 황금색 곡식이 익어가는 장면이나 녹색의 잡초들 사이로 불그스름한 포장도로가 지나는 장면이 그런 예였다. 그는 계절마다 많은 보색의 쌍들이 있다는 것을 알았다. 봄에는 분홍색과 부드러운 녹색이 있고, 여름에는 주황색과 파란색의 힘찬 조합이 지배하며, 가을에는 노란 이파리와 자주색 그늘, 겨울에는 검은 그림자와 흰 눈이 대비를 이룬다. 실내에서도 그는 그러한 대비에 대한 안목으로 정물을 설치하고 색채들의 '조화로운' 효과에 주목했다.

그러나 뇌넨에서 반 고흐는 여전히 색조 자체를 중시했다. 그의 그림에서는 그가 의도한 색채 연구를 거의 찾아볼 수 없다. 형의 색 조합이 단조롭게 퇴행하는 것을 우려한 테오가 그에게 인상주의에 관심을 가지라고 권하자 빈센트는 이렇게 대답했다. "인상주의는 늘 이해하기가 어려워. (파리의 아방가르드 회화에서는) 난 아무것도 볼 수가 없어. …… 네가 말한 '인상주의'는 내가 생각하는 것과는 다르다는 결론을 내렸다. 하지만 그게 대체 뭔지는 분명히 알지 못하겠구나." 그가 염두에 둔 현대 미술은 헤이그파의 그림이었다. 뇌넨에서 반 고흐는 "짙은 색채 구도를 사용해서 상대적으로 어두운 색들을 밝게 보이도록 하는" 이스라엘스의 기법을 추종했다(그림55). 테오가 보면 자신의 그림이 '너무 검다'고 여길 것이라는 생각이 들자 빈센트는 자신의 어두운 색조를 로이스달이나 뒤프레 같은 이름 있는 풍경화가들의 색조에 비유하고, 들라크루아의 작품을 보면 "어두운 색이 밝게 보이거나 적어도 밝은 효과를 가진다"고 강조했다.

추운 날씨 때문에 집 안에 머무는 동안 반 고흐의 색채는 더욱 어두워졌다. 농부들도 수확할 게 없어 점점 할 일이 적어져서(그래서 소득도

줄었다) 반 고흐는 집에서 그들을 그릴 수 있게 되었다. 헤이그에서 이미 그는 시엔과 그녀의 가족, 다양한 '무의탁 노인'의 반신 드로잉을 많이 해보았으므로 이제는 유화로 같은 작업을 시도하기로 했다. 먼저 연습 삼아 두상을 30점쯤 그린 뒤 더 야심찬 구상으로 넘어갈 작정이었다(아마 직조공 그림에서 드러난 문제점을 교정하고자 했을 것이다). 봄까지 그는 색조보다 얼굴을 더 중시하면서 일꾼들을 대상으로 수십 점의 드로잉과 회화를 그렸다(그림46~56). "형태를 표현하는 가장 좋은 방법은 거의 단색만을 사용하는 것"이라고 확신한 그는 검은색을 혼합해서 유채 물감의 빨간색, 파란색, 노란색을 억제하고 2차색들은 사용하

55
요제프
이스라엘스,
「식사하는
노동자 가족」,
1882,
캔버스에 유채,
75×105cm,
암스테르담,
반 고흐 박물관
(빈센트 반 고흐
재단)

56
「붉은 수건을 쓴
여인」,
1885,
캔버스에 유채,
42.5×29.5cm,
암스테르담,
반 고흐 박물관
(빈센트 반 고흐
재단)

지 않았다.

비록 그는 그 두상들을 형식적인 기술을 연마하기 위한 '순전한 습작'이라고 말했지만, 그 작품들 역시 이념적인 의미를 지니고 있었다. 반 고흐는 도시 사람들에게 '들판과 농부들에 대한 향수'를 말해주고 '중요한 것을 가르치겠다'는 의도를 품고 있었다. 스코틀랜드의 철학자 토머스 칼라일이 『의상철학』(衣裳哲學, 1831)에서 자기도취적인 도시인들과 이들에 의해 무시당하는 농촌 프롤레타리아트를 구분하는 내용을 읽은 반 고흐는 자신도 칼라일이 말하는 '뿌리를 먹는 사람들', 즉 초라한 집에 살면서 생존을 위해 흙을 파는 사람들의 고통에 대해 도시 사람들의

주의를 환기시킬 수 있다고 생각했다. 브라반트에서 보낸 어린 시절과 최근의 관찰을 토대로 이 부르주아지 화가는 '진짜 농부들'이 어떤 모습으로 살아가고 있는지, 그들을 어떻게 재현해야 하는지는 그들에 속한 사람이 알 수 있다고 주장했다.

하지만 반 고흐는 자신이 좋아하는 밀레, 이스라엘스, 레옹 레르미트 (Léon Lhermitte, 1844~1913, 그림57) 같은 중산층 출신의 '농민 화가들'의 작품을 통해서 농촌 프롤레타리아트를 바라보았으며, 직조공을 그릴 때 그렸던 것처럼 농업 노동자들을 그릴 때도 리얼리티를 바탕으로 했다. 예를 들어 그가 염두에 둔 얼굴은 "거칠고, 평평하고, 이마가 낮

57
레옹 레르미트,
「수프」,
캔버스에 유채,
71×94cm,
번리,
타우닐리 홀
미술관

58
「모자를 쓴
여인」,
1885,
캔버스에 유채,
42×35cm,
암스테르담,
반 고흐 박물관
(빈센트 반 고흐
재단)

고, 입술이 두꺼우며, 세련된 외모가 아니라 밀레의 그림처럼 둥근 모습"이었다. 반 데 바케르의 회상에 따르면 반 고흐는 '아주 못생긴 모델'을 찾았다고 한다. 그가 그린 얼굴들의 만화 같은 특성에서도 그가 조잡한 외모를 과장했음을 알 수 있다. 검은색 계통의 물감을 사용하고 불균등한 붓질로 불규칙하게 그림을 그리면 인물들의 둥글둥글하고 볼품 없는 용모가 더욱 강조된다(그림58).

반 고흐는 반신 크기의 습작들을 '사람들의 얼굴'이라고 불렀다. 실제로 그는 같은 제목으로 『그래픽』에 연재된 그림들을 흉내낸 적이 있었고

59
후베르트 폰
헤르코머,
「사람들의 얼굴:
농업 노동자」,
『그래픽』의 삽화,
1875년 10월 9일

인쇄된 삽화를 좋아했다. 그러나 『그래픽』에 나온 '농업 노동자' 대신 실내에서 책을 읽는 평화롭고 경건한 모습의 농부가 그의 그림에 등장한 것은 흥미로운 사실이다(그림59). 반 고흐의 농업 노동자들은 노동 환경으로부터 유리되어 있다. 그들이 '농부임'을 말해주는 것은 노동 도구나 장소, 생산물처럼 직접적인 단서가 아니라 깔끔하지 못한 외모(뭉툭한 생김새, 늘어진 피부, 헝클어진 머리)와 독특한 모자이다. 인물 주변의 어둠은 반 고흐가 편지에서 설명하듯이 지저분하고 연기에 그을린 오두막의 실내 풍경인데, 그가 블랑의 주장에 충실히 따른 점을 감안하면 그것은 색채와 명암의 사용을 자제한 결과임이 분명하다.

반 고흐의 그림에서 배경의 검은색은 모델의 '더러움'을 있는 그대로 드러내려는 의도로 보인다. 즉 농업 노동자는 그가 일하는 흙과 혼연일체라는 관념에 따른 것이다. 1688년 프랑스의 도덕사상가인 라 브뤼예르는 농민을 "햇볕에 탄 검은 피부에다 자신이 일하는 흙에 묶인 들짐승"이라고 표현하면서 "밤이 되면 그들은 동굴 속으로 들어가 검은 빵, 물, 나무뿌리를 먹고 산다"고 말했다. 밀레의 그림들은 라 브뤼예르가

묘사한 어쩔 수 없는 토속성을 반영하는 것처럼 보인다. 1851년 비평가 테오필 고티에(Théophile Gautier)가 말했듯이 밀레의 농부들은 "그들이 씨를 뿌린 흙으로 그려진 듯하다." 반 고흐는 라 브뤼예르와 고티에의 견해를 알프레 상시에가 쓴 밀레의 전기(1881)에서 읽었는데, 브라반트의 겨울 풍경에서 본 '검은 흙덩이들'이 노동자들의 얼굴을 연상시킨다며 그들의 생각에 공감을 나타냈다.

　반 고흐의 농부 모델들은 주로 여자였다. 예술사가인 그리젤더 폴록(Griselda Pollock)이 말하듯이 반 고흐가 그린 여성은 흔히 생각하는 농촌 여성의 성적 매력과는 거리가 멀다. 쥘 브르통 같이 살롱전에서 좋아하는 화가들이 그린 이상적인 '자연스러운' 여성은 수많은 (엘리트) 남성들이 꿈꾸는 대상이었다(그림60). 강인한 신체와 코르셋을 입지 않은 그들의 몸은 건강한 아름다움과 흙 자체에 내재한 비옥함을 보여준다. 초췌한 농장 여성을 그린 반 고흐의 반신상에는 평범하고 상투적인 매력은 물론이고 여성성도 거의 나타나지 않는다. 반 고흐 자신도 그 그림이 사람들에게 '거부감'을 주리라고 생각했다. 그러나 그는 전통으로

60
쥘 브르통,
「이삭 줍는
여인」,
1875,
캔버스에 유채,
72×54cm,
애버딘 미술관

부터의 일탈을 식별하는 사람이라면 자신의 진실함을 알아주리라고 믿었다. "농촌 생활을 그리는 것은 진지한 일이므로, 삶과 예술을 진지하게 여기는 사람들에게 진지한 생각을 일깨워주는 그림을 그리지 못한다면 그것은 내 잘못이다."

그러한 목표를 염두에 두고 그는 농촌 생활을 더 야심찬 그림으로 표현하고자 했다. '저녁에 감자 그릇을 사이에 두고 둘러앉은 농부들'을 큰 그림으로 그리겠다는 것이었다. 「감자 먹는 사람들」(그림61)에서 반 고흐는 고기와 빵을 먹지 못하는 가난한 사람들의 주식인 감자를 빈곤의 상징으로 설정했다. 그러나 그가 이런 수수한 주제에 접근하는 방식은 아카데미에서 훈련받은 화가가 고상한 이야기를 표현하는 방식과 대단히 비슷했다. 즉 그는 먼저 개별 대상과 자세를 드로잉과 유채 습작으로 그린 다음 전체 구성을 유채로 스케치하고 작품의 마무리에 들어갔던 것이다. 코르넬리아 데 흐로트의 가족과 함께 한 저녁식사를 회상하면서 그린 이 작품은 수개월 동안의 준비를 거친 '진짜 농민화'였다. 당시까지 그의 작품들 중 가장 규모가 큰 「감자 먹는 사람들」을 그릴 때 반 고흐는 주로 기억에 의존하면서 '생각과 상상'의 흐름에 따랐다.

예술적 완벽함과 아울러 풍부한 철학적 함의를 갖는 「감자 먹는 사람들」은 단지 농촌 생활을 보여주려는 것만이 아니라 도시 사람들에게 농촌의 현실을 전달하려는 의도를 가지고 있었다.

내가 강조하고 싶은 것은 등잔불 아래에서 감자를 먹는 사람들이 그릇에 대고 있는 바로 그 손으로 땅을 판다는 점이야. 즉 그들은 육체노동으로 정직하게 먹을 것을 번다는 거지.

나는 그들의 생활방식이 우리 문명인들과는 상당히 다르다는 인상을 주고 싶어. 그러니까 모두가 그것을 바로 좋아한다거나 칭찬해야 한다고는 생각하지 않아.

비록 반 고흐가 그림을 구상하고 실행하는 과정은 아카데미 화가들과 비슷했지만 그의 작품은 그들의 작품과 달랐다. 처음에 그는 자신의 제작방식(facture)이 거친 것을 기술적 어려움의 탓으로 돌렸다. "대가들은 마무리를 정교하게 하면서도 그림의 활기를 유지하는 데 비해"

자신은 그렇게 할 수 없다는 것이었다. 그러나 나중에 그는 방침을 바꿔 "예술은 기질을 통해 바라본 자연의 한 측면"이라고 개인의 예술적 감수성을 찬양한 졸라의 규칙에서 출발하기로 했다. "현재 나는 내가 보는 것을 참되게 표현할 수 있는 길을 찾고 있어. 늘 정확하게 사실적이라고 할 수는 없겠지. 아니, 결코 그럴 수는 없을 거야. 누구나 자신의 기질을 통해서 자연을 바라보니까 말이야."

그러나 결국 그의 그림은 그 한계를 넘어 그가 겪은 기술적 어려움과 달라진 취향을 반영하는 것 이상의 의미를 지니게 되었다. 즉 농촌 주제의 비문명적 타자성을 의도적으로 드러내는 데까지 확장된 것이다. 반 고흐의 주장에 의하면, 그의 조야한 기법은 '농촌 생활의 정신'에 지나치게 깊이 빠져들던 필연적인 결과이고, 그림 표면이 고르지 못한 것은 농촌 일꾼들의 노고를 상기시키려는 의도에 따른 것이었다. 그는 자신이 그림을 그린 캔버스를 브라반트 직조공이 생산한 직물에 비유하면서 테오에게 이렇게 말했다. "겨울 내내 나는 이 직물의 실을 손에 쥐고 있었다. ……이것은 거칠고 조잡한 직물이지만 이 실은 세심하게 선택된 거야." 그는 「감자 먹는 사람들」의 거친 표면이 의도적일 뿐 아니라 필수적이었다고 주장한 것이다.

> 과거처럼 농민화를 매끄럽게만 그리는 것은 잘못이야. 농민화에 베이컨 냄새, 굴뚝 연기, 감자 찌는 증기 같은 것만 있다면 보기는 좋을지 몰라도 건강한 그림이 아니지. ……밭에 익은 곡식, 감자, 비료, 거름이 있어야 건강한 그림이야. 특히 도시인들에게는 더 그래. 농민화에는 향기 따위가 필요없어.

농민의 얼굴에서 보듯이 기법과 주제를 서로 연결시키는 반 고흐의 방식은 물감을 사용하는 데도 적용된다. 그는 「감자 먹는 사람들」이 '아주 어둡다'고 말하면서 가장 밝은 부분의 회색은 원색들을 혼합해서 만들었다고 밝혔다. 이 유채 회색은 그림에서 가장 생기 있는 색조를 구성하는 어두운 원색들을 조정하는 역할을 하는데, 그림에서는 거의 '흰색'으로 보인다. 그는 코로, 밀레, 도비니, 뒤프레, 이스라엘스 등의 그림에서도 회색이 그렇게 보인다고 지적하면서 그들은 모두 '눈에 보이는 그대로'

61
「감자 먹는
사람들」,
1885,
캔버스에 유채,
82×114cm,
암스테르담,
반 고흐 박물관
(빈센트 반 고흐
재단)

색을 칠하지 않았다고 말했다. 이 화가들이 색채 규범에 바탕을 두고 있다는 점에서 힘을 얻어 그는 더 평범한 색조로 「감자 먹는 사람들」을 그리기 시작했다. 원래 그는 인물들의 얼굴은 엷은 살색으로 마무리했지만 곧 후회했다.

나는 즉시 얼굴을 다시 칠했다. ……아주 더러운 껍질 벗긴 감자의 색으로 말이야. 그 과정에서 나는 밀레에 관한 이야기("그의 농부들은 그들이 씨를 뿌린 흙으로 그려진 듯하다")가 정말 완벽하다는 생각이 들더구나.

반 고흐는 이 문구가 색채와 구성을 조작하여 농촌 생활의 먼지, 연기, 음식 냄새를 표현하려는 자신의 의도를 정당화해준다고 보았다. 그는 자신의 그림을 좋아하지 않는 사람들도 있음을 알았으나 테오에게 자신 있게 말했다. "밀레를 비롯하여 많은 사람들은 훌륭한 품성의 본보기를 보였고, 불쾌하거나 조잡하거나 혐오스러운 비판에 대해서는 신경을 쓰지 않았다. 그러니까 망설이는 게 창피한 일은 아냐. 누구든 스스로 농민처럼 느끼고 생각해야만 농민화를 그릴 수 있지."

상시에가 쓴 밀레의 전기를 읽고 반 고흐는 자신의 삶과 그 프랑스 화가의 삶에서 유사한 점을 파악했다. 밀레도 반 고흐처럼 시골에서 태어나 자랐고 그림을 배운 뒤 시골에서 작업했다. 밀레는 지방 지주의 아들이었으나 상시에에 따르면 그의 집안은 보잘것없었고, 바르비종에 정착한 뒤 '다시 농민이 되어' 한동안 그림에서 손을 떼고 농사를 지었다고 한다. 반 고흐는 자신이 브라반트에서 그림을 그린 것을 시골의 노동으로 여기고 싶어했다. 1885년 봄에 그는 "직접 흙을 갈고 농사를 짓겠다"면서 "밀레가 그렇게 했기 때문에" 자기 그림의 모델들과 똑같이 먹고 입겠다고 말했다.

그러나 반 고흐는 '우리 문명인들'과 농민들의 차이도 지적했다. 사실 그는 늘 교육받은 사람들을 염두에 두고 그림을 그렸다. 「감자 먹는 사람들」도 테오에게 보여주고 싶은 마음에서 파리로 보냈다. 반 라파르트는 그 그림의 구성을 석판화로 받았다. 두 사람은 그 작품을 마음에 들어하지 않는데, 테오의 반응은 온건했던 반면에 반 라파르트는 노골

적으로 '경악'을 드러냈다. 그는 도저히 「감자 먹는 사람들」을 진지한 작품이라고 여길 수 없었으며, 밀레의 그림에서 영감을 받았다는 반 고흐의 후안무치한 주장에 벌컥 화를 냈다. 이 아름답지 못한 농민화에 신경이 곤두선 반 라파르트는 딱히 마음에 들지 않는 점을 집어내지 못하고 여러 가지 결함들(팔이 너무 짧다든가 코가 잘못 그려졌다든가)을 열거하면서 "그것보다 더 잘할 수 있을 텐데"라고 말했다.

하지만 반 고흐는 「감자 먹는 사람들」을 '지금까지 내 최고의 작품'이라고 여겼다. 그는 반 라파르트의 요란스런 거부감을 기술적 문제에만 치중하는 편협한 생각 탓으로 돌리고, 그의 사회적 지위가 그렇게 만드는 것이라고 주장했다. 굳이 반 라파르트에게 「감자 먹는 사람들」을 변호하려 하지도 않았다. 그러나 테오가 파리의 화가 샤를 세레(Charles Serret, 1824~1900)에게서 들은 비판을 전했을 때 빈센트는 자신의 견해를 밝혀야겠다고 마음을 먹었다. 그는 존경받는 많은 화가들, 예컨대 이스라엘스, 레르미트, 들라크루아도 '거의 자의적으로' 인체를 그렸으며 "'아카데미의 눈으로 보면' 틀린 게 많다"고 주장했다.

> 내 인물들이 올바르게 그려졌더라면 오히려 나는 실망했을 거라고 세레에게 전해라. 나는 아카데미처럼 그리고 싶지 않다고 말하려무나. ……미켈란젤로의 인물들은 다리가 엄청나게 길고 골반과 엉덩이가 지나치게 크지만 나는 그 인물들에 감탄한다고 전해라. 밀레와 레르미트는 사물을 있는 그대로 그리지 않았기 때문에 진짜 화가였다고 말해라. ……밀레, 레르미트, 미켈란젤로는 사물을 분석하지 않고 느꼈던 거라고 전해라. 그런 실수, 일탈, 개조야말로 내가 몹시 배우고 싶은 것이라고 말해라. ……물론 거짓이라고 할 수도 있겠지만 그것은 사실적인 진실보다 더 진실하단다.

예전처럼 반 고흐는 『나의 증오』를 근거로 삼았다. "졸라는 이런 아름다운 말을 남겼다. '그림을 통해 나는 사람, 화가를 찾고 사랑한다.'"

그는 프랑스 북부의 광산촌(벨기에의 보리나주와 멀지 않았다)을 무대로 한 소설 『제르미날』(1885)을 읽고 졸라에 대해서 더욱 열광했다. 반 고흐는 그 소설에 깊은 감명을 받아 농민의 얼굴 두 점을 새로 그렸

으며, 심지어 졸라가 묘사한 광산촌 여성과 『제르미날』을 읽기 전에' 자신이 그린 반신상이 서로 닮았다고 말했다. 반 고흐처럼 졸라도 자신이 중산층 출신이라는 것을 부끄럽게 여겼고, 노동계급을 충실하게 묘사하여 안전하게 살아가는 사회 엘리트들을 계몽시키고자 했다. 『제르미날』을 준비하면서 졸라는 석탄 산업을 연구했을 뿐 아니라 광산 지구를 돌아보고 갱도까지 내려갔다. 현실에 충실하려 한 태도라면 반 고흐도 그에 못지않았다. 뇌넨에서 그는 토속적인 르포르타주와 풍부한 서정을 혼합한 문학적 자연주의를 견지했으므로 그가 '자연을 기계적으로 추종하는 것'을 거부한 것은 분명해 보인다. 그는 테오에게 "졸라는 사물을 거울처럼 비춘 게 아니라 시로 만들었기 때문에 그의 작품이 아름다운 것"이라고 썼다.

반 고흐는 비록 『제르미날』에 묘사된 가난한 광부 가족에게서 감동을 받았지만, 소설에서 그가 특히 공감한 것은 부르주아지 광산 경영자가 소박한 노동자의 처지로 탈출하려는 공상에 사로잡힌다는 내용이었다. 테오에게 보낸 편지에서 빈센트는 졸라가 쓴 다음 대목을 그대로 옮겼다. "사장은 자신이 받은 교육과 자신이 누리는 행복을 모두 버리고……아무것도 소유하지 않은 채 짐승처럼 살면서 석탄을 운반하는 못나고 더러운 여성과 함께 곡식을 타작하는 일에서 만족을 찾을 수도 있었다." 반 고흐는 이 구절을 베껴 쓰면서 큰 감동을 받았다. "나도 그와 거의 똑같은 동경을 품고 있으며 문명의 권태에 시달리고 있어."

겨울에는 눈이 좋고 가을에는 노란 이파리들이 좋아. 여름에는 익은 곡식, 봄에는 풀밭에 있으면 편안하지. 제초기와 농촌 소녀들이 곁에 있으면 기분이 좋아. 여름엔 넓은 하늘, 겨울엔 난롯가가 아늑하지. 늘 그래왔고 앞으로도 변함없을 거라는 낯익은 느낌이야. 짚을 깔고 자고 검은 빵을 먹으면……건강에도 그만이란다.

날씨가 따뜻해지고 활동량이 늘자 그는 「감자 먹는 사람들」의 우울한 분위기를 떨쳐버릴 수 있었다. 1885년 여름 반 고흐는 그때까지 일하는 농부들을 그린 것 중 가장 훌륭한 그림을 그렸다(그림62). 그는 "외딴 시골에서 살면서 농촌 생활을 그리고 싶은 것 이외에는 아무런 소망도 없

62
「이삭을 줍는
농부 여인」,
1885,
흑색 분필,
51.5×41.5cm,
에센,
폴크방 미술관

다"고 말했다. 그러나 뇌넨 시절도 거의 끝나가고 있었다. 1885년 3월
(「감자 먹는 사람들」을 시작하기 직전)에 테오도뤼스가 예순셋의 나이로
갑자기 사망했다. 그 뒤에도 몇 개월 동안 빈센트의 어머니는 목사관에
서 살았지만, 큰누나인 안나가 그에게 나갈 것을 종용하는 바람에 빈센
트는 그전부터 화실로 빌려 쓰던 가톨릭 교회 관리인의 집에서 살게 되
었다. 그는 브라반트에 계속 있겠다고 굳게 다짐했으나 그림 작업이 한
창 진행되고 있던 중에, 그에게 가끔 모델이 되어주곤 하던 가톨릭교도
농촌 처녀인 고르디나 데 흐로트가 임신하는 일이 벌어졌다. 아이의 아
버지는 신교도 화가이자 농민의 옷을 입고 다니는 부르주아지인 빈센트

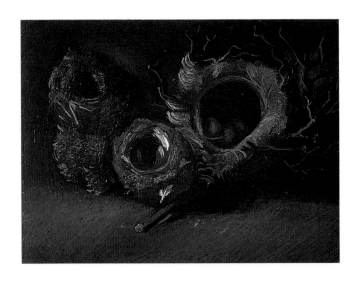

102
고흐

63
「새 둥지가 있는
정물」,
1885,
캔버스에 유채,
33×42cm,
오테를로,
크뢸러-뮐러
미술관

64
「성서와 프랑스
소설이 있는
정물」,
1885,
캔버스에 유채,
65×78cm,
암스테르담,
반 고흐 박물관
(빈센트 반 고흐
재단)

라는 소문이 퍼졌다. 그는 펄쩍 뛰며 부인했지만 지역 성직자들은 그에
게 "지체가 낮은 사람들과 너무 친하게 지내지 말라"고 경고했다. 그들
은 또한 가톨릭교도들에게 반 고흐의 모델이 되어주지 말라고 강요했
으며, 심지어 모델 서는 일을 거부하면 돈을 주겠다는 약속까지 했다.
1885년 9월 반 고흐는 "요즘에는 아무도 밭에서 모델이 되어주는 사람
이 없다"며 불평했다.
　남의 이목 때문에 농부 모델을 얻을 수 없었던 그는 정물을 주제로 정
하고 몇 주일에 걸쳐 예전의 모델을 연상시키는 사물들을 그렸다. 그래
서 그는 나무신과 진흙 파이프, 소박한 토기와 음식물을 그렸고, 심지어

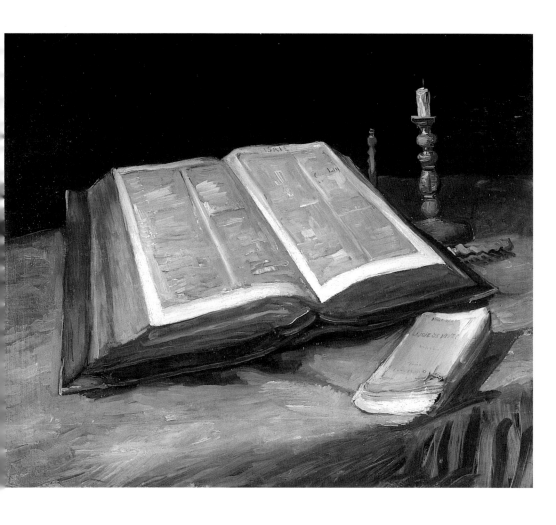

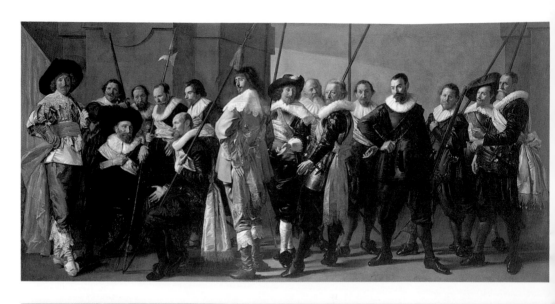

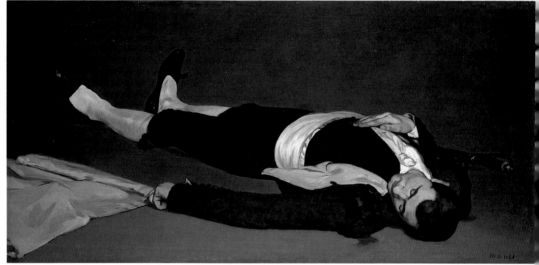

새 둥지 연작을 그리면서 지금은 다가갈 수 없는 '인간의 둥지, 황무지의 오두막'에 비유하기도 했다(그림63). 모베의 도제 시절에 반 고흐는 정물이 기술적 실험의 주요한 분야라는 것을 배운 바 있었다. 새로 문을 연 레이크스뮈세윔(국립박물관)을 잠시 다녀온 뒤 그는 색채 효과를 집중적으로 탐구했으며, 할스의 작품에서 착안한 「성서와 프랑스 소설이 있는 정물」(그림64)에서는 밝은 터치를 시도했다.

한때 경박하고 저속하다는 평가를 받았던 할스의 작품은 19세기에 전혀 다른 대우를 받았다. 낭만주의자들은 할스의 재능이 '자연스럽고' 독창적이라고 칭찬했으며(아마 자유분방한 것으로 유명했던 그의 생활방식 때문일 것이다), 토레와 블랑 등 19세기 중반의 비평가들은 그의 대담한 색채와 활발한 붓놀림에 주목했다. 사람들은 또한 할스의 폭넓은 활동 범위에 대해서도 칭찬했다. 비록 초상화만을 그렸지만, 할스는 시민 단체의 집단 초상화를 주문받기도 하고 거리의 사람들이나 상인 부부를 그리기도 했다. 확고한 공화주의자였던 토레는 할스의 폭넓은 활동을 정치적으로 해석하여 그가 "거친 선원……시장(市長)……쾌활한 노동자, 군중, 한 나라의 평등한 모든 사람들을 초상화로 그렸다"고 칭찬했다.

레이크스뮈세윔에는 할스의 그림들이 많이 전시되어 있었다. 반 고흐는 책을 통해서, 또 최근에 「감자 먹는 사람들」로 한바탕 씨름하는 과정에서 할스에게 탄복하지 않을 수 없었다. 그는 아카데미적인 '마무리' 기법(반 고흐는 그것이 효과를 죽인다는 것을 알았다) 때문에 어려움을 겪은 터라 할스처럼 물감을 거칠게 다루는 기법을 환영했으며, 그렇게 하면 작품에 개성을 부여하고 주제를 생동감 있게 할 수 있다고 보았다. 나아가 색채 효과를 열렬히 지지했던 반 고흐는 할스가 모호한 색조의 부분을 강렬한 색조로 처리하는 경향이 있음을 알아냈으며(반 고흐 자신도 정물화에서 검은색, 갈색, '불균질적인 흰색'을 배경으로 강렬한 노란색을 사용했다), 그의 보색 연출에 매료되어 할스를 '색채의 대가들 중 대가'라고 찬양했다. 할스의 「작은 군중」(1633~35, 1637년 피에테르 코데[Pieter Codde]가 완성)의 왼쪽 가장자리에 있는 회색 옷을 입고 기를 든 인물(그림65)을 지적하면서 반 고흐는 그 옷에 있는 무늬의 모호한 색이 "아마 주황색과 파란색을 혼합한 결과일 것"이라고 추측했다.

65
프란스 할스,
「암스테르담
민병대의
지휘관들
(작은 군중)」,
1633~35
(피에테르
코데가 완성,
1637),
캔버스에 유채,
207×427cm,
암스테르담,
레이크스뮈세윔

66
에두아르 마네,
「죽은
기마 투우사」,
1864~65,
캔버스에 유채,
76×153.3cm,
워싱턴
국립미술관

"하지만 잠깐만! 그 회색에다 할스는 파란색과 주황색을……나란히 놓았는데……들라크루아가 보았다면……마치 전기에 감전된 것처럼……대단히 열광했을 거야. 난 거기에 완전히 넘어가버렸어." 반 고흐의 「성서와 프랑스 소설이 있는 정물」에 나온 성서의 회색 직사각형을 자세히 보면 그가 이 효과를 모사하려 했다는 것을 알 수 있다. 주황색과 파란색의 얼룩들이 반 고흐가 이 색들을 섞어서 만든 모호한 색조를 살려주고 있는 것이다. 빈센트는 「성서와 프랑스 소설이 있는 정물」을 그린 직후 테오에게 보냈다. 동생이 마네의 「죽은 기마 투우사」(1864~65)를 극찬한 데 대한 대답이었다. 마네의 그림은 선명하게 처리된 분홍색과 살색의 칙칙한 영역들을 검은색의 배경이 에워싸고 있어 우중충한 분위기이다(그림66). 빈센트는 동생에게 자신의 작품이 '단숨에' 그려진 것이라고 자랑스럽게 말했는데, 이것 역시 할스의 영향이다. 많은 화가들이 붓질을 반복하지 않는 할스의 방법을 흉내냈다(마네도 그 중 하나이다). 레이크스뮈세움에서 반 고흐는 할스의 작품이 '모든 것이 매끄러운 그림들'과는 크게 달라 보이는 데 충격을 받았다. 이제 그는 물감을 덧칠하는 것을 최소화하려 했고, 할스의 붓놀림에서 배운 자신감과 즉흥성의 효과를 노렸다. 암스테르담에 가본 뒤부터 그는 "형태나 색채를 고려하지 않고 주어진 주제를 망설임 없이 그리는 것은 상당히 쉽다"는 것을 깨달았다.

「성서와 프랑스 소설이 있는 정물」에 관해 반 고흐는 상세히 설명하지 않았지만 이 그림은 몇 가지 대조를 생생하게 보여준다. 두 권의 책—테오도뤼스의 가죽 표지 성서와 종이 표지의 소설책—은 크기, 색, 배열이 다를 뿐 아니라 주제에서도 서로 정반대이다. 펼쳐진 성서는 사선 방향으로 탁자와 평행하게 놓여 있으며, 전반적으로 색조가 약하고 어둡다. 그 옆의 꺼진 촛불들은 전통적으로 죽음의 상징이다. 정물화에서 죽음은 흔히 낡은 책과 사람의 해골로 상징되는데, 이것은 라틴어로 '바니타스'(vanitas, 덧없음)라고 부른다(그림67). 17세기에 특히 인기를 끌었던 바니타스 정물화는 세속 삶의 무상함과 죽음 앞에서 현세의 지식과 재산이 쓸모없음을 강조한다. 반 고흐의 그림은 얼마전에 죽은 아버지를 염두에 둔 것이겠지만, 성서와 모서리가 닳은 소설책을 나란히 놓은 것은 테오도뤼스와 전통적 회화에 대한 반항심을 드러낸다.

그림에 나온 노란 소설책은 졸라의 『삶의 기쁨』(1884)이다. 반 고흐에게 졸라는 영웅이었지만 그의 아버지에게는 말썽 많은 외국인이었다. 빈센트는 그 노란 책이 상징하는 프랑스 소설을 놓고 아버지와 언쟁을 벌였다. 그는 아버지의 반대를 편협한 탓으로 여기고 그것이 부자 사이를 갈라놓는다고 생각했다. 걱정 없이 사는 인생의 즐거움을 뜻하는 'La joie de vivre'라는 평범한 프랑스어 문구는 분명히 성서의 가르침과 전통적인 바니타스 정물화에 어긋나는 것이었다. 그 소설의 줄거리는 반 고흐가 처한 상황에 딱 들어맞았다. 감수성이 풍부한 어느 피아니스트가 성공을 거두지 못하고 가족에게로 돌아간 뒤 고립감과 부모의 경멸

67
피에테르
클라스,
「바니타스
정물」,
1639,
캔버스에 유채,
39.5×56cm,
헤이그,
마우리초이스
미술관

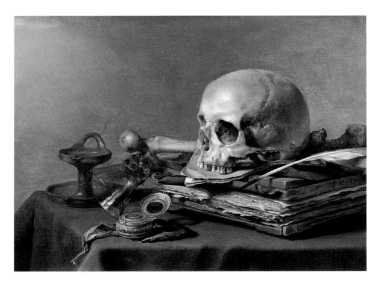

로 인해 예술적 야망이 꺾이게 된다는 내용이었던 것이다.

성서는 반 고흐의 아버지를 추억하는 동시에 충직한 아들, 경건한 그리스도교도, 전직 전도사로서 그 자신이 보낸 과거의 일부를 나타내므로 뒤로 물러나 있다. 노란 소설책은 더 직접적인 관심사를 뜻하는데, 아무렇게나 놓인 모습과 구겨진 형태로 그가 그것을 최근까지 열심히 읽었음을 보여준다. 뉘넨에 있는 동안 반 고흐는 졸라를 비롯한 프랑스 작가들을 통해 당대의 문화를 파악했다. 테오에게 그는 프랑스 신작 소설이 '아버지는 알지 못하는 현대 문명의 본질'을 알게 해준다고 말했다. 그림에서 꺼진 촛불도 성서와 마찬가지로 과거와 연관되며, 밝은 색

의 횃불 같은 소설책은 새로운 방향을 뜻한다.

　이 그림을 테오에게 보내고 한 달 뒤에 빈센트는 네덜란드를 떠났고 두 번 다시 돌아오지 않았다. 우선 그는 안트베르펜으로 가서 그림들을 관람하고 (처음으로) 예술 아카데미에 등록하는 등 유익하게 석 달을 보냈다. 그러나 안트베르펜은 여러 가지 자극을 주었으나 중간 정박지에 불과했고, 빈센트는 이내 파리로 옮기도록 허락해달라고 테오에게 간청했다. 열망은 크고 인내는 부족했던 그는 1886년 초 테오의 동의 없이 파리로 갔다. 바야흐로 그는 서구 세계의 예술 중심지에 입성한 것이었다.

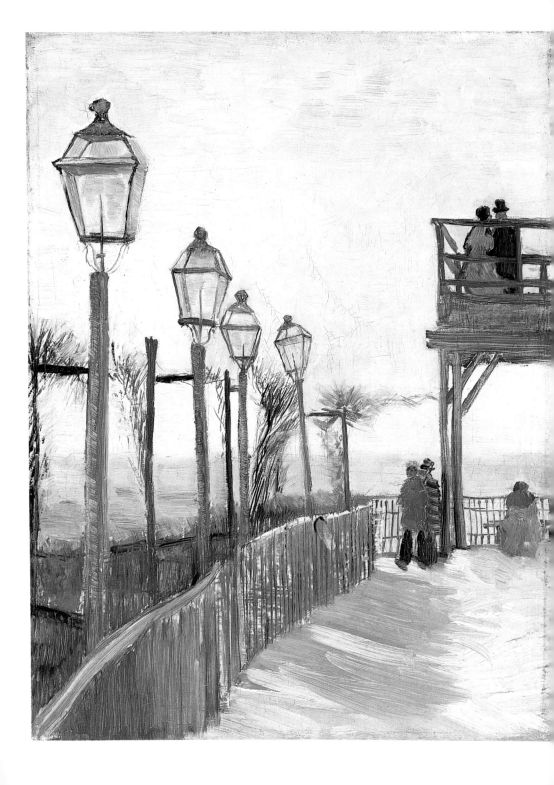

1886년 3월 파리에 도착한 반 고흐는 예전에 파리에 머물 때 즐겨 찾았던 루브르로 곧장 갔다. 테오의 허락을 받지 않았기 때문에 그에게는 동생의 아파트 열쇠가 없었지만 그렇다고 10년 전에 해고된 화랑을 찾아가는 것은 너무 초라하다는 생각이 들었다. 그래서 그는 부소와 발라동 화랑에 있는 동생에게 루브르에서 만나자는 쪽지를 보냈다.

테오는 걱정스런 심정이었지만 빈센트와 작은 아파트를 함께 쓰기로 했다. 그러나 이내 집이 너무 좁다는 것을 깨닫고 몇 주일 뒤 형제는 몽마르트르라고 알려진 작은 언덕의 남서쪽 사면에 있는 르피크 거리의 아파트로 이사했다. 빈센트가 전에 살았을 때보다 건물이 약간 더 많아진 몽마르트르는 이제 제법 소도시 태가 났다. 주변에는 세 개의 풍차가 남아 있었고, 그 중 가장 높은 풍차의 관망대(그림68)에서는 시청의 돔지붕과 첨탑, 몽마르트르 북쪽 공장지대의 굴뚝, 그리고 그 바로 옆에 아름답게 펼쳐진 정원과 잔디밭이 보였다(그림69). 파리 도심의 박물관에 가는 경우가 아니라면 빈센트는 동네나 북부 근교의 클리시, 아스니에르, 생투앙에서 주로 작업했다.

프랑스에서 지낸 초기 몇 달 동안 반 고흐가 그린 그림은 풍차와 음울한 색채 구상으로 볼 때 네덜란드에서 그린 것과 별로 다를 게 없었다(예컨대 그림70). 파리의 모티프를 다루면서 밝은 색채를 두텁게 칠해 다소 '인상주의적'으로 보이는 작품도 몇 있었지만(예컨대 그림69) 그것들도 네덜란드적 전통에 프랑스적 취향을 합친 정도였다. 1886년에 몽마르트르 언덕에서 그린 풍경화들은 구성상으로는 로이스달의 「오베르벤 언덕에서 바라본 하를렘 풍경」(그림10)과 비슷하지만, 그 분위기는 모베 같은 '회색파' 화가들의 그림(그림23)을 좋은 날씨를 배경으로 해서 그린 듯한 느낌을 준다. 설사 반 고흐의 「지붕」 연작이 인상주의의 영향을 받았다 해도 그것은 졸라의 『사랑의 한 페이지』(*Une Page d'amour*)에서 그가 감탄했던 인상주의적 '언어 회화'를 통한 간접적인

68
「몽마르트르
블뤼트팽
풍차의 테라스」,
1886~87,
판지 위
캔버스에 유채,
44×33cm,
시카고 미술관

영향일 것이다.

인상주의자들과 친했던 졸라는 인상주의의 전성기에 『사랑의 한 페이지』를 썼으며, 화가 친구들을 의식적으로 모방하여 미묘하고 일시적인 분위기를 표현했다. 파리 하늘의 '빛, 그 우윳빛 증기'가 '빛바랜 모슬린'처럼 보인다고 묘사하면서 그는 다음과 같이 썼다.

이따금씩 노란 연기의 조각들이 흘러나와 대기 속에 녹아들었다. ……마치 대기가 연기를 들이마시는 것 같았다. 파리의 상공에 길게 누운 거대한 구름층 위로 거의 흰색 같은 희푸른 물감을 풀어놓은 듯한 맑은 하늘이 드넓은 천장을 이루고 있었다.

이러한 파노라마적 표현을 통해 졸라는 마치 현장에서 그대로 보고 있는 것처럼 자신의 감각을 색채화한다(예컨대 '거의 흰색 같은 희푸른 물감'). 그렇게 생생한 묘사로써 그는 빛이 무대에서 '춤추고' 지붕 위를 '달리는' 성질을 가지고 있다는 느낌을 전달하는 것이다.

현대적인 파리를 보는 반 고흐의 관점은 프랑스 소설가들에 영향받아 형성되었다. 그의 동료 화가인 에밀 베르나르(Émile Bernard, 1868~1941)는 훗날 이렇게 회상했다. "졸라의 소설을 읽으면서 빈센트는 프롤레타리아트들이 아침 햇살을 받으며 모래 땅을 파는 몽마르트르의 초라한 판잣집들을 그리려는 마음을 먹었다"(그림71). 졸라가 묘사한 파리와 창문을 통해 바라보는 파리가 비슷하다는 것을 알고 그는 분명히 크게 기뻐했을 것이다. 1887년 테오는 네덜란드의 한 친구에게 이렇게 말했다.

형에게 넓은 작업 공간이 필요하기 때문에 우리는 몽마르트르의 더 큰 아파트로 옮겼다네. ……전망이 좋아서 도시 전체가 보이고……마치 언덕 꼭대기에 오른 것처럼 하늘도 드넓지.
날씨의 변화에 따라 하늘도 다양하게 변화하는데, 하늘을 주제로 무수한 그림을 그릴 수 있을 거야. ……장소는 다르지만 졸라의 『사랑의 한 페이지』를 보면 이런 경치가 잘 묘사되어 있다네.

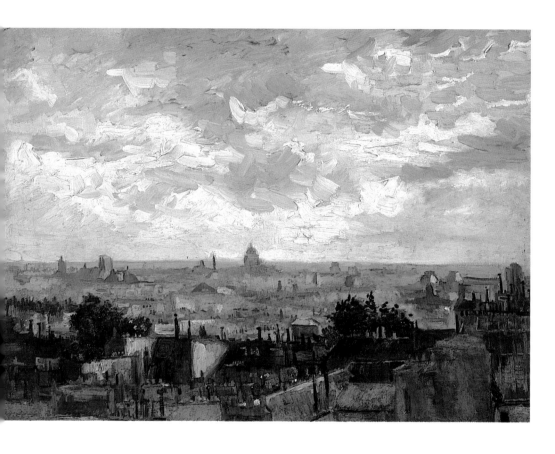

69
「파리의 지붕들」,
1886,
캔버스에 유채,
54×72cm,
암스테르담,
반 고흐 박물관
(빈센트 반 고흐
재단)

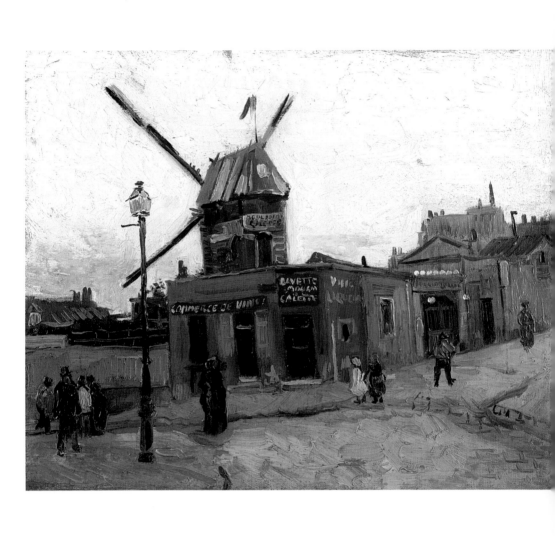

빈센트는 미처 몰랐겠지만 인상주의의 냄새가 물씬 풍기는 졸라의 묘사는 빈센트가 인상주의를 직접 보기도 전에 그에게 그 요체를 말해준 셈이다. 테오가 편지로 인상주의를 설명하려 했을 때 빈센트는 난감해했다. 그는 예술계를 다룬 졸라의 소설 『작품』(1886)을 읽었지만, 안트베르펜에서는 아직 잡지를 통해 처음 등장한 단계였기 때문에 그는 "인상주의가 뭔지조차 알지 못했다."

70
「갈레트의 풍차」,
1886,
캔버스에 유채,
38.5×46cm,
오테를로,
크뢸러-뮐러
미술관

71
「몽마르트르의
정원」,
1887,
캔버스에 유채,
42.5×35.5cm,
암스테르담,
반 고흐 박물관
(빈센트 반 고흐
재단)

일설에 따르면 반 고흐는 1885년에 할스에게 깊은 관심을 가졌던 덕분에 그 이듬해에 파리에서 본 진보적인 문화에 대해 준비할 수 있었다고 한다. 하지만 할스의 작품에서 인상주의와 신인상주의를 예견한다는 것은 지나친 비약일 뿐더러 반 고흐가 최신의 프랑스 양식에 익숙해지기까지는 몇 개월이 걸렸다. 할스를 '색채의 대가들 중 대가'로 여기고 드로잉을 '모든 것의 근간'이라고 믿는 화가에게 인상주의의 밝은 색조와 느슨한 붓놀림(그림72)이 직접적으로 어떤 영향을 미쳤을지는 상상

하기 어렵지 않다.

훗날 반 고흐는 이렇게 회상했다.

인상주의자에 관한 말을 들었을 때는 많은 것을 기대하게 된다. ……그러나 막상 그들을 처음 보면 크게 실망하고 좌절한다. 그들은 초라하고 보잘것없으며, 채색, 드로잉, 색채 등이 모두 형편없다. 이

것이 내가 파리에 왔을 때 받은 첫인상이었다. 당시 나는 모베, 이스라엘스와 같이 똑똑한 화가들의 사상을 추종하고 있었다.

파리 화가들의 그림이 어떤 점에서 그의 눈에 형편없게 보였는지는 확실치 않다. 테오와 함께 살면서 빈센트는 편지 몇 통을 썼는데, 그 편지들은 이 시기에 관해 말해주는 몇 안 되는 서신 자료이다. 테오는 최신 조류에 밝았고 가끔 인상주의 작품을 판매하기도 했으나 1886년 당시

그가 운영하는 몽마르트르의 부소와 발라동 화랑 지점에는 인상주의 작품이 많지 않았다. 그래서 빈센트는 아마 화상인 조르주 프티(Georges Petit)가 모네와 르누아르의 최신작을 화랑에 전시한 6월에야 비로소 유명한 인상주의자들의 그림을 볼 수 있었을 것이다. 그 두 화가는 1880년대에 기법을 바꾸고 그들이 참여했던 파리의 인상주의 사조로부터 거리를 두었다. 당시 모네는 개인적인 모티프와 회화에 주력하고 있었고, 르누아르는 드로잉에 새로 관심을 가지게 된 탓에 그림의 마무리에 애를 먹고 있었다. 그래서 그 무렵 르누아르의 걸작인 「목욕하는 여인들」(1887년에 프티가 전시)은 완성하기까지 3년이나 걸렸다.

프티의 1886년 전시회가 열린 시기는 인상주의자들이 주최한 8인전의 마지막 전시회가 끝났을 때였다. 인상주의 전시회가 처음 선보인 지 12년 뒤, 이 마지막 전시회는 5월 중순부터 6월 중순까지 열렸다. 그런 탓에 반 고흐가 거기서 본 것은 '고전적인' 인상주의와는 거리가 멀었다. 모네도, 르누아르도, 또 그들의 예전 동료였던 알프레 시슬레(Alfred Sisley, 1839~99)도 참여하지 않았다. 피사로(모든 8인전에 빠짐없이 참가한 유일한 인상주의 화가)는 20점을 전시했는데, 그는 원래 전원의 외광회화가 전문이었으나 만년의 풍경화들은 조르주 쇠라(Georges Seurat, 1859~91)가 개발한 점묘법으로 그렸다. 베르트 모리조와 아르망 기요맹(Armand Guillaumin, 1841~1927)은 1870년대에 개발된 양식에서 거의 달라지지 않았으므로 1886년 전시회에서 가장 인상주의적인 작품들을 선보였다(그림72). 또 다른 '옛 멤버'인 에드가 르 드가(Edgar Degas, 1834~1917)는 인상주의 노선을 완전히 버리고, 어둑한 방에서 화장실에 가기 위해 기다리는 여인들의 파스텔화를 전시했다.

이 마지막 인상주의 전시회의 주요 화가들은 1870년대풍의 자연주의를 거부하고 화실에서 개발된 양식화를 선호하는 사람들이었다. 특히 쇠라는 이 전시회에 출품된 「그랑드 자트 섬의 일요일 오후」(그림73)로 데뷔했다. 반 고흐처럼 쇠라도 블랑의 『데생 예술의 교본』을 신봉한 적이 있었다. 블랑은 반대되는 색채들의 '동시 대비'(슈브뢸이 처음 제기했고 들라크루아가 응용했는데, 이에 대해서는 제3장 참조)를 주장하면서 그 효과를 극대화하라고 충고했다. 즉 팔레트에서 색들을 혼합하지

72
베르트 모리조,
「부지발의
정원」,
1882,
캔버스에 유채,
59.6×73cm,
카디프,
웨일스
국립미술관

말고 캔버스 위에 순색을 '점점이 찍으라'는 것이었다. 그러면 감상자의 눈은 자연히 병렬된 색의 작은 부분들을 섞어서 보게 되며, 이러한 광학적 메커니즘을 통해 "팔레트에서 물감을 혼합하는 전통적인 방식의 효과보다 더 순수하고 강렬한 색"을 얻을 수 있게 된다.

블랑이 '광학적 혼합'이라고 부른 방식의 가능성에 흥미를 느낀 쇠라는 눈에 보이는 색조를 여러 구성 부분(예컨대 주어진 대상의 색, 그 대상에 닿는 빛의 색, 가까운 다른 대상들에 의해 반사되는 빛의 색)으로 분해하고, 각각의 색들을 조그만 별개의 점들로 바꾸었다. 쇠라는 자신의 방법을 '분할묘사법'(divisionism, 분할된 부분들로 색채 구성을 한다는 의미)이라고 명명했으나 나중에는 '점묘법'(pointillism)이라고 널리 알려지게 되었다. 늦여름에 「그랑드 자트」가 심사위원이 없는 전시회인 앵데팡당전에 다시 전시되었을 때 파리의 평론가 펠릭스 페네옹(Félix Fénéon)은 쇠라의 기법을 '신인상주의'라고 이름지었다. 페네옹의 용어는 쇠라의 새로운 기법을 수용하면서도 도시 여가 생활의 장면과 자연스러운 빛의 효과를 표현하고자 하는 인상주의적 회화의 뿌리를 강조하는 것이었다. 아카데미의 훈련을 받은 쇠라는 고전주의의 성향을 가지고 있었으며, 눈으로 직접 본 장면을 스케치한 뒤 화실에서 오랜 시간 작업하여 질서와 균형감이 있는 대형 회화로 제작했다. 그는 인상주의자들이 높이 평가하는 기발하고 특수한 모티프와 상상력의 '우연성'을 자제하고, 예술적 일반화를 추구하여 관찰된 현상의 일시성을 극복하고자 했다. 쇠라의 붓놀림에는 세심한 계산이 내포되어 있어 자신의 의도를 감상자가 더 잘 감지할 수 있게 한다. 이를 바탕으로 그는 1886년에 우연성을 강조하는 주류 인상주의로부터 벗어나 독자적인 화풍을 전개했다.

이렇듯 반 고흐가 파리 예술계에 들어온 시기는 중대한 과도기였다. 이 무렵에는 아방가르드의 횃불이 모네와 르누아르 같은 화가들로부터 스물일곱 살의 쇠라, 그리고 마지막 인상주의 전시회와 1886년 앵데팡당전에서 쇠라를 추종하게 된 화가들에게 넘어가고 있었다. 이러한 흐름의 변화가 반 고흐에게 어느 정도의 영향을 주었는지는 확실치 않다. 당시 그는 신참자였으므로 1870년대의 인상주의와 1880년대에 형성된 인상주의에 대한 반발을 명확하게 구분하지 못했을 것이다. 반 고흐가

73
조르주 쇠라,
「그랑드 자트
섬의 일요일
오후」,
1884~86,
캔버스에 유채,
207.6×308cm,
시카고 미술관

보기에 '인상주의'란 최근의 다양한 반(反)아카데미적 조류들을 포괄적으로 가리키는 용어였다.

예술적 양식보다는 경제적인 면에서 아방가르드를 구분하려 했던 반 고흐는 뒤랑 뤼엘과 프티의 화랑(파리의 오페라 극장과 중심가 부근에 있었다)에 전시된 화가들을 '큰 거리(grand boulevard)의 인상주의자'로, 아직 그렇게 크지 못한 화가들을 '작은 거리(petit boulevard, 즉 몽마르트르의 클리시 거리)의 인상주의자'로 여겼다. 직업적인 성공도 거두지 못했고 예술적 확신도 가지지 못한 반 고흐는 결국 후자의 대열에 합류했으나 그는 자신을 '그 멤버'라고 여기지는 않았다.

안트베르펜에서 쓴 편지들을 보면 파리에 왔을 무렵 반 고흐는 아방가르드에 동참할 의사가 거의 없었다는 것을 알 수 있다. 오히려 그의 주요한 목표는 전통적인 아카데미 방식으로, 즉 누드 모델과 석고상을 그리면서 인물화의 기량을 향상시키는 데 있었다. 1886년 초에 반 고흐는 안트베르펜의 스케치 클럽 두 군데에서 실물 모델을 그렸고 예술 아카데미의 수업에 참석했다. 아카데미의 회화 교사인 카를 베를라트(Karl Verlat)가 그의 인물화를 비난하면서 드로잉 교정 수업을 들으라고 권하자 반 고흐는 안트베르펜의 마지막 몇 주일 동안 석고상을 그리면서 보냈다. 헤이그에서는 석고상을 그리라는 모베의 충고를 거부했던 그였지만 이제는 그 훈련의 필요성을 깨닫고 자신의 드로잉 방식이 이상하다는 비판을 달게 받아들였다. "나는 오랫동안 철저히 혼자서만 작업해왔기 때문에, 다른 사람들에게서 배우고 싶고 또 배울 수도 있지만 늘 나 자신의 눈으로 보고 독창적으로 그림을 그리려고 한다."

안트베르펜에서 빈센트는 파리의 아카데미 화가인 페르낭 코르몽 (Fernand Cormon, 1845~1924)과 함께 작업하기를 바랐다. 그는 초상화와 선사시대 장면을 주로 그리는 화가로서 몽마르트르에 화실을 가지고 있었다(브라이트너도 한때 거기서 공부했다). 테오는 의식하지 못했지만, 빈센트가 코르몽에게 관심을 가지게 된 것이나 프랑스로 가서 그와 함께 공부하게 된 것도 실은 테오 때문이었다. 훗날 반 고흐는 코르몽과 함께 서너 달 동안 일했으나 1886년 가을까지는 그의 화실에 등록하지 않았다고 말했다. 당시 반 고흐가 코르몽의 도움을 받아 생동감 있는 색으로 작업한 것을 기억하는 사람들은 파리에 왔을 무렵 어두웠던

그의 색채가 여름을 지나면서 상당히 밝아졌다고 말했다.

테오의 아파트에서 나름대로 작업하던 빈센트는 파리의 직업 모델을 쓰는 비용이 네덜란드의 농부들보다 매우 비싸다는 것을 알았다. 모델을 고용할 돈도 없고 자세를 취해줄 가까운 사람도 없었으므로(묘하게도 그가 테오를 그린 적은 한 번도 없었다) 그는 자신을 모델로 삼았는데, 나중에는 이젤 앞에서 정식으로 자화상을 그리게 되었다(그림1). 뇌넨에서처럼 여기서도 그는 정물화를 그렸다. 모베의 도제로 지내던 시절에 그는 정물화가 연습에 도움이 된다는 것을 배운 바 있었다(정물화에서는 화가가 자신의 취향에 따라 모티프들을 배열하게 마련이다). 1886년 여름 테오는 어머니에게 이런 편지를 보냈다. "형은 주로 꽃을 그리는데, 점점 더 강렬한 색채를 사용하고 있어요." 그것은 아마 그가 처음에 인상주의를 높이 평가했기 때문일 것이다(훗날 그는 모네의 풍경화와 드가의 누드화에 탄복했다고 말했다). 점묘법을 알게 되면서 반 고흐는 보색 연출에 대한 관심도 커졌다.

1886년 그는 샤를 블랑의 이론에 따른 색채 실험을 계속했다. 책을 통해 단서를 찾아내는 것이 그의 습관이어서 정물화에 대한 그의 설명도 뇌넨에서 읽은 책들에 뿌리를 두고 있다. 반 고흐가 안트베르펜에서 알고 지내던 영국 화가 호레이스 맨 리븐스(Horace Mann Livens, 1862~1936)에게 보낸 편지는 영어로 씌어졌지만 간간이 프랑스어가 튀어나오는데 블랑의 『교본』에 나오는 어휘인 '불균질적인 색조'(tons rompus)라는 용어가 그런 예이다.

모델을 구할 돈이 없네. 모델이 있으면 초상화에 전념할 수 있을 텐데 말이야. 하지만 꽃만 가지고도 색채 연습을 꾸준히 하고 있지. ……파란색과 주황색, 빨간색과 녹색, 노란색과 보라색의 대립적인 색들을 연구하면서 불균질적인 색조들을 가지고 극단적인 조화를 추구하고 있다네.

1886년 반 고흐가 그린 꽃 정물화는 강렬한 색채를 얻기 위한 수단이었다. 예컨대 「병 속의 접시꽃」(그림74)에서 빨간색과 같은 강렬한 색조는 짙은 색의 혼합으로 억제되며, 대립하는 색들의 충돌은 주변의 우중

충한 색으로 완화된다. 접시꽃의 모호한 색조(블랑이 불균질적인 색조라고 부르는 유채 회색)는 불균등한 비례로 섞은 보색들로 이루어져 있다. 뒤쪽의 벽에 보이는 녹색의 얼룩과 장미색이 가미된 엷은 회색은 반 고흐가 그 색들의 가장 밝은 색조를 혼합해서 만든 것이다. 이러한 색의 혼합 효과는 빨간색과 녹색이 조화를 이룸으로써 생겨난다. 이 그림의 화려한 색채가 현실적이라기보다 이론적으로 보인다는 사실은 반 고흐가 명확한 색조를 즐겨 쓰는 인상주의와 신인상주의를 처음에 선뜻 수용하지 않았다는 것을 말해준다.

74
「병 속의
접시꽃」,
1886,
캔버스에 유채,
37×20cm,
취리히 미술관

75
아돌프
몽티셀리,
「세 다리 꽃병
속의 꽃다발」,
1875~76,
캔버스에 유채,
51×39cm,
암스테르담,
반 고흐 박물관
(빈센트 반 고흐
재단)

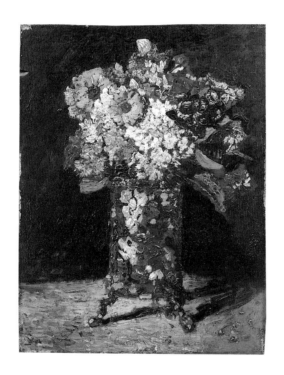

　　그 이유는 네덜란드적인 배경과 그가 이전까지 본 그림들 때문일 것이다. 테오의 아파트에는 아돌프 몽티셀리(Adolphe Monticelli, 1824~86)의 그림을 비롯하여 여러 꽃 그림들이 걸려 있었다. 빈센트는 몽티셀리가 '들라크루아를 그대로 계승한 색채의 대가'라고 여겼으나, 몽티셀리는 (1886년에 반 고흐 자신이 그랬듯이) 맑은 색조를 어두운 배경에 보석처럼 박아넣음으로써 강렬한 색채 효과를 상쇄했다(그림75). 하지만 반 고흐는 파리에 왔을 때 몽티셀리처럼 붓을 여러 번 칠해서 그림 표면을 두텁게 만드는 수법을 즐겨 썼으며, 따라서 몽티셀리의 꽃 그림

이 반 고흐에게 큰 영향을 주었다는 것은 의심할 여지가 없다.

만약 반 고흐가 파리 생활 초기에 그림 작업을 했다면 필경 동료 예술가와의 우정만이 아니라 모델과 석고상을 가지고 작업하고 싶은 욕구 때문에라도 코르몽과 가까워졌을 것이다. 대단한 경력을 가지고 있었음에도 코르몽(그는 프랑스학회의 회원이자 에콜데보자르의 교수였다)은 도량이 넓어 진취적인 젊은 화가들이 많이 따랐다. 루이 앙크탱(Louis Anquetin, 1861~1932), 앙리 드 툴루즈-로트레크(Henri de Toulouse-Lautrec, 1864~1901), 에밀 베르나르 등 파리 시절 반 고흐의 친구들도 코르몽과 친했다. 앙크탱은 들라크루아와 색채 이론을 추종하는 점에서 반 고흐와 닮았고, 함께 신인상주의를 실험하기도 했다. 이미 초상화가로서 자리를 잡은 툴루즈-로트레크는 매주 자기 화실에서 열리는 모임에 반 고흐를 초대해서 몽마르트르 카페 문화를 소개해주었다(그림76). 베르나르는 반 고흐가 그 모임에 참석할 무렵에 모임에서 축출되었으나(코르몽의 너그러움도 늘 십대 같은 반항심을 보이는 그를 감당하지 못했다) 그 뒤에도 자주 그곳을 방문했다.

베르나르에 따르면, 세련되지 못한 외국인인데다 전통을 따르지 않는 화가였던 반 고흐는 코르몽의 화실에서 로트레크의 친구인 프랑수아 고지(François Gauzi)에게 놀림감이 되었다. 열정적이고 솔직했던 반 고흐는 '평화롭게 지내고자' 했으며, 공식 수업이 끝나고 학생들이 돌아간 뒤에도 혼자 남아 열심히 드로잉을 수정했다. 1886년에 그가 그린 어느 습작(그림77)은 그가 다양한 주제를 시도했다는 것을 보여준다. 실물 모델(여기서는 아이)을 습작하는 것 이외에 그 화실의 교과과정에는 고대 누드 석고상과 근세의 조각상(예컨대 장-앙투안 우동[Jean-Antoine Houdon, 1741~1828]의 에코르셰[écorché], 즉 피부가 벗겨진 인물상)도 포함되었다. 하지만 반 고흐는 그 습작과정이 생각만큼 유용하다고 생각하지 않았으며, 여기에는 자신의 잘못도 있다고 여겼다. 까다로운 성격과 해묵은 습관으로 그는 홀로 작업하는 것을 좋아했고, 리븐스에게 그것이 "내 자아를 더 잘 느낄 수 있게 해준다"고 말했다.

그럼에도 반 고흐는 다른 화가들과의 교류에서 혜택을 입었다. 테오는 그에게 피사로를 소개해주었으며(그는 너그럽고 시골생활을 사랑했으므로 둘은 상당히 친해졌다), 빈센트는 테오의 친구 알퐁스 포르티에

76
앙리 드 툴루즈-로트레크,
「빈센트 반 고흐의 초상」,
1887,
판지에 붙인 종이에 크레용,
57×46.5cm,
암스테르담,
반 고흐 박물관
(빈센트 반 고흐 재단)

77
석고상 습작,
소형 조각상과
앉은 소녀,
1886,
흑색 분필,
47.5×61.5cm,
암스테르담,
반 고흐 박물관
(빈센트 반 고흐
재단)

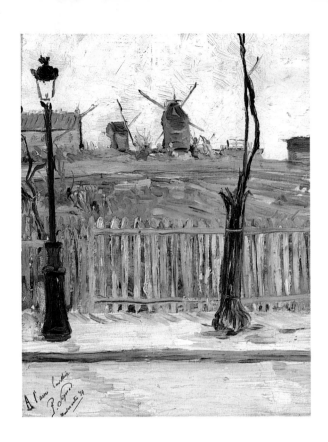

78
폴 시냐크,
「콜랭쿠르의 길:
몽마르트르
풍차」,
1884,
캔버스에 유채,
55×27cm,
파리,
카르나발레
박물관

를 통해 르피크 가의 아파트에 사는 화상 기요맹을 알게 되었다. 1886년
의 어느 때부터 빈센트는 '작은 거리의 인상주의자들'이 단골로 이용하
던 쥘리앵 탕기의 화방에 자주 들르기 시작했다. 탕기의 작은 가게(베르
나르는 그곳을 '파리의 전설, 모든 화실의 화제'라고 불렀다)는 반 고흐
형제가 처음에 얻었던 아파트 주변에 있었다.

　많은 신진 화가들은 '탕기 영감'이라고 알려진 그에게 화구 값으로 자
신의 그림을 주기도 했으므로 그의 가게에는 그렇게 얻은 그림들이 걸
려 있었다. 특히 탕기의 가게에서는 프로방스에 은둔하고 있는 폴 세잔
의 작품을 볼 수 있었다. 베르나르는 "사람들은 마치 박물관을 가듯이
그곳에 들렀다"고 회상했다. 반 고흐는 탕기의 급진적 정치 이념(탕기
는 1871년 파리 코뮌에 가담하여 싸웠다)과 안목, 아방가르드 회화를
지원하는 태도를 존경했고, 자기 작품이 가게에 전시되었을 때 깊이 감
사했다.

　베르나르와의 우정도 탕기의 가게에서 시작되었다. 또 1886~87년 겨

울에 반 고흐는 신인상주의자인 샤를 앙그랑(Charles Angrand, 1854~ 1926)과 폴 시냐크(Paul Signac, 1863~1935)를 그곳에서 만났다. 시냐크와의 공동 작업은 반 고흐에게 특히 중요했다. 그보다 열 살 어린 시냐크도 1880년경에 미술을 시작했다. 모네의 신작에 열광한 그는 그해에 기요맹과 함께 인상주의 양식을 받아들여 노동계급의 동네를 그렸다(그림78). 1차 앵데팡당전(1884)에서 시냐크는 쇠라의 대형 작품 「물놀이」를 본 뒤 그와 어울렸으나, 쇠라가 홀로 작업했으므로 시냐크는 그 양식을 열광적으로 옹호하면서 자신이 나름대로 다듬었다.

시냐크와 만날 무렵 반 고흐는 인상주의의 가르침을 익혀 물감을 밝게 쓰고 붓놀림을 가볍게 했다. 1886년의 대부분을 실내에서 작업하면서도 그는 자주 거리로 나가 시냐크가 좋아하는 몽마르트르의 풍경을 그렸다(그림68). 두 사람은 들라크루아와 19세기 색채 이론을 추종한다는 것 이외에도 파리의 노동자들을 즐겨 그린다는 공통점이 있었다. 또한 졸라의 팬이었던 그들은 파리 하층민들의 자연주의적인 연대기를 읽었으며, 서로 알기 전에도 각자 별개로 현대 소설책이 있는 정물화를 그렸다.

1887년 봄 시냐크와 가깝게 지내던 시기에 반 고흐는 또 다른 책 그림을 그렸다. 이 그림에서는 그가 그동안 해왔던 색채 연구의 성과, 신인상주의의 작고 규칙적인 붓질의 영향, 나아가 당시 거센 도전을 받고 있던 자연주의에 대한 신뢰를 볼 수 있다(그림79). 1880년대에 싹트기 시작한 '데카당'과 상징주의를 지지하는 사람들(페네옹, 에두아르 뒤자르댕, 테오도르 드 비제바 등의 비평가들, 귀스타브 칸, 장 모레아, 쥘 라포르주 등의 시인들)은 언어, 시각, 음악 효과들이 뭉뚱그려진 '암시적'이고 비교(秘敎)적인 예술을 주장했다.

1880년대의 탐미주의자들은 독일 철학자 아르투르 쇼펜하우어, 작곡가 리하르트 바그너, 프랑스의 시인 스테판 말라르메를 추종하면서 자연주의는 유물론적이고 진부하다며 경멸했다. 반 고흐는 바그너 숭배를 흥미롭게 여겼고, 상징주의자들이 여러 예술의 상호연관을 강조하면서도 자연주의 문학을 벼락출세한 작가들의 '마구잡이로 곡해된 글'이라고 비난하는 것에 의아해했다. 그는 졸라가 전위에서 쫓겨나고 위스망스가 자연주의 진영에서 이탈한 것을 보았으나 여전히 자연주의에 충실

했다. 1887년에 그는 이렇게 단언했다. "졸라, 플로베르, 기 드 모파상, 공쿠르, 장 리슈팽(Jean Richepin), 도데, 위스망스 등 프랑스 자연주의의 작품은 훌륭하지. 그걸 무시한다면 누구도 자신의 시대를 잘 안다고 할 수 없을 거야."

일본 차(茶) 상자의 타원형 뚜껑에 그려진 「파리의 소설들」은 그러한 신념을 증명한다. 맨 위의 가장 두꺼운 책은 리슈팽의 『용감한 사람들』('파리의 소설'이라고 되어 있는 부제가 보인다)인데, 자신이 특히 유익하다고 여기는 책들을 통해 파리를 묘사하려는 반 고흐의 소망을 말해준다. 이 소설은 뛰어난 공연으로 관중의 갈채를 받고 싶어하는 음악가

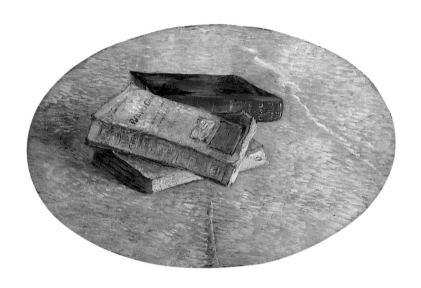

와 무언극 배우가 겪는 시련을 묘사한 작품이다(묘하게도 이 소설은 반 고흐의 미래를 예언하고 있다. 음악가는 지방으로 가서 초라하고 스트레스가 덜한 삶을 살게 되며, 배우는 성공을 눈앞에 둔 채 알코올 중독으로 요절한다). 『용감한 사람들』의 아래에 있는 에드몽 드 공쿠르의 『매춘부 엘리자』(1877)는 곤경에 처한 젊은 여성이 매춘부가 된 뒤 자신을 상심케 한 손님을 죽인 죄로 감옥에 가게 되는 내용이다. 이 소설도 도시의 영락한 사람들이 겪는 좌절된 꿈을 다루고 있다(고갱의 회상에 의하면 반 고흐는 이 소설의 주인공을 생각해서 몽마르트르의 매춘부에게 자선을 베풀었다고 한다). 정물화의 마지막 책(붉은 표지의 양장 제

본)인 졸라의 『여성의 행복』(1883)은 주제로 보나 시각적으로 보나 앞의 두 책과 다르다. 이 소설은 사업가인 옥타브 무레가 여성들과의 신비스런 경험을 통해 사업에서 성공을 거두는 이야기이다. 그 주인공은 반 고흐와 여러 면에서 다르지만 그가 좋아하는 인물, 즉 자신의 목적을 위해 적극적으로 노력하는 인물이었다. 빈센트는 테오에게 자주 '무레처럼' 되라고 촉구했다. 이 책에 금박까지 둘러 멋지게 장식한 것은 부르주아적 성공을 강조하는 의미이다. 반 고흐가 정물화에서 이 책을 뒤쪽에 위치시킨 이유는 다른 책들보다 먼저 읽었고 졸라가 다른 자연주의자들의 선구자라고 생각했기 때문으로 보인다(공쿠르의 경우는 잘못이다). 도시에서 1년간 거주한 뒤에 그린 「파리의 소설들」은 파리의 문화를 잘 안다는 자신 있는 선언인 동시에 도시의 시민들과 도시 주변부에서 불안정하게 살아가는 사람들 사이의 틈을 그가 인식하고 있음을 보여준다.

　반 고흐는 시냐크와 함께 지내는 동안 주로 산업화된 교외 지역을 자연주의적 소설의 분위기로 그렸다. 시냐크의 어머니는 파리의 북서부 센 강에 면한 아스니에르에 살았는데, 1887년 봄에 반 고흐는 파리 소설들의 안내에 따라 그곳까지 걸어가서 시냐크를 만나곤 했다.『목로주점』의 제르베즈 쿠포나 공쿠르의 제르미니 라세르퇴(같은 이름의 소설 주인공)처럼 반 고흐는 사람들로 붐비는 몽마르트르의 남서쪽 오르막길로 언덕 정상까지 올라간 다음 1840년에 세워진 성벽이 있는 북쪽으로 걸었다. 제르베즈와 제르미니는 종다리가 노는 교외의 그 길에서 남자친구와 함께 쉬어갔지만, 도데는 그 성벽에서 자살하는 사람들을 보았고(『동생 프로몽과 형 리슬레』, 1874), 위스망스는 그곳에 만연한 '고통과 우울'에 주목했다(『동거』, 1881). 그 성벽에서 반 고흐는 공장과 철도가 어지러이 이어지며 팽창하는 파리 북서부의 산업지대(헤이그와 스헤베닝겐을 가르는 산업지대와 비슷했다)를 조망할 수 있었다(그림80). 졸라는 '길게 뻗은 푸른 초원'이 남아 있는 이 북부 지역을 '제재소와 단추공장 사이의 모호한 지대'라고 썼으며, 공쿠르 형제는 '대도시 주변에 자연스럽게 형성된 황량한 풍경, 자연이 고갈되어버린 첫 교외 지대'라고 표현했다.

　자연주의자들처럼 반 고흐와 시냐크도 졸라가 '이 허옇고 황량한 교

79
「파리의
소설들」,
1887,
나무에 유채,
31×48.5cm,
암스테르담,
반 고흐 박물관
(빈센트 반 고흐
재단)

80
「성벽에서 본
북부 교외」,
1887,
수채,
39.5×53.5cm,
암스테르담
국립미술관

외'라고 부른 데서 시를 찾아냈다(그림81, 82). 반 고흐는 점묘법에 가까운 작은 붓놀림으로 그때까지의 작품에서는 전례가 없을 만큼 섬세한 그림을 그렸다(그림83). 「아스니에르의 부아예 다르장송」에서 점점이 붓으로 찍어 떨리는 효과를 낸 것은 프롤레타리아적인 전원 풍경에 잘 들어맞는다. 공원의 꽃이 만발한 나무 아래에서 연인들이 사랑을 나누고 있는데, 남자들이 입은 파란 저고리와 바지는 그들이 노동자임을 말해준다. 서민들이 즐기는 18세기식 '사랑의 향연'(야외에서 구애하는 행사로, 르누아르와 몽티셀리도 자주 소재로 삼았다)을 그린 반 고흐의 이

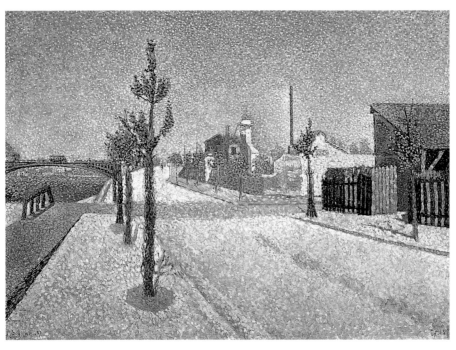

81
폴 시냐크,
「클리시의 부두」,
1887,
캔버스에 유채,
46×65cm,
볼티모어 미술관

82
「아스니에르의
센 강변」,
1887,
캔버스에 유채,
49×66cm,
암스테르담,
반 고흐 박물관
(빈센트 반 고흐
재단)

83
「아스니에르의
부아예
다르장송」,
1887,
캔버스에 유채,
49×65cm,
암스테르담,
반 고흐 박물관
(빈센트 반 고흐
재단)

작품은 봄의 파스텔 색조가 아른거리며, 녹색과 분홍색의 보색 연출로 계절 감각이 잘 반영되어 있다.

하지만 이렇게 점묘법으로 열심히 사랑의 장면을 그렸어도 반 고흐는 그 까다로운 기법에 통달하지 못했다. 1880년대 중반에 시냐크는 정교하고 획일적이며 고른 붓질을 통해 멀리서 보면 선명한 윤곽과 섬세한 명암이 드러나는 그림을 그릴 수 있었지만, 반 고흐는 붓질이 크고 모양과 방향이 제멋대로였으므로 각각의 붓질이 섞인다기보다는 서로 밀치고 겹쳐져 불균질적이고 번쩍거리는 효과를 빚어내었다. 그래도 그는

점묘법을 '진정으로 발견했다'고 믿었으며, 자신이 이룬 발전에 들떠 원칙보다 직관을 선호했고, 분석적이라기보다 장식적인 신인상주의를 취했다(그림84). 시냐크의 지도를 받고서야 그는 더 신중하고 다양하며 뚜렷한 붓놀림을 연마할 수 있었다.

그러나 5월 하순에 시냐크가 파리를 떠난 뒤 반 고흐는 다시 붓놀림을 크게 해서 자유로운 형태의 소용돌이무늬, 줄무늬와 점들을 사용해서 그림을 그렸다(그림85). 「구리 화분 안의 프리틸라리아」 같은 그림에서 그는 예전에 드로잉(예컨대 「생선 말리는 창고」, 그림41)에서만 시도했던 다양한 붓놀림과 구성을 유채로 표현하고 있다. 그 무렵 반

84
「식당의 실내」,
1887,
캔버스에 유채,
45.5×56.5cm,
오테를로,
크뢸러-뮐러
미술관

85
「구리 화분 안의
프리틸라리아」,
1887,
캔버스에 유채,
73.5×60.5cm,
파리,
오르세 미술관

고흐는 전해의 정물화에서 보여준 조심스런 보색 조합에서 탈피했다. 1887년 중반에 그린 그의 그림에서는 과감한 색조들이 나타나며, 따뜻한 색과 차가운 색, 짙은 색과 밝은 색의 현란한 대조가 「프리틸라리아」 전체를 관류하고 있다. 힘찬 붓놀림과 새로 발견한 대담한 색채를 조합함으로써 반 고흐는 그의 생애에서 가장 중요한 한 고비를 넘겼다.

파리 생활 2년째를 맞아 사회적 교류의 폭이 더 넓어지면서 반 고흐는 자신의 미술에 대한 자신감을 얻었다. 그는 누이동생에게 이렇게 말했다. "내가 이루고자 하는 목표는 훌륭한 초상화를 그리는 거란다." 얼마

86
피에르 오귀스트
르누아르,
「객석」,
1874,
캔버스에 유채,
80×63.5cm,
런던,
코톨드
미술연구소

87
메리 커샛,
「르 피가로」,
1878,
캔버스에 유채,
104×84cm,
개인 소장

88
에드가르 드가,
「루도비크
르피크 자작과
그의 딸들
(콩코르드 광장)」,
1875,
캔버스에 유채,
79×118cm,
상트페테르부르크,
에르미타슈
미술관

전부터 프랑스의 아방가르드는 초상화를 새롭게 보고 중시했다. 1887년에 반 고흐는 인상주의에 바탕을 둔 '현대 초상화'를 탐구했다(그러나 나중에는 포기했다).

1860년대와 1870년대에 초상화와 풍속화(익명의 사람들이 등장하는 일상생활의 장면)의 경계가 모호해지면서 화가들은 일상생활을 배경으로 초상화의 주제를 그렸으며, 기존의 풍속화와 같은 양식으로 자기 친구나 가족을 등장시켜 생활의 한 단면을 포착했다. 그러한 혼성적인 그림은 모티프보다도 제목에 의해 쉽게 구별된다. 예를 들어 르누아르의 「객석」(그림86)은 알아볼 수 있는 개인들(유명한 모델인 니니와 르누아르의 동생 에드몽)을 클로즈업하고 있는데, 신문에 열중한 자기 어머니를 그린 메리 커샛(Mary Cassatt)의 「르 피가로」(그림87)나 루도비크 르피크가 딸들을 데리고 콩코르드 광장을 지나는 모습을 그린 드가의 유명한 작품(그림88)에 비하면 전통적인 초상화에 더 가깝다.

에드몽 뒤랑티(Edmond Duranty)가 『새로운 회화』(La Nouvelle Peinture, 1876)에서 제2차 인상주의 전시회에 대한 소감을 장황하게 밝히면서 말했듯이, 그 시대의 진취적인 화가들은 "화실과 일상생활의 구분을 없앴다." 발자크와 졸라의 가르침을 추종하는 소설가였던 뒤랑

티는 환경이 인물을 형성하고 반영하는 데 중요한 역할을 한다고 강조
한다.

> 우리의 생활은 방과 거리를 무대로 한다. ……우리는 인물을 아파트
> 나 거리라는 배경으로부터 분리하지 않는다. 실제로 인물을 둘러싼
> 배경은 결코 모호하지 않다. 인물의 주변에 보이는 ……가구, 난로,
> 커튼, 벽은 그 인물의 경제적 위치, 계층, 직업을 나타낸다. ……인물
> 은 가족과 함께 식사를 하거나 안락의자에 앉은 모습으로 등장한다.
> ……마차를 피하며 거리를 지날 때도 있고 손목시계를 보면서 황급히
> 광장을 가로지를 때도 있다.

『새로운 회화』에서 옹호하는 초상화의 양식(풍속화와 비슷하게 주제
를 식별 가능한 배경 속에 놓고, 일상적인 관심사를 다루고, 인물이 모
델의 자세 대신 감상자를 의식하지 않는 자세를 취하는 양식)은 반 고흐
가 파리로 왔을 무렵에는 이미 새로운 것이 아니었다. 툴루즈-로트레크
가 그린 반 고흐의 초상화(몽마르트르의 카페에서 압생트를 마시며 토
론하는 모습, 그림76)는 그런 양식이 선배 화가들만이 아니라 젊은 세대
의 인상주의자들에게도 성행하고 있었음을 보여준다.

반 고흐가 초상화의 인물을 자연스럽게 포착하는 데 관심을 가졌다는 것은 1887년 초에 그린 아고스티나 세가토리의 초상화(그림89)에서 드러난다. 이탈리아 태생의 세가토리는 과거에 코로와 제롬에게 '이국적인' 모델로 기용되었으나 반 고흐와 만날 무렵에는 클리시 대로에서 '탕부랭'(탬버린)이라는 카페를 운영하고 있었다. 반 고흐는 로트레크, 탕기와 함께 그곳에서 자주 술을 마시다가 그녀와 친해졌다(육체적인 관계로도 발전했으리라고 추측된다).

세가토리는 반 고흐의 꽃 그림들과, 그가 그린 자신의 초상화에서도 보이는 일본 판화들을 걸도록 허락했다(그림의 배경에 보이는 직사각형 모양들은 일본 그림들이다). 특히 우측 상단에 보이는 일본색이 완연한 그림은 원래 두 인물이 등장하는 유명한 작품인데, 반 고흐의 그림에서는 오른쪽 부분이 잘려나갔으나 크기로 미루어 목판화가 아니라 두루마리 회화였을 것이다.

반 고흐가 그린 세가토리의 초상화는 그의 초상화 작품들 중에서 가장 인상주의적이며, 1870년대의 아방가르드 양식과 여러 가지 면에서 공통점을 지닌다. 드가가 르피크 가족을 그린 초상화처럼 이 작품도 세가토리의 카페라는 특정한 장소를 나타내고 있다. 탁자와 의자 윗부분의 모티프들도 탬버린이라는 것이 쉽게 확인된다. 이 그림은 또한 시기도 1887년 초로 확정할 수 있다. 그때 반 고흐 형제가 수집한 일본 판화들 중에서 일부가 그 카페의 벽에 걸렸기 때문이다. 다른 많은 인상주의 초상화들처럼 세가토리의 초상화도 모델이 분위기에 신경을 쓰지 않는다거나 사적인 장소가 아닌 공적인 장소에 있다는 점에서 풍속화로 간주될 수 있다. 실제로 이 작품은 당시의 파리 그림들 중 하나인 마네의 「자두」(그림91)와 닮은 데가 있다. 이 풍속화 속의 여인은 신원을 알 수 없지만, 카페를 배경으로 인물의 무릎까지 그려진 점에서 두 작품이 서로 비슷하다.

「자두」는 특정한 인물이라기보다 인물의 유형을 나타낸다. 카페에 홀로 앉아 있는 이 여인은 점잖지 못한 행색이며, 손가락에 낀 담배가 그런 분위기를 더욱 강조한다. 물론 반 고흐는 그런 여성들과 사적인 관계를 가졌고(특히 전에 동거했던 시엔 호르니크, 제2장 참조), 인물화가로서 늘 '우리 누이 같은 여자들'만을 그릴 수는 없었으므로 약간 타락한

여성들도 별로 개의치 않고 모델로 삼았다. 네덜란드 농촌에서 2년 동안 지낸 뒤 반 고흐는 안트베르펜의 거리를 지나다니는 행실이 좋지 못한 여자들에게 큰 흥미를 느꼈고 그들을 '엄청나게 아름답다'고 여겨 카페의 벽을 '그렇고 그런 여자들'의 그림으로 장식할 마음을 먹었다. 안트베르펜에서 '카바레 소녀'를 그린 뒤 그는 거리의 여성들을 더 많이 그리고 싶어했다.

마네도 그랬고 쿠르베도 그랬는데, 내게도 그 빌어먹을 야망이 있어. 게다가 난 졸라, 도데, 공쿠르, 발자크 등 문학의 거장들이 창조한 여성들의 무한한 아름다움을 아주 잘 알고 있지.

그런 여성들이 많았던 파리에서 반 고흐는 특히 공쿠르 형제의 『제르미니 라세르퇴』와 『매춘부 엘리자』, 졸라의 『목로주점』(모두 도시의 악에 희생되는 불행한 여성이 주인공이다) 같은 작품들이 '진실, 있는 그대로 삶'을 보여준다고 칭찬했다. 또한 그는 그림과 소설에서 보기만 하는 것이 아니라 실제로 만나기도 하는 여자들을 그린다고 자신 있게 주장했으며, 심지어 어린 여동생에게까지 자신이 파리에서 겪은 '부적절한 연애 사건'을 이야기했다. 초상화(그림89)에 등장한 세가토리도 아마 그러한 사건과 관련이 있을 것이다. 팔짱을 끼고 팔꿈치를 탁자 위에 내려놓은 그녀는 자유롭고 침착한 모습이며, 집안에서처럼 편안하게 카페에서 담배를 피우고 있다. 그녀의 초점 없는 시선은 따분할 만큼 주변에 익숙하다는 뜻이다. 그러나 모자, 양산, 받침이 딸린 머그 맥주잔은 그녀가 그곳의 주인이 아니라 손님이며, 곧 담배를 비벼 끄고 활기찬 거리로 나가리라는 것을 의미한다.

1887년 여름에 반 고흐가 쓴 편지를 보면 그 무렵에 그는 세가토리와 헤어진 듯하다. 그 직후에 그려진 두번째 초상화(그림92)는 크기는 더 크지만 거리감이 느껴진다. 「이탈리아 여인」이라는 제목의 이 작품은 자연주의적이라기보다 상징적이며, 앞의 초상화만큼 강렬한 정서가 없다. 특정한 배경도 없고 인물은 현대 의상이 아닌 전통 의상을 입고 있어 실존 인물이라기보다는 하나의 인물 유형으로 여겨진다(아마 기억을 바탕으로 그려졌을 것이다). 즉 이 세가토리는 당시 파리의 주민이

89
「아고스티나
세가토리,
탕부랭」,
캔버스에 유채,
55×46cm,
암스테르담,
반 고흐 박물관
(빈센트 반 고흐
재단)

90
호소두 에이시,
「계절의
미인들-봄」,
1800년경,
족자,
비단에 채색,
175.6×49.8cm,
워싱턴 DC,
프리어 미술관

91
에두아르 마네,
「자두」,
1878년경,
캔버스에 유채,
73.6×50.2cm,
워싱턴
국립미술관

92
「이탈리아 여인」,
1887~88,
캔버스에 유채,
81×60cm,
파리,
오르세 미술관

93
프란스 할스,
「보돌프 부인의
초상」,
1643,
캔버스에 유채,
123×98cm,
뉴헤이번,
예일 대학교
미술관

94
프란스 할스,
「집시」,
1628년경,
캔버스에 유채,
58×52cm,
파리,
루브르 박물관

아니라 예전에 코로와 제롬의 모델로 일했던 시절의 이국적인 색채를 보여준다. 여기서 반 고흐는『그래픽』의 '사람들의 얼굴'에서 배운 기법과 북유럽적 상상력을 활용하여 예전의 연인을 전형적인 이탈리아 여성으로 표현했다.

「이탈리아 여인」의 강렬한 색과 붓자국은 아방가르드 경향과 아울러 자포니슴(japonisme, 19세기 후반 서유럽의 화가들이 채택한 일본 양식, 제5장 참조)을 보여준다. 그림 내부의 경계선이 비대칭적이고 배경에 거친 노란색이 대담하게 사용된 것은 반 고흐가 파리에서 수집한 일본 판화들에서 배운 수법이며, 치마의 직물 문양들이 이리저리 접히고

서로 불일치하는 것도 마찬가지이다. 비록 모델이 속한 민족(이탈리아인)과는 전혀 다르지만 일본 판화의 양식은 묘한 타자성으로 그녀와 대체로 어울리며, 어딘지 모르게 엿보이는 비(非)프랑스적인 면모가 그녀의 존재를 더욱 부각시킨다.

「이탈리아 여인」은 양식적으로 현대적임에도 개념적으로 당시의 일반적인 초상화 유행과 어울리지 않는다. 이러한 차이는 반 고흐가 장차 자신만의 기법을 전개하고 네덜란드 선배 화가들과의 연계를 되찾으리라는 것을 예견하게 한다. 구성과 자세로 볼 때, 이 작품은 평범한 배경 한가운데에 위치한 인물이 두 손을 가지런히 한 채 시선을 곧장 감상자 쪽

으로 향하고 있는데, 17세기 도시 여인들의 초상화(그림93)와 닮은 데가 있다.

하지만 인물의 성격으로 보면, 반 고흐의 두번째 세가토리 초상화는 네덜란드 거장들이 그린 하층민 여성과 비슷하다. 이를테면 할스의 「집 시」(그림94)는 반 고흐가 파리에서도 좋아하던 작품이었다(그 이전과 이후의 감상자들이 그랬듯이 그는 그 인물이 창녀라고 생각했다). 마네의 「자두」는 장소를 알려주고 인물의 배경에서 현대적인 분위기를 읽을 수 있게 해주는 데 반해 할스는 「집시」에서 원형(原型)을 모색하고 있다. 반 고흐도 그 이듬해에 아를에서 자신만의 현대적인 초상화를 개발할 때 바로 그런 방향을 추구했다(제6장 참조).

반 고흐가 파리에서 보낸 2년은 많은 것을 배운 생산적인 기간이었다. 이 시기에 그의 성숙한 화풍(풍부한 색채, 독특한 밑그림, 인상주의와 신인상주의와 자포니즘 양식의 혼합, 그리고 비판적 문헌과 옛 미술에 대한 길고 세심한 연구에 바탕을 둔 신념)이 형성되었고, 아방가르드와의 연계도 생겼다. 1887년 말에 그는 그룹 전시회에 참여하여 자신의 작품을 로트레크, 앙크탱, 베르나르의 작품들과 나란히 전시했다.

그랑 부용 레스토랑 뒤 샬레(탕부랭처럼 이곳도 클리시 대로변에 있었다)에서 열린 이 전시회에는 '작은 거리'의 작품 약 100점이 전시되었는데, 그 중 절반이 반 고흐의 작품이었다. 이 전시회를 통해 그는 자신감과 우정을 확인했고 커다란 자부심을 가질 수 있었다. 여기서 앙크탱과 베르나르의 작품도 팔렸고, 얼마 전에 마르티니크 섬에서 파리로 돌아온 폴 고갱(Paul Gauguin, 1848~1903)은 자신의 최신작 한 점을 반 고흐의 그림 두 점과 교환했다. 비평가들은 이 전시회를 무시했으나 쇠라, 시냐크, 피사로, 화상 조르주 토마(Georges Thomas) 같은 사람들은 관심을 보였다.

하지만 1887년이 지나면서 반 고흐는 생활이 거칠어지고 건강도 악화되었다. 그는 걸핏하면 테오와 다투었는데, 훗날 테오는 빈센트의 성미가 급한 탓에 사람들이 그를 멀리하고 불쾌한 일이 많이 일어났다고 말했다. 게다가 빈센트는 브랜디와 '질 나쁜 포도주', 압생트를 너무 많이 마셨다(그림76). 압생트는 아니스 향이 나는 쑥으로 빚은 술인데 정신을 이상하게 하고 신경을 해친다는 이유로 1915년에 제조가 금지되지만,

세기말의 몽마르트르에서는 인기가 높았다(프랑스에서 압생트 소비량은 1875년에서 1915년 사이에 열다섯 배로 늘었다). 압생트로 반 고흐의 격한 성격은 더욱 악화되었고, 마침내 1880년대 후반에는 몸마저 쇠약해졌다.

1887~88년 겨울에 그는 '몸과 마음이 심각한 병에 걸렸고' '거의 알코올 중독'인데다 '발작을 일으킬 정도'에 이르렀다. 파리를 떠나 새 생활을 해야겠다고 결심한 반 고흐는 일본에 간다는 공상까지 품었다. 안도 히로시게(安藤廣重, 1797~1858) 등의 판화에 대한 열정 때문에 생겨난 망상이었다(그림95).

공쿠르 형제의 『마네트 살로몽』(1867)의 주인공인 코리올리 드 나즈(그는 일본 판화를 보면서 상상 속에서 파리의 겨울로부터 벗어난다)처럼 반 고흐는 우키요에(浮世繪, '덧없는 세상'이라는 뜻으로 17~19세기의 일본 예술을 지칭하는 용어)의 나라로 가는 꿈을 꾸었다. 일본 판화에 완전히 빠진 반 고흐는 코리올리처럼 '그 푸른 곳……하얀 복사꽃과 아몬드나무가 산처럼 늘어선 곳'을 동경했다. "이 회색의 겨울, 불안하게 떠는 파리의 하늘을 벗어나……파란 들판으로……축축한 식물들의 녹색으로……꽃이 만발한 구릉으로 떠나자."

헤이그에서와 같이 파리에서도 반 고흐는 전원을 갈망했다. 1887년 5월 에콜데보자르에서 열린 밀레 전시회에 참가한 것이나 고갱과의 우정이 싹튼 것은 필경 그런 꿈을 더욱 부추겼을 것이다. 고갱은 1887년 후반에 프랑스 북서부의 브르타뉴로 은거할 계획을 가지고 있었다(그는 이미 1886년에 그곳에서 지낸 바 있었다). 선원 출신으로 여행을 많이 한 고갱은 반 고흐의 이국 취향을 자극했다. 그러나 고흐는 실제적인 측면을 고려해서 네덜란드로 돌아가거나 멀리 일본으로 가기보다는 브르타뉴로 가기로 결정했다.

브르타뉴가 자기 고향인 브라반트와 별로 다르지 않다는 생각에서일까? 반 고흐는 남쪽을 생각했다. 시냐크는 1887년 5월에 프랑스의 지중해안을 여행했고, 반 고흐는 몽티셀리와 세잔(이 화가들은 남부 태생이다)이 파리에서 활동하다가 프로방스로 돌아갔다는 것을 알고 있었다. 졸라와 도데도 남부인이었다. 밝은 햇빛과 신록의 프로방스에 대한 반 고흐의 생각은 졸라의 소설 『무레 신부의 죄』(1875), 도데의 『방앗간 소

95
안도 히로시게,
「이시야쿠시의
논과 꽃이 핀
나무」,
1855,
목판화,
37×23.5cm,
암스테르담,
반 고흐 박물관
(빈센트 반 고흐
재단)

식』(1869)과 『타라스콩의 타르타랭』(1872)에서 영향을 받았다. 그러나 무엇보다도 그가 남프랑스로 간 것은 우키요에에 빠졌기 때문이다. "우리는 일본 판화를 좋아해. ……그러니 일본으로 가면 어떨까? 즉 일본과 같은 남쪽으로 가는 거야."

1887년 파리에서 수집한 일본 판화에 빠진 반 고흐는 1888년 초 우키요에에서 본 것과 같은 색채와 투명하고 명랑한 분위기를 찾아 프랑스 남부로 갔다. 일본을 찾아 프로방스로 갔다는 것보다도 더 희한한 일은 그가 그곳에서 원하는 것을 찾았다는 사실일 것이다.

아를에서 빈센트는 빌에게 이런 편지를 보냈다. "여기서는 일본 그림이 필요하지 않아. 나는 늘 여기가 일본이라고 되뇌고 있으니까 말이야." 자신이 변덕스럽다는 것을 어느 정도 알고 있었던 그는 남부를 여행하면서 느낀 흥분을 나중에 이렇게 회상했다. "정말 일본과 같은지 보기 위해 창 밖을 자세히 보았단다! 어린애 같지 않니?" 먼지 가득한 프로방스의 어느 마을을 '완벽한 일본'으로 믿으려 했던 것도 마찬가지로 어린애 같은 짓이었다(그림96).

반 고흐가 아를에 머물 때 품었던 일본에 대한 환상은 예술, 대중문학, 일화, 상상이 뭉뚱그려진 결과였다. 그는 화상으로 일하던 시절에 이미 일본 미술을 알았겠지만, 그의 마음 속에 처음 자리잡은 '일본'은 해 뜨는 나라라는 유럽식 이해였다. 프랑스 아카데미 회원인 펠릭스 레가메(1844~1907)는 저명한 자포니스트인 에밀 기메(1836~1918)와 함께 아시아를 여행한 뒤, 기메의 책 『일본 산책』(1880)과 『도쿄-니코』(1880)에 철저히 서구적인 관점의 삽화를 그렸다. 반 고흐가 헤이그에서 쓴 편지에 레가메의 '일본 풍물'을 언급하고 있는 데서 기메의 책을 보았음을 알 수 있다. 하지만 1885~86년 겨울 안트베르펜에서 우키요에 판화를 볼 때까지는 일본에 관해 그다지 많이 생각하지 않았다. 그 무렵까지도 그의 관심은 유럽이었다. 뇌넨을 떠나기 직전에 반 고흐는 에드몽 드 공쿠르가 쓴 『셰리』(1884)의 서문을 읽었다. 한 여성이 성년에 이르는 과정을 담은 『셰리』는 내용보다도 공쿠르가 쓴 서문이 더 반 고흐의 마음을 끌었다. 서문에서 저자는 자신이 죽은 동생과 함께 일본에 대한 관심을 촉발함으로써 "서구적 사고방식을 변혁하고자 했다"고 주장

96
「아를의
노란 집」,
1888,
캔버스에 유채,
76×94cm,
암스테르담,
반 고흐 박물관
(빈센트 반 고흐
재단)

한다. 그로부터 몇 주일 뒤에 반 고흐는 최초로 일본 판화를 손에 넣었
고 "정원이나 해변에 있는 작은 여인들, 말을 탄 무사, 꽃, 가시덤불 등
의 그림들"로 안트베르펜의 화실을 장식했다. 또한 그는 그 항구 도시에
서 우키요에의 자취를 찾아다녔다.

다양한 성격의 인물들……우아한 회색의 물과 하늘, 그러나 일본 미
술의 특성은 거기에 그치지 않는다. 인물들은 늘 움직이며 매우 색다
른 배경 속에 있다. ……흥미로운 대조들이 곳곳에 보인다. ……뻘밭
속의 흰 말……그 뻘밭 위의 은빛 하늘……회색 성벽을 따라 소리없이

움직이는……검은 옷의 작은 인물.

'자포네즈리'(japonaiserie)는 이국적인 일본 풍물에 대한 서구의 평
가와 마네가 그린 니나 드 칼리아의 초상화(그림97)에서 보는 것과 같은
일본 물건들을 가리키는 용어이다. 마네의 그림에서는 일본식 병풍에
많은 우치와(둥근 종이부채)가 붙어 있어 모델의 이국적인 분위기를 한
껏 살려주고 있다. 반 고흐가 일본에 관심을 가지게 된 것은 우키요에
판화의 과장된 형상, 특이한 형체, 독특한 배열이 주는 타자성에 이끌렸
기 때문이다. 안트베르펜 부두의 다채로운 풍광은 그가 처음으로 본 '일

본풍'이었다. 공쿠르 형제가 1867년 국제박람회에서 일본 미술을 처음 접하고 감탄한 것처럼 반 고흐는 익살스러운 양식과 볼 만한 광경이 표현된 우키요에를 보고 '영원한 자포네즈리'를 선언했다.

파리에 온 뒤 인상주의와 신인상주의를 접하게 되면서 우키요에에 대한 열망도 일시적으로 사그라졌다. 그러나 1886~87년 겨울 일본에 대한 열정이 다시금 불타올랐다. 툴루즈-로트레크(그는 1882년에 일본에 매료되었다), 중국과 일본을 여행한 오스트레일리아의 화가 존 피터 러

97
예두아르 마네,
「니나 드 칼리아
(부채를 든 여인)」,
1873~74,
캔버스에 유채,
113×166cm,
파리,
오르세 미술관

98
에이센의 「기생」
(혹은 「오이란」)이
실린 「파리
일뤼스트레」의
표지,
1886,
암스테르담,
반 고흐 박물관
(빈센트 반 고흐
재단)

Deux francs

PARIS
ILLUSTRÉ
LE
JAPON

4ᵉ Année

Nᵒ 45 & 46

셀(John Peter Russell, 1858~1931)과 사귀게 된 것이 그 계기였다. 러셀은 코르몽의 화실에서 함께 작업한 사이였고 1886년 말에 반 고흐의 초상화를 그려주기도 했는데, 자신이 수집한 아시아 미술품에 관해 반 고흐와 토론했다. 아마 러셀이나 로트레크가 일본 미술을 다룬 최근의 출판물을 반 고흐에게 권했을 것이다. 그래서 반 고흐는 테오도르 뒤레(Théodore Duret)가 『가제트 데 보자르』에 게재한 글(1882, 『아방가르

드 비판』[*Critique d'avant-guard*, 1885]에 재수록되었다), 루이 공스 (Louis Gonse)의 『일본 예술』(*L'Art japonais*, 1883), 『파리 일뤼스트 레』(*Paris Illustré*, 1886, 그림98) 등을 읽었다.

유럽에 일본 열풍이 불기 시작한 것은 30년 전인 1850년대 중반이었다. 당시 일본은 두 세기에 걸친 쇄국을 끝내고 몇몇 서구 국가들과 통상 관계를 맺었다. 그에 따라 일본 물품들이 파리와 런던에 수입되었고, 1860년대 초에는 그것들을 취급하는 상점이 많아졌다. 예를 들어 라포르트 시누아즈, 랑피르 시누아즈, 리볼리 가에 있는 마담 드수아의 가게 등이 파리의 유명한 자포네즈리 취급 상점이었으며, 영국의 애호가들은 파머 앤드 로저의 오리엔탈 웨어하우스(나중에 리버티 상사로 개칭했다)로 몰려들었다. 프랑스의 인쇄업자인 펠릭스 브라크몽과 미국 출신의 제임스 애벗 맥닐 휘슬러(James Abbot McNeill Whistler, 1834~1903)는 일본 미술을 수집하고 모방한 최초의 서구 미술가들이었다(그림99, 100). 곧이어 드가, 마네, 밀레, 모네도 수집에 나섰으며, 공쿠르 형제와 졸라도 그 대열에 동참했다. 또한 1862년의 런던 박람회와 1867년의 파리 박람회에 일본 미술품이 전시됨으로써 일본 바람은 더욱 거

99
제임스 애벗
맥닐 휘슬러,
「청색과 금색의
야경: 낡은
배터시 다리」,
1872~75,
캔버스에 유채,
67×49cm,
런던,
테이트 미술관

100
안도 히로시게,
「다리」,
「에도 100경」
연작의 하나,
1856~58,
목판화,
37.5×25.2cm

101
에두아르 마네,
「피리 부는
소년」,
1866,
캔버스에 유채,
160×98cm,
파리,
오르세 미술관

세어졌다.

1872년에 비평가이자 수집가인 필리프 뷔르티(Philippe Burty)는 일본의 예술과 문화에 대한 관심을 총칭하는 말로 '자포니슴'이라는 용어를 만들었다. 때로는 자포네즈리와 같은 의미로도 사용되지만 자포니슴은 예술사가들에게 특별한 의미를 지닌다. 그들은 단순히 일본의 이국적인 풍물이 아니라 (마크 로스킬[Mark Roskill]의 제창에 따라) 일본 미학의 영향을 받은 서구의 예술 행위를 가리켜 자포니슴이라고 규정한다. 따라서 마네가 그린 니나 드 칼리아의 초상화(그림97)는 자포네즈리

에 속하는 반면, 그의 「피리 부는 소년」은 일본과의 명백한 연관성이 없음에도 자포니슴으로 간주된다. 윤곽선이 확고하고, 3차원적 입체감을 평면화하고, 빛과 어둠을 직접 대비시키며, 배경이 모호한 점은 우키요에의 공통적인 특성이다(그림101, 98과 비교해보라). 자포니슴은 다양한 양식적인 특성들을 포괄하는 상당히 유연한 개념으로 사용된다. 예를 들어 드가는 마네보다 더 복잡한 공간 처리를 선호했으며, 그의 자포니슴은 모티프를 갑자기 잘라낸다거나 가까운 곳에서 먼 곳으로 급속히 이동하는 것과 같은 비대칭적인 구성을 취했다(그림102, 103과 비교해

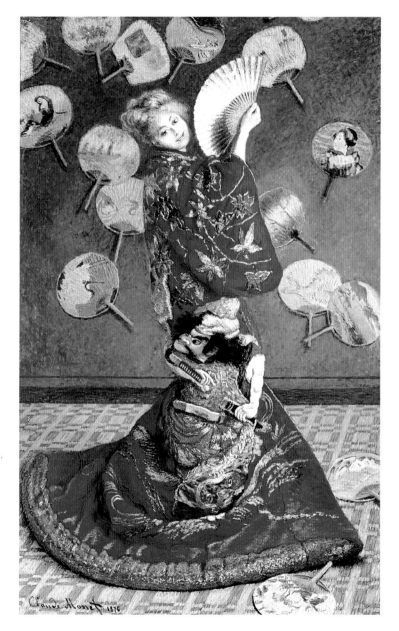

102
에드가르 드가,
「극장에서」,
1880~81,
종이에 파스텔,
55×48cm,
개인 소장

103
안도 히로시게,
「하네다
나루터에서 본
벤텐 사당」,
「에도 100경」
연작의 하나,
1856~58,
목판화,
34.4×24cm

104
클로드 모네,
「일본 여인
(일본 의상을
입은 카미유
모네)」,
1876,
캔버스에 유채,
231.6×142.3cm,
보스턴 미술관

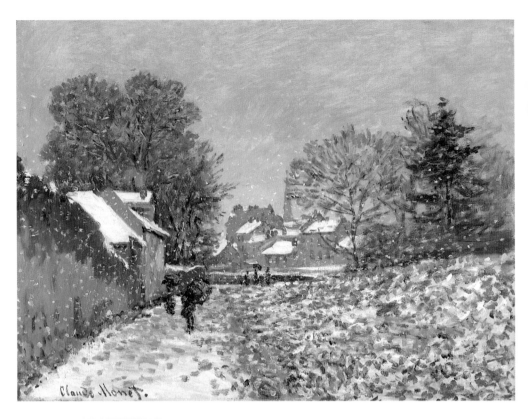

보라). 모네의 일본 미학적 특성은 지베르니에 있는 정원과 집의 장식에서 드러난다. 그는 자기 집에 일본 판화들을 걸어놓았으며, 그의 작품에서는 유쾌한 자포네즈리(그림104)와 지속적인 자포니슴(그림105, 107)을 볼 수 있다. 그가 그린 눈 덮인 풍경은 일본 판화에서 즐겨 다루는 주제일 뿐 아니라 우키요에의 풍경처럼 깊이감을 주는 대신 평면적인 효과를 보여준다(그림105, 106과 비교해보라). 모네의 벨 섬에서 보듯이 지평선이 높고 위에서 내려다보는 조감도적인 시점은 일본 미술을 연상시키며, 바위들의 뚜렷한 윤곽선은 우키요에와 흡사하다(그림107, 106과 비교해보라).

 1880년대까지도 일본의 미학은 여전히 모네, 드가, 휘슬러 등 아방가르드 화가들에게 다양하게 변용되었고, 부르주아지 소비자들 사이에서 유행했다. 일본 미술은 1878년 박람회에서도 가장 큰 관심을 불렀으며, 1883년 공스가 주최한 조르주 프티 화랑의 전시회와 1887년 화상인 지크프리트 빙이 장식예술중앙조합에서 주최한 전시회를 통해 더욱 널리 퍼졌다. 반 고흐가 파리에 있었을 때 유행을 따르는 파리 시민들은 백화점에서 판화, 액세서리, 장신구 등을 살 수 있었다. 자포네즈리의 유행은 거의 지식인의 상징처럼 되었다. 모파상의 『벨 아미』(1885, 그림131)에서는 주인공(유행을 이끌기보다 추종하는 평범한 사람)이 5프랑짜리 '일본 판화, 부채, 작은 병풍'으로 독신자 아파트 벽지의 얼룩을 가리는 장면도 나온다.

 이 무렵이면 자포니슴은 이미 진부해졌으며, 1880년대 초 젊은 화가들 사이에서는 그 관심이 가라앉아 있었다. 하지만 파리에 처음 온 네덜란드인에게 일본 판화는 (1870년대의 고전적인 인상주의와 더불어) 쇠라의 「그랑드 자트」(그림73)만큼이나 신선해 보였다. 대중주의자였던 반 고흐는 우키요에의 대중적 매력에 흠뻑 빠졌다. 빙의 상점(1880년대 자포니스트들이 자주 찾던 곳)을 알게 된 뒤 그는 상점의 다락방에서 자기가 산 수십 점의 판화들을 몇 시간씩이나 검토했다. 반 고흐는 프랑스 비평가들이 가장 찬양하는 우키요에 판화가인 가쓰시카 호쿠사이(葛飾北齋, 1760~1849)의 작품을 구입할 여유는 없었으므로 약간 후대에 속하는 안도 히로시게, 우타가와 구니사다(歌川國貞, 1786~1864), 우타가와 구니요시(歌川國芳, 1797~1861) 등의 작품을 수집했다.

105
클로드 모네,
「이르장퇴유의
눈」,
1874,
캔버스에 유채,
53×64cm,
보스턴 미술관

106
안도 히로시게,
「눈 속의 사색」,
1854,
목판화,
36.8×23.5cm

107
클로드 모네,
「코통 항구의
피라미드」,
1886,
캔버스에 유채,
65.5×65.5cm,
취리히,
티에르-몽드
재단

최신 프랑스 회화의 영향으로 색채를 밝게 한 반 고흐는 특히 일본의 니시키에(錦繪, 채색 목판화)에 관심을 기울였다. 뒤레는 니시키에가 인상주의에 영향을 주었다고 말한다. "일본의 화첩이 수입되기 전에는 프랑스의 어느 화가도 감히 강둑에 앉아서 붉은 지붕, 회반죽을 칠한 벽, 녹색 포플러나무, 노란 길, 파란 물을 노골적으로 병렬시킬 엄두를 내지 못했다." 뒤레는 자신이 일본에서 직접 본 니시키에의 과감한 색채를 '독특하게 투명한 분위기'라고 표현하면서 일본 판화가들은 '세상의 덧없는 본질'을 받아들이는 감수성을 지니고 있기 때문에 '가장 완전한 인상주의자'라고 평가했다. 또한 반 고흐는 '인상주의자'(즉 파리의 아방가르드)를 '프랑스의 일본인 화가'라고 여겼다. 빌에게 그는 "밝고 선명한 색채의 회화로 향하는 최근의 경향을 제대로 이해하려면" 일본 그림을 보라고 충고했는데, 이는 그 자신이 파리의 아방가르드 회화를 검토하고 흡수할 때 니시키에가 얼마나 큰 역할을 했는지 말해준다.

비록 처음에 일본 미술에 이끌린 것은 타자성 때문이었지만, 반 고흐는 점점 일본 미술이 파리의 미술과 자신의 작품에도 영향을 주었다는 것을 확신했다. 자신의 깨달음을 다른 사람들과 공유하려는 마음에서 그는 1887년 초에 세가토리의 허락을 얻어 최근에 수집한 일본 작품들을 그녀의 카페에 걸었는데(제4장 참조), 훗날 이렇게 회상했다. "탕부랭에 내가 전시한 판화들은 앙크탱과 베르나르에게 큰 영향을 주었지." 반 고흐가 동료들을 데리고 빙의 가게에 간 시기는 아주 적절했다. 1886년에 신인상주의를 실험했던 베르나르와 앙크탱은 마침 방향 전환을 모색하고 있었던 것이다. 그들은 쇠라처럼 시각적 현실을 그대로 반영하기보다 조작하는 본질주의적 예술을 열렬히 추구했으나 점묘법을 거부하고 점보다 선이 우월하다고 선언했다. 또한 베르나르와 앙크탱은 반 고흐가 시냐크와 가까이 지내던 시기에 시냐크와 다투기도 했다. 일본 판화를 알게 된 뒤 두 사람은 서구 미술의 전통적인 명암 대신 자유로운 색채의 장(場)을 이용하는 윤곽선 중심의 양식을 받아들였다(그림108). 그들이 함께 개발한 양식은 나중에 클루아조니슴(cloisonnism, 클루아종이라는 금속 칸막이로 순색을 구획하는 에나멜 작업에서 파생된 용어)이라고 불리게 되지만, 그해 11월에 반 고흐가

108
루이 앙크탱,
「클리시 거리:
오후 다섯 시」,
1887,
캔버스에 유채,
69.2×53.5cm,
하트퍼드
코네티컷,
위즈워스
아테네움

'작은 거리'에서 주최한 전시회에 앙크탱과 베르나르가 전시한 그림들
은 자포니슴의 성격이 짙었다. 클루아조니슴은 제럴드 니덤(Gerald
Needham)이 자포니슴의 '제2의 물결'이라고 부른 1890년대 지배적인
조류의 절정이었다.

　　1887년 후반 시냐크가 파리를 떠난 뒤 반 고흐는 베르나르와 앙크탱
과 가까이 지냈으며, 그의 작품도 점점 자포니슴에 가까워졌다. 그러나
그의 자포니슴은 두 사람과 달랐다. 임파스토(impasto, 물감을 두껍게

109
「파리의
소설들」,
1887~88,
캔버스에 유채,
73×93cm,
개인 소장

110
안도 히로시게,
「오하시」,
「에도 100경」
연작의 하나,
1856~58,
목판화,
36.5×24.4cm

111
「히로시게의
오하시를 따라
그린
자포네즈리」,
1887,
캔버스에 유채,
73×54cm,
암스테르담,
반 고흐 박물관
(빈센트 반 고흐
재단)

칠하는 기법 – 옮긴이)를 포기하지 않으려 했던 반 고흐는 일본 판화들 중 가장 질감이 뛰어난 것(표면에 주름이 있어 크레퐁[크레프, crêpes]이라고 불렸다)에서 단서를 얻었다. 19세기 후반에 도입된 크레퐁은 완성된 판화를 물에 적신 다음 여러 각도로 반복해서 압축시켜 불규칙한 주름이 잡히게 만든 것이었다. 영국의 화가 A. S. 하트릭(Hartrick, 1864~1950)에 따르면, 반 고흐는 크레퐁을 수집하고 그 독특한 모양을 대형 회화에 적용하려 했다고 한다. 하트릭이 나중에 「파리의 소설들」이라고 부른 그 그림은 신인상주의적 점묘의 흔적과 더불어 줄무늬와 꼰무늬 식으로 두꺼운 선을 평행하게 칠한 작품이다(그림109). 크레퐁의 우툴두툴한 질감을 유채로 과장한 것이나 줄무늬와 바구니를 엮은 모양의 붓놀림은 반 고흐가 1887년 말경에 개발한 자포니슴의 특징인데, 「이탈리아 여인」의 가장자리와 노란색 배경에서도 보인다(그림92). 이러한 반 고흐의 화풍에는 일본 판화가 여러 가지 방식으로 적용되어 있다. 특히 히로시게의 「이시야쿠시」(石藥師, 그림95)와 에이센(英泉)의 「오이란」(花魁, 그림98)은 반 고흐가 그린 탕기의 초상화(그림113)에도 나오는데, 둘 다 크레퐁은 아니다.

히로시게의 「오하시」(大橋, 그림110)와 이것을 반 고흐가 변형시킨 그

림(그림111)에서 보듯이 그가 우키요에를 찬양했다고 해서 단순히 모방하기만 한 것은 아니다. 대체로 반 고흐는 자신의 미학과 자신이 좋아하는 일본 양식을 결합시켰으며, 유화의 본래적인 무거움을 억누르고 종이에 찍힌 잉크의 평면성을 모방하기보다는 판화의 모티프와 거기에 묘사된 것을 유화로 변형시키고자 했다. 예를 들어 그가 변형시킨 「오하시」는 임파스토로 그려져 있고(빗줄기의 선은 판화에서처럼 풍경과 같은 평면에 있는 게 아니라 물감으로 두껍게 칠해져 있다), 색채도 그가 다른 니시키에서 본 밝은 색조로 바뀌었다. 비가 쏟아지는 다리는 비현실적으로 밝으며, 전반적으로 강렬한 색조를 사용한데다 둘레에는 화려한 색의 틀이 그려져 있다. 일본 미술에 열광하는 다른 사람들(마네와 드가에서 모네와 앙크탱까지)처럼 반 고흐는 선택적으로 차용한 것이다. 그의 성숙한 자포니슴이 지닌 특징은 그가 그린 「오하시」에 이미 드러나 있다. 강렬한 색조, 확고한 선, 각이 진 윤곽선, 높은 곳에서 내려다보는 시점, 가파른 지면, 그리고 색, 무늬, 원근의 명확한 대비가 그것인데, 이런 특징들은 히로시게의 원작에는 없다.

반 고흐는 자포네즈리의 단계를 거친 다음에 우키요에의 미학과 서구의 표현 양식을 완전히 통합했다. 두 양식 간의 긴장감은 탕기의 첫번째 초상화(그림112)에 분명히 드러난다. 인물의 옷과 피부의 단조로운 색상은 보석 색조의 배경으로 상쇄되며, 서구 양식의 명암법으로 인해 탕기의 형체는 일본 판화에 없는 양감(量感)을 얻고 있다. 우키요에에서

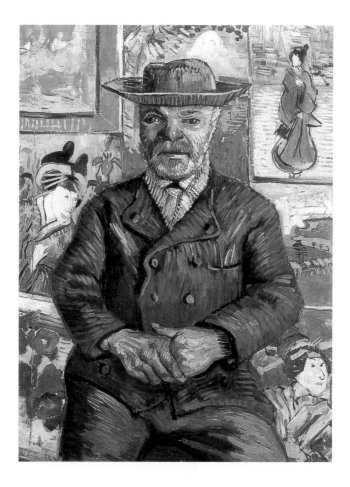

112
「탕기 영감」,
1887~88,
캔버스에 유채,
65×51cm,
아테네,
스타브로스 S.
니아르코스
컬렉션

113
「탕기 영감」,
1887~88,
캔버스에 유채,
92×75cm,
파리,
로댕 박물관

흔히 보는, 나이를 초월하여 이상화된 인물과는 달리 탕기의 손과 얼굴은 구체적으로 표현되었고, 그의 순진한 표정과 뻣뻣한 자세는 뒤에 보이는 우아한 게이샤들과 대조를 이룬다. 마네가 그린 니나 드 칼리아의 초상화(그림97)나 모네가 그린 아내의 초상화(그림104)에서는 아시아의 이국적인 분위기로 인물의 멋을 살리고 있지만, 탕기 초상화의 자포네즈리는 그 반대로 인물의 소박함을 강조하고 있다. 우키요에를 팔거나

사지 않았던(뒤에 보이는 우키요에들은 반 고흐의 것이다) 탕기는 우키요에와 어울리지 않는 듯하며, 심지어 오른쪽 아래 정교한 두건을 쓴 게이샤를 팔꿈치로 밀어내는 것처럼 보인다. 그 거리감을 강조하듯이 반 고흐는 탕기와 판화들 사이에 거칠게 붉은 선을 그려넣었다. 그것은 현실과 예술을 구분하는 선이자 서구 양식의 환영주의(illusionism)와 일

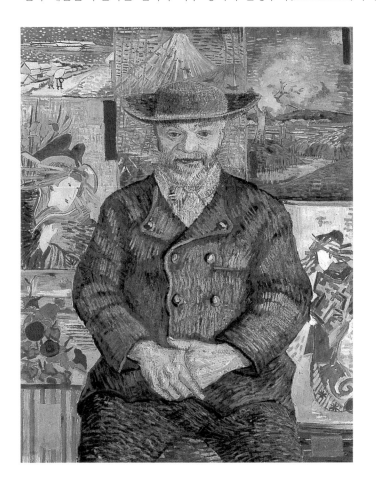

본식 추상(abstraction)을 구분하는 선이다.

　비록 '덧없는 세상'에 매료되기는 했지만 현실적인 취향을 가졌고 렘브란트와 할스를 좋아했던 반 고흐로서는 자신에게 익숙한 물질적 구체성을 떨쳐버리기가 어려웠다. 그러나 탕기를 그린 두번째 초상화에서 그는 판화 표면의 질감을 강조하고 자신의 기법에 내재한 특유의 강건함을 살려냄으로써 인물과 배경을 한층 통합하여 표현할 수 있었다(그

림113). 탕기의 머리는 더 작아지고 납작해졌으며, 부자연스러운 파스텔색은 우키요에에 나온 게이샤의 분을 바른 창백한 얼굴과 어울린다. 또한 모자와 후지산의 판화가 시각적으로 겹치면서 일본의 노동자들이 쓰는 풀로 만든 모자를 연상시킨다. 이 '일본풍' 초상화에서 모델은 판화와 거의 일체화되어 있고, 화가는 그런 판화가 빚어내는 상상 속의 일본에 매료되고 싶어한다. 탕기의 초점 없는 시선은 생각에 잠겨 있음을 나타내며, 앞의 초상화에 비해 생기가 없어 보이는 것은 반 고흐의 화풍이 그렇게 바뀌었음을 말해준다.

탕기의 두번째 초상화는 서구적 모티프를 일본식으로 변형시켰다는 점에서 구상적으로 휘슬러의 「낡은 배터시 다리」와 비슷하다(그림99, 100). 이 초상화는 현실성을 희생하는 대신 미학을 추구하고 있다. 혹자는 반 고흐가 사회주의적 성향을 지닌 겸손한 예술 애호가였던 탕기에 대한 애정을 이상화하려 한 결과 그의 모습이 마치 미와 조화의 유토피아에 앉아 있는 불교의 현인처럼 묘사되었다고 주장하지만, 이 초상화의 의미는 명확하지 않다. 그 작품에서 중요한 것은 무엇보다도 화풍이며, 그런 점에서 전인미답의 길이라 할 수 있다.

탕기의 두번째 초상화에서 절정에 달했던 모방적인 자포네즈리는 1887~88년 겨울에 더 확고해졌는데, 「이탈리아 여인」(그림92)이 그런 사례이다. 여기서도 우키요에의 영향은 분명하지만(색채와 무늬의 연출, 평평한 의자 등받이, 옷의 주름, 비대칭적 구도, 강렬한 윤곽선, 형태가 없는 배경), 물감을 두껍게 칠하고, 세가토리의 용모를 충실하게 재현하고, 살색을 사용하고, 전신상의 형태를 취한 것에서 반 고흐(와 모델)의 서구적 성격이 드러난다.

그러나 반 고흐의 자포니슴이 절정에 달한 것은 프로방스로 이주하면서부터였다. 우키요에의 놀라운 효과와 모티프는 작가들이 자연과 가까운, 즉 햇빛이 풍부하고 날씨가 맑은 지방에 살았기 때문이라는 뒤레의 주장에 공감한 반 고흐는 예술적 발전을 이루기 위해서는 거처를 옮겨야 한다고 확신하기에 이르렀다. 그는 습관적으로 전원적 이상을 찾아 시골로 돌아가곤 했는데, 1888년 2월에는 프랑스 남부를 마음 속의 일본으로 여기게 되었다. "맑은 하늘 아래에서 자연을 바라보면 일본식 사고와 감정을 더 잘 느낄 수 있어." 아를에 정착한 뒤 그는 베르나르에게

이런 편지를 보냈다. "이 지방은 공기가 맑고 색채 효과가 화려하기 때문에 내게는 일본만큼이나 아름답게 보인다네."

아를은 지중해에서 불과 40킬로미터 떨어진 론 강변에 위치해 있으며, 파리까지 거리는 약 800킬로미터였다. 1880년대 중반 아를의 주변에는 남서쪽 카마르크의 해변지대까지 개발되지 않은 늪지와 평지가 펼쳐져 있었다. 아를의 동쪽에는 운하로 관개되는 크로 평원이 있고, 북쪽은 알피유 산맥으로 가로막혀 있다(그림114). 율리우스 카이사르가 세운 아를에는 프랑스 최대의 로마식 경기장이 있고, 고대의 묘지인 알리스캉에는 석관들이 가로수처럼 즐비하다(그림127). 또한 중세의 중심지

114
「몽마주르에서
바라본 크로
평원」,
1888,
흑색 분필, 펜,
갈대펜, 갈색 및
흑색 잉크,
49×61cm,
암스테르담,
반 고흐 박물관
(빈센트 반 고흐
재단)

로 전성기를 누린 덕분에 아를에는 12세기의 교회와 수도원이 있으며, 폐허가 된 몽마주르 대수도원이 크로를 굽어보고 있다. 하지만 극동을 동경하는 화가에게는 그런 유적들이 눈에 들어오지 않았다. 반 고흐는 시의 외곽을 더 좋아했다.

도착하자마자 추위와 눈에 흥분한 반 고흐는 ('일본인들이 그린 겨울 풍경'을 연상하고) 예상치 않은 기회를 활용하려고도 했지만, 이내 25년 만에 처음이라는 아를의 추위가 물러가는 것에 기뻐했다. 눈이 녹고 봄이 다가오자 그는 베르나르에게 편지를 보냈다.

연못의 물은 우리가 크레퐁에서 본 것처럼 아름다운 에메랄드빛 녹색 또는 풍부한 파란색이야. 석양의 바랜 주황색이 들판을 파랗게 물들인다네. 태양은 샛노란 빛으로 이글거리고. 이 지방의 여름 빛깔은 아마 대단할 거야.

3월과 4월에 그는 우키요에, 특히 자신이 존경하는 히로시게의 작품에서 즐겨 다루는 모티프인 꽃이 피는 나무의 그림을 10여 점 그렸다(그림95). 그의 작품에서 꽃 피는 나뭇가지는 봄을 맞아 되살아나는 희망의 느낌을 상징한다. 얼마 전에 사망한 모베에게 바쳐진 공개 헌사를 읽고 '감정이 북받친' 반 고흐는 예전의 스승에게 복사꽃 그림을 헌정하고 '모베를 추념하며'라는 글귀와 더불어 자신과 동생의 이름까지 써넣었다.

이런 행동에는 추모의 감정만이 아니라 계산도 깔려 있었다. 고향에서 인정받기를 절실히 바랐던 빈센트는 테오에게 보낸 편지에서, 이 그림이 오지랖 넓은 모베의 미망인의 마음에 들면 "네덜란드에서 얼음을 깨줄 수 있으리라"고 썼다. 이렇게 이 작품은 모베의 죽음을 삶과 죽음의 자연적 순환에 비유하는 동시에, "네덜란드에서의 거래 관계가 되살아나기를 바란다"는 좀더 세속적인 관심사도 담고 있다.

"이런 주제는 모든 사람들을 기쁘게 한다"고 확신한 반 고흐는 테오에게 '과수원을 그리고 싶은 열망'을 물질적으로 지원해달라고 부탁했고, 시기적절한 지원 덕분에 동생의 생일을 맞아 「꽃이 만발한 과수원」(그림115)을 완성할 수 있었다. 흰 꽃, '대담한 붉은색의 지붕', 짙은 녹색의 나무들이 이루는 대조는 뒤레와 반 고흐를 비롯한 그 시대 사람들이 보고 전율했던 니시키에의 화려한 색채 연출과 잘 어울린다. 유연한 듯하면서도 힘차며 소박하고 강건한 선은 일본 판화를 습작하면서 익힌 솜씨이다. 일본 판화에서는 초가지붕, 연기, 초목, 시냇물을 모두 선으로 묘사했다. 선이 없다면 그림의 색면들은 식별하기 어려운 추상이 되어버릴 것이다(그림116).

그러나 반 고흐가 사용한 선형 원근법은 유럽의 모델을 따르고 있으며(이는 그가 원근법 틀을 계속 이용했음을 말해준다), 밭고랑과 꽃, 하늘의 임파스토는 촉감을 표현하는 서구적 취향을 보여준다. 전반적으로

115
「꽃이 만발한
과수원」,
1888,
캔버스에 유채,
72×58cm,
개인 소장

「꽃이 만발한 과수원」은 자포니슴과 인상주의의 중간에 위치하며, 색채와 붓놀림이 화가의 서명만큼이나 확실하다고 할 만큼 반 고흐의 개성이 뚜렷한 작품이다.

반 고흐가 일본 판화에서 영감을 받아 아를에서 추구한 색채 구상(그림117)은 가장 화려한 니시키에보다도 더 독특하고 광범위하다. 채색판화의 작가들은 색이 달라질 때마다 판을 따로 제작해야 하는 기술적 제약이 있지만, 유채 기법을 사용하면 색채를 마음껏 사용해서 그림을 그릴 수 있다. 실제로 아를에서 반 고흐가 구사한 색채는 그가 인상주의의 다채로운 색채에 익숙했고 오랜 기간에 걸쳐 보색에 매력을 느껴왔기에 가능했다.

116
가쓰시카
호쿠사이,
「길고 외로운
밤」,
「유모가
이야기해주는
100편의 시」에서,
목판화,
25.3×36.5cm

117
「생트마리드라메
르의 거리」,
1888,
캔버스에 유채,
36.5×44cm,
개인 소장

인상주의 화가들은 오래전부터 화실의 전통(예컨대 그림자는 회색, 물은 파란색)을 버리고 자신이 관찰한 효과를 내고자 했다(자주색을 띤 파란색의 그림자, 다색의 물 표면, 주변의 배색으로부터 영향을 받아 파스텔색이 가미된 흰 꽃, 그림118). 그와 마찬가지로(그리고 일본 판화와는 달리)반 고흐는 야외에서 작업하면서 고정관념에 의존하기보다 늘 변화하는 자연으로부터 단서를 찾아내고자 했다. 그가 말했듯이 흰 꽃의 덩어리는 '아주 엷은 노란색과 연보라색'으로 만들어진 것이었다.

그러나 과장을 즐긴 반 고흐는(검은색으로 처리한 농부의 얼굴을 상기하라) 관찰 효과를 증폭시키는 방식으로(특히 대립적인 색으로) 프로

방스의 화려한 색채를 처리하고자 했다. 비록 그는 "색채들의 조화와 충돌을 과감하게 과장하라"는 피사로의 충고를 근거로 들었지만, 아를에서 자신이 추구하는 색채의 자유는 인상주의가 아니라 블랑의 『교본』으로 회귀하는 것임을 점차 깨닫게 되었다.

파리에서 내가 배운 것은 나를 버리는 거야. 지금 나는 인상주의를 알기 전에 시골에서 가졌던 생각으로 돌아가고 있어. 인상주의자들이 내 작업 방식을 탓한다고 해도 난 놀라지 않을 거야. 난 그들보다 들라크루아에게서 더 많은 걸 배웠으니까. 눈에 보이는 것을 정확히 재현하려 하기보다 나는 색채를 더 임의적으로 사용해서 나 자신을 강력하게 표현하겠어.

인상주의의 색채 선택은 예측 불가능하고 대상의 실제 색과는 차이가 있는 경우가 많다. 이를테면 반 고흐의 「꽃이 만발한 과수원」(그림115)에서 보듯이 나무와 흙을 파란색과 빨간색으로 그린다든가, 그의 「생트마리드라메르의 거리」(그림117)에서 보듯이 하늘을 노란색으로, 도로를 분홍색으로 처리하는 등 '임의적'인 색채를 구사한다. 원근법으

118
클로드 모네,
「꽃이 핀
사과나무들」,
1873,
캔버스에 유채,
62.2×100.6cm,
뉴욕,
메트로폴리탄
미술관

로 그려진 경사면, 강렬한 윤곽선, 도식적인 구성, 강렬한 색조를 보여주는 후자의 작품을 생각하면 반 고흐는 "눈에 보이는 색을 무시하고 밋밋한 색조들을 나란히 늘어놓는 일본 화가"처럼 보일 수도 있겠지만, 상상력을 동원하여 대립적인 색들(예컨대 유황색의 하늘을 배경으로 한 연자주색의 초가지붕)을 배열하는 것은 아마 블랑을 통해 들라크루아에게서 배웠을 것이다.

반 고흐가 아를에서 보여준 독특하고 포괄적인 자포니슴은 확실히 일본 판화에 대한 초기의 열정과 존경이 결합된 결과였다. 대립적인 색들의 배열(니시키에의 특징은 아니다)은 반 고흐가 프로방스에서 보여준 자포니슴의 두드러진 측면이다. 예를 들어 언젠가 그는 테오에게 아를의 풍경을 상상해보라고 말했다. "사방에 노란색과 자주색의 꽃들이 가득한 들판이 펼쳐진……진짜 일본의 꿈이야"(그러나 일본 목판화에서는 자주색이 거의 나오지 않는다). 반 고흐는 우키요에의 부조화스러운 양식(그림90·98)과, 피에르 로티가 『국화 부인』(1887, 작가가 나가사키에 가본 경험을 토대로 쓴 소설)에서 말한 일본적 풍취('설탕을 친 후추, 튀긴 얼음, 소금을 친 사탕')를 바탕으로, 일본인들은 자신이 좋아하는 일종의 색채 대위법과 유사한 '강렬한 대비'를 사랑한다고 추론했다.

아를에서 반 고흐가 즐겨 쓴 색채 조합의 대립적인 효과는 자포니슴의 무늬 연출로 인해 더욱 강화되었다. 일부 작품은 꽃, 줄, 점으로 된 체크무늬 같은 인공적인 무늬를 의도적으로 연결시켜 일본 의상의 분위기를 풍기지만, 반 고흐는 호쿠사이와 히로시게의 풍경에서 보는 것과 같은 자연스러운 무늬 연출에 더 익숙했다. 일본식 무늬는 주로 도식적인 부호를 사용함으로써 얻어지는데(그림95, 100, 106, 110, 116), 1888년 봄에 반 고흐는 프로방스 풍경을 대상으로 20여 점의 드로잉을 그리면서 선만을 사용하여 비슷한 구성을 표현했다. (목판에 선을 새기는 까다로운 작업 대신) 갈대펜을 이용해서 반 고흐는 다양한 크기, 방향, 밀도를 나타내고 풍경의 각 부분, 구성과 색조를 간결하게 묘사했다(그 예로 그림114와 119를 보라).

그의 그림에서 보이는 창무늬, 당초무늬, 소용돌이무늬 등이 일본 판화를 연상시키는 것은 사실이지만, 반드시 그런 것만은 아니다. 1882년 아직 회화를 시작하지 않았고 일본 판화를 자세히 보지 않았던 헤이그

시절에 반 고흐는 이미 「생선 말리는 창고」(그림41) 같은 드로잉에서 그 한계까지 밀고 나간 적이 있었다. 그 펜화의 경험을 바탕으로 그는 나중에 파리에서 독특한 붓놀림을 개발할 수 있었던 것이다. 그러므로 일본 판화 습작은 선의 표현력에 대한 오랜 관심의 소산이었으며, 그것을 계기로 그는 아를에서 생생한 묘사라는 측면을 철저히 연구하게 된 것이었다.

자신의 드로잉 양식을 간결하고 느슨하게 다듬기 위해 애쓰는 과정에서 반 고흐는 일본 판화가들의 빠른 작업 속도를 부러워했다. "그들의 솜씨는 번개같이 빠르다. ……섬세한 감각과 소박한 감정을 가지고 있기 때문이다." 또한 그는 일본 판화의 자연스러움과 편안함을 칭찬하면서("그들의 작품은 숨 쉬는 것처럼 단순하다. 마치 옷의 단추를 푸는 것처럼 확고한 선 몇 개만으로 쉽게 형상을 그려낸다") 그와 같은 효과를 추구했다. 「생선 말리는 창고」는 선으로 골조를 구성하고 공들여 무늬를 채우는 방식이었으나 「아를 외곽의 붓꽃」(그림119)은 관찰된 모티프를 거침없이 발전시킨 모습이다.

그렇다고 해서 반 고흐가 아를에서 그린 큰 그림들이 즉흥적이라는 뜻은 아니다. 「붓꽃」에서 보이는 세심한 시점의 선택이 그 점을 말해준다. 그는 꽃들이 사선으로 뻗어나가며 풀밭, 나무, 도시까지 이어지는 이 환상적인 공간을 담아내기 위해 뒤로 물러난 시점을 택하고 그림 하단의 꽃밭 구석은 앞으로 튀어나오도록 구성했다. 풍경을 살려주는 표지들은 빠른 속도로 멀어져감에도 모두 정연하게 배열되어 있다. 꽃과 이파리의 독특한 모양은 '확고한 선 몇 개만으로' 그려졌으며, 중경에서는 점 묘법으로 갓 베어낸 들판이 표현되었다. 그림 하단으로부터 중앙으로 갈수록 대상이 현저하게 작아져 상단에서 사라지는 것에서 원근법에 의한 깊이를 느낄 수 있다.

곧이어 반 고흐는 더 복잡한 화풍으로 크로의 전경을 묘사했다(그림 114). 몽마주르의 정상에서 그는 갈대펜과 깃펜으로 평원의 얼룩덜룩한 부분들을 그렸다(깃펜은 섬세한 부분과 점들을 표현하는 데 사용했다). 이 시기의 드로잉들은 "내가 펜과 잉크로 그린 것 중 최고"였으며 "끊임없는 반복을 통해 지평선을 바다의 수면처럼 뻗어나가게 했다"는 특징을 지닌다. 그 스스로도 "이 그림들은 일본풍이 아니라 그 자체로 고유

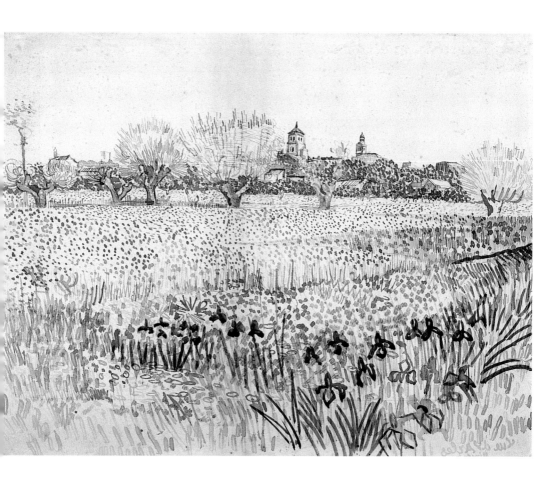

119
「아를 외곽의
붓꽃」,
1888,
갈대펜과 잉크,
43.5×55.5cm,
프로비던스,
로드아일랜드
디자인스쿨
미술관

하다"고 썼다.

반 고흐의 자포니슴 드로잉은 당대의 회화들과 쉽게 구별된다(유화로 그린 풍경화도 일부 있다). 그는 붓을 펜처럼 사용해서 선에 색을 입혔으며, 구성과 배열을 풍부한 임파스토로 공들여 그렸다. 예를 들어 「프로방스의 농장」(그림120)에서는 노란색과 회색-보라색의 바구니무늬로 돌담의 거친 결을 표현하고, 붉은색과 녹색의 점으로 야생화들을 간결하게 묘사하고, 금색과 녹색의 수직무늬로 햇살이 내리쬐는 풀밭을 그렸다. 지평선과 평행한 농장의 기하학적 모양은 비대칭적인 건초 더미와 대립하며, 나무 상단의 뾰족한 윤곽은 규칙적인 넓은 소용돌이로 묘사된 바람을 머금은 하늘을 찌르고 있다.

크로의 드로잉들처럼 「프로방스의 농장」도 표면상으로는 거의 '일본풍'으로 보이지 않지만, 실은 반 고흐가 우키요에서 익힌 시각적 효과를 많이 지니고 있다. 그러나 다양한 색채 구사와 폭넓은 구성으로 인해 이 작품은 반 고흐와 그 시대 화가들이 감탄한 일본 예술의 꾸밈없는 표현 효과로부터 벗어나고 있다. 여름에 그린 또 다른 회화인 「수확」(그림121)은 반 고흐가 '자연의 소박함을 보여주는 참된 이상'이라고 말한 내용을 제대로 전달한다. 그림 아래쪽의 서예 같은 무늬와 형상들은 위쪽의 억제된 붓놀림에 의해 상쇄된다. 이 작품은 동양과 서양의 양식들을 종합한 반 고흐 특유의 성숙한 자포니슴을 보여준다. 이를테면 위에서 내려다보는 시점을 택하고, 유럽 풍경화의 전통에서 나온 중앙집중식 구도와 사선의 축을 따라 정연하게 뒤로 물러나는 구성을 취한 점이 그 것이다. 또한 중경과 원경에 비해 전경에서 물감을 더 진하게 쓰고 붓놀림을 더 활기차게 구사함으로써(그림118) 인상주의에서 널리 쓰인 '입체적인 원근법'으로 깊이의 효과를 강조한다. 반 고흐는 「수확」의 강렬한 색채를 들라크루아, 세잔의 기법과 비교하면서 이 기교적인 혼성 작품을 자신의 가장 감동적인 그림이라고 단언했다.

여름이 지나고 가을로 접어들 무렵 그는 자신이 '평면적인 색칠'이라고 표현한 니시키에의 색조를 모방하기 시작했다. 예를 들어 「침실」(그림122)의 표면은 두텁게 칠해져 있으나 여름에 그린 풍경화들처럼 꿈틀거리는 느낌은 없다. '절대적인 평온함'을 나타내는 이 유명한 실내 작품은 '일본 판화의 평면적이고 자유로운 색조' '억제된 음영'을 잘 보여

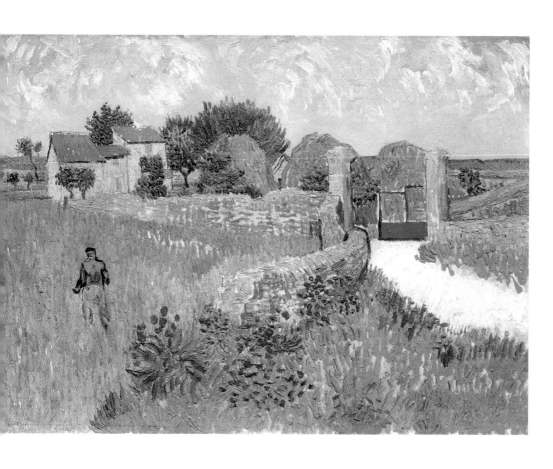

120
「프로방스의
농장」,
1888,
캔버스에 유채,
46×61cm,
워싱턴
국립미술관

121
「수확」,
1888,
캔버스에 유채,
72.5×92cm,
암스테르담,
반 고흐 박물관
(빈센트 반 고흐
재단)

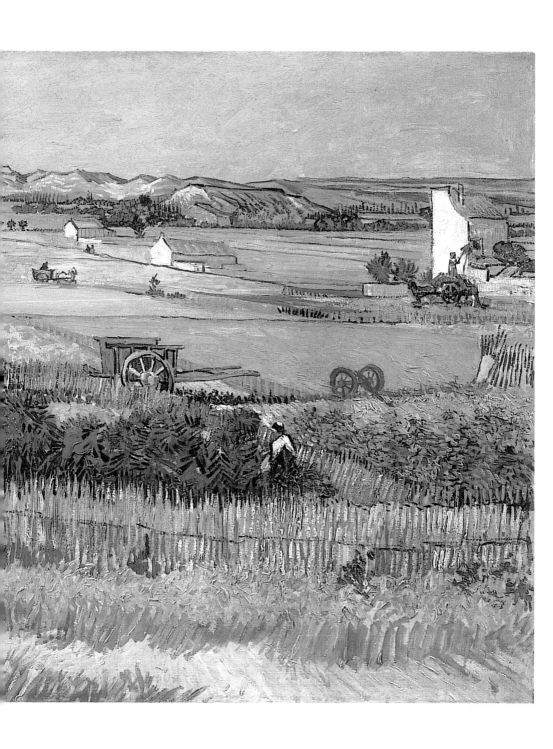

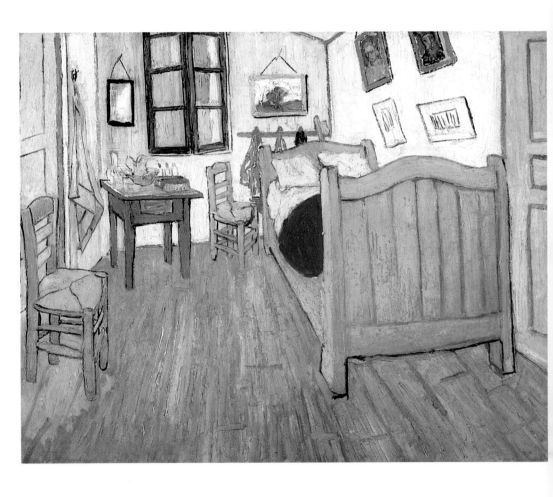

122
「침실」,
1888,
캔버스에 유채,
72×90cm,
암스테르담,
반 고흐 박물관
(빈센트 반 고흐
재단)

준다. 비록 그는 보색 대비를 강조했지만(그는 그것의 연장선상에 있는 것이 거울에 나타난 흑백의 병렬이라고 말했다), 무늬의 연출은 의식적으로 억제했다. 크레퐁의 영향을 받아 질감이 강조된 자포니슴을 추구했던 시절을 회상하며 반 고흐는 이 침실 그림이 「파리의 소설들」(그림 109)보다 '더 활기차고 단순하'고 말했는데, 이는 점묘나 선영(線影, 선으로 표현하는 음영 – 옮긴이)이 없이 '평면적인 색의 조화'에 의존했기 때문이다. 바닥면이 묘하게 기울어져 있고 오목하게 보이는 것은 아마 가까이에서 좁은 공간을 그린 데 따르는 어려움이었겠지만, 일본식 공간 표현을 모방하려는 시도 때문이기도 했다. 낡은 마루판도 이 방의 묘한 형태를 보여준다.

「침실」은 반 고흐가 오랫동안 열망하던 '노란 집'에 살게 된 것을 기념하는 작품이다. 5월에 세를 든 이후 그는 여름 내내 이 집을 화실로 이용했으나 잠까지 여기서 자게 된 것은 9월 중순에 칠을 새로 하고 가구를 들여놓으면서부터였다. 집을 몇 개월 동안 보수한 것은 로티의 『국화 부인』에서 받은 영향 탓이었다. 일본의 실내에 관한 로티의 설명("아주 밝고……가구가 거의 없다")을 읽고 반 고흐는 자기 방을 회반죽 벽, 맨 바닥, 튼튼하고 소박한 소나무 가구 등 최소한의 장식으로 꾸몄다. 유행에 민감하고 온갖 장식품으로 가득한 파리의 '일본식' 응접실을 로티가 비웃은 것이 반 고흐의 가슴에 와 닿았던 것이다. 그는 테오에게 이렇게 말했다. "나는 지금 화가의 집을 꾸미고 있다. 하지만 흔히 보는 것처럼 자질구레한 장신구들이 가득한 화실은 아냐. ……너 『국화 부인』을 아직 안 읽었니?"

반 고흐는 들뜬 마음으로 그 집에 입주했다. 이제 이곳에서 '웅장하고 파란' 하늘과 '유황빛 노란' 햇빛을 그림으로 포착하겠다는 희망이 가득했다(그림96). 그는 '일본 화가들과 좀더 비슷한' 삶을 살고자 했고, 파리의 '데카당들' 사이에서 지낸 불행한 과거를 잊고 싶었다.

일본 예술을 공부했다고 하면 현명하고 철학적이며 지적인 사람, 풀잎 하나를 놓고 오랫동안 찬찬히 살펴보는 사람이 떠오른다.
바로 그 풀잎 하나가 모든 식물을 말해주지. 나아가 계절, 시골의 드넓은 풍경, 동물, 인간에 대해서까지도 알려준단다. 그렇게 인생을 보

내는 사람에게는 모든 것을 하기에 삶이 너무 짧아. 꽃처럼 자연 속에서 살아가는 사람들, 그 소박한 일본 사람들이 우리에게 가르쳐주는 참된 종교는 바로 그게 아닐까?

일본 예술을 알면 알수록 점점 행복해지고 명랑해지는 것 같구나. 우리는 인습적인 세상에서 교육받고 활동하지만 자연으로 돌아가야만 해.

이렇게 일본 예술가들을 철학자로 이상화하는 관점은 일본 예술을 유럽의 시각에서 해석한 것과 궤를 같이한다. 그에 따르면 일본 예술가들은 '원시적'이고 순수하므로 자연의 심오함을 직접적이고 직관적으로 바라볼 수 있다는 것이다. 유럽인들이 다른 대륙의 원주민들을 소박하게, 심지어 '야만적'으로 여기는 태도는 늘 있어왔던 경향이지만, 18세기에 '원시 민족'의 때묻지 않은 '자연스러움'을 찬양하던 추세는 19세기에 들어 비유럽인들의 순수함을 찬미하고 '문명화된' 세계의 인위적인 면과 악덕을 비난하는 분위기로 이어졌다. 일본에 대한 반 고흐의 정형화된 이미지(섬세한 감각과 소박한 취향)는 특히 새뮤얼 빙에게서 영향을 받은 결과였다. 반 고흐는 그가 내놓은 『예술적인 일본』(1888)의 첫 두 권을 9월에 받았다. 빙은 일본의 예술가를 자연을 사랑하는 '시인'이자 꼼꼼한 관찰자로 규정하고 "창작에서는 아무리 사소한 풀잎 하나라 해도 고급 예술로 다룰 가치가 충분하다"고 말했다.

학자들은 일본 예술가들이 수도사처럼 공동체적인 생활을 한다고 여긴 반 고흐의 잘못된 인상이 어디서 유래했는지 분명하게 확인하지 못하고 있다. 심지어 반 고흐는 이렇게 주장했다. "그들은 자기들끼리 작품을 교환하고……서로 사랑하고 지지해주며……소박한 노동자들처럼 형제애에 기반한 공동체를 이루고 있다." 데보라 실버먼(Debora Silverman)은 공스의 『일본 예술』에 그러한 그림 교환이 언급된다는 점을 지적하지만, 고데라 쓰카사(小寺司)는 반 고흐가 오랫동안 예술가들의 협동에 관심을 보였고 노동자들에 대해 일체감을 느끼고 있었다는 점에 착안한다. 즉 반 고흐는 (여기저기서 읽은 단편적 지식과) 자신의 유토피아적인 공상을 바탕으로, 일본 판화가들이 서로 협력하고 예술에

대해 일상적인 태도를 가지고 있다는 이야기를 꾸며냈다는 것이다. 실제로 반 고흐가 상상한 예술적 협동은 고갱과 베르나르가 브르타뉴의 풍타방에서 운영했던 예술가 공동체나 그 전해 겨울에 그가 파리에서 고갱과 작품을 교환한 일(해바라기를 그린 습작 두 점과 마르티니크 그림[그림123]을 교환했다)과 무관하지 않다.

비록 기원은 뒤죽박죽이지만 반 고흐는 일본 화가들의 행복한 형제애에서 자극을 받아 고갱, 베르나르, 또 그들의 친구인 샤를 라발(제6장 참조)과 자화상을 교환했으며, 프로방스 화가들의 협력체, 즉 '남방의 화실'을 꿈꾸었다. "이 사랑스런 지방은……일본 화가들이 살고 있을 법한 바로 그런 곳이야." 동료 화가들과 때묻지 않은 자연 속에서 살고자 했던 반 고흐는 동료들이 실제로 와주기를 고대했고, 노란 집이 그 첫 걸음이 되기를 바랐다. 동생과 친구들에게 보낸 편지에서 빈센트는 아를에서 수도사처럼 살아가는(완전한 독신자가 아니라[그 자신도 2주일에 한 번씩 매음굴을 찾았다] 예술에 헌신하는 공통점을 지닌 사람들의 금욕적인 공동체라는 의미에서) 동료 화가들의 전망이 장차 밝으리라고 여겼다. 또한 그는 현대 도시 생활을 혐오한다는 사실이 이미 잘 알려져 있던 고갱에게 아를이 '이른바 문명의 영향력을 무력화시키는' 지점에 있음을 강조했다. 그리고 자신과 같이 우키요에에 매력을 느끼는 베르나르에게는 프로방스가 자포니슴의 천국이라고 말하면서 설득했다. "남쪽으로 오면 아주 유익하다네. 삶의 대부분을 야외에서 보낼 수 있고 일본 예술을 이해하는 데도 만점이지."

베르나르는 여름 여행을 남쪽 대신 브르타뉴로 가기로 했지만 고갱은 풍타방에서 이주를 고려하겠다는 편지를 보내왔다. 이렇게 해서 파티가 시작되었다. 빈센트만이 아니라 테오에게서도 아를로 옮기라는 권유를 받은 고갱은 여건을 신중히 따져보았다. 이제 마흔이 된 나이에다 재정 형편도 여의치 않고 카리브에서 돌아올 때 얻은 말라리아와 이질에 시달리는 차였으므로. 고갱에게는 프로방스에 화가들의 유토피아를 세운다는 거창한 구상보다는 숙박이 해결되고 영향력 있는 화상인 테오의 호의와 더불어 그에게서 경제적 지원을 받을 수 있다는 사실이 더욱 매력적이었다(사실 그는 풍타방에서 교제의 폭이 넓었고 베르나르가 늦여름에 그를 방문할 예정이었다). 아마도 그는 아를로 이주하면 빈센트와

123
폴 고갱,
「마르티니크
(연못가에서)」,
1887,
캔버스에 유채,
54×65cm,
암스테르담,
반 고흐 박물관
(빈센트 반 고흐
재단)

테오를 기쁘게 할 수 있다고 판단했을 것이다.

　반 고흐 형제는 고갱의 재능을 확신했다. 1887~88년 겨울 고갱과 빈센트가 그림을 교환하던 무렵에 테오는 고갱의 가장 야심찬 마르티니크 풍경화의 하나인「흑인 여자들」을 형제의 개인 소장용으로 구입했다. 즉 판매하기 위해서가 아니라 거실 소파에 걸어둘 요량으로 그림 값을 지불한 것이었다. 한편 빈센트는 고갱과 교환을 통해 받은 비슷한 그림(그림123)에서 '뛰어난 시적 아름다움'을 발견했다. 그는 고갱의 작품이 지닌 세련된 분위기와 '부드러우면서도 놀라운 성격'에 거의 매료되었다. 선원 출신이었던 고갱은 반 고흐가 보기에 프랑스의 해군 장교로 여행담과 이국적인 모험 이야기를 책으로 쓴 피에르 로티(본명은 쥘리앵 비오)와 비슷한 인물이었다. 그러나 고갱은 바다를 버리고 파리의 주식 중개소에 있다가 아방가르드 회화를 수집하게 되었으며, 반 고흐도 그랬듯이 결국 그림을 영적 전도 사업과 비슷하게 여기고 그림에 매진하기에 이르렀다. 그러니 반 고흐가 보기에 고갱은 그 '가상의 일본'에서 화가-수도사단을 이끌 적임자였다.

　이리하여 반 고흐는 고갱을 '대수도원장'(그의 표현)으로 낙점하고 노란 집에서 친구의 서품을 준비했다. 그러나 여름이 지나면서 그는 점점 고갱의 진실성과 동기를 의심하기 시작했고, 그의 반응이 미적지근한 것에 짜증을 냈다. 고갱은 가난을 호소했는데, 아마 여행 경비와 많은 빚의 청산을 요구한 듯하다. 결국 그는 테오를 꾀어 자기 작품을 많이 구입해주겠다는 약속을 받아냈다. 게다가 그는 베르나르의 회사에서 새로운 전환을 모색하고 있었으므로 그 기회를 잃을까봐 걱정하고 있었다. 베르나르의 클루아조니슴 작품인「초원의 브르타뉴 여인들」(그림124)에 깊은 인상을 받은 고갱은 자신의 기법을 근본적으로 바꾸었다. 1888년 8, 9월에 그린「설교 후의 환영: 천사들과 씨름하는 야곱」(그림125)을 1887년 여름의「마르티니크」와 비교해보면 분명히 알 수 있다.「설교」가 우키요에에서 받은 영향은 직접적인 것(씨름하는 인물들은 호쿠사이의 '만화'에서 영감을 받았다)과 간접적인 것(고갱은 베르나르만이 아니라 드가의 작품에 관심이 많았는데, 이는 화면을 급격히 잘라낸 것, 가까운 곳과 먼 곳에 인물들을 병렬시킨 것에서 확인된다)이 있다. 이 작품은 분명히 자포니슴 추상이며, 그전까지 그의 어느

그림보다도 색채와 선이 과감하다. 그러나 고갱은 비록 "모든 것을 버리고 화풍만 얻었다"고 주장했지만, 「설교」에서 주목할 측면은 다른 화가들에게서 차용한 형식상의 효과보다도 이야기의 차원과 '의미를 지닌' 색채이다(바닥의 붉은색은 중심 사건의 비현실성을 나타내기 위한 것이다).

「설교 후의 환영」은 판매하려는 의도에서 파리의 테오에게 보내지고, 빈센트는 고갱이 우편으로 보낸 스케치를 통해 그 작품을 알았다(고갱은 자신의 의도에 관해 과장되게 쓴 글을 함께 보냈다). '그렇게 위대한 화가'에 비해 자신의 역량이 미치지 못할까봐 우려한 반 고흐는 동료에

124
에밀 베르나르,
「초원의
브르타뉴
여인들」,
1888,
캔버스에 유채,
74×92cm,
개인 소장

125
폴 고갱,
「설교 후의
환영: 천사들과
씨름하는 야곱」,
1888,
캔버스에 유채,
73×92cm,
에든버러,
스코틀랜드
국립미술관

게 본심을 털어놓았다. "당신과 비교하면 저의 예술적 구상은 대단히 평범합니다."

아를에 도착한 고갱은 반 고흐의 겸손한 처신에 기분이 좋았겠지만, 이내 반 고흐가 자신에 못지않은 화가라는 사실을 깨달았을 것이다. 더글러스 드루이크(Douglas Druick)와 피터 제거스(Peter Zegers)에 의하면, 고갱은 노란 집의 2층 침실을 장식했던 신작 「해바라기」(그림126)를 포함하여 반 고흐가 아를에서 그린 그림들이 만만치 않은 수준인 데 위기감을 느끼고 허위 사실을 꾸며 나중에 책으로까지 출판했다. 드루이

크와 제거스는 고갱의 회상록 『앞과 뒤』(Avant et après, 1903)에서 잘 못된 부분을 무시하고 그것이 그때부터 시작된 의도적인 날조라고 규정했다.

『앞과 뒤』는 1888년 가을의 반 고흐를 불운한 아마추어로 치부하고, "자신의 길을 찾기 위해 몸부림치고 있다"고 서술한다. 고갱은 친구가 보색에 집착한 탓에 곤경에서 헤어나오지 못하고 있다고 말하면서 이렇게 썼다. "나는 그를 일깨워주기로 했다. ……그날부터 나의 반 고흐는 놀랄 만큼 발전했다. ……그 결과가 바로 해바라기 연작이었다."

반 고흐의 가장 유명한 그림들이 탄생하는 데 자신이 중요한 역할을 했다는 것 이외에도 고갱은 그 동료 겸 부하에게 다른 '귀중한 교훈들'을 주었다고 말하면서, 자신은 오로지 그를 돕는 데 만족했을 뿐 아무런 대가도 받지 않았다고 주장했다.

반 고흐는 분명히 『앞과 뒤』에서 이야기하는 것처럼 위대한 예술적 재능과 사나이다운 면모를 지닌 손님을 최대한 예우해주었을 것이다. 테오에게 쓴 편지에서 그는 고갱이 '진짜 선원'이었다는 것을 알고 "그를 대단히 존경하게 되었고 사나이로서 절대적으로 신뢰하게 되었다"고 썼다. "그는 로티가 말한 아이슬란드 어부들과도 친해."

그 어부들은 로티의 가장 영웅적인 인물들로서, 집과 가족을 떠나 북쪽 바다로 고기잡이를 가는 브르타뉴 사람들이다. 반 고흐는 고갱이 결단력이 있고 유능한 로빈슨 크루소 같은 사람이라고 여기고, 아를에서 훌륭한 뱃사람을 알게 된 것을 기뻐했다. 그 무렵 그는 베르나르에게 고갱이 '야성의 본능을 지닌 순진한 사람'이라는 편지를 보냈는데, 이는 고갱의 자기 자랑이 고상한 '원시성'으로 보일 만큼 효과적이었다는 사실과 더불어 당시 반 고흐가 그만큼 누구와 함께 작업하기를 절실히 바랐음을 말해준다.

고갱이 아를에서 첫 작업으로 다시 마르티니크를 주제로 한 「흑인 여자」를 선택한 이유는 아마 반 고흐의 기대감도 있고 자신이 아직 주변 환경에 익숙하지 않았기 때문이었을 것이다. 그것은 반 고흐가 아직 익히지 못한 방식 곧 직접적인 관찰이 아닌 마음의 눈으로 그림을 그리는 것이었으며, 아를에서 두 사람이 토론을 벌이는 계기가 되었다.

2주째가 되어 아를과 동료에게 다소 적응하게 되자(고갱의 체류 기

126
「해바라기」,
1888,
캔버스에 유채,
93×73cm,
런던,
내셔널갤러리

간은 10월 하순에서 12월 하순까지였다) 고갱은 반 고흐가 아직 그리지 못했던 알리스캉의 풍경을 그와 함께 그리기 시작했다. 존경하는 친구에게 아를에 대한 관심을 일깨우기 위해 반 고흐는 아를에서 가장 아름다운 곳을 소개했다. 알리스캉의 그림을 반 고흐는 네 점, 고갱은 두 점 그렸다. 반 고흐의 첫 두 작품은 수직적 풍경을 자연주의적으로 그린 것이고, 뒤의 두 작품은 과감한 수평적 양식이었다(그림127). 뒤의 작품들은 고갱의 방에 장식될 예정이었으므로 그의 취향에 딱 맞았다. 색조들이 조화를 이루었고 물감도 얇게 칠해서 그림 뒷면에 있는 황마의 직물무늬가 비칠 정도였다. 반 고흐는 실망스러워하는 동료의 눈길을 받으면서도 보색의 구도를 포기하지 않았으나 의견의 충돌은 피했다. 또한 고갱이 '어리석은' 임파스토를 비난했을 때도, 반 고흐는 이미 일본 판화의 '납작한 칠' 쪽으로 경사되어 있었던 터라 붓놀림을 자제했다. 수평 양식의 알리스캉 풍경에 거칠고 독특한 질감이 나타나는 것은 고갱이 가져온 황마 때문이다. 황마의 직물무늬로 인해 그림의 표면은 크레퐁과 비슷해 보인다. 「알리스캉」의 강한 윤곽선, 평평한 모티프, 과장된 색채, 높은 시점 등은 우키요에와 반 고흐의 예전 작품들에서도 그 선례를 볼 수 있지만, 이 작품의 양식은 베르나르의 「브르타뉴 여인들」(고갱이 아를에 가져와서 반 고흐가 모사했다)이나 고갱의 「설교」(그림124, 125)의 비현실적인 자포니슴에서 영향을 받은 듯하다. 또한 이 그림은 현장이 아니라 화실에서 그렸을 것으로 추측되는데, 그렇다면 반 고흐가 스승을 자처하는 고갱에게 또 한 가지 양보를 한 셈이다.

가시적인 세계에 집착하는 인상주의자들을 경멸하던 고갱은 반 고흐에게 '내 마음의 구석에서' 언뜻 본 신비로운 시라고 말한 내용을 그림으로 표현하고자 했다. 나아가 그는 반 고흐에게도 모티프를 관찰하지 말고 자기처럼 느낌과 상상 속의 것들을 그리라고 권했다. 그렇잖아도 인위적인 왜곡을 능숙하게 다루었던 반 고흐는 모델 없이 그림을 그리는 데 익숙했다. 하지만 그는 날씨가 궂어 실내에서 작업해야 할 경우 심상으로 그림을 그리는 것도 유용하다고 여겼으나 그래도 '순전히 상상에만' 의존하는 것은 썩 내키지 않았다.

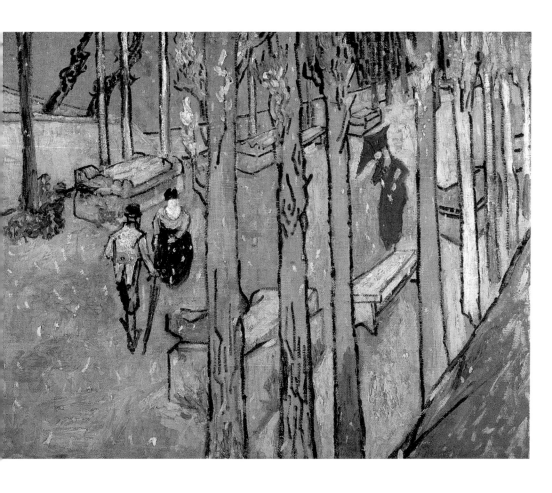

127
「알리스캉」,
1888,
황마에 유채,
73×92cm,
오테를로,
크뢸러-뮐러
미술관

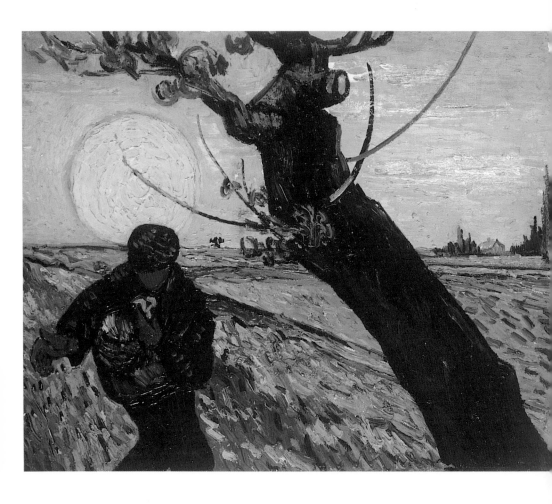

128
「씨 뿌리는 사람」,
1888,
캔버스에 유채,
32×40cm,
암스테르담,
반 고흐 박물관
(빈센트 반 고흐
재단)

난 모델이 없으면 작업할 수 없다. 자연을 보지 않고도 색채를 조정하고, 강조하고, 단순화해서 습작을 회화로 변형시키는 일은 가능하지만, 형체를 다룰 때는 현실과 떨어져서 작업할 자신이 없다. ……물론 과장도 하고 때로는 변화도 준다. ……그러나 그림 전체를 꾸며낼 수는 없다.

반 고흐는 고갱을 좇아 꾸며낸 모티프들이 펼쳐진 '마법의 땅'으로 들어가려 했으나 끝까지 해낼 능력이 없다는 것을 깨달았다. 두 사람이 노란 집에서 모델 없이 작업하는 동안 그는 자신과 여러 다른 화가들의 작품에 나왔던 주제들을 변형시켜 '마음으로'(기억에 의존한다는 의미) 그림을 그리고자 했다. 11월에 그린 「씨 뿌리는 사람」(그림128)이 그런 예이다. 이 '가공의' 장면에서 인물은 밀레(그림20)에 바탕을 두었고, 자포니슴의 나무는 고갱의 「설교」에서 영감을 받았으며, 밭은 반 고흐가 크로에서 자주 그린 것이었다. 가장 상상력이 발휘된 부분은 색채인데, 「생트마리드라메르의 거리」(그림117)보다는 덜 환상적으로 보인다.

반 고흐는 고갱의 확고한 자신감에 매료되어 있으면서도 1888년 후반에는 이따금 회의에 빠져들었다. 고갱은 반 고흐가 '통속적 유사성'이라고 규정한 것과 '꿈에서 본' 모티프를 구분하라고 강조했는데, 그 때문에 반 고흐는 독자적으로 개발하여 크게 성공을 거둔 중경의 표현력을 잃게 되었다. 자신의 작품이 고갱의 내적 환영으로 그려진 작품에 비해 초라하고 거칠며 엉터리라고 여긴 반 고흐는 작업방식을 바꾸고자 했다. 1888년 11월에 반 고흐는 "고갱은 내게 사물을 상상하는 용기를 주었다"고 말했지만, 이는 그가 그때까지 자신에게 그런 능력이 부족했다고 착각한 소치였다.

반 고흐와 고갱은 꾸며낸 모티프를 유발하는 자의식적 환상에만 초점을 맞춘 나머지, 반 고흐가 프랑스 남부에서 '일본'을 발견하고 수개월 동안 작업할 수 있게 한 동력이었던 지속적인 상상력의 기획을 간과하거나 평가절하하기에 이르렀다. 처음 아를에 왔을 때는 "한눈으로도 더 많은 일본을 볼 수 있다"고 느꼈던 반 고흐였으나 이제는 "현실을 잠깐 쳐다보고 얻는 인식보다는 거룩하고 위무적인 자연을 창조하

는 것"을 더 중시하게 되었다. 비록 고갱은 반 고흐에게 프로방스의 풍경이 '초라하고 시시하고 보잘것없다'며 자주 불평했지만, 이 시적 표현의 열광적인 지지자가 반 고흐에게 일본의 꿈과 자포니슴 작품을 창의적으로 발전시킬 수 있도록 자양분을 제공했다는 것은 분명한 사실이다.

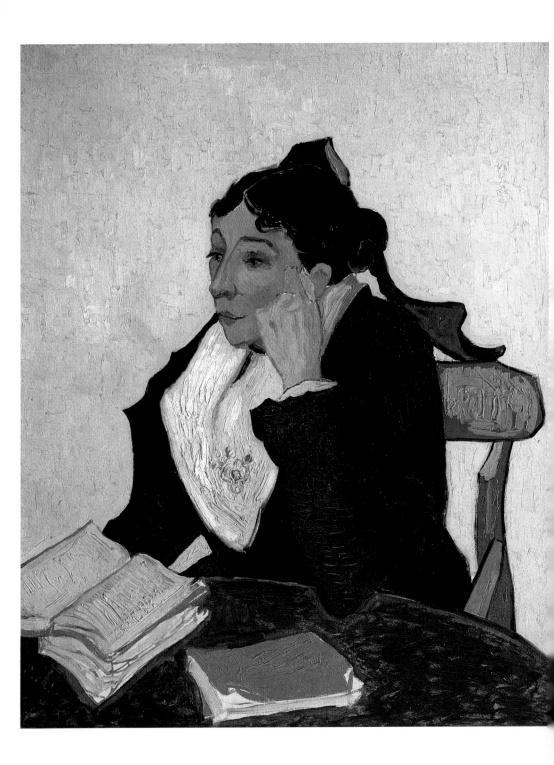

프로방스의 풍경은 반 고흐의 자포니슴 안목에 풍부한 영감을 주었지만, 그는 여전히 자신을 인물화가로 간주했다. "내 영혼에까지 감동을 주는 것은 오직 인물뿐이야." 아를은 파리는 물론이고 헤이그와 비교해도 작은 도시였으나 1880년대에 약 2만 3천 명이었던 아를의 인구는 그가 '재미있는 얼굴'이라고 여기는 다양한 유형의 인물들을 그릴 수 있도록 해주었다.

129
「아를의 여인
(마리 지누)」,
1888,
캔버스에 유채,
91.4×73.7cm,
뉴욕,
메트로폴리탄
미술관

주아브 병사들(프랑스의 보병─옮긴이), 매춘부들, 처음 교회에 가는 사랑스러운 아를의 꼬마들, 위험한 코뿔소처럼 보이는 흰 복장의 사제들, 압생트를 마시는 사람들 모두가 내게는 다른 세계의 인물들로 여겨진다.

주민들의 그을린 얼굴과 '소박하고 적절한 색채 조합', 옷의 무늬에 흥미를 느낀 반 고흐는 주민들이 마치 "클로드 모네의 풍경화처럼 인물화를 잘 그리는 화가 ……이제껏 존재하지 않았던 색채의 대가"에게 자신들을 그려달라고 외치는 것처럼 생각했다.

시골 여행(그림130)을 하면서 그는 가끔 밀레의 전원 그림들을 생각했지만, 이내 「씨 뿌리는 사람」(그림20)과 같은 그림의 '무채 회색'은 약동하는 남쪽과 어울리지 않는다는 것을 깨달았다. 아를에서 그는 밀레의 그림을 들라크루아, 몽티셀리, 모네의 색채와 비교해보았다. 시골 사람들의 태도에서 반 고흐는 졸라의 소설, 그 가운데서도 특히 땅을 더 많이 얻기 위해 살인까지 저지르는 농민들을 묘사함으로써 농촌 프롤레타리아트의 경쟁이라는 대중적 신화를 폭로한 소설 『대지』(1887)에 나오는 인물들을 떠올렸다. 도시 주민들도 역시 졸라가 지어낸 사람들처럼 보였다("공원, 심야 카페, 식품점은 밀레가 아니라 도미에에 가깝고, 졸라와는 정말 똑같다"). 그들을 보고 반 고흐는 오노레 도미에(Honoré

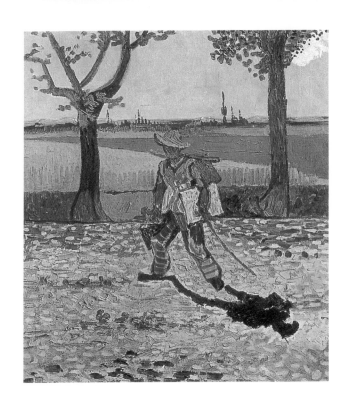

130
「타라스콩으로
가는 길의
화가」,
1888,
캔버스에 유채,
48×44cm,
마그데부르크의
카이저
프리드리히
미술관에
소장되어
있었으나 파괴됨

Daumier, 1808~79)가 그린 현대 프랑스인의 여러 유형, 호쿠사이가
'즉석에서 스케치한' 익살맞은 인물들을 떠올렸다.

반 고흐가 원주민들에게서 포착한 희화적인 측면은 졸라나 도미에와
같이 남부 출신인 알퐁스 도데의 소설에서 영향을 받은 것이었다. 도데
는 타르타랭이라는 만화 같은 프로방스 사람을 주인공으로 한 지역 이
야기로 큰 성공을 거두었는데, 타르타랭의 과장하는 성향을 남부인의
특징으로 묘사했다. 반 고흐는 파리에서 『타라스콩의 타르타랭』과 도데
의 또 다른 작품인 『방앗간 소식』을 읽었을 것이다. 아를 부근의 버려진
방앗간을 무대로 한 단편집인 『방앗간 소식』은 현지의 인물, 풍경, 전설
을 생생하게 전해준다. 반 고흐가 그 외딴 지역으로 이주하기로 결심한
것도 그 소설의 영향으로 여겨진다.

편지에서 반 고흐는 남부를 자주 '타르타랭의 고장'이라고 말했으나
타르타랭의 동향 여성들을 그릴 때 정작 그가 염두에 둔 책은 모파상의
『벨 아미』였다. 이 소설의 잘생긴 주인공은 벨 아미라는 별명을 가졌는
데, 여자들의 인기를 이용하여 파리 장안을 휩쓴다. 이는 반 고흐가 한

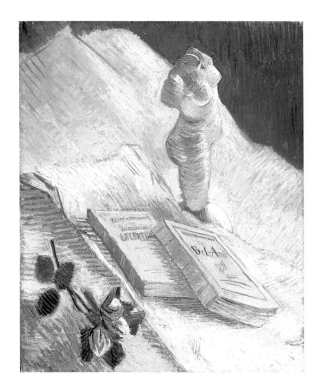

131
「석고상이 있는
정물」,
1887~88,
캔버스에 유채,
55×46.5cm,
오테를로,
크뢸러-뮐러
미술관

번도 되어보지 못했던 승자의 면모를 상징한다. 파리에서 『벨 아미』를 읽고 반 고흐는 그 책과 관능적인 소형 누드 조각상이 있는 그림을 그렸다(그림131). 또 한 권의 책은 어리숙한 노처녀가 연하의 애인에게 배신당하고 버림받는 내용인, 공쿠르 형제의 소설 『제르미니 라세르퇴』(1865)이다. 제르미니는 자기 어머니의 보석을 저당잡혀 남자에게 돈을 만들어주는데, 그 남자는 바로 벨 아미 같은 인물이다. 반 고흐가 그림을 통해 두 인물을 맺어준 것은 짓궂은 장난이겠지만, 공쿠르 형제의 어두운 소설을 경쾌한 분위기로 상쇄하는 기분 전환의 의미가 있었을 것이다. 아를에서 그는 이렇게 썼다. "나는 그다지 진지하지 않은 것도 좋아해. 이를테면 『벨 아미』 같은 소설이지."

아를의 여인들(프랑스 전역에서 미모로 이름이 높다)을 바라보면서 그는 결심했다. "여기서 해야 할 일은 초상화이다. 여자와 아이들을 주제로 온갖 종류의 초상화를 그리는 거야." 그러나 곧 체념한다. "내게는 벨 아미 같은 자질이 없어." 또한 그는 의치와 나이가 초상화를 그리는 데는 걸림돌이라고 말하면서 자신에게는 그런 일을 할 만한 명랑한 성

격이 부족하다고 걱정한다. 그는 프로방스에서 화가로서 성공하기를, '회화에서 기 드 모파상 같은 사람'이 되기를 꿈꾸었으며, "쾌활한 기분으로 이곳의 아름다운 사람들을 그리고 싶다"는 소망을 나타냈다. 그는 "클로드 모네의 풍경화, 기 드 모파상의 묘사와 같은 풍부하고 대담한 풍경에 못지않은 초상화를 그릴 수 있는 차세대의 화가를 기다리겠다"고 말하면서도 자신이 그렇게 되려는 준비를 갖추고 있었다. 5월에 그는 테오에게 이렇게 말했다. "초상화를 그리려면 먼저 내 신경을 다스리고 안정을 찾아야 해."

그해 봄에 그는 모델을 구하지 않고 '다채로운 군중' 속에서 즐겁게 지냈다. 그에게는 확신이 있었다. "때가 되면 인물화를 집요하게 공략하겠어. 지금은 멀리서 경원하고 있지만……내가 진정으로 바라는 것은 그거야." 그러나 화실이 마련되자 그는 아를 사람들이 오히려 자신을 경원한다는 것을 알았다. 그들은 그가 돈을 준다고 말해도 쉽사리 흥분하는 성격에다 물감을 뒤집어쓰고 있는 외국인에게 모델이 되어주려 하지 않았다. "그 딱한 사람들은 체면이 깎일까봐 두려워하고 있어. 사람들이 자기 초상화를 보고 웃을 거라고 생각하는 거야."

반 고흐는 자신이 그 일을 간청하게 될 줄은 미처 예상치 못했다. 그러나 1888년에 그는 모델을 하게 해달라는 부탁을 받기보다 오히려 사람들에게 모델을 서달라고 부탁하는 처지였다. 실제로 그는 자주 모델료를 지불했는데, 이것은 예술사가 조애너 우덜(Joanna Woodall)이 지적하듯이 19세기 후반에 화가들이 후원자보다 주로 친구와 가족의 초상화를 그린 것과는 반대되는 현상이었다. 모델료를 주고 낯선 사람을 그리는 경우는 드물었지만, 반 고흐는 바로 그렇게 하고자 했다. 그래야만 초상화를 그리는 데 부담이 없었고 인물의 생김새보다 일반적인 관념을 더 우선할 수 있었기 때문이다(뇌넨에서 그가 그린 얼굴들[그림46·56·58]은 모델 개인을 그렸다기보다는 '농부다움'의 전형을 보여주고 있다).

반 고흐는 인상주의 양식의 초상화를 잠시 실험했으나(식별이 가능한 자세와 배경의 인물[그림89]) 곧 상징적인 초상화로 복귀했다(그림92). 아를에서 그는 모호한 배경의 정태적인 그림을 주로 그렸으며, 『그래픽』의 '사람들의 얼굴'에서 배운 방식으로 삽화 양식을 실험하고 도데 같은

작가들에게서 배운 프로방스적인 인물을 만화처럼 과장하는 데 주력했다(그림129). 그는 모델을 자신의 의도에 맞도록 변형시켰는데, 우선 인물의 원래 이름 대신 유형적인 범주의 명칭을 붙이는 것(예컨대 그림135의 '늙은 농부')이 그런 예이다. '무의탁 노인'(그림36)과 뇌넨의 노동자들처럼 반 고흐가 아를에서 처음 모델로 삼은 사람들은 대표적인 유형으로만 알려져 있다. 멋진 주아브 병사(그림132 · 133)와 그가 '무스메'라고 부른 새침한 소녀(그림134)의 원래 이름은 그의 편지에도, 그림 제목에도 나오지 않는다.

　반 고흐가 아를에 있었을 때 주아브 병사들의 연대가 그곳에 주둔하고 있었다. 이 프랑스–알제리 군대는 1830년대에 창설되어 북아프리카에서 프랑스의 식민화 정책을 지원했는데, 명칭이 독특했고(처음 충원된 아프리카 출신 병사들이 속한 부족의 이름) 제복도 특이하게도 부풀린 붉은색 바지, 넓은 허리띠, 수를 놓은 저고리, 술이 달린 셰시아(아랍식 두건–옮긴이)를 착용했다. 반 고흐는 주아브 병사의 멋진 차림새에 놀랐고, 그가 자주 찾던 매음굴을 확실하게 통제하는 것을 보고도 놀랐다. 사실 반 고흐는 병사들이 지역의 난봉꾼들과 밀접하게 연계되어 있다고 보았으므로 어느 주아브 보병을 그린 습작을 베르나르가 그리고 있던 파리 매음굴 장면과 비슷하다고 말했다. 아를 사람들의 매춘 행위를 사실적으로 묘사하는 대신 그는 남자를 육식동물에 비유한 그림으로 매춘 거래를 암시했다. 수염을 기르고 '햇볕에 그을린 교활한 얼굴'에다 '굵고 짧은 목, 호랑이의 눈'을 지닌 주아브 병사는 수컷의 잠재된 성욕을 의인화하며, 가무잡잡한 피부와 북아프리카 복장은 흔히 말하는 색정적인 외국인을 상징한다. 얼굴과 몸통에는 여러 색깔이 보이고 바탕은 녹색과 주황색인데, 이는 '다루기 쉽지 않은 부조화스러운 색조들의 거친 조합'이다(그림132). 그 결과는 반 고흐가 보기에도 거슬리고 통속적인데다 '추하기까지' 했으나 그는 불만스러워하지 않았다. 3년 전 「감자 먹는 사람들」(그림61)에서 의도적으로 투박함을 추구했던 것을 고려하면, 그는 아마 이 작품에서 난폭한 색채로써 인물의 성격을 드러내려 했을 것이다. 뒤이어 그는, 크기는 더 크지만 품격은 떨어지는 주아브 병사의 전신상을 그렸다. 다리를 벌린 자세, 은근히 강조된 야한 색깔의 바지는 거리낌 없는 욕망의 발산을 나타낸다(그림133).

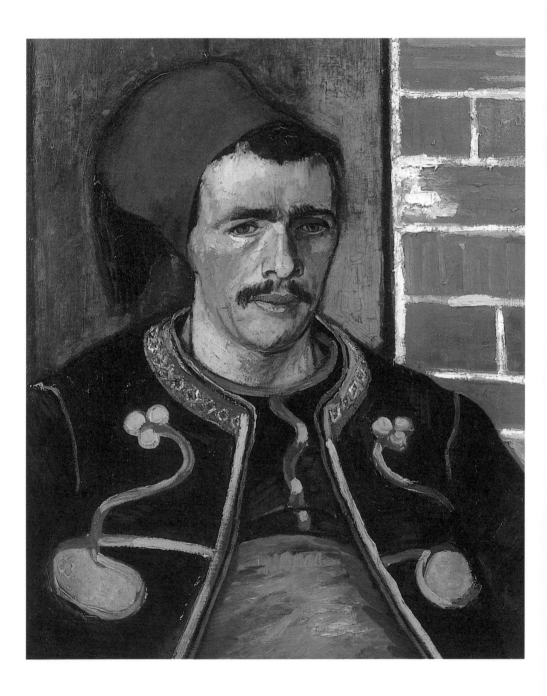

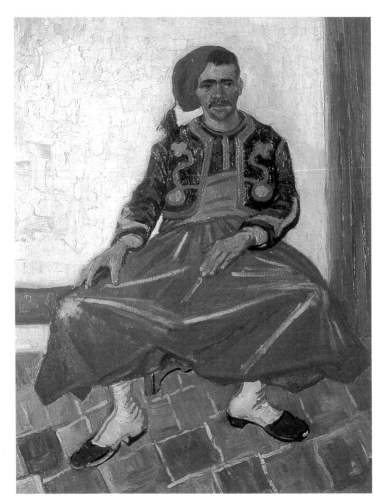

132
「주아브 병사」,
1888,
캔버스에 유채,
65×54cm,
암스테르담,
반 고흐 박물관
(빈센트 반 고흐
재단)

133
「주아브 병사」,
1888,
캔버스에 유채,
81×65cm,
개인 소장

반 고흐가 그 다음으로 그린 아를 사람의 초상화도 역시 이국적인 여러 색깔의 옷을 입고 있다. 하지만 그가 '무스메'라고 이름지은 이 단정한 소녀의 초상화(그림134)에서 그는 앞서와는 전혀 다른 페르소나를 추구한다. 반 고흐가 좋아하는 대담한 무늬의 옷을 입은 모델은 확실한 프로방스 사람이다. 그러나 그림의 제목이 시사하듯이, 그는 이 호리호리한 몸매와 검은 머리에 어울리지 않게 화려한 옷차림을 한 소녀에게서 일본적인 면모를 발견했다. 빈센트가 테오에게 설명한 바에 의하면, 로티의 『국화 부인』에서 빌려온 '무스메'라는 용어는 "12~14세의 일본 처녀(일본어 표기는 むすめ—옮긴이)라는 뜻인데, 내 그림에서는 물론 프로방스 소녀를 가리킨다." 그가 더 상세히 설명하지는 않았으므로 (『국화 부인』을 읽지 않은) 테오는 아마 모델의 나이만 로티의 무스메와 비슷하고 로티가 묘사한 다른 요소들은 반 고흐의 농담이라고 여겼을 것이다.

『국화 부인』은 로티가 프랑스 해군에 복무하던 시절의 경험을 토대로 쓴 여러 소설 가운데 하나이다. 소설들의 구성은 모두 같다. 한 유럽 남성이 낯선 나라에 가서 원주민 여성과 친해진다. 그 덕분에 그는 그 나라의 사고방식을 이해하게 되지만, 결국 호기심과 욕망이 사라져서 다른 항구로 떠난다. 『국화 부인』의 주인공인 십대 소녀는 가족에 의해 명목상 월세로 어느 해군 장교에게 임대되는데, 그가 소녀를 선택하는 과정을 묘사한 것을 보고 반 고흐도 일주일 동안 '무스메'를 고용했을 것이다. 로티는 '국화'가 그 흔한 매력도 없고, 모든 일을 지루해하고, 나서기를 싫어하는 점을 칭찬한다. 하녀 같은 그녀의 처신은 가느다란 눈, 부푼 뺨, 그리고 '부루퉁해 보이기도 하고 웃는 것처럼 보이기도 하는' 통통한 입술보다도 더 그의 마음에 들었다.

로티가 선택한 소녀처럼 반 고흐의 무스메도 일반적으로 예쁘다고는 할 수 없었지만, 부푼 뺨과 입, 모호한 표정을 지닌 소녀였다. 또한 그녀의 매력은 그의 비위를 맞추려고 애쓰지 않는다는 데 있었다. 시선을 피하지는 않지만, 턱을 낮추고 얼굴과 몸을 약간 돌리고 수줍게 손을 내려 놓은 그녀의 부자연스러운 태도는 자신에게 집중된 시선을 불편해하는 기색이 역력하다(「이탈리아 여인」[그림92]의 당당한 태도와 비교해보라). 단추를 꼭 채운 저고리와 리본으로 단단히 묶은 머리는 절제를 나

134
「무스메」,
1888,
캔버스에 유채,
74×60cm,
워싱턴
국립미술관

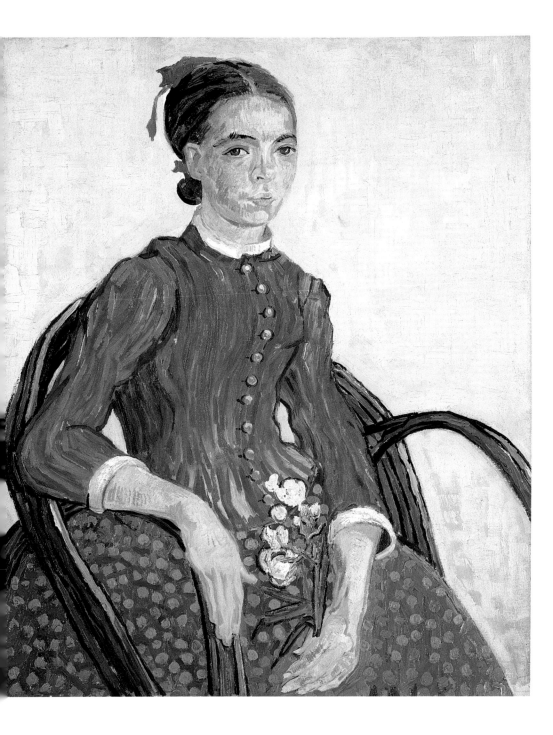

타낸다. 주아브 병사의 개방적인 자세(그림133)와 달리 단정한 이 소녀의 몸가짐은 의자에 깊숙이 앉아서 협죽도를 손에 쥐고 있는 것으로 더욱 강조된다. 반 고흐에 따르면 협죽도는 '사랑을 의미'하므로 이 무스메는 관능성의 상징을 몸 가까이에 붙이고 단단히 쥐고 있는 것이다 (그와 달리 「이탈리아 여인」에서의 꽃은 좋은 시절을 다 보내고 시들어 있다).

반 고흐는 "주아브 병사와 소녀를 그린 초상화 두 점을 보낸다"고 말하고 있다. 그 독특한 남부의 인물들을 그리면서 그는 자신이 가장 귀중하게 여기는 일에 흠뻑 빠질 수 있었다. 지속적인 활동을 모색하던 그는 베르나르에게 화가 선배들 가운데 민족이나 시대 전체를 표현한 사람이 있었는지 묻고, 졸라와 발자크도 "나름대로 하나의 사회와 시대를 묘사한 화가들"이라고 말했다. 이어서 그는 자신의 야망을 설명하고 베르나르에게 할스와 렘브란트를 특히 눈여겨보라고 권했다.

그 훌륭하고, 멋지고, 활기차고, 위대한 공화국에서 모든 종류의 초상화에 능했던 대가, 프란스 할스를 절대로 잊지 말게. 또한 그에 못지않은 네덜란드 공화국의 위대한 만능 초상화가였던 렘브란트도 잊지 말게. ……난 그저 자네에게 위대하고 소박한 것을 보라고 권하는 것뿐이네. 초상화만으로 인류애와 공화국 전체를 그려낸 그 위대함을 말일세.

반 고흐는 당대 비평가들이 초상화를 멸시하는 풍토(뒤레는 초상화를 '부르주아 미술의 개가'라고 표현했다)를 인식하고, 초상화의 부활을 꿈꾸었다. 주로 인물에 관한 기록인 전통적인 초상화는 인물의 용모, 지위, 기질을 표현하는 것이었으므로 일반의 폭넓은 관심을 모을 수는 없었다. 그러나 동시대인의 인물화를 다른 방향에서 바라볼 수 있다고 확신한 반 고흐는 "초상화로 대중의 관심을 모으겠다"는 희망을 품었으며, 장차 "힘차고 소박한 초상화가 일반 대중에게 인기를 끌 것"이라고 주장했다. 그는 독특한 개인보다는 유형적인 인물을 주제로 선택하고, 개인적 특성을 무시한 채 과장과 단순화로 전형적인 측면을 강조하고자 했다. 또한 시대의 제약을 받지 않기 위해 그는 에드몽 뒤랑티가 10여 년

전에 쓴 『새로운 회화』에서 금지한 '중립적이고 모호한 배경'을 사용했다. 비록 『그래픽』의 '사람들의 얼굴', 발자크의 여러 권짜리 소설 『인간희극』, 졸라의 루공 마카르 총서(1871~93, 프랑스 제2제정 사회의 연대기)로부터 영향을 받았지만, 반 고흐는 인물을 특정한 시대와 장소에 국한시키는 상세한 묘사는 피했다. 그의 희망은 그림을 통해 프로방스 사회의 초상화, 나아가 인류의 영원한 파노라마를 만드는 것이었다.

그가 주요 모델로 삼은 것은 17세기 네덜란드의 초상화, 즉 베르나르에게 "무한한 것을 구체적으로 만든다"고 말한 예술이었다. 반 고흐가 말하는 무한한 것이란 현세적이면서도 우주적인 것이었다. 수세기 전에 할스가 그린 사람들은 지금도 여전히 살아 있는 듯 보였다. 게다가 반 고흐는 렘브란트와 할스가 인간의 재현에 신의 숨결을 불어넣었다고 느꼈다. 특히 할스의 작품을 그는 놀랍게 여겼다. "그는 천사, 십자가 처형, 부활 같은 장면을 그리지 않고 오로지 초상화만 그렸다." 반 고흐는 병사에서 장군까지, "집시 창녀(그림94), 기저귀를 찬 아기……방랑자와 웃는 개구쟁이" 등 할스의 수많은 초상화들을 감탄조로 열거한 뒤 그의 작품은 "단테의 천국이나 미켈란젤로, 라파엘로의 작품에 못지않게 귀중하다"고 말했다.

정통 그리스도교는 버린 지 오래였으므로 반 고흐는 자연과 인간 속에 발현된 신의 측면을 세심하게 포착하고자 했다. 초상화의 미래를 생각해보면, 사회가 점차 종교에서 벗어나고 있었기 때문에 그가 꿈꾸는 그림은 장차 종교적 성화를 대신하여 영원과 무한의 개념을 표현하게 될 터였다. 테오에게 그는 이렇게 말했다. "나는 흔히 후광으로 상징되는 영원한 것을 담아서 사람들을 그리고 싶어. 색채의 빛과 진동으로 그것을 표현하고 싶어."

반 고흐는 19세기 후반에 초상화가 부활하려면 '그전까지 없었던 색채의 대가'가 등장해야 한다고 믿었다. 그가 다음 세대에는 초상화를 마네의 풍경화처럼 그리게 되리라고 말했을 때, 그 의미는 초상화가 외모의 기록을 넘어 독특한 붓놀림, 더 중요하게는 풍부한 색채를 과감히 조합함으로써 정신적 감동을 주는 영역으로 발전해야 한다는 것이었다. 반 고흐는 그렇게 색채의 '빛'을 얻으면 아무리 세속적인 인물이라 해도 초월적인 빛을 부여할 수 있다고 생각했다(그림135, 138). 또한 그가 말

하는 색채의 '진동'(원래 블랑의 책에 나온 표현)은 들라크루아의 경우처럼 음악적인 회화에 대한 관심을 나타낸다. 그런 회화에서 색채는 화가의 감정을 담고 있으며, 음악과 같이 비형상적이고 직접적인 방식으로 감상자에게 전달된다. 아를에서 반 고흐는 "회화를 베를리오즈나 바그너의 음악처럼 상심한 마음을 위로하고 위안을 주는 예술로 만들고자" 결심했다.

들라크루아가 색채와 형태를 '회화의 음악'으로 규정했던 그 상호연관성에 대해 반 고흐가 다시 탐구하기 시작한 것은 파리에서였을 것이다. 뇌넨에 살 때 반 고흐가 받은 피아노 교습은 그의 이해를 증진시키는 데 거의 도움이 되지 못했지만, 파리에서 그는 회화와 음악이 '대응'한다는 것을 이해할 수 있었다. 바그너주의가 파리의 문화계 인사들 사이에 유행한 이유는 그 독일 작곡가의 음악에 대한 엄청난 욕망 때문만이 아니라 바그너가 구조적으로 유연한 반(反)고전주의적 미학을 보여주었고 분리되어 있던 예술 형식들을 '통합 예술(Gesamtkunstwerk)'로 합쳤기 때문이었다.

19세기 말경에 지식인들과 탐미주의자들은 전에 없이 기악(器樂)을 숭상했다. 이미 1790년에 철학자 임마누엘 칸트는 음악이 가장 덜 인상적인 예술이라고 치부한 바 있는데, 음악의 효과는 개념보다 감각에 의존하기 때문에 지적이 아니라 정서적이라는 이유에서였다. 그러나 낭만주의가 발달하면서 음악은 오랫동안 단점으로 여겨져왔던 바로 그 이유, 즉 구체성이 결여되어 있고 언어로 번역하기 어렵다는 것 때문에 오히려 더욱 높이 평가되었다. 이제 음악의 추상성은 형이상학으로 해석되었고 음악의 효과도 표현 예술보다 더 심오한 것으로 간주되었다. 토머스 칼라일이 『영웅숭배론』(1841, 반 고흐는 이 책을 1883년에 읽고 아를에서 인용했다)에서 말했듯이, 음악은 "불명확하고 불가해한 언어로서 우리를 무한성으로 이끄는 것"이었다. 그와 마찬가지로 블랑도 음악이 '천상의 영역, 알 수 없는 세계'로 가게 해준다고 생각했다.

회화는 시와 같아야 한다(ut pictura poesis)는 해묵은 관념은 1880년대에 형식과 내용을 통합한 음악이 화가들에게 새로운 패러다임을 제시하면서 음악은 회화와 같아야 한다(ut pictura musica)로 바뀌었다.

1885년부터 1888년까지 파리의 잡지 『르뷔 바그네리엔』(*Revue Wagnérienne*)은 회화에서 음악성을 크게 강조했다. 에두아르 뒤자르댕(Édouard Dujardin)이 창간한 이 잡지는 상징주의 문학과 반(反)자연주의적 시각예술, 혁신적 음악을 다루었다. 특히 『르뷔』의 기고가인 테오도르 드 비제바(Téodor de Wyzewa)는 불명확성과 암시 개념을 내세웠다. 그는 화가들에게 (세계의 외양을 모방할 것이 아니라) 색채와 형태를 '추상적으로' 사용하여 감동을 이끌어내고 "교향곡에 비견될 수 있는 총체적인 인상을 유발하라"고 촉구했다.

　파리에 살 때 반 고흐는 바그너 음악회에 몇 차례 가서 음악과 미술의 유사점에 관해 동료들과 토론했다. 시냐크는 음악성을 옹호하는 상징주의 계열에 속했으며, 1880년대 중반에 탐미주의자인 찰스 헨리(Charles Henry)가 연구한 순수한 선과 색의 잠재적인 표현력에 상당히 관심이 많았다. 헨리가 쓴 『방향의 이론』(*The Theory of Directions*, 1885), 『과학적 미학』(*A Scientific Aesthetic*, 1885), 『음악적 감각의 진화 법칙』(*Law of the Evolution of Musical Sensations*, 1886)을 읽고 쇠라는 1887년에 색과 선의 반자연주의적인 조작을 통해 표현의 수단을 얻었다. 또 그해에 시냐크는 반 고흐와 함께 그림을 그렸고, 헨리와 함께 『형태의 본질』(*The Spirit of Forms*)과 『색의 본질』(*The Spirit of Colours*, 둘 다 1888년에 출간)을 연구했다. 뒤자르댕의 가장 친한 친구였던 앙크탱도 '대응'에 관한 토론에 참여했고, 반 고흐에게 『르뷔 바그네리엔』을 소개한 사람도 그였을 것이다. 이 잡지의 편집 철학은 베르나르도 잘 알고 있었다. 당시 반 고흐는 파리에서 고갱과 만났으며, 고갱은 '종합주의 연구'를 준비하는 중이었는데, 그 원고에는 색의 음악적 측면이 설명되어 있다.

　'색채 음악'에 관한 반 고흐의 관심은 파리의 시류를 따랐다. 또한 그가 극적이고 '색채적'인 음악으로 유명한 작곡가 엑토르 베를리오즈와 리하르트 바그너에게 관심을 보인 것은 그림의 '음악성'(1880년대에 색채와 선을 표현적 모방적 기능으로부터 해방시킨 것을 뜻하는 용어)에 대한 이론적 근거를 알고 있었음을 말해준다. 그는 사물을 재현하는 방식으로 계속 작업했지만 점점 관찰한 모티프를 마음대로 변형시키는 경향이 생겨났다. 보편적인 차원의 초상화를 추구하기 위해 그는 색채에

의존했으며, 특히 음악처럼 근본적인 단계에서 소통하고자 했다. 그의
붓놀림도 암시를 담으려는 의도를 갖고 있었다. 아를에서 그는 그것을
"정서가 담긴 음악처럼 감정과 단단하게 얽히게 하고자" 애쓰고 있다고
썼다.

　반 고흐가 아를에서 그린 초상화들 중 가장 '음악적'인 것은 「늙은 농

부」라는 제목이 붙은 두 작품이다. 파시앙스 에스칼리에라는 이 농부 모
델에서 반 고흐는 농부다움의 진수를 발견했다. 베르나르에게 그는
이렇게 썼다. "알다시피 농부란 야생동물을 연상케 하지. 적어도 참된
농부에게서는 그런 요소를 찾을 수 있어." 반 고흐는 이 최고의 '표본'을
찾아낸 것을 자랑스럽게 여겼다. 에스칼리에를 모델로 한 첫 작품(그림

135
「늙은 농부
(파티앙스
에스칼리에)」,
1888,
캔버스에 유채,
64×54cm,
패서디나,
노턴 사이먼
미술관

135)은 뇌넨에서 그린 농부 얼굴들의 '연속'이었다. 그가 보기에 「늙은 농부」는 「감자 먹는 사람들」만큼 '검지는 않지만' '투박하고 못났다'는 점에서 서로 닮았다. 물론 그의 말은 세련미가 없는 모델, 그가 표현하고자 하는 '참된 농부'를 추상적으로 나타내기 위해 색채의 충돌과 거친 붓놀림을 구사했다는 뜻이다.

반 고흐는 뇌넨에서 어두운 색조로 노동자들을 그렸다(그림56, 58, 61). 하지만 아를에서 그는 북유럽 '농민화'의 단조로움이 풍경이나 '색을 열망하는 현재의 풍토'와 맞지 않는다는 것을 깨달았다. 그는 들라크루아의 작품을 프리즘으로 삼아 농업 노동자를 바라보았는데, "밀레의 「씨 뿌리는 사람」이 이스라엘스의 그림처럼 무채 회색인 데 반해 들라크루아는 색채 자체로써 상징적 언어를 말해준다." "씨 뿌리는 사람을 들라크루아가 좋아했던 노란색과 보라색의 동시 대비로 그릴 수는 없을까?" 하고 고민하던 반 고흐는 밀레의 유명한 그림을 '과장'된 색채, 즉 노란색의 태양과 하늘, 파란색과 자주색의 밭이 있는 장면으로 바꾸어 표현했다(그림136).

인물화는 그리고 싶은데 선뜻 나서는 모델은 없는 상황에서 반 고흐는 이따금 상상을 통해 인물화를 시도할 수밖에 없었다. 그러나 겟세마네의 그리스도와 '별 총총한 하늘을 배경으로 한 시인'의 그림은 "사전에 모델을 가지고 연구하지 않았다"는 이유로 곧장 찢어버렸다. 밀레의 「씨 뿌리는 사람」(그림20)은 몇 가지 면에서 차선책이 되었다. 그 작품은 그가 잘 아는 2차원의 '모델'이었고, 그리스도와 시인을 그릴 때도 모델을 대신해주었다. 예수는 어느 우화에서 씨 뿌리는 사람으로 등장하는데, 그 서정적이고 암시적인 이야기를 반 고흐는 '예술로 도달할 수 있는 가장 높은 정상'이라고 여겼다. 실제로 그는 그리스도의 우화를 '상징적 언어'의 주요 모델로 삼았으나, 다색을 사용한 그의 「씨 뿌리는 사람」은 큰 논란을 빚었다. 그는 밀레의 인물을 새로운 환경 속에서 설득력 있게 표현하지 못했던 것이다. 그 '실패작'을 테오에게 부친 뒤 그는 "「씨 뿌리는 사람」에 대한 생각이 나를 계속 괴롭힌다"고 썼다. 그 생각은 에스칼리에를 그릴 때도 그에게서 떠나지 않았다.

반 고흐가 보기에 "밀레는 농민의 종합체를 그렸다." 그래서 아를에서 그는 그 기획을 한 단계 발전시켜 순수함과 음악성을 지닌 '현대적'인

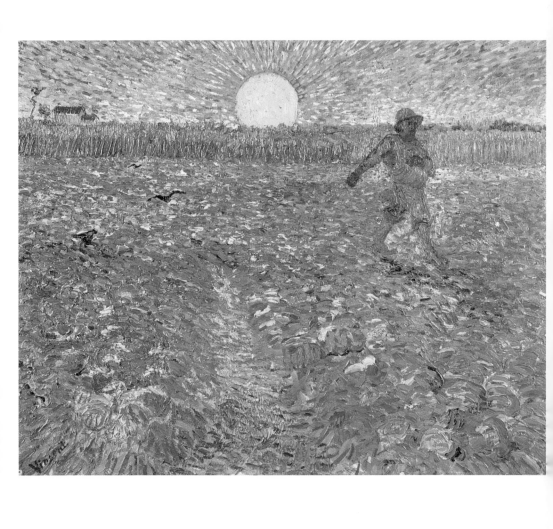

색채를 강조하고자 했다. 에스칼리에는「씨 뿌리는 사람」보다는 밀레의
「괭이를 든 사람」(그림137, 노동으로 인해 피폐해지고 완전히 지친 인
물)과 더 닮아 보였고, 졸라가 산문 회화로 묘사한 프롤레타리아트를 연
상시켰다. 반 고흐는 자기 나름의 종합을 시도하는 과정에서 '늙은 농
부'를 다음과 같이 상상했다.

남프랑스 전역이 수확기의 절정을 맞아 농부도 한창 땀을 흘리고 있
어. 그래서 섬광처럼 번득이는 주황색, 달군 쇠처럼 생생한 색조를 사
용했고 그늘은 금빛의 밝은 색조로 처리한 거야. ……점잖은 사람이

136
「씨 뿌리는
사람」,
1888,
캔버스에 유채,
64×80.5cm,
오테를로,
크뢸러-뮐러
미술관

137
장-프랑수아
밀레,
「괭이를 든
사람」,
1860~62,
캔버스에 유채,
80×99cm,
로스앤젤레스,
게티 미술관

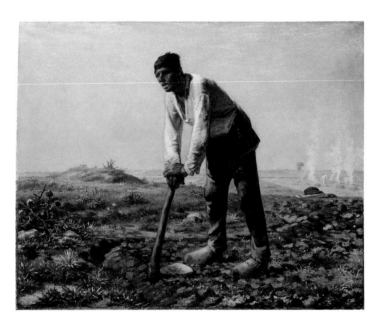

라면 그런 과장을 만화처럼 여기겠지. 하지만 그게 우리와 무슨 상관
이야? 우리는『대지』와『제르미날』을 읽었으니 농부를 그린다면 우리
가 읽은 내용이 우리의 일부가 되도록 표현해야지.

이렇듯 자신이 성미가 까다로운 도시인들과는 다른 방식으로 농민을
이해한다는 점을 은근히 강조한 뒤 반 고흐는 파리 사람들에게 '투박한
것에 대한 심미안'이 없다며 개탄했다. 그는 많은 사람들이「늙은 농
부」(그림135)를 보고「감자 먹는 사람들」처럼 당혹감을 느낄 것이라고

예상했으나, 자신에게는 자신이 읽고 본 대로 노동계급을 그릴 권리가 있다고 주장했다. 처음에 그린 에스칼리에의 초상화는 졸라의 분위기를 특별히 잘 구현하지는 못했지만, 가까이에서 뚜렷한 초점으로 포착한 이 그림은 자연주의적인 화풍을 여실히 보여준다. 또한 무뚝뚝한 표정, 도발적인 색채, 거친 손질은 회색의 모델을 졸라가 『대지』에서 묘사한 것처럼 강인하고 힘찬 인물, 평생에 걸친 자연과의 싸움에서 단련된 '짐승'으로 보이게 한다.

　반 고흐가 두번째로 그린 「늙은 농부」(그림138)는 비록 색채와 구성은

138
「늙은 농부
(파티앙스
에스칼리에)」,
1888,
캔버스에 유채,
69×56cm,
아테네,
스타브로스 S.
니아르코스
컬렉션

강렬하지만 분위기는 더 부드럽다. 빈센트는 빌에게 이렇게 말한다. "모든 색채들을 강렬하게 하면 정적과 조화로 돌아갈 수 있지. ……대규모의 오케스트라가 연주하는 바그너의 음악이 각 개인에게 친근하게 다가오는 것도 마찬가지 원리야." 에스칼리에의 '햇볕에 그을린' 피부를 묘사한 차가운 파란색과 뜨거운 색조들, 그리고 그와는 대조적인 목도리, 소매, 배경의 따뜻한 느낌은 묘하게 차분한 분위기를 조성한다. 이 두번째 그림에서 반 고흐는 '수확기의 절정'을 맞은 색채의 흥분을 포기하는 대신 '석양의 빛' 같은 효과를 얻었는데, 이것은 '사실적'이라기보다는

다분히 과장되고 암시적이다. 주황색 배경에 관해 그는 "붉은 석양의 이미지를 나타내려는 것은 아니지만 그것을 연상케 하는 것"이라고 말한다. 노쇠함을 가리키는 명백한 표지들(모델의 희미한 시선과 회색 눈썹, 굽은 어깨와 지팡이를 짚은 자세)과 더불어 일몰 무렵을 나타내는 색채적 암시는 죽음이 가까웠음을 말하지만, 작업복과 손은 아직 일할 여력이 남아 있음을 뜻한다.

몇 주일 만에 반 고흐는 농부와는 반대편에 서 있는 사람을 그렸다(그림139). 농부와 달리 「시인」은 이 세상에 속박되어 있지 않으며, 얼굴과 어깨가 별이 가득한 하늘에 떠 있는 것처럼 보인다. 모델은 퐁비에유 부근에서 여름을 보내던 벨기에의 화가 외젠 보슈(Eugène Boch, 1855~1941)였다. 반 고흐는 오래전부터 에스칼리에가 취하고 있는 자세로 시인의 이미지를 표현하려는 구상을 품고 있었다. 보슈의 '면도날 같은 얼굴'을 보고 반 고흐는 단테의 초상화를 연상했다(칼라일은 단테를 "자신이 묘사하는 모든 것에 무한성을 불어넣는 시인"이라고 말한 바 있다). 반 고흐는 보슈가 모델을 서주기 몇 주일 전부터 그를 '위대한 꿈을 꾸는 사람'으로 마음 속에 그리고 있었다. 그는 우선 보슈의 용모를 '사실적으로' 그린 다음에 '머리카락의 금빛을 과장'하고, 배경에는 '무한성……가장 진한 파란색'을 칠했다. 반 고흐는 "진한 파란색의 배경에 밝은 얼굴이라는 소박한 조합으로 담청색의 깊은 하늘에 떠 있는 별과 같이 신비스런 효과"를 내고자 했다. 사실적인 짙은 녹색 머리털의 가장자리에는 금색으로 테두리를 둘러 역광의 효과를 연출했으며, 시인의 다채로운 의상에 사용된 금색, 녹색, 붉은색은 피부와 수염 부분에서 강조를 위해 다시 사용되었다.

전통에서 일탈한 배색으로 인해 보슈의 모습은 평범해 보이지 않으며, 별이 총총한 하늘에서는 심오한 연상과 초월성이 엿보인다. 반 고흐는 아를의 밤 하늘에 매료되어 우주와 영원함, 창조 행위의 연속성을 명상했다. 그는 죽음이 정점이 아니라 운송수단이라고 생각했으며("기차를 타고 타라스콩에 가듯이……우리는 죽음을 타고 별로 간다") "그리스인들, 네덜란드의 옛 대가들, 일본인들은 다른 천체에서 자신들의 웅장한 학교를 열고 있다"고 상상했다. 모베가 마흔아홉 살로 요절한 것에 영향을 받아 죽음에 관해 묵상하게 된 반 고흐는 자신과 친구들이 사후

139
「시인
(외젠 보슈)」,
1888,
캔버스에 유채,
60×45cm,
파리,
오르세 미술관

140
「연인
(폴 - 외젠
밀리에)」,
1888,
캔버스에 유채,
60 × 49cm,
오르텔로,
크뢸러 - 뮐러
미술관

에 성공을 거두리라는 희망을 피력했다. "무수한 천체들 가운데 어느 곳, 지금과 다른 아주 좋은 환경에서 그림을 그리게 될 거야."

그는 프로방스의 '보석 같은' 별들 아래에서 그림을 그리면 '우리 동무들'의 집단 초상화를 생각하게 된다고 테오에게 말했다. 그것으로 미루어보면, 「시인」은 "상상으로 꿈을 꾸고 그림을 그리는" 사람들(반 고흐는 렘브란트를 그렇게 여겼다)에 대한 동경을 표현하는 복합적인 초상화로 간주해야 할 듯싶다. 또한 반 고흐가 고갱을 존경하고(그의 「마르티니크」는 '고결한 시'였다) 베르나르를 좋아한 사실(그는 반 고흐에게 시를 써보냈다)을 고려하면, 「시인」은 반 고흐 자신의 '시적' 기획, 다시 말해 자연주의와 색채에 기반한 서정성 혹은 '음악성'의 결합을 암시하기도 한다. 그와 그의 친구들은 그전부터 시적인 회화로 생각을 주고받았다. 색채와 형태는 "그 자체로 시를 낳는다"는 고갱의 말을 염두에 두고 빈센트는 빌에게 말했다. "색채들을 배열하는 것만으로도 시를 지을 수 있고, 위로의 말을 하는 것만으로도 음악을 만들 수 있단다." 보슈 그림에 붙인 제목인 '시인'은 그것이 운문이든, 산문이든, 음악이든, 회화든 자신의 작품으로써 영감과 감동을 주는 사람이다. 반 고흐의 평가에 의하면 보슈의 작품은 그 경지에 미치지 못했으나, '단테를 닮은' 그의 외모는 반 고흐가 무한성을 배경으로 불멸의 예술적 페르소나를 꿈꾸는 데 적합했다. "그 덕분에 나는 오랫동안 꿈꾸던 시인의 그림을 그릴 수 있었다."

반 고흐는 「시인」을 꿈의 자리인 침대 위에 걸어놓았는데, 거기에는 반 고흐의 친구이자 화가 지망생으로 그의 제자이기도 했던 주아브 중위 폴 외젠 밀리에(그림140)의 초상화도 나란히 걸려 있었다. 소속 연대의 초승달-별 문장 아래 군복 차림의 밀리에는 반 고흐가 보기에 군인이라기보다는 앞서 모델이 되었던 주아브 병사처럼 난봉꾼이었는데(그림132, 133), 그 그림의 제목은 「연인」이었다. 반 고흐는 "서로를 빛나게 해주는 색채들이 있다. ……이 색채들은 짝을 이루어 남자와 여자처럼 서로를 완성시켜준다"고 믿었다. 「연인」에서 보는 보색 연출은 밀리에가 능했던 그 '짝짓기'를 시사하는 듯하다. 게다가 "순진한 소녀들이 홀딱 반하는" 그의 군복은 그 자체로 욕망을 의미한다.

그러나 밀리에는 그림의 제목에 미치지 못하는 인물이었다. 반 고흐

는 돈을 주고 모델로 고용한 사람(에스칼리에), 우연히 알게 된 사람
(보슈), 여자친구(세가토리)보다 아는 남자를 모델로 썼을 경우 모델
을 변형하는 데 무척 애를 먹었다. 아를에서 가장 친하게 지냈던 조제
프 룰랭의 초상화는 거기서 그린 초상화들 가운데 가장 평범한 축에
속하지만(그림141), 반 고흐가 「아이 보는 여자」(그림154)라는 제목
을 붙인 룰랭의 아내인 오귀스틴의 초상화는 위안을 주는 모성의 상
징이 되었다.

　그와 마찬가지로, 친구 조제프 지누(반 고흐가 자주 찾은 카페 드 라

141
「등나무 의자의
조제프 룰랭」,
1888,
캔버스에 유채,
81×65cm,
보스턴 미술관

가르의 주인)의 평범한 초상화도 지누의 아내인 마리의 초상화와 짝을
이룬다는 점에서 중요하다. 그녀를 모델로 반 고흐는 아를 여인의 진수
를 그렸다(이것 역시 그가 오래전부터 꿈꾸던 그림이었다). 마리는 카페
운영을 도왔으므로 그녀를 처음 그린 초상화(반 고흐는 이를 대충 그린
'에튀드'[étude, 습작]라고 여겼다, 그림142)가 자세나 배경에서 탕부랭
의 세가토리(그림89)와 닮은 것은 당연하다. 더 정성을 들여 그린 두번
째 초상화(그림129)를 반 고흐는 타블로(tableau, 습작이 아닌 완성작)
라고 불렀다. 이 작품에서 그는 더 어둡고 명확하게 마리 지누의 모습을

142
「아를의 여인
(마리 지누)」,
1888,
황마에 유채,
93×74cm,
파리,
오르세 미술관

143
「폴 고갱
(붉은 베레모를
쓴 사람)」,
1888,
황마에 유채,
37.5×33cm,
암스테르담,
반 고흐 박물관
(빈센트 반 고흐
재단)

표현했다(연갈색의 피부와 매부리코는 남부적 아름다움의 특징으로 간주되었다). 지치고 피곤해 보이는 모델에게서 우아하게 생각에 잠긴 표정을 추출해낸 것과 아울러 반 고흐는 에튀드의 파라솔과 장갑을 타블로에서는 책으로 바꾸어 지누를 자신과 비슷한 유형의 인물로 묘사했다.

　반 고흐는 남자의 초상화를 더 까다롭게 여겼다. 그는 자기 친구들을 그릴 때의 어려움을 모델 탓으로 돌렸으나(룰랭은 '너무 뻣뻣했고' 밀리에는 '자세가 나빴다'), 또 다른 요인은 자신과 친한 남자를 그리는 데 말 못할 불편함이 있었기 때문이다. 파리에서 지낸 2년 동안 그는 테오를 그리지 않았다. 또한 고갱을 그린 그림은 작고 미완성이며 몰래 어깨 너머로 바라본 모습이다(그림143).

　밀리에를 그린 「연인」은 「시인」과 함께 그의 침실에 걸려 있었지만, 반 고흐는 실상 아를의 집에서 사랑을 하기보다는 꿈을 더 많이 꾸었다. 보슈와 밀리에의 초상화를 나란히 걸어놓은 것은 예술과 사랑에 대한 그의 선택적인 태도를 의도적으로 드러내고 있다. 한때 그는 예술적 성공을 위해 결혼이 필수적이라고 생각했지만, 아를에서는 화가로서의 생산성과 한 달에 두 차례 이상의 성관계는 양립할 수 없다고 종종 말하곤 했다. 이런 믿음은 매력을 잃는 것에 대한 우려와 돈을 주고 성적 만족을 사는 습관에 기인하는 것으로 추측되지만, 그가 읽은 책 때문이기도 하다. 당시에는 여자 같은 행동과 결혼이 남성의 창조성을 침해하는 것

으로 여겼는데, 반 고흐가 파리에서 테오와 함께 살 때 읽었던 공쿠르 형제의 『마네트 살로몽』(1867), 졸라의 『작품』, 에드몽 드 공쿠르가 동료이기도 한 사랑하는 동생의 사후에 헌정한 『장가노 형제』(1879) 등 예술가의 삶을 다룬 소설들이 그런 입장을 취했다.

아를에서 빈센트는 테오에게 "자신의 두뇌와 골수까지 투입되는 일이라 해도 성관계보다 더 힘든 일은 하지 않는 게 현명하다"고 충고했다. 마찬가지 맥락에서 그는 베르나르에게도 '창조적 활력'을 보존해야만 작품이 '정력적'일 수 있다고 말했다. "기운이 동할 때는 매음굴이나 술집에 갈 수도 있지만, 진짜 강한 남성이 되고 싶다면 때로는 스스로를 자제할 줄도 알아야 하며, 일에 열정을 쏟으면서 수도사나 은둔자처럼 사는 것도 필요하다."

반 고흐 자신도 인정하듯이 아를에서의 삶은 "그다지 시적이지 않지만 나는 내 삶을 그림에 바쳐야겠다는 의무감을 느낀다." 「승려 같은 자화상」(그림145)에서 보이는 수도사 같은 분위기는 아를에서 그린 작품들 가운데 또 다른 유형을 이룬다. 제목의 '봉즈'(bonze)란 로티가 사용한 말인데, 불교 승려를 뜻하는 일본어를 프랑스식으로 바꾼 용어이다.

비록 나중에 반 고흐는 자신을 '인상주의자' '영원한 부처의 숭배자'로 그렸지만, 사실 불교에 대해서 아는 것은 거의 없었다. 그의 자화상에서 봉즈라는 용어는 중요하지 않고 다만 수도사의 전반적인 분위기를 나타내는 의미일 따름이다. 로티가 말하는 봉즈도 화가와는 무관하며,

반 고흐의 화가-수도사 그림도 유럽식 원형에 더 쉽게 연관된다. 그는 중세의 수도원이 예술 활동을 폭넓게 지원했다는 것을 잘 알고 있었다. 1888년에 그는 자신의 '수도사와 화가의 이중적 성격'을 후고 반 데르 후스(Hugo van der Goes, 1440년 무렵~82, 한창 활동하던 중에 수도원으로 들어간 네덜란드 화가인데, 만년에 신경쇠약에 시달렸다)에 비유했다.

또한 베르나르에게 말한 바에 따르면, 반 고흐는 복음서의 저자이자 화가로서 예술가들의 수호성인이며 황소로 상징되는 성 루가와 자신을 자주 비교했다. 자신과 베르나르가 '황소의 인내'를 필요로 하는 어려운 직업에 속박되었다고 말하면서 반 고흐는 화가들이 '성 루가 길드의 시절'에 널리 퍼졌던 협동 정신을 발휘해야 한다고 주장했다. 예술적 형제애라는 그의 관념은 일찍이 1809년에 빈 아카데미 회원들이 성 루가 형제단을 결성한 동기와 다르지 않았다(당시 그들은 로마로 터전을 옮겨 버려진 수도원에 자리잡았는데, 이들을 나자렛파라고 부른다). 또한 전통적인 빅토리아 시대 예술에 반대한 영국의 화가들도 1848년에 라파엘 전파를 결성하고, 자연에 뿌리를 둔 예술과 진지한 도덕적 목적을 추구하는 데 헌신하기도 했다. 반 고흐가 품은 예술 공동체라는 이념은 유럽 중심적이었으나, 일본 판화가들에 대한 존경심과 맞물리면서 그는 우키요에의 대가들이 옛날의 수도사나 길드 조합원들처럼 서로 협동 작업을 했다고 여기기에 이르렀다.

자신을 봉즈로 묘사한 자화상을 그릴 무렵 반 고흐는 일본의 승려와 화가들까지 유럽의 판도 속에 집어넣었다. 그는 자신의 가난, 금욕, 수도사 같은 공동 생활에 대한 갈망을 내세웠지만, 정작 그 자화상을 그리게 된 계기는 여름의 무더위를 맞아 머리털과 수염을 깎은 것이었다. 테오에게 그는 자신이 에밀 보테르(Émile Wauters)의 「후고 반 데르 후스의 광기」(그림144)에 나오는 인물들과 닮았다고 말했다. "수염을 모두 깎아버리니 내 모습이 제법 점잖은 사제(음악에서 위안을 얻는 사제)처럼 보이는구나. ……여기에 아주 지적으로 그려진 미친 화가처럼 보이기도 하고." 요컨대 반 고흐는 현재의 자신을 '미친' 화가로 간주하고 장차 '점잖은 사제'가 되고 싶다는 뜻을 자화상에 담은 것이다. 나중에 고갱에게 말했듯이 반 고흐는 "더 나은 모델로 더 나은 그림을 그리기 위

해서는 우리 문명의 파괴적인 영향력에서 어느 정도 벗어나야 한다"고 생각했다.

굴곡을 거의 감추지 않고 그려진 반 고흐의 단정한 얼굴은 예민하고 강렬한 모습이다. 그는 '잿빛'의 분홍색과 회색이 가미된 녹색의 창백한 색조들(나중에 그는 병과 슬픔을 나타내는 데 이 색들을 사용했다)로 박탈감과 억눌린 육욕을 표현하는 과정에서 '상당한 어려움'을 겪었다. 이 자화상은 "색채만으로 상징적 언어를 말한다"고 할 수 있다. 단, 그림에서 가장 의미가 분명한 부분인 눈은 예외이다. 눈을 가느다랗게 그린 것은 자신을 '소박한 일본인'과 동일시함을 뜻하는데, 단지 일본식 옷차림을 하거나 일본의 물건들을 보여주기보다 자신의 용모 자체를 변형시킬

144
에밀 보테르,
「후고 반 데르
후스의 광기」,
1872,
캔버스에 유채,
186×275cm,
브뤼셀,
벨기에
왕립미술관

정도라면 일본에 대한 그의 존경심이 얼마나 대단했는지 이해할 수 있다. 자신의 눈을 일본인처럼 그림으로써 반 고흐는 '일본적인 눈', 즉 색채를 강조하고 형태를 단순화하는 안목으로 사물을 바라본다는 의미를 담고자 했던 것이다.

반 고흐가 고갱, 베르나르와 함께 계획한 그림 교환 방침에 따라 「승려 같은 자화상」은 고갱에게 전해졌고, 두 사람은 10월에 각자 자화상을 아를로 보내왔다. 고갱은 자화상(그림146)보다 먼저 그림 설명을 보냈다. 고갱은 자신을 빅토르 위고의 『레미제라블』(1862)에 나오는 주인공 장 발장에 비유하면서 반 고흐에게 악한처럼 보이는 자기 얼굴의 이면에는 '내적인 고결함과 온화함'이 숨어 있다고 말했다. 그는 고통에 시달리는 장 발장이 '지금의 인상주의자'와 비슷하다고 말한다. "자네에게

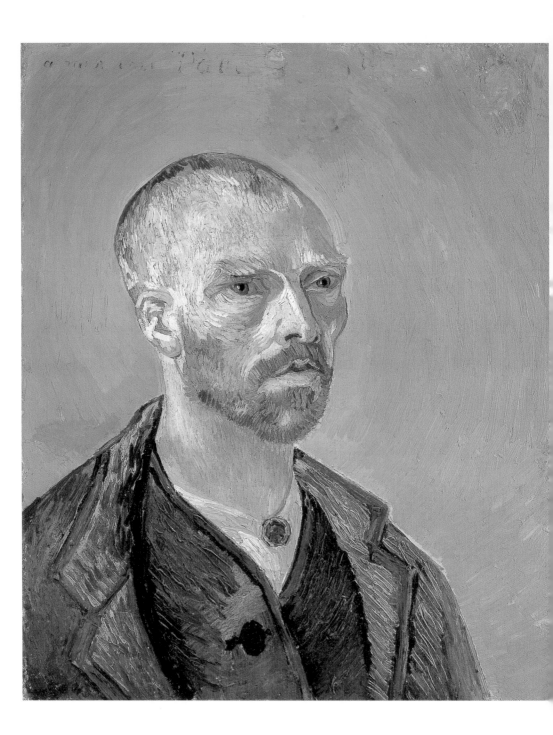

145
「승려 같은
자화상」,
1888,
캔버스에 유채,
62×52cm,
메사추세츠
케임브리지,
하버드대학교
포그 미술관

146
폴 고갱,
「자화상,
레미제라블」,
1888,
캔버스에 유채,
46×55cm,
암스테르담,
반 고흐 박물관
(빈센트 반 고흐
재단)

주는 내 자화상은 나 자신의 얼굴임과 동시에 우리 모두의 초상이기도 하네." 고갱은 그림의 오른쪽 하단에 '레미제라블'(les misérables)이라는 문구를 써넣었는데, 이는 고갱 자신만이 아니라 베르나르(그의 얼굴이 문구 위쪽 그림 속의 그림에 보인다)와 반 고흐도 포함하는 의미이다.

반 고흐는 자신의 자화상으로 답례하면서 "저 역시 제 인격을 과장했습니다"라고 썼다. 장 발장에게서 영감을 얻은 자화상이 모두를 가리킨다는 고갱의 주장에 대응하여, 빈센트는 테오에게 자기도 "나 자신만이 아니라 인상주의자 전체를 표현하려 했다"고 말했다. 고갱과 마찬가지로 그도 인상주의자라는 용어를 인상주의자들의 주류만이 아니라 현대 화가들 전체를 가리키는 의미로 사용했다. 두 사람은 다른 화가들이 지나칠 정도로 자연의 외양에 충실하려는 것을 거부했기 때문이다. 두 사람의 자화상은 화풍에서나 발상에서나 르누아르의 「정원에서 그림을 그리는 모네」(그림147)와 같은 '인상주의적'인 초상화와는 거리가 멀었다. 르누아르의 그림은 단지 모네만이 아니라 고전적인 인상주의적 화법까지 표현하고 있다. 그림에서 모네는 주제에 동화되어 그림에 몰두해 있으며, 시각적 자극에 직접적으로 반응하여 그림을 그리고 있다. 그러나 고갱과 반 고흐의 자화상은 현대 회화의 새로운 출발점을 제시한다. 그것은 곧 생각과 꿈의 중심인 얼굴을 강조하는 것이다. 두 자화상에는 화가라는 직업의 도구인 손, 붓, 팔레트가 없는데, 이는 그림을 그리는 신체적 행위보다 그림의 배후에 있는 사상을 더 중시한다는 자세이다(하지만 고갱은 베르나르의 엄지와 팔레트를 그림에 포함시킴으로써 그림이 신체 노동의 산물이라는 전통적인 이미지를 완전히 버리지 않았다).

고갱의 과열 상태와는 대조적으로 반 고흐의 자화상은 미니멀리즘(1960년대에 미국에서 시작된 단순한 형태와 직관을 중시하는 현대 미술의 한 사조 - 옮긴이)처럼 차분해 보인다. 고갱의 자화상은 문자적 의미가 '명백'하다. 즉 문구로 직접 자신의 비참한 처지를 말하고 있으며, 그림 속의 그림을 통해 작품과 동료를 드러내고 있다. 그의 자화상은 『레미제라블』을 '읽으라고' 요구하지만, 반 고흐의 자화상은 그냥 보여 줄 뿐이다. 여러 시대의 많은 자화상과는 달리 반 고흐의 얼굴은 시선이

다른 곳을 향하고 있는데, 이것은 그림을 그릴 때 그가 거울만 바라보고 있지 않았음을 뜻한다. 그는 육안만이 아니라 심안(心眼)으로 보았고, 시각적 사실성보다 정신적 측면에 더 충실하고자 했다. 1885년 반 고흐가 졸라에 관해 한 이야기는 그가 무엇을 우선시했는지 말해준다. 이 문학적 자연주의의 대가는 "사물을 있는 그대로 본 게 아니라 창조하고 시화(詩化)했다. 그렇기 때문에 아름다운 것이다." 자연의 형태를 그대로 모사하기보다 정수를 추출했던 일본 화가들처럼 반 고흐는 미술을 모방으로 여기는 해묵은 플라톤적 비유를 거부했다. 그 대신 그는 (무의식적이기는 하지만) 기원후 3세기 로마의 철학자 플로티노스의 입장, 즉 재현이란 등불과 같이 단순히 빛을 반사하기보다는 주변을 밝히는 기능을

147
피에르-오귀스트
르누아르,
「정원에서 그림을
그리는 모네」,
1873,
캔버스에 유채,
50.3×106.7cm,
코네티컷,
하트퍼드
위즈워스
아테네움

가져야 한다는 입장을 채택했다. 비평가 윌리엄 해즐릿(William Hazlitt)이 「시 일반에 관하여」(1818)에서 말했듯이 '시의 빛'은 직접 비춰지기도 하고 반사되기도 한다. "시는 사물을 보여줄 뿐 아니라 사물의 주변까지 밝혀준다."

반 고흐가 사물을 밝히는 예술의 기능을 가장 중시했다는 것은 「고갱의 의자」(그림150)에서 증명된다. 촛불과 가스등의 노란 빛은 이 그림에 활력을 준다. 카펫에도 뿌려져 있고, 책들에도 비치고, 의자의 굽은 면에도 반사된 이 빛은 꿈과 상상력의 은유이며 "폴 고갱이라는 새로운 시인이 여기에 산다"는 것을 상징한다. 퐁타방에서 베르나르가 그들의 친구 고갱의 초상화를 그리지 않은 것을 질책하는 의미에서, 반 고흐는 고

148
폴 고갱,
「해바라기를
그리는 반 고흐」,
1888,
캔버스에 유채,
73×92cm,
암스테르담,
반 고흐 박물관
(빈센트 반 고흐
재단)

갱이 아를에 왔을 때 자신이 직접 그리기로 마음먹었다. 하지만 고갱을 만나자 그도 역시 고갱의 초상화를 그리지 못했고, 오히려 고갱이 그의 초상화를 그렸다. 「해바라기를 그리는 반 고흐」(그림148)는 화가가 현실 세계의 모티프에 열중하는 장면을 그렸다는 점에서 르누아르의 마네 초상화와 비교할 수 있다. 반 고흐의 작업 과정을 상상으로 재현한(해바라기는 늦가을에 피니까) 고갱의 그림은 자신이 (나중에 『앞과 뒤』에서 말했듯이) 반 고흐를 가까이에서 지도해주었다는 것을 말하려 한 듯하다. 또한 이 그림에는 반 고흐의 작업 방식에 창의력이 없다고 비판했던 고갱의 힐난도 약간 담겨 있는 듯하다. 일그러진 얼굴과 보기 흉한 눈, 고갱의 초상화에 나온 반 고흐의 모습은 어딘가 아둔해 보인다. 빈센트는 고갱이 그린 자신의 초상화에도 '미혹적인 사실주의'의 요소가 있다는 것을 파악했겠지만, 고갱이 워낙 사실성을 경멸한 탓에 고갱을 모델로 앉혀놓고 전통적인 초상화를 그릴 마음은 접어야 했다.

그럼에도 고갱을 그림으로 남기고 싶다는 생각에서 반 고흐는 그의 뒷모습을 그렸다(그림143). 게다가 더 완곡한 방식이기는 하지만, 그는 자신과 고갱이 썼던 의자들을 기념으로 그렸다(그림149 · 150). 고갱이 좋아했던 안락의자는 저녁때 본 모습이며, '등불과 현대 소설들'로 장식되어 있다. 반 고흐가 쓰던 소나무 의자는 낮에 본 모습인데, 그가 고갱과 함께 있을 때 느꼈던 '열등감'을 솔직히 드러낸다. 왼쪽의 반 고흐, 오른쪽의 고갱, 이 두 의자는 마치 네덜란드의 부부 초상화처럼 서로를 향하고 있으며, 함께 사는 두 화가의 차이를 낮과 밤의 차이로 재치 있게 표현한다. 「반 고흐의 의자」는 그의 매우 기본적인 욕구를 암시하고 있다. "좋은 작품을 그리려면 잘 먹고 잘 자야 하고, 때로는 실컷 놀기도 해야 하며, 담배를 피우고 평화로이 커피를 마시기도 해야 한다." 그에 비해 「고갱의 의자」는 더 은근한 측면을 드러낸다. 책과 촛불은 발상과 계몽을 나타내며, 불타는 초가 안락의자 위에 있다는 사실은 잠재력을 시사한다.

반 고흐의 「시인」 「승려」 「의자」들(그 '모델들'이 같은 직업을 가졌다는 직접적인 증거는 없다)을 함께 놓고 보면 그의 구상이 점차 변화하는 과정을 알 수 있다. 불과 몇 개월 전만 해도 그는 자신의 모습을 작업복 차림에다 "막대기, 이젤, 캔버스를 짊어진 고슴도치 같은" 노동자로 표

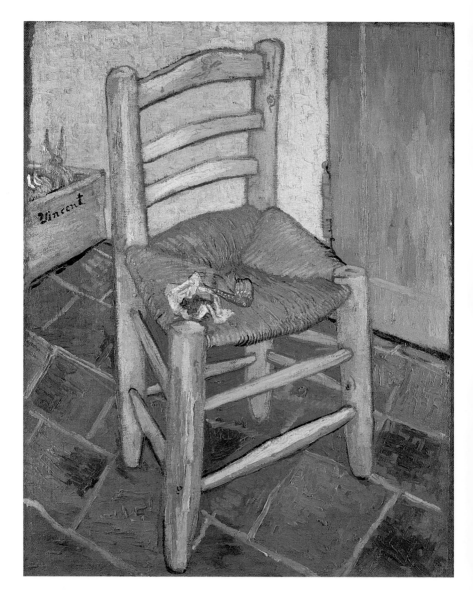

149
「반 고흐의
의자」,
1888,
황마에 유채,
93×73.5cm,
런던,
내셔널갤러리

150
「고갱의 의자」,
1888,
황마에 유채,
90.5×72cm,
암스테르담,
반 고흐 박물관
(빈센트 반 고흐
재단)

현했다(그림130). 여름에서 가을로 바뀌면서 그는 점점 더 자신을 현대적인 화가로 보지 않게 되었다. 이념을 바탕에 둔 미술, 고갱, 베르나르와 주고받은 '음악적' 미술이라는 관념에 사로잡힌 탓에 반 고흐는 아를에서 그린 초상화에 붓질하는 장면을 의도적으로 빼고, 대신 그와 보슈가 시도한 초월적 유형을 그렸던 것으로 보인다.

그러나 그는 1888년에 도달했다고 여긴 '고상한 노란 색조'를 계속 유지하지 못했다. 12월에 그는 신경쇠약(제7장 참조)으로 자신감을 상실했고, 게다가 그의 정신적 불안에 대한 이웃들의 냉담한 반응은 '아주 단순한 문제'를 한층 복잡하게 만들었다. 발작을 일으키기 불과 몇 달 전에 반 고흐는 초상화의 얼굴에 변화를 주었다. 이 엘리트 장르를 대중이 쉽게 이해할 수 있도록 하기 위해서 그는 '실제 모델과 닮은 정도'를 무시하고 '시적 성격'을 강조했으며, 모델의 색채와 구성을 파격적으로 변화시켰다. 심지어 「의자」 그림들에서 보듯이 모델마저 버리고 '어떤 사람을 연상케 하는' 정도에 그치기도 했다.

병세 회복을 위한 작품 활동 예술과 병, 1889~90

아를에서 금욕 생활을 했음에도 반 고흐는 매음굴을 자주 찾았고, 커피와 술을 마시면 여전히 '기분이 좋았다.' 커피와 술은 주로 지누의 카페에서 마셨다(그림152). 밤새 영업하는 카페 드 라 가르는 반 고흐에게 '자신을 망치거나, 미치거나, 범죄를 저지르기에' 딱 알맞은 곳이었다. 1888년 9월에 그는 사흘 밤에 걸쳐 가스등을 밝힌 카페의 한밤 장면을 그렸는데, 자극적인 노란색과 충돌하는 붉은색, 녹색을 사용하여 '지독한 인간의 열정'을 표현하고자 했다. 내려다보는 시점, 기울어진 바닥, 야한 색조는 일본 판화를 연상시켰지만, 그는 이 그림의 '추함'이 「감자 먹는 사람들」에 못지않다고 말했다.

반 고흐는 「밤의 카페」가 술에 취해 몽롱한 상태에서 그려진 그림으로 보일지도 모르겠다고 말했다. 그런 농담과 더불어 그림의 불안한 분위기를 고려할 때 그가 나중에 술회했듯이 발작을 일으키기 몇 달 전부터 광증을 보였던 것으로 보인다.

1888년에 반 고흐를 '절정으로 몰고 간' 그리고 연말에 쓰러지게 만든 요인은 프로방스의 태양과 바람, 화학적 흥분제였으며, 그것을 더욱 악화시킨 요인은 고갱이 두 달 동안 체재한 것, 매음굴을 찾고 술을 마신 것, 흥분과 더불어 피로를 느낀 미학 토론에 참여한 것이었다. 고갱에 의하면 술은 서로에 대한 도발을 부추겼다. 반 고흐는 압생트가 든 술잔을 고갱에게 내던졌고, 화가 난 고갱은 그 난폭한 네덜란드인의 목을 조르겠다고 위협했다.

그러한 긴장된 상황에서 반 고흐는 때때로 정신을 잃었다. 크리스마스를 이틀 앞둔 날 밤에 집에서 혼자 고갱(그는 파리로 돌아갈 예정이었다)과 테오(그는 약혼할 예정이었다)에게서 버림받은 것에 낙담한 빈센트는 아마 술에 취해 면도날로 자신의 왼쪽 귓바퀴를 잘라버렸다. 그 직후 그는 창녀에게 그 잘린 부분을 전해주러 갔다가 룰랭의 도움으로 집에 돌아왔다. 피를 많이 흘려 죽을 수도 있는 상황이었으나 때마침 경찰

151
「귀에 붕대를
감은 자화상」,
1889,
캔버스에 유채,
51×45cm,
아테네,
스타브로스 S.
니아르코스
컬렉션

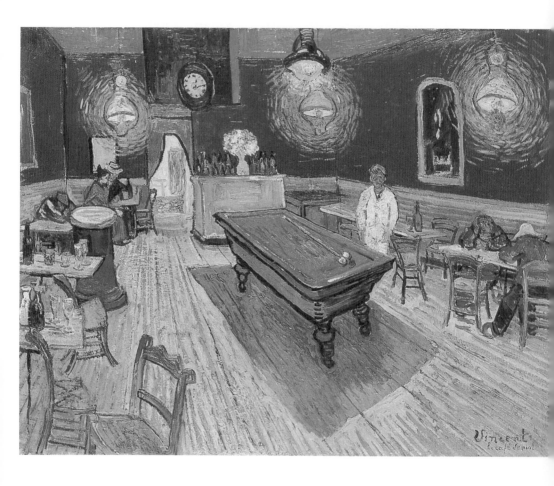

152
「밤의 카페」,
1888,
캔버스에 유채,
70×89cm,
뉴헤이번,
예일 대학교
미술관

이 와서 그를 병원에 입원시켰다. 테오는 고갱의 호출을 받고 크리스마스 날에 도착했다. 그러나 그는 약혼자를 파리에 두고 온데다가 자기가 있어도 별로 도움이 되지 않는다고 여겨 몇 시간 뒤에 돌아갔다(아마 고갱도 함께 갔을 것이다). 테오는 형이 죽을지도 모른다고 체념한 상태였으나 빈센트는 곧 회복해서 퇴원했다.

일이 "정신을 차리게 해준다"고 확신한 반 고흐는 얼마 뒤에 인상적인 자화상을 그렸다(그림151). 여기서 그는 파란 모자와 녹색 외투 차림이고, 배경에는 인물과 대조적인 주황색과 붉은색 배경이 그의 눈높이에서 나뉘고 있다. 이 작품의 짙은 색채는 모델의 창백함을 부각시키며(「승려 같은 자화상」에서도 본 바 있다, 그림145), 그의 상처를 감추기도 하고 강조하기도 하는 흰 붕대와 대조된다. 반 고흐의 고정된 시선은 못마땅함을 말해주며, 몸과 머리와 귀를 감싼 것은 가까이하기 어려운 분위기를 나타낸다. 파이프를 문 입매는 냉정함을 유지하려는 의지를 보여준다. 몸이 회복되는 동안 그는 '담뱃대'를 디킨스가 추천한 자살방지 요법이라고 생각했다.

그러나 1월에 그가 작업하던 캔버스 앞으로 돌아왔을 때 다시 병이 도졌다. 당시 그리던 그림은 그가 「아이 보는 여자」라고 부른 오귀스틴 룰랭의 초상화였다(그림154). 늦가을에 반 고흐는 룰랭 가족의 다섯 식구를 그리겠다고 마음먹고 오귀스틴의 초상화 세 점을 그렸는데, 그 가운데 처음 것은 아기를 안은 모습이었다. 「아이 보는 여자」에서는 혼자만 나오지만 그녀에게는 아이들이 있었다. 손에 줄을 쥐고 아기의 요람을 흔들고 있는데다 그림에 씌어진 문구 'La Berceuse'는 '아이 보는 여자' 혹은 '자장가'라는 뜻이다. 커다란 가슴과 엉덩이는 그녀가 아이 엄마임을 강조하며, 둔한 인상과 소박한 옷은 쉽게 사귈 수 있을 듯한 느낌, 즉 서구문화에서 흔히 모성과 결부되는 중성화된 여성성을 나타낸다.

「아이 보는 여자」를 그릴 때 반 고흐가 겪은 위기는 먼 시간과 장소에 대한 기억을 떠올리게 했다. 11월 중순에 그는 이미 오래전에 식구들이 떠난 에텐/뇌넨 목사관의 정원을 무대로 어머니와 빌의 모습을 그렸다. 고갱에게서 자극을 받아 그는 이 양식화된 기억의 그림에서 자신이 '시적'이라고 말한 암시적인 방식을 구사했다(그림153).

"달리아의 강렬한 노란색은 어머니의 성격을 연상케 해." 그는 테오에

게 이렇게 말했다. "병에 걸렸을 때 나는 쥔데르트 집에 있던 모든 방을 보았어." 또한 그는 정신착란에 빠져 '옛날 자장가'를 불렀다고 고갱에게 털어놓았다.

반 고흐는 신경을 써주는 룰랭 부부에게서 부모에 대한 향수를 느꼈다. 조제프가 중년의 나이에 다시 아빠가 되어 자랑스러워하는 것을 보고(그는 마흔일곱에 셋째아이를 얻었다) 깊은 인상을 받은 반 고흐는 그를 탕기 영감(제4장 참조)과 비교되는 아버지 같은 사람으로 여겼다. 룰랭의 아내를 달리아들이 빛나는 배경에 노란 얼굴에 요람을 흔드는 모습으로 그릴 때 그는 먼 기억 속의 어머니를 생각했다. 또한 「아이 보는 여자」를 그릴 때는 상상을 통해 어린 시절로 되돌아갔다. 여기서 감상자의 위치는 룰랭 부인의 아기가 있는 곳이다.

마리 지누를 문학 애호가로 묘사한 초상화(그림129)에서 나타난 여성에 대한 이상은 신경쇠약이 걸린 이후 크게 달라졌다. 1889년 봄에 테오에게 말했듯이 그는 이따금 "가정적인 유형의 여성을 끌어안고 싶다는 격정적인 욕망"을 느꼈다. 그는 그것이 '히스테리적인 과잉 흥분'의 부작용이라고 생각했다. 그런 열망 때문에 그는 「아이 보는 여자」를 1월에 완성한 이후에도 네 차례나 다시 그렸다.

반 고흐는 모성의 대리인을 그리면서 박물관을 자주 찾던 시절에 눈여겨보았던 성모상을 떠올렸다. 룰랭의 독특한 초상화에서 배경의 꽃들은 초기 북유럽 회화에서 흔히 보이는 성모 뒤에 걸린 화려한 천을 연상시킨다(그림155). 그래서 「아이 보는 여자」를 두 점의 「해바라기」 사이에 놓으면 '일종의 트립티크'(세 개의 패널화로 이루어진 제단화의 형식)가 된다(그림156). 이때 양옆의 그림들은 '촛대'가 되고 "얼굴의 노란색과 주황색은 노란 해바라기들 사이에서 더욱 빛날 것이다."

비록 그 뿌리에는 교회 미술이 있기는 하지만, 트립티크의 중앙에 우중충한 중년 여인이 있다는 것은 그리스도교도들에게 익숙한 일반적인 거룩한 초상화(예컨대 그림155)와는 크게 다르다. 반 고흐는 「아이 보는 여자」를 통해 '현실에 존재하는 성인의 초상화' '아주 초기의 그리스도교도들과 통하는 오늘날의 중년 여인'을 보여주고자 했다고 말한다. 그 발상의 원천은 네덜란드의 평범한 가정을 배경으로 성가족을 묘사한 렘브란트의 초상화에 있으며, 밀레의 「잠자는 아기」(그림

153
「에텐 정원의
추억」,
1888,
캔버스에 유채,
73,5×92,5cm,
상트페테르부르크,
에르미타슈
미술관

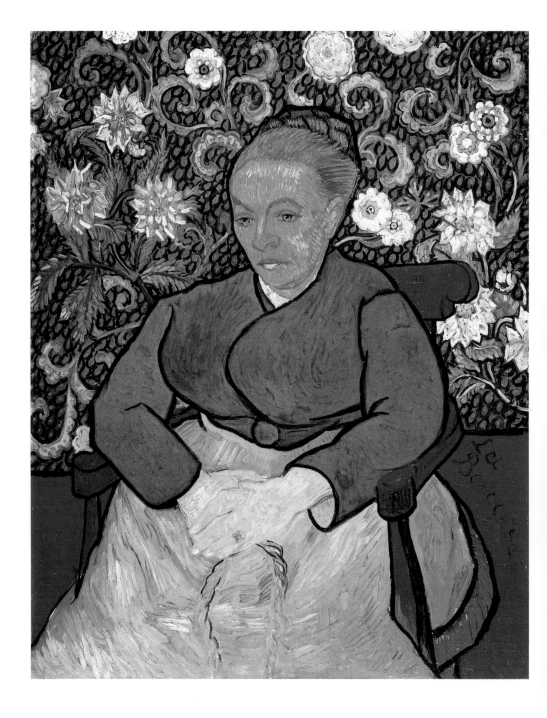

154
「아이 보는 여자
(오귀스틴 룰랭)」,
1889,
캔버스에 유채,
92×73cm,
오테를로,
크뢸러-뮐러
미술관

155
얀 반 에이크,
「샘물의 성모」,
1439,
패널에 유채,
19×12cm,
안트베르펜,
왕립미술관

156
「아이 보는
여자」와
「해바라기」로
구성된
트립티크를
보여주는
반 고흐의
스케치,
테오에게 보낸
1889년 5월
22일자 편지,
암스테르담,
반 고흐 박물관
(빈센트 반 고흐
재단)

241 여섯번 째, 1889~90

157)와 이스라엘스의 「오두막의 성모」(1867) 같은 '농민화'에서 보이는 신성함의 원형과도 통한다. 또한 들라크루아의 '성녀' 그림들이 뛰어난 이유는 '현재 후손들'과 닮았기 때문이라는 반 고흐의 믿음도 작용했다.

데보라 실버먼은 반 고흐가 「아이 보는 여자」를 프로방스 현지인의 관점에서 본 그리스도의 탄생과 결부시켰으리라고 믿는다. 프로방스에는 베들레헴의 마구간에 해당하는 크레시(crèche)라는 것도 있고, 반 고흐의 말에 따르면 그리스도가 아를의 '초라한 프로방스 농부 가정'에서 태

157
장-프랑수아
밀레,
「잠자는 아기」,
1855경,
46.5×37.5cm,
버지니아
노퍽,
크라이슬러
미술관

어났다는 연극도 있었다. 하지만 (전형적인 '사람들의 얼굴'에 대한 그의 관심에서 보듯이) 신성을 평범으로 포장하려는 발상은 그가 아를로 이주하기 이전부터 있었다. 「아이 보는 여자」에게 영향을 준 것은 아마 그리스도가 인간을 창조한 신이라는 교회의 주장을 반박하고 한 인간(물론 위대하고 성령을 지닌 인간)으로 간주한 에르네 르낭의 『예수의 생애』(1863)일 것이다. 반 고흐는 아를에서 '르낭의 그 훌륭한 책'을 다시 읽지는 않았지만, 자신이 보기에는 성지나 다름없는 남부에서 자주

그 책에 관해 생각했다. 1889년에 그는 르낭이 말하는 인간으로서의 그리스도가 교회에서 가르치는 "박제화된 그리스도보다 천 배나 더 위안을 준다"고 단언했다. 그가 말하는 '초기 그리스도교도'라는 관념도 르낭에게서 배웠을 것이다. 르낭은 초기 교도들이 시골뜨기였고 그들이 쓰는 사투리는 예루살렘의 도시 주민들에게 웃음거리였다고 말한다. 또한 그는 그리스도교의 창시자들이 부유하지 않았고 학자나 사제도 아니었으며, '그저 평범한 사람들'이었다고 설명한다.

반 고흐가 프로방스의 이웃들을 '성녀'로 그리고자 했던 계기는 레오 톨스토이의 『나의 신앙』(1884)과도 관련이 있다. 이 논쟁적인 책자에서 톨스토이는 엘리트로서의 삶을 거부하고 전원생활로 돌아가 참된 신앙을 발견했다고 말한다. 톨스토이가 농민과 신앙을 연관지은 것은 반 고흐와 일맥상통했고, 게다가 그가 아이 보는 늙은 여자에게 바친 찬가는 더욱 반 고흐의 심금을 울렸다. 『나의 신앙』을 읽고 반 고흐는 "지금까지 그리스도교가 했던 것처럼……사람들에게 위안을 주는 새로운 종교를 탄생시킬……혁명"을 감지했다. 자신의 비정통적인 '트립티크'에서 반 고흐는 틀림없이 그리스도교 그림들이 주었던 '바로 그 위안의 효과'를 노렸을 것이다.

그러나 반 고흐 자신이 「아이 보는 여자」와 연관시킨 책은 브르타뉴의 어부들을 묘사한 피에르 로티의 소설 『아이슬란드의 어부』(1886)이다. 반 고흐는 특히 로티가 뱃전을 요람 삼아 선원들을 잠재우는 바다를 아이 보는 여자처럼 묘사한 것에 감명을 받았다. 1888년 가을 그 책에 관해 고갱과 토론하는 과정에서 그는 어떤 그림을 생각하기 시작했다. "아이이자 순교자인 선원들은 흔들리는 아이슬란드 고깃배의 선실에서 옛 자장가를 떠올린다." 심한 병에 시달린 뒤 반 고흐는 자신을 바로 바람에 흔들리는 '아이이자 순교자'로 여기고 자장가의 위안을 받고자 했다. 고갱에게 보낸 편지에서 그는 이렇게 말했다. "나의 생각은 험한 바다를 항해했어요. 병이 들기 전에 색채의 배열로 내가 표현하고자 했던 그 아이 보는 여자가 선원들을 흔들어주며 불러주는 옛 자장가가 생각나요."

그는 '아이 보는 여자'와 '자장가'의 두 가지 의미를 염두에 두고, 그림의 인물에 상호작용하는 색조들로 '음악적' 효과를 부여했다. 분홍색,

주황색, 녹색은 '불협화음의 올림표'이지만 이는 '붉은색과 녹색의 내림표'에 의해 다스려진다. 광기와 신경증의 해독제가 '들라크루아, 베를리오즈, 바그너에게' 있다고 믿은 반 고흐는 「아이 보는 여자」를 음악적으로 만들었다. "내가 진짜 색채로 자장가를 불렀는지는 비평가들의 판단에 맡기겠다." 그러나 이 그림의 강렬하고 상충하는 색조들은 자장가의 부드러운 선율과 어울리지 않으며, 프로방스와 그 주민들이 '이제껏 존재하지 않았던 색채의 대가'를 원한다는 반 고흐의 믿음을 반영할 따름이다. 그의 자장가는 명백하게 남부적이었다. 즉 그는 "여기 색채의 모든 음악을 「아이 보는 여자」에 집어넣으려" 했고 "아를 여인에게서만 들을 수 있는 독특한 가락"의 남부 사투리를 시각적으로 재현하고자 했다.

반 고흐도 인정했듯이 「아이 보는 여자」의 색채를 보면 자칫 시장에서 파는, 형태들이 거의 선으로 되어 있고 선명한 색상을 사용한 '싸구려 채색 석판화'(그림158)처럼 여길 수도 있다. 그는 채색 석판화가 대중적인 취향을 반영한다고 주장하면서 자기 작품의 '투박한' 효과를 정당화하고자 했다. "다색 석판화에 만족하고 풍금 소리만 들어도 좋아하는 일반 서민들도 어떤 면에서는 올바르며, 살롱전을 관람하는 사람들보다도 더 진실하다." 그는 「아이 보는 여자」가 통속적인 색채 구사(풍금 음악과 개성적인 연설에 대응하는 미술)에다 비례에 결함도 있지만 "그림을 그릴 수 없는 바다의 선원이 뭍의 여인을 상상하고 꿈꾸는 것과 같은 그림"이라고 말했다(그는 아마 룰랭을 염두에 두었을 것이다. 당시 그는 오귀스틴과 떨어져 마르세유로 전근을 갔으므로 아내의 초상화를 보고 크게 기뻐했을 것이다). 엘리트주의의 비판을 미리 차단하기 위해 반 고흐는 누구나 「아이 보는 여자」를 이해할 수 있도록 일부러 저급한 미학을 모방했다고 주장했다.

이 작품에도 역시 자포니슴의 선례가 있다. 베르나르와 고갱이 구사한 진하고 두꺼운 윤곽선과 단조로운 색이 그것이다. 또한 고갱은 전직 선원으로서 반 고흐에게 『아이슬란드의 어부』를 더욱 생생하게 느끼게 해주었으며, 실제로든 비유적으로든 바다의 사람들을 그릴 때 적지 않은 도움을 주었다. 빈센트는 고갱에게 「아기 보는 여자」의 사본을 주고 싶어했다. 고갱은 아내와 떨어져 살았으므로 자신의 의도를 더 잘 이해

할 수 있으리라고 여겼던 것이다. 아마 반 고흐는 어려운 처지의 고갱이 그 작품을 보고 위로받기를 바랐는지도 모른다. 하지만 고갱은 그 그림에 거의 관심을 보이지 않았다.

반 고흐가 자기 그림의 유익한 효과를 함께 나누려 한 또 다른 이유는 한 작품을 여러 점 그렸기 때문이기도 하다. 모네는 주로 개인적인 만족을 위해 그림을 다시 그리고 다듬어 연작을 만들었으나, 반 고흐는 옛날에 성화(聖畵)를 그리던 화가들처럼 정서가 담긴 원작을 가급적 그대로 복제해서 여러 사람에게 전하고 싶어했다. 그는 어려운 조건에서 작업을 계속했다. 2월에는 편집증 때문에 다시 입원해야 했고, 의사는 곧 그가 (밤에는 안 되더라도) 낮에 야외에서 작업할 수 있으리라고 여겼으나 이웃 사람들은 그를 내내 감금해달라고 청원했다. 그에 따라 경찰 지휘부는 '이 광인'에게서 자유, 물감, 책, 담뱃대를 박탈하라는 명령을 내렸다. 한 달 뒤에 반 고흐는 바깥에서 작업하다가 다시 입원했는데, 그로서는 환영할 만한 조치였다. 그는 자신이 '본래의 의미에서

158
성모가 그려진
채색 석판화,
피에르 루이
뒤샤르트르와
르네 솔니에,
『대중의 판화』,
파리,
1925

광인'은 아니라고 여겼지만 "또 다시 혼자 살아야 한다는 것은 생각만 해도 두렵다"면서 "나는 내 마음의 평화를 위해 조용히 있고 싶다"고 말했다.

이웃들이 보이는 적대감에 낙담한 반 고흐는 여름 동안 휴식을 취할 목적으로 5월에 스스로 생레미 요양원으로 들어갔다. 아를에서 북동쪽으로 24킬로미터 떨어진 생레미는 1889년 당시 인구가 5천 명이었는데, 웅장한 풍광에다 로마의 유적들, 생폴드모졸의 로마네스크식 건물(수도원이었다가 사설 정신 요양원으로 개조되었다, 그림159)로 유명했다. 수도사를 자처하던 그였으니 교회 분위기가 물씬 풍기는 생폴의 건물 및 직원들(3분의 2가 수녀였다)과 잘 맞았으리라고 생각되지만, 오히려

요양원은 '왜곡되고 무서운 종교관'을 더욱 조장했다.

요양원에서 병의 정도가 다양한 남녀 환자들은 주로 휴식을 취하고 물을 이용한 치료를 받았다. 원장인 테오필 페롱 박사는 일단 반 고흐가 비교적 정상이라고 진단했으나 "관찰 기간을 연장하는 게 좋겠다"는 소견을 냈다. 침상이 절반밖에 차지 않았으므로 반 고흐는 생폴에서 그림 그리는 방을 배당받았지만 날씨 좋은 5월에는 야외 작업을 하는 것이 더 나았다. 그는 벽이 둘러진 정원에 갇혀 있다는 것에도 개의치 않았다. "일상생활에 관련된 것에는 전혀 관심이 없다."

'아무렇게나' 자란 요양원 마당의 꽃들은 아마 반 고흐에게 졸라의 『무레 신부의 죄』에 나오는 르파라두 정원을 연상케 했을 것이다. 소설

의 주인공인 사제는 반 고흐처럼 감옥 같은 곳에서 정신병을 치료한다. 병의 후유증으로 기억상실증에 걸린 그는 문지기의 조카딸인 십대 소녀와 사랑에 빠지고, 소녀는 그를 르파라두의 암자와 은둔지로 안내한다 (이 대목을 떠올리고 반 고흐는 요양원의 정원을 '연인들의 온실 같은 보금자리'라고 말했을 것이다). 르파라두는 빈센트와 테오가 좋아하던 소설 속의 장소로서, 그들은 연애 사건에 어울리는 곳이면 어디든 르파라두라고 불렀다. 1883년에 빈센트는 동생에게 언젠가 "르파라두를 소재로 다뤄보겠다"고 말했으며, 5년 뒤에는 밀리에(「연인」의 모델)와 함께 몽마주르의 버려진 정원을 탐사할 때 졸라가 말한 숨은 낙원이 다시 떠올랐다고 썼다.

그 정원에서 그린 「붓꽃」은 정작 그 자신은 마음에 들어하지 않았으나 아주 힘찬 작품이다(그림161). 따뜻한 색과 차가운 색, 나풀거리는 꽃과 칼처럼 뻗은 이파리의 조화는 왼쪽의 흰 꽃을 중심으로 하는 비대칭적인 사선형 구성을 보완한다. 「아를 외곽의 붓꽃」(그림119)에서는 무수히 많은 붓꽃을 그렸지만, 요양원의 정원에서는 정면으로 보이는 몇 그루만을 그렸다. 실물 크기로 자세히 그린 생레미의 「붓꽃」은 아를에서 예쁘게 묘사한 「해바라기」(그림126)처럼 균형감과 개성이 뛰어난 작품이다. 그러나 화분 속의 「해바라기」와 달리 「붓꽃」은 지면에 뿌리를 박고 있으므로 풍경화와 정물화의 중간쯤 된다. 자신도 쫓겨난 처지인 반 고흐는 아마 꽃을 생명의 근원인 땅에서 떼어놓고 싶지 않았을 것이다. 그래서 그는 일본 화가들에게서 배운 대로 '하나의 풀잎'을 자세히 연구하는 방식을 채택했다(예컨대 그림160). 「붓꽃」에는 오래전에 '짓밟힌 풀'에서 '빈민들'을, 시든 버드나무에서 구빈원의 노인들을, '곡식의 싹'에서 갓난아기의 순수함을 발견했던 애니미즘적인 태도(제2장 참조)가 잘 드러나 있다. 이 활기찬 작품은 반 고흐가 자신의 기량, 주제, 자아를 통제하고 있음을 보여준다.

5월 하순에 그는 2층 방의 '쇠창살 창문을 통해' 보이는 밀밭에 관심을 가졌다(그림162). 익어가는 밀을 보고 그는 자연의 질서를 생각했고 자신의 운명을 받아들일 수 있었다. 빌과 테오에게 보낸 편지에서 그는 매일매일의 불확실성에 맞서 싸우는 것이 무익하다는 것을 깨달았노라고 썼다. 인간은 궁극적으로 밀처럼 연약하고 "우리도 다 익으면 베어질

160
가쓰시카
호쿠사이,
「붓꽃」,
『큰 꽃들』
연작 중 하나,
1833~34,
목판화,
26.8×39.4cm

161
「붓꽃」,
1889,
캔버스에 유채,
71×93cm,
로스앤젤레스,
폴 게티 미술관

수밖에 없는 운명"이라는 것이었다. 그 상징적 연관은 씨 뿌리는 사람의 우화를 통해 잘 알려졌으며, 반 고흐가 일찍이 반 데르 마텐의 「들판을 지나는 장례 행렬」(그림5)을 보았을 때 그에게 시각적으로 각인된 바 있었다. 농부가 수확하는 모습을 창문으로 바라보며 그림을 그릴 때, 그리고 농부를 저승사자로 표현한 연작을 그릴 때(그림163), 반 고흐는 그 판화를 떠올렸을지도 모른다(물론 자신의 삶, 아버지의 설교, 성서를 통해 이미 이해하고 있었겠지만).

말하자면 그것은 전에 내가 시도했던 「씨 뿌리는 사람」의 정반대인

162
「녹색의 밀밭」,
1889,
캔버스에 유채,
73×92cm,
취리히 미술관

163
「추수하는 사람」,
1889,
캔버스에 유채,
72×92cm,
오테를로,
크뢸러-뮐러
미술관

셈이지. 하지만 이 죽음에는 슬픈 측면이 없어. 대낮에 일어나는 일인데다 해가 순수한 금빛으로 모든 걸 비춰주니까 말이야.

반 고흐는 전통적인 '냉혹한 저승사자'의 이미지로부터 벗어나(아울러 반 데르 마텐의 그림과 같은 우울한 분위기도 거부하고) 빛을 추구했다. 그의 그림은 (예전의 씨 뿌리는 사람처럼) 우화를 나타내었다. "밭은 세상이요 ……추수 때는 세상 끝이다." 천사들이 거두는 밀과 같은 정의로운 것들은 "자기 아버지 나라에서 해와 같이 빛나리라"(「마태오의 복음서」 13장 36~43절).

페롱의 허락으로 그는 6월과 7월에 요양원 밖으로 나가 알피유의 울통불통한 구릉에서 올리브 과수원과 사이프러스가 점점이 박힌 들판을 그렸다. 그는 '풀의 이파리, 전나무의 가지, 밀의 이삭'을 보니 기분이 한결 차분해진다고 썼다. 자기 그림의 '현기증 나는 높이'를 피하기 위해 반 고흐는 가급적 대비를 단순화하고 줄이려 애썼다. "더 단순한 색조로 시작하겠다"는 생각에서 그는 대립적인 색채 구상을 꺼렸다. 「올리브나무」(그림164)를 지배하는 파란색과 녹색의 어울림은 엷은 노란색을 약간 써서 따뜻한 느낌을 주었고 보색인 주황색과 붉은색은 거의 쓰지 않았다. 또한 두꺼운 임파스토는 여전히 좋아했지만, 붓질을 좀더 일정하게 함으로써 무늬의 연출보다는 붓자국이 "사물을 보는 방향과 일치하도록" 신경을 썼다. "확실히 이렇게 하니까 더 조화롭고 보기에 좋아. 게다가 침착하고 상쾌한 분위기도 줄 수 있어."

선과 색채를 전반적으로 부드럽게 한 결과 생레미에서 그린 그림들은 대비가 약화되었다. 아를의 작품들에서 공통적이었던 뾰족하고 분리된 윤곽선 대신 생레미에서는 곡선의 윤곽선이 사용되었고, 그의 특징인 소용돌이무늬가 많이 등장한다. 밝은 색조들을 버리지는 않았지만, 그는 "자극적인 색보다 엷은 색조로 돌아왔다"고 말한다. 그는 자주 흐리고 칙칙한 흰색을 섞어 순색을 회색으로 만들었으며 "질병과 불운이 우리에게 바로 그런 효과를 가진다"고 여겼다. 그는 회색을 즐겨 쓰는 경향(그래서 올리브나무의 이파리들도 지저분해 보인다)이 요양원에서의 차분한 생활과 관련이 있다고 믿었다.

「올리브나무」는 회색조는 아니더라도 거의 술에 취한 느낌을 준다. 나무들이 물결치는 모습은 마치 '바다에 떠 있는' 듯하다. 그림의 혼란스러운 구도는 실제 풍경이 그런 탓이겠지만, 알피유의 바위들이 괴상한 모양이라는 것만으로는 물 흐르는 듯한 땅바닥과 전경의 나무들이 나선형으로 꼬여 있는 것을 설명할 수 없다. 식별이 가능한 지표들(예컨대 구름 왼편에 구멍이 두 개 뚫린 바위, 오른쪽의 고시에 산)이 있음에도 「올리브나무」는 지리를 말해준다기보다는 정서적인 그림이며, 세계가 확실하고 세계 속의 관찰자의 위치도 확실하다는 가정을 의문시한다. 이 작품은 아를에서 과수원을 그린 그림들(그림115)처럼 체계적이지 못하고 원근법적 깊이도 부족하다. 색과 선, 운동이 가까운 곳에서 먼 곳

까지, 땅에서 하늘까지 이어져 있기 때문이다.

　반 고흐는 「올리브나무」가 비슷한 시기에 그린 「별이 빛나는 밤」(그림 165)과 잘 어울리는 짝이라고 여겼다. 하나는 햇빛이 비치는 장면을 현장에서 포착한 것이고 다른 하나는 밤 풍경을 화실에서 그린 것이지만, 그는 '뒤틀린 선'으로 '과장'한 점이 공통적이라고 생각했다. 그러나 「올리브나무」는 그가 최근에 몰입했던 것, 곧 프로방스 특유의 나무들과 흙으로 된 평원을 다룬 데 반해 「별이 빛나는 밤」에서는 예전에 '사람들의 마음을 선하게 만들기' 위해 추구했던 시적인 모티프로 돌아갔다. 아를에서 그는 별이 총총한 밤하늘을 감동적으로 묘사한 「시인」(그림139)을 그렸다. 또한 가스등이 켜진 식당 테라스도 보여주었고 「별이 빛나는 론 강의 밤」(그림166)에서는 한밤의 야외 풍경을 보여주었다. 아를의 야경에 검은색이 사용되지 않았다는 사실에 만족한 반 고흐는 특히 「별이 빛나는 론 강의 밤」의 비전통적인 색채 구사를 자랑스러워했다. 그러나 요양원에서 그는 그리 확신을 가질 수가 없었다. 테오에게 「별이 빛나는 론 강의 밤」을 앵데팡당전에 출품하라고 권하기는 했지만, 그는 다른 화가들이 그 작품을 보면 "밤 풍경을 나보다 더 잘 표현할 수 있다고 생각할 것"이라고 인정했다.

　그 직후에 그는 예전의 자신을 뛰어넘겠다고 결심했다. 생레미에서 그가 그린 밤 하늘에는 건물도 없고 별빛도 가스등의 방해를 받지 않았다. 날이 저문 뒤에는 야외에서 그림을 그리지 못한다는 요양원의 규칙 때문에 실망하기는 했지만, 반 고흐는 실제로 큰 해방감을 느꼈다. 기억을 통해 그릴 수밖에 없었지만 그가 표현한 '밤 풍경'은 대단히 생동감 있고 색조도 화려했으며, 「별이 빛나는 론 강의 밤」에서는 볼 수 없었던 빛나는 밤 하늘이 활짝 펼쳐져 있었다. 오래전부터 자신의 상상력("상상력은 더 고결하고 위무적인 자연을 창조할 수 있게 한다")을 마음껏 풀어놓고 싶었던 그는 「별이 빛나는 밤」에서 그 배출구를 찾았다. 하지만 반 고흐가 그 작품에서 느낀 감동은 후대의 감상자들에게 미칠 바가 아니었다.

　공교롭게도 현대의 관람객들이 반 고흐 하면 쉽게 떠올리는 그 그림은 실상 그의 다른 작품들과 어울리지 않으며 그 자신도 편지에서 거의 언급하지 않았다. 화실에서 그린 몇 안 되는 풍경화에 속하는 「별이 빛나

164
「올리브나무」,
1889,
캔버스에 유채,
72.5×92cm,
뉴욕 현대미술관

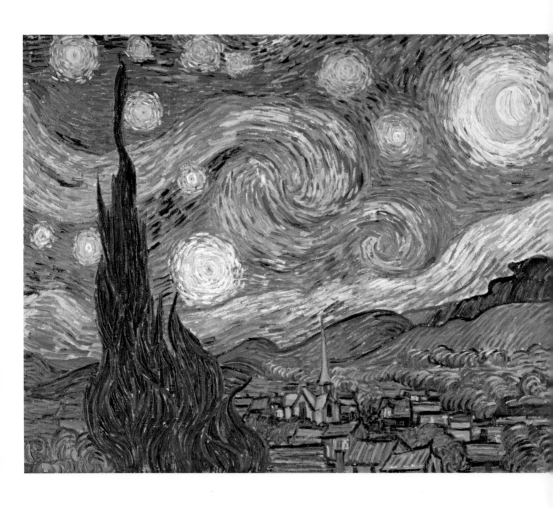

165
「별이 빛나는
밤」,
1889,
캔버스에 유채,
73×92cm,
뉴욕 현대미술관

는 밤」은 과거에 관찰을 해서 그렸던 모티프들을 혼합하고 조립하고 확대한 결과이다. 그 밝고 바람 부는 하늘, 기묘한 산봉우리, 사이프러스 덤불은 반 고흐가 프로방스에서 경험한 것을 반영하며, 마을 한가운데의 뾰족탑은 네덜란드 교회를 암시한다. 그런 점에서 이 작품은 전에 「에텐 정원의 기억」(그림153)을 그리던 무렵의 회복기를 느끼게 한다. 주황색 달의 모양은 반 고흐가 좋아하는 두툼한 초승달로서 양쪽 끝을 이으면 거의 원이 된다. 또한 달의 광휘는 별들의 빛처럼 환상적으로 크며 화려하고 선명하다.

반 고흐는 밤 하늘이 '이 배은망덕한 행성' 너머의 삶을 약속한다고 믿었으므로 「별이 빛나는 밤」의 3분의 2를 차지하는 하늘 풍경은 죽음으로써 갈 수 있는 별에서의 고결한 삶에 대한 꿈을 반영한다고 볼 수 있다. 별 아래 작고 어두운 마을은 속세의 삶이 더 원대한 범위에서는 상대적으로 왜소함을 나타내며, 그 삶에 매몰되어 있는 사람들을 일깨운다. 이런 측면에서 반 고흐의 상상력은 초라한 인간은 속세의 안개를 꿰뚫고 그 너머를 볼 수 없음을 보여주는 카스파르 다피트 프리드리히의 낭만주의적 작품(그림52)과 통한다. 프리드리히의 폐허가 된 성당은 인간이 만든 것이 신이나 자연의 복원력에 비하면 얼마나 하찮은지를 보여주는 반면, 「별이 빛나는 밤」은 신앙을 통해 그 너머에 도달하려는 인간의 시도를 나타낸다. 그 전해에 반 고흐는 '절실한 종교적 욕구' 때문에 "밤에 밖으로 나가서 별들을 그렸다"고 말한 바 있다. 지평선 위로 불길처럼 뻗어오른 사이프러스는 '다른 삶의 영역'에 다가가는 효과적인 수단을 의미한다. 사이프러스는 지중해 문명권의 묘지에서 흔히 볼 수 있으며, 전통적으로 슬픔(색이 어둡기 때문에)과 불멸(향기가 있는 상록수이기 때문에)을 상징하는 나무이다. 생레미에서 반 고흐는 "내 마음에는 늘 사이프러스가 있다"고 말했다. 「별이 빛나는 밤」에 나오는 사이프러스는 죽음을 상징하는 기차 같은 교통수단을 의미하는 듯하다. "살아 있는 동안에는 별에 갈 수 없으므로" 그것은 우리를 "별까지 데려다주는 수단"이다.

「추수하는 사람」처럼 「별이 빛나는 밤」도 죽음이라는 운명과 타협하려는 반 고흐의 시도를 드러낸다. 아마 그는 자신의 병으로 인해 더욱 절박함을 느꼈을 것이다. 햇빛이 밝은 「추수하는 사람」에서는 죽음이

166
「별이 빛나는
론 강의 밤」,
1888,
캔버스에 유채,
72.5×92cm,
파리,
오르세 미술관

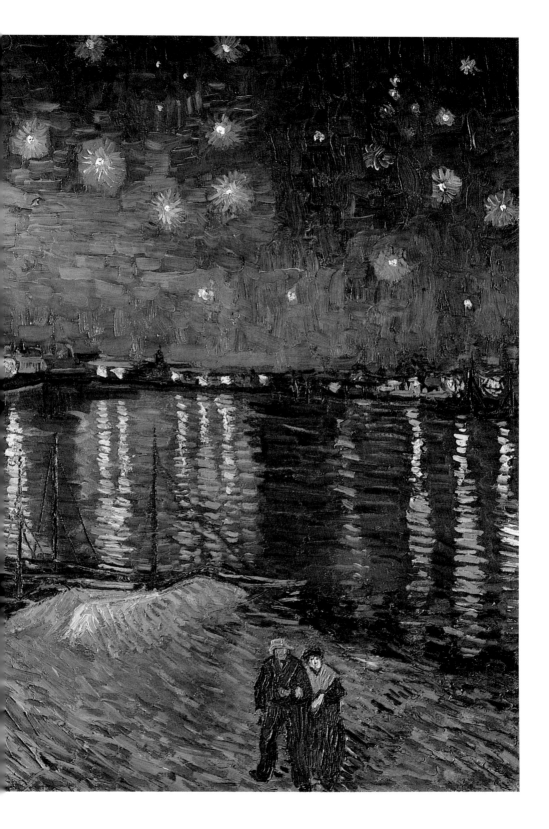

'미소를 지으며' 자신의 일에 몰두하는 농부로 의인화되며, 달빛이 비치는 「별이 빛나는 밤」은 칙칙하고 제한된 속세의 영역 너머, 에너지와 빛으로 맥동하는 무한성 속의 삶을 가정한다.

생폴드모졸에서 처음 몇 달 동안 놀라운 생산력을 보였던 반 고흐는 "나는 일 덕분에 다른 환자들을 괴롭히는 극도의 쇠약을 면할 수 있었다"고 믿었다. 규칙적이고 절제된 생활을 하고 있다면서 그는 "현재 여러 가지 치료를 받고 있으니 병세가 재발하지는 않을 것"이라고 여겼다. 그렇기에 7월에 일어난 심한 발작은 더욱 그의 기를 꺾었다. 일과 청결한 생활도 그 무서운 발병을 예방하지 못한다는 조짐이었기 때문이다.

발병의 근본적인 원인은 아직 해명되지 않았다. 페롱은 간질이라고 추측했으나 고흐의 사인에 대한 진단은 지금도 계속되고 있다(약물 남용으로 분열증이 악화되었다는 게 더 그럴듯한 주장이다). 지나친 정서적 부담도 몇 주일 동안이나 작업을 못할 정도로 쇠약하게 만드는 요인이었다. 예컨대 빈센트는 테오의 아내가 임신했다는 소식에 처음으로 아를을 방문하고 열흘 뒤에 쓰러졌다.

재발하는 광기를 치료하기 위해 격리와 휴식을 강요당하자 반 고흐는 몹시 그림을 그리고 싶어했다. "심한 발작으로 그림 그리는 능력을 영원히 잃을까봐" 두려웠던 그는 "항상 위험 속에 있어 서둘러 작업해야 하는 광부처럼" 맑은 정신을 지니고 있을 때 집중적으로 그림을 그렸다. 기분이 좋을 때는 "그림도 여느 때처럼 잘 되고 치료도 효과를 보았으며" "병적인 생각을 몰아낼" 수 있었다. 요양원에서 그린 자화상에는 그의 단호한 의지가 드러나 있다. 다치지 않은 귀를 앞으로 향한 자세에다 확신에 찬 시선은 불안정한 환경을 견디는 금욕적인 차분함을 보여준다(그림167). 조화를 이룬 색조와 붓자국에서 그가 단순함, 침착함, 명료함을 추구한다는 것을 알 수 있다. 특히 「귀에 붕대를 감은 자화상」(그림151)의 색조나 붓놀림과 비교해보면 그 차이가 명백하다.

그는 동료 환자들과의 교류를 꺼렸기 때문에 생폴드모졸에서 자신을 모델로 삼을 수밖에 없었다. 야외를 무대로 그린 강인한 인상의 남자는 아마 요양원의 정원사이거나 현지의 농부일 것이다(그림168). 9월에 반

고흐는 생폴의 관리 직원과 그의 '초라한' 아내, '길가의 풀잎만큼이나' 보잘것없는 여자까지 모델로 세웠다. 이렇게 모델이 될 만한 사람을 모두 그린 뒤 그는 다시 자화상으로 눈길을 돌렸으며, 새로운 시도를 모색하려는 마음에서 흑백 판화를 유화로 옮기는 작업에도 착수했다.

다른 화가들의 유명한 작품을 모사하는 것은 자고로 학생이나 할 일이었고 정식 화가가 하는 경우는 드물었다. 생레미에서 반 고흐는 왜 그래야 하는지를 따져보았다. "우리 화가들은 항상 스스로 창작을 해야 하지만……음악은 사정이 다르다. ……음악에서는 작곡자에 대한 해석이 중요하기 때문이다." C. F. 낭퇴유(Nanteuil)가 석판화로 제작한 들라크루아의 「피에타」(그림169)를 유화로 옮긴 뒤 반 고흐는 자신이 새 곡을 쓰지 않고 전의 곡을 새로 연주한 음악가와 같다고 여겼다("내 붓은……바이올린의 활과 같다"). 그리고 그는 베토벤을 연주하는 연주자를 단순히 모방했다고 비난할 게 아니라 기존의 곡에 개인적 해석을 가미한 데 대해 칭찬해야 한다고 생각했다.

반 고흐에 의하면 화가의 경우 가장 창의적인 해석이 가능한 영역은 색채였다. 자신의 「피에타」를 설명하면서 그는 성모의 쓸쓸한 모습이 '얼굴의 연회색'과 '근심과 슬픔에 지친 사람의 망연자실한 표정'에 기인한다고 말했다. 그와 같은 성모의 색채와 표현은 반 고흐에게 공쿠르 형제의 소설에 등장하는 불쌍한 제르미니 라세르퇴를 연상케 했다. 그는 그녀를 절망의 상징으로 여겼으며 "성모의 색채야말로 바로 제르미니 라세르퇴"라고 생각했다.

"밀레와 들라크루아가 흑백 판화를 통해 내게 모델 노릇을 해준 것"은 병들고 고립된 처지의 그에게 큰 도움이 되었을 뿐 아니라 교훈도 주었다. 그가 '번역'이라고 부른 창조적인 모방은 "중요한 것을 가르쳐주었으며" 동료들과 함께 작업하는 것과 비슷한 효과가 있었다. J. A. 라비에유(Lavieille)가 목판화로 제작한 밀레의 「들판의 농부들」을 모사할 때 반 고흐는 낯익은 농촌을 그릴 수 있었으나 들라크루아의 작품은 아무래도 생소했다. 그는 종교적인 주제는 피하고, 세속적인 모티프에서 (우화적이거나 밀레와 같은 방식으로) 감춰진 신성한 요소를 드러내는 데 주력했다.

아를에서 지낼 때 '올리브 동산의 그리스도'를 그리려고 했던 것은 구

167
「자화상」,
1889~90,
캔버스에 유채,
65×54cm,
파리,
오르세 미술관

168
「줄무늬 옷을
입은 남자」,
1889,
캔버스에 유채,
61×50cm,
베네치아,
페기 구겐하임
컬렉션

세주의 고통을 명시적인 형태로 표현하려는 의도였지만, 들라크루아의 작품을 모사한 「피에타」는 해소되지 않은 열망의 피신처인 셈이었다. 몸이 병든 반 고흐는 '종교적인 생각'에서 위안을 찾았으므로 상처 입은 아들을 두고 걱정하는 어머니(그는 '어머니 돌로로사'라고 불렀다)는 그의 심금을 울렸다. 순교한 그리스도와 자신을 동일시하는 그의 태도는 그가 붉은 머리털의 인물을 좋아했다는 사실을 설명해준다. 아들을 잃은 성모는 반 고흐의 어머니와 닮지 않았으나 지나간 유년기를 떠올리

169
「들라크루아를 따라 그린 피에타」, 1889, 캔버스에 유채, 73×60.5cm, 암스테르담, 반 고흐 박물관 (빈센트 반 고흐 재단)

170
폴 고갱, 「올리브 동산의 그리스도」, 1889, 캔버스에 유채, 73.6×91.4cm, 플로리다 웨스트팜비치, 노턴 미술관

게 했다. 구필 화랑에서 본 들라로슈의 판화 「어머니 돌로로사」(그림4)가 "쥔데르트의 아버지 서재에 항상 걸려 있었기" 때문이다(첫 번째 발작 기간에 그는 상상 속에서 그 서재를 보았다).

반 고흐가 「피에타」에 자화상을 그려넣은 것과 비슷한 시기에 고갱은 「올리브 동산의 그리스도」(그림170)를 그렸는데, 묘하게도 두 작품은 구상에서 닮은 데가 있다. 고갱이 아를을 떠난 뒤 두 화가는 고립된 생활을 했으며, 반 고흐는 그 작품을 그린 뒤 몇 주일이 지날 때까지 고갱

역시 자기 얼굴로 그리스도를 표현한 그림을 그렸다는 사실을 알지 못했다.

고갱의 작품에 대한 설명과 드로잉, 그리고 베르나르가 같은 주제를 그린 그림의 사진을 우편으로 받아 본 뒤 반 고흐는 크게 화를 내면서 테오에게 이렇게 말했다. "나는 성서에 나오는 그 어느 것도 그릴 수 있어." 친구들이 그린 "「동산의 그리스도」에는 실제로 관찰한 게 전혀 없다"고 비난한 뒤 빈센트는 올리브나무를 그린 자신의 의도를 밝히고 "들

라크루아는 올리브 과수원을 직접 가서 본 뒤에 '겟세마네'를 그렸다"고 말했다. 괴상한 모양의 나뭇가지, 칙칙한 회색 이파리, 그리스도에 대한 배신이라는 성서적 이미지(체포될 때 그는 올리브 동산에 있었다)를 지닌 올리브나무는 반 고흐에게 속세의 비애를 뜻했으며, 그는 그것을 암시적으로 표현하고자 했다. 그렇게 하면 "실제의 겟세마네 동산을 직접 묘사하지 않고도 고뇌의 느낌을 전할 수 있다"고 여겼기 때문이다. 반 고흐는 성서의 주제를 사실적으로 묘사하는 데 반대하고, 밀레가 자주

썼던 연상의 방식을 옹호했으며, 동료들에게는 '성서의 그림'을 그릴 때 "자신의 동산을 있는 그대로 그려야 한다"고 촉구했다.

　실제로 그는 그 말대로 했다. 모델이 없었던 반 고흐는 '싹이 트는 밀, 올리브 과수원, 사이프러스'를 관찰하고, 가을을 맞아 '햇볕에 그을린 흙'과 솔잎들이 흩어져 있는 요양원의 정원을 그렸다(그림171).

　가장 가까운 나무는 번개에 맞은 뒤 베어져 굵은 줄기가 드러나 있다. 그러나 높이 치솟은 나뭇가지 하나에서 진녹색의 이파리들이 우수수 떨어져 내린다. 이 우중충한 거목은, 살아 있는 생물로 치면 마치 좌절한 인간처럼 마지막 남은 장미의 엷은 미소와 대조를 이룬다. ……황토색, 회색이 가미된 녹색, 가장자리의 검은색 띠가 한데 어울려 고뇌의 느낌을 자아낸다. ……게다가 번개 맞은 커다란 나무, 가을 마지막 꽃의 창백한 녹색–분홍색 미소는 그런 분위기를 더욱 고조시킨다.

　오래전부터 '자연의 언어'에 숙달하고 '그 느낌을……다른 사람들에게 전달'하기 위해 애써왔던 반 고흐는 자연적 형태의 잠재력을 이용하여 은유적인 표현을 만들어내려 했다. 이미 1882년에 그는 비인간적 모티프인 「뿌리」(그림33)에서 「슬픔」(그림32)의 물상(物像)적인 표현을 찾은 바 있었다.

　「요양원의 정원」은 그런 기획의 연속이자 발전에 해당한다. 프랑스 아방가르드와 접촉한 덕분에 반 고흐는 풍요한 프로방스 자연의 언어를 쇄신하고 의인화할 수 있었고, 거기에 선과 색조의 과장과 표현이라는 형식 언어를 덧붙일 수 있었다.

　그럼에도 자연 풍경은 그의 욕구를 완전히 충족시켜주지 못했다. 1889~90년 겨울(당시 그는 크리스마스에 쓰러져 1월과 2월까지 병에 시달렸다)과 이어지는 봄에 반 고흐는 계속해서 흑백 판화들을 유화로 옮겼다(도미에, 도레 등의 작품들까지 포함되어 있었다). 그래도 그가 "나의 다른 작품들보다 더 낫고 진지하다"고 여기는 초상화를 그릴 수 없다는 사실은 그의 가슴에 여전히 응어리로 남아 있었다. 2월에 그는 모델이 필요하기도 하고 또 다른 사람들과 교류하고 싶다는 욕망에서

(고갱에게는 아직 그러한 사실을 알리지 않았지만) 예전의 모델 마리 지누의 공동 초상화를 고갱과 함께 그리기로 마음먹었다.

1888년 11월 노란 집에서 그녀를 모델로 초상화를 그린 것은 원래 고갱의 제안에 따른 것이었다. 고갱은 현장에서 그녀를 그렸고(그림172), 반 고흐는 유화 습작을 그렸는데(그림142), 나중에 두 사람 다 자신들의 에튀드를 바탕으로 타블로를 제작했다. 반 고흐는 지누를 문학 지망생처럼 그린 반면에(그림129), 고갱은 일상적인 모습, 즉 남편의 가게에서 단골손님들에게 둘러싸인 그녀를 그렸다(그림172).

171
「요양원의
정원」,
1889,
캔버스에 유채,
73.5×92cm,
에센,
폴크방 미술관

고갱은 아를에서 떠날 때 그 그림을 가져갔지만 드로잉은 남겨두었는데, 나중에 반 고흐는 이것을 토대로 「아를의 여인」(그림174)을 그렸다. 여기서도 반 고흐는 지누를 자신과 비슷한 분위기의 인물로 그렸다. 우연이지만 반 고흐는 지누가 "나와 같은 시기(1888년 크리스마스)에 병에 걸렸다"는 것을 알고 깜짝 놀랐다. 1890년 1월 아를에 가서 그녀를 만났을 때 반 고흐는 그녀가 갱년기의 '신경 장애'로 모습이 크게 달라진 것을 알고, 두 사람이 "함께 병을 앓고 있다"고 여겼다. 그가 생각하는 두 사람의 유대는 며칠 뒤 그가 쓰러진 일을 계기로 더욱 튼튼

해졌다.

다시 정신이 맑아지자 반 고흐는 '나의 친애하는 환자'를 다시 그리기로 마음먹고 고갱의 드로잉을 모델로 이용했다. 행복한 시대의 기념물이었던 그 드로잉은 모델만이 아니라 그것을 그린 화가, 나아가 동료들과 함께 비교적 건강하게 지냈던 시절에 대해 향수를 느끼게 했다. "친숙한 가구처럼 그 초상화는 오래전의 일들을 떠올리게 한다." 반 고흐가 친구의 드로잉을 모델로 이용한 방식은 '종합'이었다. 나중에 그는 고갱에게 이렇게 말했다. "이 그림은 우리가 함께 작업했던 시절의 기억으로서 당신과 나의 것입니다."

고갱의 솜씨는 인물의 구불구불한 윤곽선과 둥근 볼륨감에서 확연히 드러난다. 책과 함께 있는 예전의 「아를의 여인」(그림129)에서 보이는 날카롭고 납작한 형태와는 크게 다르다. 반 고흐는 생레미에서 고갱의 드로잉 양식이 자신의 취향에 맞는다고 여겨 그 양식에 충실하고자 했으나, 예의 그 '색채 해석의 자유'에 따라 모델의 기운 없는 상태를 더욱 강조했다. 다른 화가들의 작품을 개작할 때는 그 자신의 초상화에서도 흔히 볼 수 있는 섬세한 색채 구사가 가장 중요하다고 그는 믿었다.

내가 그리고자 하는 초상화는 지금부터 100년 뒤의 사람들에게는 유령처럼 보일지도 모른다. ……나는 사진처럼 닮은 모습을 재현하려 애쓰는 게 아니라……우리의 지식과 현대적인 색채 취향을 이용하여 인물을 강렬하게 표현하고 싶다.

생레미의 초상화에서 지누의 얼굴색은 '생기와 광택'이 없으며, 짙은 머리털과 옷 위에 '흐릿하고 허옇게' 덧칠되어 있다. 또한 그녀의 주변에는 반 고흐가 차분함, 병약함, 쇠약함을 뜻하는 용도로 자주 사용하는 회색조의 색깔들과 더불어 늦가을의 꽃처럼 '병색이 완연한 푸르스름한 분홍색'이 칠해져 있다(반 고흐가 생레미에서 사용한 분홍색은 매우 흐리지만, 지금 보는 것만큼 생기가 없지는 않았다).

반 고흐가 '추상적인 색채'로 표현한 지누와 그 자신의 변화된 모습은 초상화 소품에서도 발견된다. 「아를의 여인」의 책들과 마찬가지로 생레

미의 초상화에 보이는 책들도 지누의 것이 아니라 반 고흐의 것이다. 그러나 예전의 책들은 정확히 무엇인지는 모르지만 제본된 종이의 색이 밝은 신작 소설임에 비해, 1890년의 그림에는 더 오래된 책들이 등장한다. 덮여 있어도 제목은 확인할 수 있는데, 디킨스의 『크리스마스 이야기』와 비처 스토의 『톰 아저씨의 오두막』의 프랑스어판이다. 이 책들은 19세기 중반에 출간되어 반 고흐도 어린 시절에 읽었다. 그는 쥔데르트에서 디킨스의 그 행복한 이야기를 자주 읽었으며, 보리나주에서 살 때 『톰 아저씨의 오두막』을 읽었다(제1장 참조). 아를에서 입원해 있는 동안 그는 "건전한 생각들을 내 머리에 집어넣고 싶다"면서 『톰 아저씨의 오두막』을 다시 읽었다. 왜냐하면 "이 책은 여자가 쓴 소설이고, 저자도 말하듯이 아이들에게 음식을 만들어주면서 해주던 이야기이기 때문이다. 그 다음에 나는 찰스 디킨스의 『크리스마스 이야기』를 아주 몰입해서 읽었다."

그 두 책에 대한 관심이 되살아난 것은 어린 시절에 대한 향수와 더불어 질병으로 인해 어머니의 손길이 그리워진 탓이었다. 옛날의 감상적인 추억은 생레미에서 그린 「아를의 여인」에게 할머니의 자상함을 불어넣었다. 그 '건강한 생각들'은 반 고흐의 병약한 모델처럼 병을 견뎌야 하는 요양원 사람들에게 도움이 될 수 있을 터였다.

「아이 보는 여자」처럼 1890년의 「아를의 여인」도 몇 가지 변형이 전해진다. 반 고흐는 3주일 동안에 원작을 네 차례나 모사했다. 이 두 연작은 작품에 영감을 준 여인들, 그가 병들었을 때 친절하고 상냥하게 대해준 충직한 친구들만큼이나 그의 마음 속에서 서로 연관되어 있었다. 그는 테오에게 "몸이 아플 때 만난 사람들은 누구나 좋아하게 마련"이라고 썼다.

2월 하순에 그는 지누 부인에게 새 초상화를 전해주고 싶어 아를로 마지막 여행을 떠났다. 하지만 그림을 주기 전에 그는 쓰러졌고, 생폴의 직원들 덕분에 살아났다. 이후 두 달 동안 그는 격리된 채 지냈으나 (그때까지 그가 겪은 가장 긴 '사건'이었다) 그동안에도 쉬지 않고 기억을 통해 드로잉과 작은 회화 몇 점을 그렸다. 으레 그랬듯이 그의 그에게 병은 먼 시간과 장소에 관한 생각을 떠오르게 했다. 3월과 4월에 그린 그림들은 대부분 브라반트의 들판, 밭, 이끼 지붕의 집들을 연상시

172
폴 고갱,
「지누 부인
(밤의 카페를
위한 습작)」,
1888,
백색 및 색분필,
56.1×49.2cm,
샌프란시스코
미술관

173
폴 고갱,
「밤의 카페」,
1888,
황마에 유채,
72×92cm,
모스크바,
푸슈킨
국립미술관

174
「아를의 여인
(마리 지누)」,
1890,
캔버스에 유채,
65×54cm,
상파울루
아시스
샤토브리앙
미술관

킨다. 반 고흐는 그 작품들을 '북부의 추억'이라고 이름지었지만 남부의 모티프들도 일부 들어가 있다(어느 초가집 주변에는 사이프러스나무들이 있다, 그림175).

4월 하순 정신이 맑아졌을 때 반 고흐는 비록 몸과 마음이 피곤한 상태였으나 단호한 의지로 렘브란트의 「나사로의 소생」을 자기 나름대로 변형시켰다(그림176). 얼마 전에 테오는 형에게 렘브란트의 그 작품을 에칭으로 복제한 것을 보내주었다. 형이 좋아하는 화가가 그린 기적적인 소생 장면을 보면 기운을 차리는 데 도움이 되지 않을까 하는 소망에서였다(그림177).

빈센트는 몸을 추스르려고 애쓰면서 렘브란트의 작품을 참고하여 햇빛이 밝은 「나사로」를 그렸다. 그렇듯 밝은 색채는 렘브란트의 작품에서는 전혀 찾아볼 수 없다. 그러나 더 중요한 것은 반 고흐가 렘브란트의 그림 중에서 일부분에만 초점을 맞추었다는 점이다. 위풍당당한 그리스도와 구경꾼들을 삭제하고 누운 사람과 그의 누이들인 마르타, 마리아만을 그렸다.

이렇듯 장면을 쳐내버림으로써 그림의 분위기는 초자연적인 힘을 찬미하는 것에서 인간의 연약함을 명상하는 것으로 바뀌었다. 반 고흐가 변형시킨 그림에서 나사로, 즉 수의를 입은 그의 자화상은 어쩔 수 없는 힘에 의해 내쳐진 듯한 모습이다.

자신의 의지로 겨우 일어난 그를 보살피는 여인들은 오귀스틴 룰랭(가운데)과 마리 지누(오른쪽)의 모습이다. '현재의 중산층 여인들'에게서 신성함을 발견한 것이다. 테오에게 이 그림의 인물들은 '내 꿈에 나온 사람들'이라고 말했는데, 이는 그가 어서 회복되어 친구, 형제와 다시 만나고 싶다는 갈망을 나타낸다.

화창한 5월이었지만 반 고흐는 "나는 말로 형용할 수 없을 만큼 슬프고 비참하다"면서 생폴드모졸을 떠나기로 결심했다. 1년이나 그곳에 머무는 동안 상태가 더 악화되었다는 판단이었다. 또한 그는 프로방스를 떠나 더 낯익고 친숙한 곳을 찾기로 했다. 테오에게 그는 이렇게 말했다. "네가 없었다면 나는 아주 불행했을 게다." 그는 아직 동생의 아내와 1월 31일에 태어난 조카 빈센트 빌렘을 보지 못했다. 반 고흐는 프로방스를 무척 사랑했으나 자신의 광기가 프로방스 때문에 생겼다고 여겼

175
「북부의 추억:
사이프러스나무
가 있는 집
앞에서 땅을
파는 사람들」,
1890,
연필,
31.5×23.5cm,
암스테르담,
반 고흐 박물관
(빈센트 반 고흐
재단)

176
렘브란트의
「나사로의 소생」을
따라 그린
「나사로, 마르타,
마리아」,
1890,
캔버스 위
종이에 유채,
48.5×63cm,
암스테르담,
반 고흐 박물관
(빈센트 반 고흐
재단)

177
렘브란트 반
라인,
「나사로의 소생」,
에칭,
1632,
36.5×25.7cm

다. "내 입장에서 남부를 미워한다면 배은망덕한 일이겠지만 솔직히 말해서 나는 큰 슬픔을 안고 그곳을 떠난다."

바깥에서 작업할 만큼 건강은 회복되었지만 반 고흐는 생폴을 떠나기 전 계속 실내에만 머물렀다. 요양원 정원의 장미와 붓꽃을 그릴 때도 꽃을 꺾어 실내로 가져와서 그렸다.

정물화처럼 생생한 이 시기의 꽃 그림들은 1년 전에 그린 「붓꽃」(그림161)보다도, 또 2월 중순에 자신의 이름을 딴 갓난 조카를 위해 그린 「아몬드 꽃」(그림178, 아몬드는 프로방스에서 가장 먼저 피는 꽃이다)보다도 한결 차분해 보인다. 아몬드 가지의 매듭과 꽃송이들을 하나하나 상세히 그린 다음에 그 위에 짙은 파란색의 눈부신 하늘을 올렸는데, 마치 나무 뒤에 담청색의 둥근 천장이 열려 있는 것 같은 느낌이다. 소생과 연속을 표상하는 듯 바람에 흔들리는 흰 꽃잎은 생명력, 신선함, 어린 꽃의 연약함을 보여준다. 「붓꽃」처럼 「아몬드 꽃」도 살아 있는 더 큰 전체의 작은 일부를 나타낸다.

떠날 차비를 하는 동안 반 고흐는 풍경화 두 점을 더 그렸다. 이것들도 역시 화실에서 그렸는데, 이 경우에는 직접 관찰이 아니라 기억에 의존한 상상적인 '추상'이었다. 그러나 그는 마음의 눈으로 그리는 것을 경계했으며, 상상력을 마음대로 풀어놓는 것을 위험하다고 여겼다. "그러면 곧 벽에 부딪히게 되지." 그러나 1890년 5월에 그는 자신의 정신이 만든 벽에 갇히고 만다.

아마도 더 이상 잃을 게 없다고 여겼던지 그는 달빛이 어린 환상적인 장면을 두 점의 그림으로 묘사했다. 하나는 붉은 수염을 기르고 파란 작업복을 입은 화가가 건강을 되찾은 마리 지누와 산책하는 장면이었다 (그림179). 주변의 올리브나무들처럼 두 인물은 구릉지대에 있으며, 그들의 동작은 마치 춤추는 듯하다. 음울한 사이프러스나무들이 멀리서 하늘을 향해 치솟아 있고, 병적인 회색-녹색의 언덕 사면은 강렬한 색조들로 처리되어 있다. 이 꿈꾸는 듯한 「저녁 산책」은 반 고흐가 본 프로방스를 보여준다. 그 자연의 천국에서 그는 무한함을 느꼈고, 우정을 나누었으며, 행복하게 그림을 그렸다.

5월 16일 페롱 박사는 반 고흐에 관해 마지막 소견을 기록했다. 생폴에서 환자는 몇 차례 심각한 발작을 일으켰으며, 그때마다 '극심한 공포

178
「아몬드 꽃」,
1890,
캔버스에 유채,
73×92cm,
암스테르담,
반 고흐 박물관
(빈센트 반 고흐
재단)

179
「저녁 산책」,
1890,
캔버스에 유채,
49.5×45.5cm,
상파울루
아시스
샤토브리앙
미술관

에 사로잡혀' 페인트와 훔친 등유를 마시고 자살하려 했다. 그러나 다른
때는 "대단히 차분하고 그림에만 몰두했다." 결론적으로 페롱은 그가 완
치되었다고 선언했다. 반 고흐는 "내가 커다란 별들을 향해 손을 뻗을
수 있도록 해준" 프로방스에 작별을 고하고 북쪽 행 열차에 올랐다.

토요일 아침 파리에 도착한 뒤 반 고흐는 주말 내내 동생 부부와 함께 자신의 작품들을 찾아다녔다. 「감자 먹는 사람들」 「수확」 「별이 빛나는 론 강의 밤」 「아몬드 꽃」 등 일부 그림들은 테오의 집에 걸려 있었고, 침대와 소파 밑에 쌓아둔 것도 많았다. 또 탕기의 가게에 보관되어 있는 것들도 상당수 있었다. 형제는 마르스 광장에 가서 최신 작품들도 구경했는데, 거기서 빈센트는 피에르 퓌비 드 샤반(Pierre Puvis de Chavanne, 1824~98)이 막 완성한 벽화 「예술과 자연 사이」를 보고 깊은 감명을 받았다. 반 고흐는 퓌비가 보여주는 예술적 영감에 대한 현대적인 명상을 '아주 먼 고대와 현대의 낯설고도 행복한 만남'이라고 생각했다(그림181).

180
「가셰 박사의
정원」,
1890,
캔버스에 유채,
73×51.5cm,
파리,
오르세 미술관

화요일에 그는 파리 북쪽 우아즈 강변의 작은 도시인 오베르로 갔다. 시에서 32킬로미터 가량 떨어진 오베르쉬르우아즈는 1890년 당시 기차를 잠깐 타면 닿을 수 있는 곳이었으나 반 고흐에게는 "워낙 멀어 진짜 시골 같았다." 포도밭, 과수원, 밀밭, 알팔파 밭 사이로 초가집들이 드문드문 보였고(그림182), 계절 손님들이 이용하는 현대식 별장들도 있었다. 반 고흐는 이 광경을 보고 "낡은 사회 속에서 새로운 사회가 발전해 나오고 있는데……전혀 불쾌하지 않다"고 생각했다. 그리고 퓌비의 그림에서 본 차분한 분위기, 특히 자연과 인공, 옛 것과 새 것의 '행복한 만남'을 떠올렸다.

오베르 시와 그 주변에는 화가들이 많이 몰려들었다. 도비니가 이곳을 '발견'하여 1861년에 집과 화실을 짓고 1878년에 사망할 때까지 살았던 것이 그 효시였다. 이후 도비니를 좇아 이곳에 온 유명한 화가들로는 도미에, 코로, 세잔, 피사로 등이 있다. 테오가 자기 형을 어디로 보냈으면 좋겠느냐고 의견을 구했을 때 오베르를 추천한 사람도 바로 피사로였다. 그 이유는 전원 풍경이 있고 파리와 가깝기도 했지만, 친절한 의사 폴 가셰(그림186)가 이곳에 살고 있기 때문이기도 했다. 화가 출신이었던 그는 인상주의 화가들을 돌봐주고, 그들의 작품을 소장했으며, 판화가들에게는 자신이 가진 에칭 기계를 이용하도록 허락해주었다. 의료 분야에서 가셰 박사는 특히

동종요법(同種療法, 질병의 원인과 같은 종류의 약을 환자에게 소량 투여하는 19세기식 치료방법 – 옮긴이)과 정신병을 전문으로 했다(그는 1858년에 「우울증 연구」라는 제목의 논문을 썼다). 테오는 가셰를 미리 만난 다음에 형에게 소개장을 주어 박사의 집으로 가게 했다. 가셰는 파리에서 정기적으로 진료했으나 20년 전에 가족과 함께 넓은 시골집으로 이사와서 살고 있었다.

빈센트는 가셰를 만난 뒤 테오에게 그 의사가 과연 도움이 될 것인지 의심스럽다고 말했다. "내가 보기에는 너나 나처럼 병들고 산만한 사람 같아." 테오는 가셰의 외모가 빈센트와 닮았다고 했는데, 빈센트도 그 말에 동

181
피에르 퓌비 드
샤반,
『예술과 자연
사이』를 위한
습작,
1890,
캔버스에 유채,
64.3×170.1cm,
오타와,
캐나다
국립미술관

182
『오베르의 초가집』,
1890,
캔버스에 유채,
50×100cm,
런던,
테이트 미술관

의했다. "그 노인은 신체적으로나 정신적으로나 나와 너무 닮아서 마치 형제 같은 기분이었어." 가셰가 그의 정신을 멀쩡하게 해줄 수 있을지는 회의적이었지만(반 고흐는 "장님이 장님을 인도한다"는 「마태오의 복음서」 15장 14절의 구절을 인용했다), 반 고흐는 어쨌든 그가 친절하고 매력 있는 사람이라는 것을 인정했다. 실제로 두 사람은 곧 친해져서 예술의 과거와 현재에 관한 이야기를 주고받았다. 반 고흐는 가셰의 소장품을 보고 놀랐으며, 가셰는 반 고흐가 오베르에서 가져온 최신 작품들(「자화상」, 「피에타」, 생레미에서 그린 「아를의 여인」, 그림167, 169, 174)을 보고 크게 감탄했다. 예술을 사랑하는 의사는 그에게 고무적인 충고를 주었다. "박사님이 내게 힘을 내서 작업하라더구나. 아무것도 잘못된 게 없다는 거야."

테오에게 신세를 지게 되어 경제적 부담을 우려한 빈센트는 가셰가 추천하는 셋방이 너무 비싸다며 거절하고 다락방을 구했다. 방이 워낙 비좁아 실내에서는 작업할 수 없었지만, 날씨가 좋으면 주로 오베르의 들판과 오솔길을 다니며 그림을 그렸으며 야외에서 모델을 쓰기도 했다(그림183). 그는 언제든지 가셰의 집에 드나들 수 있다는 허락을 받았다. 박사의 집에는 '아주 훌륭한' 그림들이 많았고, 정물화의 모티프가 될 만한 짙은 색의 가구와 장신구들도 있었다. 또한 그 집의 정원은 5월이면 반 고흐가 '남방 식물들'이라고 말한 온갖 식물들로 가득했다(그림180). 전경의 길쭉한 나무는 병들고 허약해 보이며, 맞은편의 알로에는 가시를 세운 채 뒤틀린 사이프러스나무와 함께 비스듬히 서 있고, 어둡게 꿈틀거리는 하늘은 대단히 불안정한 분위기를 조성하고 있다. 이 그림에는 반 고흐가 생레미에서 자제했던 선과 색채의 대비가 두드러진다. 아마 그곳에 갇혀 있었던 데 대한 분노 때문에 그는 그림에서 벽을 둘렀을 것이며, 현지의 풍경을 "바다처럼 무한하다"고 감탄했을 것이다.

오베르에서 그는 길이가 높이의 두 배가 되는 장방형 캔버스(약 50×100cm)에다 프리즈 같은 형식으로 그림을 그렸다(그림182, 184, 189, 190, 191). 이런 캔버스는 반 고흐가 장식용 그림을 그릴 때 자주 사용하던 것이었는데, 그 예로는 에인트호벤에 있는 헤르만스의 집 주방을 위한 패널화를 들 수 있다(그림53). 파리에서 반 고흐는 옆으로 긴 수평형의 도시 풍경화 연작을 구상한 적이 있었지만(실제로 1:2 크기의 도시 풍경화 몇 점을 그렸다) 그 계획을 완수하지는 못했다. 프로방스 시절에는 그렇게 긴

수평 형식의 그림은 전혀 그리지 않았다. 1890년대 중반에 다시 그 형식을
시도한 데는 틀림없이 퓌비의 작품에 감탄한 것과 더불어 생폴에서 해방되
었다는 느낌이 작용했을 것이다. 오베르에서 그린 장방형의 작품들은 대부
분이 풍경화였는데,「가셰 박사의 정원」처럼 힘찬 것이 있는가 하면 차분한
분위기의 그림도 있어 그가 스스로 말한 것처럼 '지나칠 정도로 침착한 기
분'이었음을 말해준다(그림184).

　　반 고흐는 자신의 병이 '주로 남방의 질병'이라고 확신하고 있었으므로

183
「밀밭 속의
여인」,
1890,
캔버스에 유채,
92×73cm,
라스베이거스,
벨라지오
미술관

이제 프로방스를 떠났으니 그런 증세는 사라질 것이라고 여겼다. 어머니에
게도 '예전의 환경' 때문에 생긴 정신적 혼란이 진정되었다고 말했다. 오베
르는 과거에 그에게 특별히 중요한 장소가 아니었지만, 때때로 '북쪽의 추
억'을 생각나게 했다. 빌에게 보낸 편지에서 그는 오베르의 고딕 교회를 그
린 그림(그림185)에 대해 이렇게 설명했다. "뇌넨에서 내가 습작으로 그렸
던 것과 거의 똑같아. 낡은 탑과 묘지도 있고, 다만 색깔이 약간 더 풍부하고
화려할 뿐이야"(그림51 참조).

184
「구름 낀 하늘 아래의
밀밭」,
1890,
캔버스에 유채,
50×100cm,
암스테르담,
반 고흐 박물관
(빈센트 반 고흐 재단)

오베르에서의 생활을 소개한 그의 편지에는 시골 생활의 건강함이 강조되어 있다. 그는 동생과 제수가 오베르의 공기와 햇빛을 받으면 건강에 도움이 될 테고, 또 조카도 그와 테오처럼 시골에서 자라야 한다는 믿음에서, 전원 생활의 아름다움을 보여주기 위해 풍요한 풍경과 건강한 주민들의 모습을 담은 그림을 그렸다(그림183).

오베르에서 반 고흐는 작품을 왕성하게 제작했다. 오베르에 머무는 아홉 주 동안(5월 중순에서 7월 하순까지) 그는 100여 점의 작품을 완성했다(드로잉이 약 30점, 회화가 70여 점이었다). 얀 훌스케르는 그런 활발한 활동을 불가능하다고 여기고, 현재 반 고흐가 오베르에서 그린 것으로 전해지는 그림들 가운데 일부는 가짜라고 추측한다. 그러나 문헌으로 증명되는 이 시기 그의 작품은 놀랄 만큼 방대하다. 작업이 그의 '균형'을 바로잡아줄 것이라는 가셰의 조언에 따라 반 고흐는 매일 다섯 시에 일어나서 하루 종일 그림을 그리다가 아홉 시에 잠자리에 들었다. 생레미에서도 그는 "내가 항상 건강하지는 못할 것"이라는 생각에서 자신이 시간과 싸운다고 여겼다.

그는 초상화가로 인정받고 싶은 마음이 간절했다. 오베르에서 그는 "다른 어느 것보다도 내가 가장 큰 열정을 품고 있는 것은 바로 현대적인 초상화"라고 썼다. 생레미에서 그린 인물화에 가셰가 큰 관심을 보여준 것에 고무되어 반 고흐는 그가 '모델로서 도움을 주기를' 바랐다. 이미 그는 「자화상」(그림167)과 생레미의 「아를의 여인」(그림174)에서 실물과 닮은 초상화를 시도한 바 있지만, 가셰 박사를 그릴 때는 한결 복잡한 방식을 구사했다(그림186).

「자화상」과 마찬가지로 박사의 초상화도 파란색이 지배적이지만 그 색조는 더 풍부하고 다양하다. 자신을 소용돌이치는 바다 위에서 굳건히 버티는 섬이라고 여긴 반 고흐는 박사의 모습을 구부정하면서도 탁자에 단단히 고정된 자세로 표현했다. 길쭉한 점들의 평행한 배열로 이루어진 물결무늬의 배경에는 하늘과 구릉이 보인다. 색과 선으로 표현된 좌절감과 불균형은 박사의 의기소침한 분위기를 더욱 강조해준다. 팔로 머리를 괴고 몸을 늘어뜨린 박사의 자세는 전통적으로 우울함을 나타내며(그림187), 수그린 얼굴, 주름잡힌 이마, 공허한 시선도 마찬가지이다.

반 고흐는 가셰를 정신적으로 지누와 연관지었다. 동병상련의 두 사람은

185
「오베르의
교회」,
1890,
캔버스에 유채,
94×74cm,
파리,
오르세 미술관

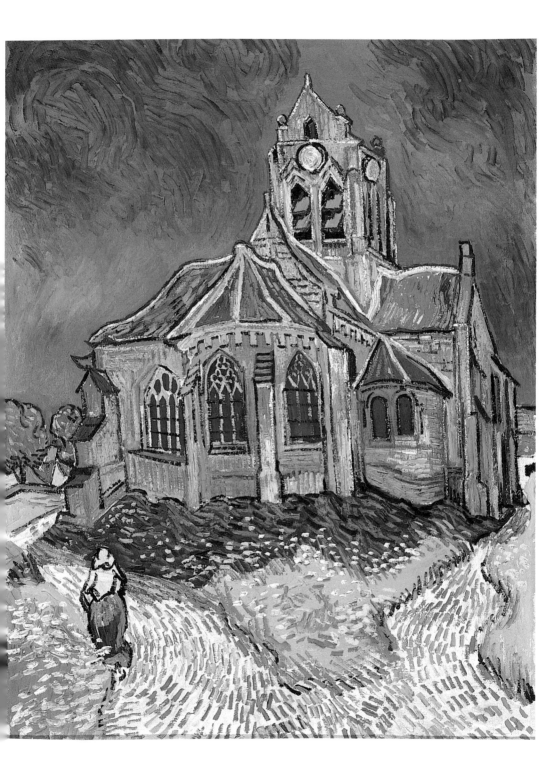

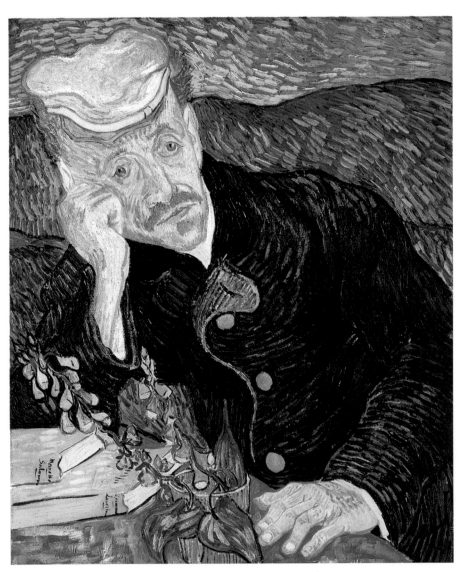

「가세 박사의
초상」,
1890,
캔버스에 유채,
66×57cm,
개인 소장

187
알브레히트 뒤러,
「멜렌콜리아 I」,
1514,
판화,
24×19cm

188
피에르 퓌비 드
샤반,
「외젠 브농의
초상」,
1882,
캔버스에 유채,
60.5×54.5cm,
개인 소장

서로 만난 적이 없지만 1890년 반 고흐가 그린 초상화에 의해 영원히 짝으로 맺어졌다. 가셰의 초상화는 좌절의 분위기를 나타낸다는 점에서 「자화상」이나 생레미의 「아를의 여인」과는 차이가 있지만, 그림의 크기, 구도, 배경의 구성, 그리고 장식용 기능을 가진다는 점에서는 공통적이다. 두 초상화 사이에 다른 점이 있다면(반 고흐는 가셰의 초상화를 그릴 때부터 두 작품을 한 짝으로 여겼다)는 성(性)이 다르다는 것, 반 고흐가 자신의 병에 관한 태도를 바꾸었다는 것, 모델의 성격이 다르다는 것이다. 가셰는 반 고흐 자신이 자주 그랬던 것처럼 '낙담한 사람'의 자세를 취하고 있는 반

면, 지누는 반 고흐가 부러워했던 명랑한 분위기를 발산하고 있다. 비록 그녀의 초상화는 색채와 '광택 없는' 마무리로 병색을 나타냈지만, 지누는 바른 자세로 앉아서(턱을 괸 자세는 우울하다기보다 교태스러워 보인다) 반 고흐가 예전에 특유의 미소라고 불렀던 표정을 짓고 있다. 하지만 만약 화가와 모델이 괴로운 상황에서도 억지로 미소를 꾸며냈다면, 가셰가 지누의 초상화를 '올바르게' 이해했다는 반 고흐의 이야기로 미루어볼 때(아마 반 고흐가 암시를 주었겠지만) 가셰는 그녀의 표정 뒤에 깔린 불안감도 간파했을 것이다.

가셰의 초상화는 모델의 '슬픔 어린 표정'을 전혀 감추려 하지 않는다(반

고흐에 의하면 가셰는 1875년에 아내와 사별한 뒤 우울증에 시달렸다고 한다). 박사의 '상심한 표정'은 반 고흐에게 고갱의 「올리브 동산의 그리스도」(그림170)를 떠오르게 했다. 비탄에 잠긴 순교자와 같은 가셰의 초상화는 고갱의 슬픈 구세주만이 아니라 반 고흐의 「피에타」에 나온 그리스도와도 비교된다. 가셰는 그 「피에타」를 '한참 동안' 바라본 뒤 반 고흐에게 이렇게 말했다. "저 분을 기쁘게 할 수 있다면 나라도 나서서 다시 그렸으면 좋을 텐데." 반 고흐는 그의 말에 동의하지는 않았지만, 「피에타」의 일부를 차용하여 박사의 모습을 그렸다. 그래서 박사의 초상화는 S자 형태로 힘없이 구부러진 자세와 금욕적 체념의 표정에서 반 고흐를 닮은 그리스도와 비슷하다.

그러나 반 고흐는 가셰의 '비통한 표정'이 '바로 우리 시대의 얼굴'이라고 생각했다. "그 초상화는 앞으로 사람들이 오랫동안 보게 될 현대적인 얼굴이며, 아마 100년 뒤에도 슬픔을 느낄 만한 표정일 것이다." 분명히 그는 가셰의 표정을 19세기식 슬픔으로 여겼다. 그것은 모델의 팔꿈치에 공쿠르 형제의 소설인 『제르미니 라세르퇴』와 『마네트 살로몽』이 있는 것으로도 알 수 있다. 제르미니는 반 고흐가 고통과 동격으로 여기는 인물(「피에타」를 그릴 때도 그랬다)이며, 『마네트 살로몽』의 주인공인 코리올리 드 나즈는 자포니슴의 감수성(제4장 참조)을 지닌 예민한 성격의 화가로서 비탄에 빠지게 되는데, 공쿠르 형제에 의하면 그것은 "현대 생활을 그린 금세기 위대한 화가들의 경력과 삶의 말로"에 해당한다. 자신의 모델인 마네트 살로몽과 결혼한 코리올리는 결국 가족에 대한 의무로 인해 야망이 꺾이고 몰락한다.

반 고흐에게 그 노란 책들은 그의 시대를 상징한다(제4장 참조). 가셰의 초상화에 나온 소설들은 수십 년 전에 발간된 것이지만 그것들을 포함시킴으로써 가셰는 에르네 메소니에, 알베르 베스나르, 퓌비의 시대에 속하는 현대인으로 보이게 된다. 마침 이 세 사람은 모두 당대의 책을 든 인물화를 그렸는데, 반 고흐는 그 그림들을 보고 '19세기식'이라고 생각했다. 1889년 12월 반 고흐는 퓌비가 그린 외젠 브농의 초상화(그림188, 그는 그 작품을 "어느 노인이 노란 소설책을 읽고 있고 그의 옆에는 장미와 유리잔에 담긴 수채화용 붓이 있다"고 [잘못] 기억했다)가 자신이 생각하는 이상적인 인물화라고 말했다. 아마 그 그림의 영향으로 반 고흐는 가셰의

초상화에 노란 소설책과 유리잔 속의 꽃을 그렸을 것이다. 그는 새로 얻은 친구의 초상화를 통해 브뇽의 초상화에서 포착된 정서, 즉 현대 생활에는 "불가피한 슬픔과 더불어 밝음도 있다"는 느낌을 전달하고자 했던 것이다.

현대의 병은 바로 그 병이 유발한 일에 의해 치유될 수 있다고 확신한 반 고흐는 '현대' 예술의 소비와 생산을 통해 자신의 존재가 빛난다고 생각했다. 예컨대 책과 그림은 아름다움을 추구하면서도 슬픔에 직면하기 때문에 "진리를 알고 싶은 우리 모두의 욕구"를 충족시켜준다. 그는 자연주의 소설들처럼 솔직한 정신으로 가셰의 초상화를 구상했다(하지만 가셰의 아들에 따르면 가셰는 그런 책들을 소유한 적도, 읽은 적도 없다고 한다. 현재 파리 오르세 미술관에 소장된 가셰의 두번째 초상화에는 그런 소품들이 없다). 박사의 초상화에는 생레미「아를의 여인」의 인물과 책들에서 보이는 것과 같은 낙관적인 인내가 없지만 전경에 놓인 꽃은 일말의 희망을 준다. 그 꽃은 심장 자극제로 사용되는 디기탈리스이므로 병이 예술을 유발한다는 가셰의 주장, 즉 그의 의료 행위와 동종요법을 의미한다. 반 고흐는 "박사가 의사로서 겪은 경험이 신경 장애를 극복할 수 있는 힘을 주었다"고 판단하고, 약용 식물로써 박사가 자신을 치료할 수 있다는 점을 상징하려 했던 듯하다. 그러나 가셰의 우울한 모습은 개인적인 상처가 디기탈리스로 치유되지 않으리라는 것을 암시한다.

반 고흐는 박사의 '찌푸린 얼굴'이 불쾌해 보인다는 것을 알고 있었으나 눈에 거슬리더라도 꼭 필요하다고 주장했다.

그렇게 하지 않으면, 차분한 분위기의 옛 초상화들과 비교하여 우리의 현대 얼굴에 어떤 표정과 열정이 있는지를 이해할 수 없다. ……지금 내가 아는 것을 10년 전에 알았더라면 얼마나 야심차게 이 작업을 추진할 수 있었을까!

가셰의 초상화와 지누의 초상화에서 드러난 차이는 반 고흐가 오베르에서 그린 장방형 풍경화에서도 볼 수 있다. 이 그림들은 크기가 일정하지만 분위기는 다양하다. 혼란스럽고 활기찬 것이 있는가 하면(그림189), 거의 섬뜩할 정도로 잔잔한 것도 있고(그림184), 좀 단조로운 것도 있다(그림

189
「까마귀가
나는 밀밭」,
1890,
캔버스에 유채,
50.5 × 100.5cm,
암스테르담,
반 고흐 박물관
(빈센트 반 고흐
재단)

182). 이 파노라마풍의 그림들은 특징적인 풍경을 지형학적인 전통에 따라 묘사하려는 의도를 지니고 있었다. 이 풍경화 연작에는 오베르에서 유명한 도비니의 정원과 황폐한 거주지, 야외에서 여가를 즐기는 장면, 농부가 일하는 장면 등이 있다. 또한 이 작품들은 「요양원의 정원」(그림171)처럼 감동적인 표현을 위한 수단으로 기능하기도 했다. 즉 그는 '우리 모두에게 공통적인 현대적 감성'에 호소하여 '말로 표현할 수 없는 것'을 시각적으로 전달하려 했던 것이다.

그러한 예로, 7월 초에 테오의 재정난으로 인해 긴장이 고조되고 자신의 삶이 '뿌리에서부터 흔들리는' 것처럼 느꼈을 때, 반 고흐는 붓을 들고 떨리는 손으로 '거친 하늘 아래 드넓은 밀밭'을 그리기 시작했다. 이것은 지난 여름의 우울한 관찰을 상기시키는 대응 전략이었다.

이유도 없이 일어나는 일들을 생각하면 밖에 나가 밀밭을 바라보는 것 이외에 우리가 무슨 일을 할 수 있겠는가? ……아내도 자식도 없는 나는 그저 밀밭이나 바라보고 싶을 따름이다…….

어두운 하늘 아래 펼쳐진 오베르의 평원을 그리면서 그는 "슬픔이나 극도의 외로움을 표현하기 위해서는 내 방식으로 충분하다"고 느꼈다.

반 고흐가 설명하는 모티프와 정서에 가장 잘 들어맞는 작품은 인간과 거주지가 없이 농토가 넓게 뻗어 있고 건초더미만 보이는 풍경화다(그림 184). 그는 이런 종류의 '대형 그림'을 두 점 그렸다고 말했는데, 나머지 하나는 보통 「까마귀가 나는 밀밭」(그림189)이라고 추측되고 있다. 반 고흐가 마지막으로 그린 작품이라고 낭만적으로 알려진(하지만 그 가능성

은 희박하다) 이 그림은 거의 자살의 표지로 해석된다. 검은 하늘과 검은 새 떼는 그의 죽음이 임박했다는 조짐이기 때문이다. 실제로 반 고흐는 7월 말에 밀밭에서 권총으로 자살했으나 불균질적인 색조에 역동적인 구성을 취한 「까마귀가 나는 밀밭」을 그릴 무렵에는 그럴 계획이 없었을 것이다. 그림은 슬프고 고독해 보이지만 음산한 하늘 아래 밀밭의 풍경은 그가 말로 형언하기 어려운 것, 즉 '시골에서 볼 수 있는 건강과 힘'의 느낌을 시각적으로 표현하고 있다. 날씨는 음울하고 새들은 낮게 날고 있지만 곡식이 익은 모습(자연과 인간 모두의 생산력을 증명한다)에서 반 고흐는 자신만의 '수확'이 있다는 은유를 찾아냈을 것이다. 그런 점에서 이것은 그의 존재와 기여를 정당화해주는 작품이다.

생레미에서 그린 「수확하는 사람」(그림163)에 관한 그의 논평으로 미루어보면, 반 고흐는 일렁이는 밀밭을 바라보며 자신이 죽는다는 사실을 즐겼던 듯하다. 게다가 「까마귀가 나는 밀밭」은 양식에서나 모티프에서나 반 데르 마텐의 「들판을 지나는 장례 행렬」(그림5)과 닮은 데가 있다. 그러나 반 고흐는 죽음을 슬프거나 우울한 것으로 여기지 않으려 했으므로 「수확하는 사람」과 「별이 빛나는 밤」(그림 163, 165)에서 검은 새나 흐린 하늘로써 자신의 죽음을 상징하려 했다고 볼 수는 없다. 그가 생각하는 "죽음은 밝은 대낮에 햇빛이 순수한 금색으로 온 세상을 물들일 때 찾아온다." 그가 좀 더 세속적인 목적과 결부시킨 장방형 캔버스는 규칙적인 붓질로 커다란 낟가리들을 묘사하고, 흔들리는 노란색과 금색, 엷은 파란색—보라색을 사용한 그림이다(그림190). 2년 전 아를에서 그는 이렇게 말했다. "나는 아직도 마법에 걸린 것처럼 과거의 기억에 사로잡혀 있다. 씨 뿌리는 사람, 낟가리가 상징하는 그 무한성을 꿈꾸고 있다." 농촌의 작업 주기에 내포된 암시적인 의미를 발견한 그는 크게 기뻐하면서 재배와 수확의 상호관계를 인식하고, 자연의 주기가 지닌 원대한 구상('무한성')에서 큰 위안을 얻었다. 1890년 7월에 반 고흐가 그린 낟가리들은 "인간은 밀과 상당히 비슷하다"고 본 예전의 관점을 연상시킨다. 씨 뿌리는 사람의 우화에 나오는 황홀한 꿈에서도 영향을 받은 바가 있었을 것이다.

추수 때는 세상 끝이요, 추수꾼은 천사이니……의인들은 자기 아버지 나라에서 해와 같이 빛나리라(「마태오의 복음서」 13장 39~43절).

또한 반 고흐는「까마귀가 나는 밀밭」의 새들을 우화에 나오는 씨 뿌리는 사람(그리고 밀레[그림20])의 노력을 갉아먹는 사악한 세력에 비유했을 가능성도 있다("씨를 뿌리니 더러는 길가에 떨어져 새들이 와서 먹어버렸고",「마르코의 복음서」4장 5절). 이런 맥락에서 보면「까마귀가 나는 밀밭」은 악의 세력을 물리치는 것을 의미한다. 그래서 새들은 수확되기 직전의 곡식에 피해를 줄 수 없다. 반 고흐가 이 그림을 승리의 의미로 보았다는 것은 1890년 초에 고갱이 그에게 보낸 편지를 통해서도 확인된다. 친구가 씨 뿌리는 사람에 매료되어 있다는 것을 잘 아는 고갱은 현대 화가의 노력을 농부의 노력에 비유했다(반 고흐도 그렇게 비유한 적이 있었다).

　인간은 흙을 고르고 씨를 뿌리지. 그리고 매일 궂은 날씨에 잘 대처해서 수확을 거두지. 하지만 우리 딱한 화가들은 어떤가? 우리는 어디서 곡식을 재배하고 언제 수확할까?

「까마귀가 나는 밀밭」은 온갖 장애를 뚫고 수확을 거두는 긍정적인 의미로 해석할 수 있다. 삶이 '뿌리에서부터 흔들리는' 사람에게는 분명히 고무적인 광경이다.

뿌리가 뽑힌 상태를 문자 그대로 보여주는 것은 반 고흐의 또 다른 장방형 작품, 불안정한 둑의 경사면에서 자라는 나무들의 그림이다(그림 191). 평평한 곳이 없는 단단한 경사면에서 마디가 달린 줄기와 뿌리들이 이리저리 뒤엉켜 있고, 이파리들은 제멋대로 뻗어 있다. 워낙 어지러운 장면이라 제대로 해석하기는 어렵지만, 이 그림에서는 주제 자체보다도 나무들의 뒤틀리고 꼬인 모양과 강렬한 색조가 더 중요해 보인다. 만약 이 그림의 추상적인 요소들이 일종의 '음악'을 형성한다면, 그것은 어디서도 연주될 수 없는 불협화음과 소음일 것이다. 침식과 노출의 암시들로 가득한 이 그림은 (아마 의식하지는 않았겠지만) 일찍이 그가 폭풍의 위협에도 아랑곳하지 않고 "강제적이면서도 열정적으로 땅에 붙박혀 있다"고 말한「뿌리」(그림33)의 개작이라고 볼 수 있다. 그는 그 모티프를 완전히 포기하지는 않았지만, 반 고흐는「뿌리와 나무줄기」에서 추상적인 표현을 극한까지 밀고 나갔는데, 이것은 그가 미래의 회화에 주요하게 기여한 부분이다.

190
「밀 낟가리」,
1890,
캔버스에 유채,
50.5×101cm,
댈러스 미술관

「뿌리와 나무줄기」는 심리적인 긴장을 나타내지만 자살의 전조는 아니다. 그 반대로 이 그림은 반 고흐가 고집스럽게 '땅에 붙박혀' 있고자 하는 자세를 보여준다. 그의 자살(계획된 것도 아니었고 열렬히 원한 것도 아니었다)은 그의 작품 속에 예고되어 있지 않다.

7월 27일 일요일 해질녘에 그는 마을 부근의 들판에 나가 권총으로 자살했다. 자살 의도가 확실치 않았다는 것은 총탄이 심장 아래를 뚫고 옆구리에 박힌 사실로 짐작할 수 있다. 그는 상처를 입고 다락방으로 돌아왔는데, 여관주인이 신음하고 있는 그를 발견했다. 곧 의사가 불려왔고, 반 고흐의 요청에 따라 가셰 박사도 왔다. 총탄을 제거할 수 없다는 판단이 내려지자 의사들은 돌아갔다. 그때까지 그는 의식이 있었고 파이프 담배도 피웠다.

191
「뿌리와
나무줄기」,
1890,
캔버스에 유채,
50.5×100.5cm,
암스테르담,
반 고흐 박물관
(빈센트 반 고흐
재단)

가세에 따르면 그는 몸이 회복될 경우 다시 권총 자살을 하겠다고 말했다.

반 고흐가 동생의 주소를 말하지 않으려고 했기 때문에 가세는 부소와 발라동 화랑에 전갈을 보냈다. 월요일에 테오가 오베르에 도착했을 때 빈센트는 이미 기력이 쇠한 상태였다. 테오는 형이 강인한 체질을 갖고 있어 아를에서의 고비도 넘겼다며 위로하려 했지만, 이번에는 빈센트가 살아날 가망이 거의 없었다. "그냥 이렇게 죽고 싶다"는 소망을 밝힌 뒤 서른일곱 살의 화가는 7월 29일 새벽에 동생이 보는 앞에서 세상을 떠났다.

수요일에 현지와 파리의 친구들(베르나르와 탕기도 포함되었다)이 반 고흐가 삶을 마친 그 여관에 모였다. 그가 쓰던 이젤, 걸상, 붓들이 해바라기와 달리아로 장식된 관 앞에 놓였고, 「피에타」를 비롯한 그의 그림들이 주

위에 전시되었다. 가셰는 짧은 송사를 채 마치지 못한 채 울먹였고, 테오도 관이 작열하는 햇볕을 뚫고 언덕 위의 묘지로 향하는 동안 내내 눈물을 멈 추지 못했다. 베르나르는 그가 묻힌 묘지를 "드넓은 푸른 하늘 아래 들판이 굽어보이는 곳"이라고 전했다.

1891년에 작가이자 비평가인 옥타브 미르보(Octave Mirbeau)는 『레코 드 파리』(*L'Echo de Paris*)에서 아카데미 회원인 에르네 메소니에의 성대한 장례식을 언급하는 도중에 몇 달 전 젊은 네덜란드 화가가 자살한 것이 '예술계에서 훨씬 더 슬픈 손실'이라고 썼다.

비록 그의 장례식에는 많은 사람들이 참석하지 않았지만, 무명의 신분으로 고독하게 살다가 세상을 떠난 가엾은 빈센트 반 고흐의 죽음은 한 천재의 아름다운 불꽃이 소멸했음을 의미한다…….

192
프랜시스
베이컨,
「빈센트
반 고흐의
초상을 위한
습작 VI」,
1957,
캔버스에 유채,
198×142.2cm,
런던,
예술평의회
컬렉션

예전에 반 고흐를 찬양하던 사람들은 이런 식으로 말했지만, 그의 생애를 그렇게만 본다면 중요한 측면을 간과하게 된다. 즉 그가 예술계와 연관을 가졌고, 동생의 경제적 지원을 받았으며, 가문이 좋은 지지자들이 있었고, 그가 죽기 몇 달 전부터 그의 작품이 점차 인정받기 시작했다는 사실은 가려지는 것이다. 비록 메소니에 같은 화가처럼 이름을 날리지는 못했을지라도, 활동 기간이 10년도 채 못 되는 이 독학의 네덜란드 화가는 파리에서 제법 성공을 거두었으며(특히 지방에서 살기로 결심했을 무렵에), 죽을 무렵에는 벨기에와 네덜란드에서도 유명해져 있었다.

반 고흐는 자기 작품이 전시되는 것에 대해 모호한 태도를 취했지만, 1887년부터 그의 그림은 파리에서 점점 자주 볼 수 있었다. 세가토리는 그의 그림으로 자신의 카페를 장식했고(그림89), 앙드레 앙투안은 자신이 운영하는 자유극장에 「부아예 다르장송」(그림83)을 쇠라, 시냐크의 그림과 함께 걸었으며, 탕기도 가게에 반 고흐의 작품을 전시하기 시작했다(반 고흐의 말에 따르면 그의 그림이 가장 먼저 팔려 탕기가 그에게 몇 프랑을 주었다고 한다). 파리를 떠나기 얼마 전에 반 고흐는 샬레 레스토랑에서 최신작을 선보였다. 비록 많은 사람들이 보러 오지는 않았

으나 화상인 P. F. 마르탱은 반 고흐의 작품을 몇 점 판매했다.

빈센트가 파리를 떠난 뒤 테오는 점점 불붙기 시작하는 형의 명성이 꺼지지 않도록 돌보았다. 빈센트의 그림을 부소와 발라동에서 고갱 등의 작품들과 함께 전시할 능력도, 의지도 없었던 테오는 자기 아파트에 전시해서 감식가들에게 관람시켰다. 그는 또한 형의 작품으로 공공 전시회를 열었다가 빈센트와 예술계로부터 모두 비난을 사기도 했다. 1888년 가을에 빈센트는 이색적인 공간인 『르뷔 앵데팡당트』(*La Revue Indépendante*)의 사무실에서 전시회를 열자는 에두아르 뒤자르댕의 제안을 거절했다. 빈센트는 '꾀죄죄한 곳'이라고 여겼지만, 그곳은 그에게 갑자기 큰 관심을 지니게 된 상징주의 지식인들이 자주 찾는 장소였다. 철학적으로 암시적이고 사상에 바탕을 둔 예술을 지향했던(그런 점에서 일반적인 상징주의자들보다 더 상징주의적이었던) 반 고흐였지만, 그는 '가장 명백한 것'에도 현란하게 접근하는 상징주의자들의 방식을 싫어했으며, 『르뷔』가 표방하는 엘리트주의도 마음에 들지 않았다. 반 고흐가 대안으로서 샬레 레스토랑을 택한 것은 일반 대중을 대상으로 대중적인 예술을 하겠다는 각오를 반영한다. 뒤자르댕의 제안을 거절한 데는 아마도 고갱의 입김이 있었을 것이다. 고갱은 자신이 혐오하는 신인상주의를 『르뷔』가 옹호하는 것을 못마땅하게 여겼기 때문이다.

반 고흐는 독립미술가협회(공식 살롱전의 배타적인 정책에 반감을 품은 예술가들이 1884년에 창립한 단체)가 주최한 공개 전시회에 큰 관심을 보였다. 파리 시절에는 그들과 어울리지 않았으나 아를에서 그는 1888년 테오가 그의 야심작인 「파리의 소설들」(그림109)과 몽마주르 풍경화 두 점을 출품하는 것을 허락했다. 그 이듬해에는 충격적인 두 작품, 즉 생레미의 「붓꽃」과 「별이 빛나는 론 강의 밤」(그림161, 166)이 앵데팡당전에 전시되었다. 이 작품들을 보고 조르주 르콩트(Georges Lecomte)는 『아르 에 크리티크』(*Art et Critique*)에서 반 고흐의 '강렬한 임파스토'와 생생하고 '조화로운' 색채를 높이 평가했다. 반면 상징주의 그룹의 귀스타브 칸과 펠릭스 페네옹은 그저 그런 정도로 칭찬했다.

반 고흐는 또한 상징주의 시인이자 비평가인 조르주-알베르 오리에(Georges-Albert Aurier)의 지지도 얻었다. 그는 아카데믹적 관념론과

자연주의적 유물론을 거부하고 형식과 의미를 합쳐 이념을 추구하는 이념주의(idéisme)를 주창했다. 베르나르가 빈센트의 편지와 그림을 보여주자 오리에는 테오의 집과 탕기의 가게로 가서 그의 그림을 더 구경했다. 1889년 봄에 오리에는 자신이 편집을 담당한 잡지 『모데르니스트』(Le Moderniste, 오래 발간되지는 못했다)에서 반 고흐의 그림에 '불, 강렬함, 태양'이라는 찬사를 보냈다.

빈센트의 반대를 예상했기 때문이겠지만 테오는 편지에서 오리에의 당파성을 마음에 담아두지 않았다. 상징주의에 대한 의구심 이외에도 빈센트는 어떤 그룹이 보내는 비판적 갈채에 대해서도 원칙적으로 반대하는 입장이었다. 화가인 J. J. 이자애크송(Isaäcson, 1859~1943)이 네덜란드 잡지 『포르트푀유』(De Portefeuille)에 정기적으로 기고하는 「파리 통신」이라는 기사에서 그를 '독창적인 선구자'라고 말했을 때도 반 고흐는 그것을 과장이라고 치부하면서 "그가 나에 관해 아무 말도 하지 않았으면 좋겠다"고 이야기했다. 하지만 테오는 언론인들을 환영했으며(네덜란드의 초상화가이자 비평가인 얀 베트는 1889년에 그의 아파트로 찾아왔고, 암스테르담의 일간지 『알게멘 한델스블라트』의 파리 통신원인 요한 데 메스테르도 테오를 만났다), 오리에의 관심을 장려했다.

반 고흐에 관한 오리에의 완전한 논평은 『메르퀴르 드 프랑스』(Mercure de France)의 창간사에 실렸다. 「고립 화가들」(Les Isolés)이라는 제목의 이 글은 현대 예술가들을 다루는 시리즈의 첫 기사였다. 여기서 '고립'이라는 말은 세상으로부터 벗어나 상징주의적 관점에서 예민한 감수성을 추구한다는 의미이다. 그 글에서 오리에는 반 고흐의 '거의 초자연적인' 작품 세계의 '당혹스럽고 이상한 측면'이 남긴 정신적 흔적과, 그 자신이 화가들에게 멀리하라고 말하는 일상적 현실을 대조시키고 있다. 그는 반 고흐가 네덜란드 전통의 사실주의적 경향을 가졌다고 말하면서도 이와 동시에 "낯설게 보이는 선과 형태, 더욱 낯선 색채"에 의한 색다른 효과에 관심을 가졌다는 점을 강조했다. '색채와 선의 현란한 조화'가 '상징화 과정'을 보여준다는 점에 주목하면서 오리에는 반 고흐를 사실주의자인 동시에 상징주의자라고 규정했다. 하지만 "그는 자신의 관념을 물질적 외피 속에……계속 감춰야 한다고 느낀다."

오리에는 반 고흐의 그림에서 '산만한 과장'과 '대담한 단순화'를 지적하면서 그 격렬함, 소박함, 취한 광기의 암시성을 찬양했다.

오리에는 반 고흐의 화풍을 정신이상과 연결시킨 수많은 사람들 가운데 첫번째인 인물이다. 그는 반 고흐가 이성을 잃어야만 창조적 환상을 높일 수 있다고 믿은 옛 몽상가 집단의 일원이라고 여겼다. 일찍이 1세기에 로마의 극작가 세네카는 "광기가 없이는 위대한 재능도 있을 수 없다"고 썼다. 반 고흐가 요양원에 수용된 것은 자발적이었고 그는 이따금 정신을 잃을 뿐이었지만, 오리에 이후의 비평가들은 대부분 그의 '광적'인 측면을 가지고 그의 독특한 화풍을 설명하고자 했다. 그 결과 어떤 작품은 열광할 만한 것이 되었는가 하면, 또 어떤 작품은 불가해하고 혼란스러우며 '불건전'한 것이 되었다.

오리에는 반 고흐가 회화라는 '형태적 외피' 속에 집어넣은 의미('이념')가 '그림을 볼 줄 아는 사람'에게는 쉽게 이해된다고 주장하면서, 반 고흐가 "적어도 눈을 가진 사람이면 누구나 볼 수 있는 방식으로 그림을 그리고 싶다"고 말했을 때 그가 염두에 둔 감상자는 바로 자신 같은 사람이라고 말했다. 그러나 반 고흐는 「고립 화가들」을 읽고 깜짝 놀라며 '그 글이 그 자체로 예술품'이라고 말했다. 오리에에게 보낸 편지에서 그는 자신의 작품을 설명하는 그 글이 "원래보다 부풀려졌고……더 많은 의미를 담고 있다"고 썼다. 대중의 관심을 모으려 애썼던 그는 자신의 작품이 비교(秘教)적인 성격을 가진다는 오리에의 주장에 심기가 불편했고, '고립 화가'라는 낙인에는 분명히 화를 냈다. 비록 다른 동료들과 떨어진 채 예술 활동을 했지만 반 고흐는 협동 작업을 간절히 바라고 있었던 것이다. 자신을 기인처럼 취급하는 오리에의 견해를 바로잡기 위해 그는 고갱과 몽티셀리에서부터 (오리에가 비난하는) 메소니에와 모베에 이르기까지 여러 화가들의 영향을 받았다는 점을 강조했다.

반 고흐는 자신의 작품에 전혀 나타나지 않게 하려 애썼던 정신적 불안정의 흔적을 오리에가 악용할까봐 크게 걱정했다. 그래서 그는 자신이 평범한 사람이라고 주장했다. 하지만 테오에게 보낸 편지에서 그는 "색채의 음악가보다는 차라리 구두장이가 되는 게 낫겠다"고 토로했다. 또 빌에게 쓴 편지에서는 "오리에가 주장하는 사상은 나와 무관해. 우리

193
「붉은 포도밭」,
1888,
캔버스에 유채,
75×93cm,
모스크바,
푸슈킨
국립미술관

인상주의자들은 모두 대체로 그렇게……다소 신경질적이지.” 그럼에도 그는 테오에게 「고립 화가들」을 유포하라고 말했으며, 오리에에게는 감사의 뜻으로 그림 한 점을 보내주었다.

오리에의 글은 1890년 1월 브뤼셀에서 뱅(Les Vingt)이 조직한 연례 전시회에 맞춰 내용이 축소되어 재인쇄되었다. 이 아방가르드 전시회에서 반 고흐는 「해바라기」 두 점과 프로방스 풍경화 네 점을 출품했다. 앵데팡당전은 심사위원이 없는 전시회로서 유파와 기량이 제각각인 화가

들이 모인 반면에, 뱅이 주최한 전시회는 초청 형식이었다. 반 고흐가 세잔, 르누아르, 시냐크, 시슬레, 툴루즈-로트레크 등과 더불어 초청된 것은 그의 작품이 관심을 모으기 시작했다는 증거이다. 1890년에 그가 출품한 작품 「붉은 포도밭」(그림193)은 화가 안나 보슈(Anna Boch, 뱅의 회원이자 반 고흐의 친구 외젠의 누이)가 400벨기에프랑을 주고 구입했다. 그리고 뒤이어 반 고흐의 작품은 1890년 앵데팡당전에서 큰 반향을 불러일으켰다. 모네는 테오에게 빈센트의 전시작인 「해바라기」와

생레미 풍경화 아홉 점이 최고의 작품이라고 말했으며, 고갱과 기요맹은 반 고흐의 그림과 자신의 그림을 교환하려고 했다.

반 고흐의 죽음은 그전부터 일기 시작하던 관심의 열기를 더욱 높이는 계기가 되었다. 테오는 어머니에게 이런 편지를 썼다. "이제 모두들 형의 재능을 침이 마르게 칭찬하고 있어요." 그동안 주로 풍경화가 전시되었지만 반 고흐는 환상적인 범신론으로 널리 알려졌다. 그러나 파리에서 그의 명성은 예상만큼 빠르게 높아지지는 못했다. 최대의 옹호자였던 테오가 1891년 1월에 매독성 치매에 걸려 입원해 있다가 죽었고, 오리에도 1892년 독이 든 음식을 먹고 죽었기 때문이다. 반 고흐의 작품을 네덜란드로 옮긴 사람은 테오의 미망인인 요한나 반 고흐-봉게르(Johanna van Gogh-Bonger)였다. 그녀의 도움을 받아 시냐크는 1891년 앵데팡당전에서 반 고흐 사후 회고전을 열었다. 여기서 미르보는 반 고흐에게 "끊임없이 고통을 받으면서……인간의 삶의 신비가 드러나는 정상에 오르기 위해 부단히 노력했던 복음주의자"라는 과장된 찬사를 보냈다. 이후 미르보는 1901년까지 반 고흐에 관해서 글을 쓰지 않았다(하지만 그동안 그는 「붓꽃」과 탕기의 초상화를 포함하여 좋은 작품 몇 점을 구입했다).

베르나르의 도움과, 시인이자 비평가인 쥘리앵 르클레르크(Julien LeClercq, 죽은 오리에의 친구이자 동료)의 관심 덕분에 반 고흐의 편지들이 출판됨으로써 그의 사상은 널리 알려졌다. 1894년에 시냐크는 자신의 잡지에 "젊은이들이 반 고흐를 크게 존경하고 있다"고 썼다(아마 모리스 드니, 폴 세뤼지에, 에두아르 뷔야르 등의 화가들이 속한 나비파가 인기를 얻었기 때문일 것이다). 그러나 반 고흐도 "화가는 자신의 작품을 통해 차세대에게 말해야 한다"고 말했듯이, 그의 작품들이 사라지자 비평도 시들해졌다. 탕기의 가게는 요한나가 파리를 떠나고 3년 뒤 문을 닫았다. 1894년에 그가 죽은 뒤 그가 소장한 그림들은 뿔뿔이 흩어졌으며, 화상 앙브루아즈 볼라르가 자신의 파리 화랑에 반 고흐의 작품 두 점을 전시했지만 별로 관심을 모으지는 못했다.

그가 사망한 지 10년 뒤에 반 고흐 숭배의 중심지는 북쪽으로 옮겨갔다. 일단 반 고흐 형제의 고향으로 간 요한나는 네덜란드에서 빈센트 붐을 일으키기 위해 노력했다(여기서는 그의 작품이 전시된 적이 없었다).

처음으로 반색을 하고 나선 네덜란드인들은 외국에서 반 고흐 형제를 본 사람들이었다. 1890년 뱅 전시회를 관람한 상징주의자 얀 토로프 (Jan Toorop, 1858~1928), 통신원인 이자애크송과 데 메스테르, 정신의학자이자 소설가인 프레데리크 반 에덴 등이 그들인데, 반 에덴은 요한나가 1890년 가을에 테오의 병 때문에 알게 된 사람이었다.

초기 네덜란드의 비평가들은 (미르보가 그랬듯이) 반 고흐의 고통스럽고 감동적이고 정신적인 추구에 매진한 페르소나에 초점을 맞추었다. 일반적인 견지에서 보면 그의 작품은 사람에 따라 달리 보였다. 이자애크송은 반 고흐의 영웅적인 주관성을 강조한 반면, 데 메스테르는 개인주의보다 사회주의적 감성을 지니고 있었으므로 반 고흐를 (오리에가 말한 상징주의적 고립 화가가 아닌) 민주주의적 성향의 사실주의자로 여기고, 네덜란드 시절 그의 작품들에서 하층민들에 대한 감정이입을 볼 수 있다고 주장했다. 또 반 에덴(반 고흐가 존경하던 문장가였다)은 그림의 아름다움에 끌리는 문외한으로서, 화가의 생애에 흥미를 느끼는 정신의학자로서, 또 화가를 "보통 사람들은 광인이라 부르지만 우리 같은 사람들은 성인이라 부르는 고결한 인간으로 본다"고 문화 엘리트로서 반 고흐에 관해 글을 썼다. 그러나 『니외베 기드스』(*Die Nieuwe Gids*)에 게재된 반 에덴의 비평에 대해 화가이자 그 잡지의 전임 예술비평가인 R. N. 롤란트 홀스트(Roland Holst, 1868~1936)는 거부감을 보였다. 그는 개인적인 비극이라는 프리즘을 통해 반 고흐의 작품을 보지 말라고 경고했다. 하지만 훗날 그는 이렇게 털어놓았다. "앞으로 많은 전도사와 작가들이 반 고흐를 성인 혹은 고통을 당한 순교자로 찬양하게 되더라도 어쩔 수 없는 일이다."

롤란트 홀스트는 반 고흐의 작품이 (인상주의조차 친숙하지 않은 네덜란드 일반 대중의 눈에는 '조악하고' '거칠고' '불안정'해 보이겠지만) 이 화가의 생애와는 별도로 평가되어야 한다고 믿었다. 그가 반 고흐의 작품을 처음 본 것은 1892년 초 암스테르담의 어느 화랑에서 토로프의 도움으로 열린 작은 전시회에서였다. 뱅의 회원으로 프랑스 양식에 익숙했던 토로프는 브뤼셀에서 살다가 귀국한 뒤로 네덜란드 문화계의 중심 인물이 되었다. 그는 비록 반 고흐와 화풍에서 닮은 점은 없었으나, 암스테르담 화랑 전시회 이후 반 고흐의 지지자가 되어 헤이그에서도

기념 전시회를 열었다. 이 전시회가 큰 인기를 모으자 규모도 확대되고 기간도 연장되었으며, 곧이어 1892년 12월에 롤란트 홀스트는 암스테르담의 파노라마 화랑에서 대규모 회고전을 주최했다. 롤란트 홀스트는 이 전시회의 도록에서 처음으로 반 고흐의 서신을 인용하여 그의 작품을 설명했다. 서문과 표지 디자인은 롤란트 홀스트가 맡았는데, 특히 표지에서 반 고흐를, 땅에 뿌리를 박고 있으나 해가 지면서 고개를 수그리는 해바라기로 표현했다(그림194).

반 고흐는 아를에서 자기 자신을 전통적으로 충직함을 뜻하는 해바라기(늘 신성한 햇빛을 향하고 있으므로)로 표현했으며, 1890년 뱅과 앵데팡당 전시회에도 오리에가 '태양 신화를 은유하는 별의 식물'이라고 말한 해바라기 그림들을 출품했다. 가셰는 반 고흐의 관 위에 해바라기 다발을 놓았고, 베르나르는 해바라기가 "반 고흐가 회화에서만이 아니라 마음 속으로도 꿈꾼 빛"을 상징한다고 말했다. 해바라기는 반 고흐의 숭배자들이 그의 사후에 만들어낸 공적인 페르소나에 잘 들어맞는 꽃이다. 전원의 분위기를 가진 들꽃인데다 태양의 색깔과 형태를 닮은 모습은 그의 예술의 바탕이었던 정신적·신체적 빛을 향한 추구를 연상시킨다. 게다가 마치 후광처럼 둥그렇게 펼쳐진 꽃잎은 반 고흐의 신실한 이미지를 나타낸다.

1890년대 중반에 반 고흐는 그의 조국에서 문화적 영웅으로 떠올랐다. 격정적이고 감동적인 그의 작품은 현대 사회에 내재된 긴장을 반영하는 것으로 해석되었고, 그는 인습에 반대하여 영성을 추구한 그리스도와 같은 사람으로 간주되었다(젊은 시절의 개종도 이런 맥락에서 이해되었다). 상징주의적 고립 화가로 여기기에는 사회 참여 의식이 높았던 반 고흐였지만 그래도 대중의 상상 속에서 그는 독자적으로 활동한 화가였다. 초기의 비평들은 그의 심리와 화풍을 밀접하게 연관시킴으로써 그의 기법이 그의 '독특한' 페르소나와 분리될 수 없는 것으로 보았으며, 따라서 아무도 흉내낼 수 없다고 여겼다. 토로프나 롤란트 홀스트 같은 헌신적인 팬들조차 반 고흐의 작품에서 이론적인 단서를 거의 끌어내지 못했다.

1905년 500점에 달하는 그의 그림들이 국립미술관에 전시된 이후에야 비로소 반 고흐의 화풍은 진지하게 연구되기 시작했다. 특히 토로프

194
리하르트
롤란트 홀스트,
「빈센트」(전시회
도록의 표지),
1892,
오테를로,
크뢸러-뮐러
미술관

195
피에트
몬드리안,
「붉은 나무」,
1908,
캔버스에 유채,
70×99cm,
헤이그,
게멘테 미술관

1890 | JAPANESE PRINTS | Gauguin d. 1903 | Cézanne Provence d. 1906 | Seurat d.1891 | 1890
SYNTHETISM
1888 Pont-Aven, Paris
Van Gogh d. 1890
NEO-IMPRESSIONISM
1886 Paris

1895 | Redon Paris d. 1916 | Rousseau Paris d. 1910 | 1895

1900

NEAR-EASTERN ART

1905 | FAUVISM 1905 Paris | NEGRO SCULPTURE | CUBISM 1906-08 Paris | 1905

1910 | (ABSTRACT) EXPRESSIONISM 1911 Munich | FUTURISM 1910 Milan | MACHINE ESTHETIC | ORPHISM 1912 Paris | SUPREMATISM 1913 Moscow | 1910

CONSTRUCTIVISM 1914 Moscow

1915 | Brancusi Paris | 1915

(ABSTRACT) DADAISM Zurich Paris 1916 Cologne Berlin

DE STIJL and NEOPLASTICISM Leyden 1916 Berlin Paris

PURISM 1918 Paris

1920 | 1920

BAUHAUS Weimar Dessau 1919 1925

1925 | (ABSTRACT) SURREALISM 1924 Paris | MODERN ARCHITECTURE | 1925

1930 | 1930

1935 | NON-GEOMETRICAL ABSTRACT ART | GEOMETRICAL ABSTRACT ART | 1935

와 함께 일하던 젊은 화가들 가운데 피에트 몬드리안(Piet Mondrian, 1872~1944)은 반 고흐의 예전 친구인 브라이트너 밑에서 화가로 활동하기 시작했다. 몬드리안은 1908년까지 짧은 기간 동안 세속적 모티프에 영적인 분위기를 부여한 반 고흐의 영향을 받은 시기를 거쳤다. 그 뒤 몬드리안은 그 자신의 말에 따르면 "자연색을 버리고 순색을 취하여 자연의 아름다움을 표현하는 새로운 방식"을 모색했다. 그의「붉은 나무」(그림195)와 인상적인 시든 꽃들의 연작(해바라기도 있다)은 반 고흐의 그림 표면처럼 처리되어 있으며, 불균질적이고 부자연스러운 색채에다 나무에 정서가 실려 있음을 볼 수 있다. 앨프레드 바(Alfred Barr)가 작성한 유명한 모더니즘의 추이에서는 두 사람이 반대편에 위치해 있지만(그림196), 반 고흐가 색조의 순수한 표현력을 활용한 것은 몬드리안이 개발한 색으로 만들어낸 격자, 선과 색만으로 표현하는 미니멀리즘 회화와 간접적으로 관련이 있다.

몬드리안의「붉은 나무」와 같이 모방을 통해 경의를 표현하는 것은 네덜란드에서는 드물었다. 그곳에서는 주로 반 고흐의 인물 자체에만 관심을 가졌기 때문이다. 특히 1914년에 그의 서한집이 출간된 이후에는 더욱 그랬다(테오의 아내인 요한나가 기획과 편집을 맡고 가족사와 개인적인 회상을 담은 서문까지 썼다). 반 고흐를 존경하는 화가들조차도 위스트 하벨라르(Just Havelaar)의 장황한 연구(1915)에 나오는 '비극적인 삶'에만 흥미를 느꼈을 뿐 정작 반 고흐의 조국에서는 그의 화풍에 대한 관심이 별로 없었다.

그에 비해 반 고흐의 성숙한 화풍이 탄생한 프랑스에서는 사정이 달랐다. 파리에서는 1901년 르클레르크가 베른하임-쥔 화랑에서 개최한 전시회로 인해 관심이 촉발되었다. 이 전시회는 파급 효과가 컸고, 논평도 많았으며(특히 미르보), 관람자도 많았다. 당시 반 고흐의 작품을 처음 샀던 앙리 마티스(Henri Matisse, 1869~1954)는 이 전시회에서 미래의 동료인 앙드레 드랭(André Derain, 1880~1954)과 모리스 블라맹크(Maurice Vlaminck, 1876~1958)를 알게 되었다. 파블로 피카소(Pablo Picasso, 1881~1973)는 1901년 늦게 파리로 온 탓에 전시회를 보지는 못했으나 그도 반 고흐를 모방했다. 권총으로 자살한 어느 화가 친구의 사후 초상화에서 반 고흐의 화풍을 흉내낸 것은 그가 반 고흐의 비극적

196
앨프레드 H.
바 주니어.
전시회 도록
『입체파와
추상예술』의
표지에 쓰인
도표.
뉴욕 현대미술관

197
파블로 피카소,
「카사게마스의
죽음」,
1901,
패널에 유채,
27×35cm,
파리,
피카소 미술관

인 이야기를 잘 알고 있었음을 말해준다(그림197).「카사게마스의 죽음」은 모티프(상처, 타고 있는 촛불)와 다채색의 임파스토 그리고 감정과 빛을 통합시켜 정서적 깊이를 보여준다는 점에서 반 고흐의 작품을 연상시킨다.

반 고흐의 추상적 표현력이 프랑스 회화에 뚜렷한 영향을 미치기까지는 더 오랜 시간이 걸렸다. 그러나 1901년에 시인이자 비평가인 앙드레 퐁테나(André Fontainas)는 처음으로 그 점을 간파했다. 반 고흐의 색채 구사가 임의적인 것에 주목한 퐁테나는『메르퀴르 드 프랑스』에서 반 고흐는 색채의 모방적인 기능을 풀어놓음으로써 "색채가 노래하도록 했다"고 썼다. 오리에는 반 고흐의 색채 구사를 내재하는 이념을 표현하기 위한 '상징화 과정'이라고 설명했지만, 퐁테나는 모티프와 별개로 색조가 직접 드러나도록 하는 즉흥적인 방식이라고 주장했다. 그런 측면이 화가들에 의해 제대로 연구되기 시작한 계기는 1905년에 반 고흐의 사망 15주년을 맞아 앵데팡당전에서 열린 회고전이었다. 마티스, 드랭, 블라맹크, 그리고 로테르담 태생의 케스 반 동겐(Kees van Dongen, 1877~1968)은 반 고흐의 자유분방한 색채와 붓놀림, 주제의 소박함에 열광했다. 이 전시회 이후 그들은 공동의 화풍을 형성하여 그해 가을 살롱전에서 선을 보이고 '야수파'라는 별명으로 불리게 되었다(그림198).

프랑스의 반 고흐 열풍은 야수파에서 가장 화려하게 타올라 블라맹크가 '최대의 강도'라고 말한 지점까지 솟구친 다음 이내 가라앉았다. 1908년 베른하임-죈에서 또 한 차례 반 고흐 회고전이 열릴 무렵 선구적인 화가들은 이미 다음 주제로 넘어가 있었다. 그것은 바로 세잔이었다(1906년 그가 사망한 뒤 살롱도톤의 추모 전시회가 열렸다). 질풍 같았던 반 고흐의 유행은 파리의 화가들이 공간과 형태를 분석적으로 접근하는 세잔의 방식을 수용하면서 잠잠해졌다. 세잔의 정연함은 뿌리깊은 고전주의적 성향을 가진 프랑스 화가들과 감상자들에게 호소력이 컸으며, 그의 엄숙한 화풍은 제1차 세계대전 이전의 파리를 감싸던 우울한 분위기에 잘 어울렸다. 반 고흐의 혁신은 프랑스의 모더니스트들이 수용했지만(그 뒤로 그는 야수파의 비조로 여겨지지 않았다. 그림196 참조), 기법상의 기여는 개인적 생애만큼 관심을 끌지 못했다. 반 고흐의 삶에 관해서는 낭만적인 매력을 느끼는 사람도 있었고, 고통을 겪은 천재

예술가라고 비하하는 사람도 있었다.

19세기까지 유럽의 화가들은 작품을 주문하는 부유한 후원자들과 연고가 있는 인물들을 중요하게 여겼다. 낭만주의 시대(18세기 후반부터 19세기 초반)에는 분명히 현대적인 구조가 출현했는데, 이른바 저주받은 화가(peintre maudit, 변두리에서 가난하게 살아가는 보헤미안)들이 널리 알려졌다. 그런 화가들은 아카데미적 위계와 시대를 초월한 주제, 표현상의 관례, 기법 등에 반기를 들었고, 후원마저도 마다한 채 예술적 자유를 추구하는 경우도 많았다. 19세기 회화의 역사에서 그런 식의 반란은 흔했다. 인상주의를 지지한 테오도르 뒤레도 연구 논문에서 반 고흐를 그렇게 서술하면서(1916), 그의 색채와 붓놀림이 이미 오래전에 낡은 것이 되었어도 그의 불굴의 예술적 의지는 널리 찬양받을 것이라는 일반적인 견해를 밝혔다. 내심에서 솟구치는 개인적 꿈을 실현하려는 그의 고독한 싸움, 상업적 성공이나 평판에 무관심한 그의 태도는 만인의 귀감으로 여겨졌다. 훗날 피카소가 말했듯이 반 고흐의 '본질적으로 고독하고 비극적인 모험'은 '우리 시대' 화가들의 원형이었다.

독일에서 반 고흐의 작품은 자연 숭배와 표현 예술이라는 오랜 성향과 잘 어울렸다. 예를 들어 비평가 알베르트 드레퓌스(Albert Dreyfus)는 그에게서 '독일 낭만주의'를 찾았고, 파울 페흐터(Paul Fechter)는 그의 회화에 '신비스런 고딕적 느낌'이 있다고 말했다. 독일의 예술사가이자 미학자인 율리우스 마이어-그레페(Julius Meier-Graefe)는 1893년 파리에서 처음으로 반 고흐의 작품을 샀으며, 파리에 9년 동안 체재하면서 프랑스를 혐오하는 독일인들 대다수가 거부하는 예술 양식들에 대한 안목을 길렀다. 마이어-그레페는 반 고흐가 자연을 장식적인 목적에 부합되도록 한 후기 인상주의자라는 글을 처음으로 쓴 사람이었지만, 그 뒤 20여 년 동안 반 고흐의 페르소나와 작품을 종합적으로 고찰한 결과 그의 생각은 달라졌고, 심지어 전의 견해와 모순을 빚게 되기까지 했다(예컨대 무정부주의자, 전통주의자라는 규정). 결국 그는 반 고흐를 초월적이고 몰역사적이며 영웅적인 관념론자로 간주하고, 그의 그림은 인간과 자연의 본원적 투쟁에서 탄생했으며, "위대한 예술품은 전리품"이라는 견해를 피력하기에 이르렀다. 반 고흐의 생애에 매료된 마이어-그레페

198
모리스 블라맹크,
「샤투의 주택들」,
1905~6,
캔버스에 유채,
81.9×100.3cm,
시카고 미술원

는 반 고흐에 관한 인상주의적 전기 『빈센트』(*Vincent*, 1921)를 썼는데, 그 부제는 '신을 추구한 사람에 관한 소설'로 붙였다.

한편 베를린과 뮌헨 같은 문화 중심지에서는 반 고흐에 관한 사적 공적 전시회가 여러 차례 열렸고, 독일의 다른 도시들에도 퍼졌다. 화상 파울 카시러(Paul Cassirer)가 누구보다 열심히 홍보한 결과 반 고흐의 작품은 프랑스에서보다 독일에서 더 많이 팔렸다. 1901년 베른하임-죈에서 반 고흐를 '발견'한 뒤 카시러는 그의 작품을 베를린 분리파의 연례 전시회에 포함시켰으며, 1903년에는 뮌헨 분리파에서도 전시했다. 1905년에 카시러는 반 고흐 종합 전시회를 조직하여 베를린에서부터 함부르크와 빈을 거쳐 드레스덴까지 순회했다. 특히 드레스덴에서는 얼마 전에 결성된 다리파(Die Brücke)에게 큰 감동과 영향을 주었다. 독학으로 공부해서 고도의 독창성에 도달한 다리파의 창시자 에른스트 루트비히 키르히너(Ernst Ludwig Kirchner, 1880~1938), 에리히 헤켈(Erich Heckel, 1883~1970), 카를 슈미트-로틀루프(Karl Schmidt-Rottluff, 1884~1976) 등은 제1차 세계대전 이전에 거친 집단적 양식(표현주의라고 불렸다)으로 알려졌으나 반 고흐의 영향력은 부인했다. 그러나 표현주의의 관능적이고 이국적인 성격은 고갱과 마티스는 물론이고 반 고흐에게서도 영향을 받았으며, 다리파의 풍경화 역시 야수파를 경유하여 반 고흐에까지 거슬러올라간다(그림199). 하지만 다리파의 반대자들은 다리파를 '반 고흐를 모방하는 무리'(프리츠 폰 오스티니의 주장)라고 규정했다. 1910년에 페르디난트 아베나리우스(Ferdinand Avenarius)는 이렇게 썼다.

반 고흐는 죽었지만……모두가 반 고흐화해가고 있다. 사무실이나 공방에서 즐겁고 효과적으로 작업할 수 있는 훌륭한 사람들이……자신들의 화구를 이리저리 비틀고 있다. 아무리 비명을 질러도 그들은 거기서 벗어나지 못한다.

이런 상황이었으니 다리파의 화가들이 반 고흐와 이념적으로 연결되어 있으면서도 그를 부정한 것은 이해할 만하다. 반 고흐와 마찬가지로 키르히너와 동료들도 아카데미와는 무관하게 독학으로 그림을 공부했

으므로 상상력이 참신했으며, 전통적인 화법을 이용하는 대신 심리적 긴장을 왜곡과 과장으로 표현하는 개인적 양식을 확립할 수 있었다.

뮌헨의 청기사파(Blaue Reiter)에 반 고흐가 준 영향을 고갱, 뭉크, 야수파, '오르피슴(Orphisme, 색채과 회화의 음악적 성격을 강조한 유파—옮긴이)' 화가인 로베르 들로네(Robert Delaunay, 1885~1941), 그리고 청기사파 회원들이 높이 평가한 바이에른 민속화 등이 끼친 영향과 구분하기는 어렵다. 게다가 청기사파의 회원들, 곧 바실리 칸딘스키(Vasily Kandinsky, 1866~1944), 프란츠 마르크(Franz Marc, 1880~

199
카를 슈미트
로틀루프,
「당가스트의
저택」,
1910,
캔버스에 유채,
86.5×94.5cm,
베를린
신국립미술관

1918), 아우구스트 마케(August Macke, 1887~1914), 가브리엘 뮌터(Gabriel Münter, 1877~1962), 알렉세이 야블렌스키(Alexei Jawlensky, 1864~1941), 파울 클레(Paul Klee, 1879~1940)는 통일적인 집단적 양식을 추구하지도 실천하지도 않았다. 비록 칸딘스키가 1908년 뮌헨에서 열린 반 고흐 전시회가 불러일으킨 '폭탄'처럼 큰 반향에 감탄하였고, 반 고흐의 가세 초상화를 자신이 마르크와 함께 편찬한 『청기사파 연감』(Blaue Reiter Almanac, 1912)에 실었지만, 청기사파와 반 고흐의 가장 심원한 연관은 철학적인 데 있었다.

　청기사파 화가들은 모방이 목적이 아니라 표현을 위해 '음악적' 회화를 지향했다. 칸딘스키는 이렇게 썼다. "우리 중 누구도 자연을 재현하고자 하지 않는다. ……우리는 내적인 자연, 정신적인 경험에 형태를 부여하고자 한다." 칸딘스키는 감상자의 영혼을 흔드는 초월적인 양식에 대한 관심과 더불어 순수한 색, 선, 형태의 표현적 잠재력에 대한 확고한 믿음을 바탕으로 1910년에 자연에 기반하면서도 자연을 재현하지는 않는 그림을 그렸다(그림200). 이것은 반 고흐가 1890년에 착안했으나 끝내 실험해보지는 못한 것이었다(「뿌리와 나무줄기」, 그림191 참조).

　대륙의 화가들이 20세기 초에 새로운 지평을 열어갈 때 영국은 답보 상태를 면치 못했다. 1910년 로저 프라이(Roger Fry)가 런던의 그래프턴 화랑에서 프랑스 최근 작품들을 전시하면서 반 고흐를 소개했지만 반응은 별무신통이었다. 그러나 영국의 언론은 네덜란드 '광인 화가'의 '충격적인' 작품이라며 호들갑을 떨었다. 프라이 자신도 반 고흐가 궁극적으로 통할지는 확신하지 못했다. 1923년에 레스터 화랑에서 개최된

반 고흐 전시회를 보고 그는 반 고흐의 '인공적인 구조물에 대한 무관심'과 '유아적인 방종'을 여전히 우려했다. 마침내 프라이는 반 고흐를 "자신의 작품보다도 더 아름답고 흥미로운 화가가 있다"고 소개하기로 했다.

양차 세계대전 사이에도 반 고흐의 숭배자들은 그의 예술적 성취보다 인물을 더 우선시했으며, 그의 작품은 기법상의 실험이나 상업적 산물이라기보다 그의 심리와 정신이 드러난 결과라고 주장했다. 그의 작품에 친숙한 사람들은 1920년대와 1930년대에 그의 편지들(1914년에 초간된 이래 여러 가지 판본과 번역으로 간행되었다)을 유심히 읽고 그를 알았던 사람들의 이야기에 귀를 기울였다. 철학자이자 정신의학자였던 카를 야스퍼스(Karl Jaspers)는 1923년에 '파토그래픽 분석'(pathographic analysis)이라고 이름지은 문헌을 발표했는데, 여기에 반 고흐에 관한 해설이 실려 있었다. 반 고흐의 작품과 편지, 아울러 친구들의 회상에서 도출된 확고한 증거를 바탕으로 야스퍼스는 자신의 정신의학적 소견을 밝혔다. 그에 따르면 반 고흐는 정신분열증에 걸렸으며, 그 질병으로 인해 그는 심리적 금지에서 풀려나 그의 무의식이 자유로이 활동하게 되었다는 것이다. 이런 야스퍼스의 진단과 관련해서 무수한 파급 효과와 반박이 잇달았다. 그에 따라 대중 문학에서는 반 고흐에 관한 '심리분석전기'(psychobiography)가 횡행했다.

작품보다 작가에게 흥미를 느끼는 사람들은 반 고흐의 생애를 낭만적으로 구성하고 소비하고자 했다. 그에 따라 그의 삶에서 환희와 비탄을 강조하고, 작품 활동과 일상생활의 균형을 넘어 편지에서 말해주는 자잘한 이야기(치통이나 속옷의 상태가 어땠다든가)에 관심을 가졌다. 마이어-그레페가 『빈센트』에서 반 고흐 삶의 소설화를 처음 유행시켰다면 그 결정판은 어빙 스톤(Irving Stone)의 『생에 대한 욕망』(*Lust for Life*, 1934)일 것이다. 이 책은 각국어로 번역되었고 영화로도 만들어졌는데(1956), 다른 전기 영화와 마찬가지로 그림을 단지 삶을 빛내기 위한 장식 정도로 이해하는 수준이었다. 예술사가인 A. M. 해머처(Hammacher)는 그러한 우선순위의 전도가 반 고흐의 작품을 '올바로 이해'하는 데 걸림돌이 된다고 말했지만, 많은 사람들에게 흥미를 준다는 것은 부인하지 못했다.

200
바실리
칸딘스키.
「구성 V」,
1911.
캔버스에 유채.
190×275cm,
개인 소장

『생에 대한 욕망』은 1930년대에 해머처가 '예상치 못한 반 고흐 열풍'이라고 말한 현상을 불러일으켜 미국인들이 반 고흐와 그의 작품에 열광하도록 만들었다. 반 고흐의 작품 세 점이 1913년에 뉴욕에서 열린 유명한 아모리 쇼에 출품되었고, 1920년 뉴욕의 몬트로스 화랑에도 수십 점이 전시되었다(하지만 팔린 것은 없었다). 또한 시카고 미술원, 디트로이트 미술원, 캔자스시티 미술관도 반 고흐의 작품을 소장했다. 그러나 반 고흐가 예술계 바깥에까지 널리 알려지게 된 계기는 1935년에 앨프레드 바가 뉴욕 현대미술관에서 그의 작품 125점을 전시하고 곧이어 보스턴, 클리블랜드, 샌프란시스코까지 순회 전시를 하면서부터였다. 바는 또한 뉴욕 현대미술관의 개관 기념 전시회(1929)와 『입체파와 추상예술』(Cubism and Abstract Art, 1936)에 수록한 도표(그림196)에서 반 고흐를 모더니즘의 창시자로 소개했다. 위조품의 확산은 예술계에서 반 고흐의 위치를 더욱 확고하게 해주었다. 특히 베를린의 화상 오토 바커가 제작한 위조품은 야코프-바르트 드 라 페유에서 1928년에 출판한 반 고흐 도록에까지 포함되었다). 바가 반 고흐의 단독 전시회를 제안했을 때 뉴욕 현대미술관의 자문위원회는 사망한 지 45년이 지난 화가의 전시회를 연다면 미술관이 현대보다 과거의 예술을 선호한다는 비판을 받을지 모른다며 우려를 표명했다.

그런 반대에도 흔들리지 않고 현대미술관의 이사회(그 가운데 다섯 명이 전시회에 작품을 제공했다)는 예술계 최초의 블록버스터를 탄생시켰다. 사람들은 몇 시간씩 줄을 섰고, 도록은 매진되었으며, 백화점에서는 복제 미술품과 '반 고흐 색깔'의 패션을 전시했다. 현대미술관의 기록원인 러셀 라인스(Russell Lynes)에 의하면 이때 해바라기 무늬의 스카프, 샤워 커튼, 재떨이 등 반 고흐를 이용한 상품들이 출현했다. 라인스는 대공황으로 낙담한 뉴욕 시민들이 반 고흐의 고통에 일체감을 느꼈으며, 그의 작품을 보고 원기를 되찾았다고 말한다. 1인당 관람료가 25센트였던 이 전시회로 현대미술관 측은 두 달 동안 2만 달러의 입장료 수익을 올렸다. 샌프란시스코에서는 수익이 더 늘었다.

미술관 측은 반 고흐에 대해 그의 생애와 관련해서 흥미 위주로 접근하는 것을 지양하고자 했지만, 전국의 언론은 스톤의 책에 상세히 나온 낭만적인 반 고흐의 전기를 널리 알리는 데 일조했다. 현대미술관의 자

문위원회가 과거의 예술로 간주한 반 고흐의 예술사적 위상(인상주의의 후예, 관념적 상징주의자, 모더니즘의 선구자)은 점점 매력적인 신화로 바뀌었으며, 광기의 재능에서 비롯된 그의 기법은 반 고흐 자신의 의도와도 달리 유럽 예술의 연장선상에서 이해되지 않았다. 심지어 월터 패치(Walter Pach)도 『빈센트 반 고흐: 시대적 배경에서 본 인물과 작품의 연구』(Vincent van Gogh: A Study of the Artist and His Work in Relation to His Times, 1936)에서 반 고흐를 대상을 근본적으로 바꿀 수 있는 능력을 가진 화가로 해석했다. 몇 년 전 몬트로스 전시회를 평가하면서 패치는 이렇게 말한 바 있었다. "반 고흐의 상징은 불이라고 할 수 있다. 무엇이든 먹어치워 힘과 빛으로 토해낸다."

반 고흐로 대표되는 영웅적 개인주의는 특히 20세기 중반 카우보이 신화가 널리 인기를 끌었던 미국에서 높이 숭상되었다. 카우보이란 도시에서는 어울리지 않지만 거칠고 자유로운 기질을 가진 고결하고 고독한 사람이며, 이상주의와 폭력성이 공존하는 인간형이다. 추상표현주의자인 잭슨 폴록(Jackson Pollock, 1912~56)은 1940년대 뉴욕 예술계에서 활동을 시작할 때 서부의 총잡이 차림을 취했다. 폴록은 무절제한 생활, 갑작스런 요절, 심리를 드러내는 행동 등 여러 면에서 반 고흐와 비교된다. 20세기 중반에 그의 유명세와 충격적인 죽음은 반 고흐의 화풍과 생애를 새로이 조명하는 분위기를 조성했다. 『생에 대한 욕망』이 영화화됨으로써(폴록이 죽은 해에 개봉되었다) 반 고흐는 영화계에서도 스타가 되었다.

사실, 허구, 누락, 인위적인 변형이 혼합된 빈센트 미넬리(Vincent Minnelli) 감독의 영화 「생에 대한 욕망」은 스톤의 베스트셀러 소설만이 아니라 반 고흐의 편지(그 일부는 대사에도 포함되었다), 학술문헌, 작품에 의거하여 제작되었다. 영화 장면 가운데는 그림을 포착한 것도 있고 유명한 작품들(「감자 먹는 사람들」 「밤의 카페」 「타라스콩으로 가는 길의 화가」)은 원작이 직접 등장한다. 오만한 건달로 한창 주가가 오르던 배우 커크 더글러스가 재능 있고 '친절하고' 늘 '자신과 투쟁하는'(영화 속에서 테오의 대사이다) 주인공 역할을 맡았다. 더글러스가 연기하는 정신이상자 반 고흐의 고통스런 표정, 단호한 태도, 퉁명스런 몸짓은 다른 배우들의 연기에 의해 뒷받침되었다. 영화 속의 '빈센

트'는 내내 고독하고 광기를 지닌 사람으로 낙인찍혀 있다. 그가 렘브란트, 들라크루아, 밀레를 존경했다는 사실이나 그에게 조언을 주는 동료들(모베, 피사로, 쇠라, 고갱)은 잘 소개되어 있으나 미넬리의 반 고흐는 독특하고 비범한 사람이다. 영화 속에서 고갱(앤서니 퀸)이 한 말을 빌리면 "그는 결코 누구의 영향도 받은 적이 없다."

영화의 효과를 극대화하기 위해 미넬리는 반 고흐가 많은 촛불을 켜놓고 「별이 빛나는 론 강의 밤」을 그렸다는 일화를 그럴듯하게 포장하여 사실성을 부여했다. 고갱이 면도날을 휘두르는 반 고흐와 싸움을 벌였다는 장면은 출처가 의심스럽지만 영화로 보고 넘길 수도 있다. 하지만 반 고흐가 자살하는 장면에는 자꾸 되풀이되는 오류가 있는데, 그것은 바로 「까마귀가 나는 밀밭」(그림189)이 그의 마지막 작품이라는 견해이다. 과도하게 의미를 부여한 영화의 마지막 장면은 「까마귀가 나는 밀밭」에 나오는 오베르의 풍경이 무대이다. 반 고흐의 이젤에는 그 그림이 그려지는 중이다. 주민들이 바스티유 기념일(실제로는 반 고흐가 사망하기 2주일쯤 전에 해당한다)을 축하할 때 더욱 기분이 우울해진 반 고흐는 자연과 그림에서 고독을 달래고자 하지만, 어디선가 날아온 까마귀떼의 공격을 받는다(히치콕의 「새」를 연상케 한다). 필사적인 상황에서 반 고흐/더글러스는 "불가능해!"라고 절규한다. 실제로는 없었던 일이지만 미넬리의 반 고흐는 고통 속에서 "탈출구가 없다"는 메모를 남긴다. 그리고 권총이 발사된다. 하지만 반 고흐의 자살은 화면으로 보여주지 않고 소리로만 표현된다(이와 마찬가지로 미넬리는 귀를 자르는 장면도 화면에 담지 않았다). 임종 장면이 끝난 뒤에는 「수확하는 사람」을 화가 자신의 목소리로 해설하는데, 죽음의 '슬픔'을 대수롭지 않게 여기는 내용이다. 끝을 알리는 자막이 화면에 뜰 때 그의 작품들이 파노라마식으로 나오면서 참된 예술가는 작품을 통해 영원히 살아 있다는 흔히 말하는 어구가 등장한다.

미넬리의 「생에 대한 욕망」은 '끝'이 아니라 시작이었다. 수십 년 뒤까지도 그 영화는 반 고흐의 생애를 바라보는 기본적인 틀이 되었다. 그 뒤로도 로버트 앨트먼의 「빈센트와 테오」(1990), 구로사와 아키라의 「꿈」(1990) 등 많은 영화와 비디오가 있었지만 재탕일 뿐 수정된 내용은 없었다. 더글러스의 훌륭한 연기가 보여준 진지하고 충동적인 천

재의 모습은 여전히 예술가에 대한 대중의 관점 속에 박혀 있고 현대 회화에도 반영되어 있다. 예를 들어 프랜시스 베이컨(Francis Bacon, 1909~92)은 그의 불안한 기질을 '길 위의 환영'으로 상상했다(그림 192). 예술사와 반 고흐의 편지에 해박했던 베이컨은 "거의 사실적이면서도 현실에 대한 놀라운 상상력을 보여주는" 반 고흐의 능력에 감탄하고, 자신이 직접 벨라스케스가 17세기 중반에 그린 인노켄티우스 10세의 초상화를 가지고 짓궂은 흉내를 냈다. 원작의 점잖은 교황을 광기에 차서 비명을 지르는 사람으로 바꿔버린 것이다. 1951년에 베이컨은 인노켄티우스의 왜곡된 모습에 반 고흐의 자화상을 덧씌웠다. 5년 뒤에 베이컨은 반 고흐의 「길 위의 화가」(그림130)를 참고로 하여 연작을 그리기 시작했다(바로 그 무렵에 출간된 『생에 대한 욕망』이 계기가 되었을 듯싶다). 그러나 반 고흐의 그 원작은 제2차 세계대전 말기에 폭격으로 불에 타 없어져버렸다. 베이컨은 복제품을 보고 작업했는데, 녹아버리는 듯한 격렬한 색채와 형태를 사용함으로써 폭격의 상황을 암시하려 했을 것이다. 베이컨이 변형시킨 그 용감무쌍한 화가/노동자는 껍질이 벗겨진 나무와 재로 뒤덮인 땅, 전쟁으로 황폐해진 풍경 속을 뚜벅뚜벅 걷는다. 그 실존주의적인 병사 앞에는 그의 그림자가 길게 드리워져 있다.

그 그림자는 상당히 길었다. 이탈리아에서부터 아이슬란드와 일본(1958년 도쿄와 교토에서 반 고흐 전시회가 대규모로 열렸다)에 이르기까지 화가들은 여전히 반 고흐를 예술과 대중적 상상력의 두 측면으로 바라보았다. 에로(Erró, 1932~)의 「폴록의 배경」(그림201)은 앞서 본 바의 도표와 맥을 같이 하는 예술사 지도를 시각적으로 표현한 것인데, 야수파, 입체파, 초현실주의, 독일 표현주의, 뭉크, 반 고흐까지 이어지는 주요한 예술적 뿌리를 시각적으로 표현하면서 인상적인 자화상 등 유명한 작품들로 연표처럼 구성했다. 여기서 반 고흐는 큰 그림으로 삐져나와 있으며, 어떤 손이 그의 머리를 압핀으로 찌르려는 자세를 취하고 있다. 이마를 만지는 폴록의 자세(화가들의 연관성을 강조한다)와 반 고흐의 머리 위에 있는 손은 그 커다란 크기, 캔버스의 뒤쪽과 위쪽에서 뚫고 들어와 있는 점, 화가의 마음을 급습하고 있는 점으로 미루어볼 때 신성한 영감이라는 관념을 풍자하는 듯하다.

어떤 사람들은 반 고흐가 세계적으로 유명해지는 것과 더불어 그의 '주변인' 이미지도 더욱 부각된다고 여긴다. 프리데만 한(Friedemann Hahn, 1949~)은 베이컨의 반 고흐 연작을 1981년에 쾰른에서 보고 자신도 연작에 착수했다(그는 오래전부터 대중문화 매체와 그것이 조장한 명성에 관심을 가지고 있었다). 드 라 페유의 도록에서 뜯어낸 종이에 그림을 그리고, 영화「생에 대한 욕망」장면들에 두꺼운 임파스토 유채를 칠하고(그림202), 「길 위의 화가」의 여러 가지 변형을 만든 것이다. 풍요한 색조를 바탕으로 인물의 앞모습을 적절히 배치한「 '생에 대한 욕

201
예로(구드문두르 구드문드손),
「폴록의 배경」,
1966~67,
캔버스에 아크릴,
260×200cm,
파리,
조르주 퐁피두 센터,
국립 현대미술관.
배경에 보이는 작품들의 작가들은 다음과 같다.
1 마르셀 뒤샹
2 빈센트 반 고흐
3 에드바르트 뭉크
4 막스 베크만
5 마르크 샤갈
6 파울 클레
7 후안 그리스
8 알렉세이 야블렌스키
9 막스 에른스트
10 앙드레 드랭
11 라울 뒤피
12 파블로 피카소
13 지노 세베리니
14 피에트 몬드리안
15 에밀 놀데
16 움베르토 보초니
17 조르주 브라크
18 살바도르 달리
19 파블로 피카소
20 앙리 마티스
21 바실리 칸딘스키
22 파블로 피카소
23 피에트 몬드리안
24 레이디 버틀러

202
프리데만 한,
「 '생에 대한 욕망' 의 커크 더글러스, 1956」,
1982,
캔버스에 유채,
270×256cm,
볼프스부르크 국립미술관

망'의 커크 더글러스」는 현대의 스타에게서 발견되는 역사적 페르소나를 기록하고 있다. 한의 「길 위의 화가」는 잃어버린 원작과 무관하게 미넬리의 영화와 베이컨의 작품, 전쟁 전에 촬영된 원작의 사진을 기반으로 삼아, 손으로 그린 '원작'의 분위기와 최신 유행으로 거리 어디서나 볼 수 있는 '반 고흐'의 대량 생산된 복제품이 가지는 분위기의 관계에 관한 문제를 제기한다.

반 고흐에 관한 대다수 문헌은 여전히 전기 형식이지만 예술사가들은 점차 전설적인 페르소나에서 벗어나 그의 작품에 초점을 맞추고, 문화

적 · 경제적 · 사회정치적 · 물질적 상황을 분류하기 시작했다. 그런 노력 덕분에 학술 문헌의 방향은 많이 달라졌지만 반 고흐에 관한 대중적 인식에는 별로 영향을 주지 못했다. 그런 분위기에 발맞추어 암스테르담에서는 반 고흐 박물관이 개관되고(1973) 더욱 확장되었으며(1990) 사망 100주년을 맞아 각종 행사가 치러졌다(1990). 또한 같은 해에 가셰 박사의 초상화가 8천 200만 달러에 판매됨으로써(10여 년 뒤까지도 경매 사상 최고액이다) 반 고흐의 폭발적인 인기는 전혀 줄어들지 않고 있다(전시회 입장료에는 최우량 상품인 그의 작품에 걸린 보험료가 포함되어 있다).

해머처는 1970년에 쓴 글에서 반 고흐를 삼켜버린 말의 홍수로부터 역사적인 반 고흐를 구해내자고 주장했다. 그러나 일부 예술사가들은 그의 이름과 작품을 둘러싼 멜로드라마와 미사여구의 물결로부터 '진짜' 반 고흐를 추출해내기보다 그리젤다 폴록을 좇아 대중화된 '반 고흐'를 그 자체의 실체로 간주하고 반 고흐의 '신화 만들기'에 나섰다. 그렇게 해서 대중문화 속의 반 고흐는 천재 예술가라는 이미지로서 널리 사랑받을 수 있지만, 사실 그런 경우는 특수한 것이 아니다. 반 고흐 신화가 형성된 과정을 분석해보면, 예술사적 담론에서 다뤄지는 개인 숭배, 나아가면 예술적 기질과 예술 행위에 대한 대중적 관념을 파악할 수 있다.

전세계 대중의 의식 속에 굳게 각인된 반 고흐의 전설은 큰 폭의 수정을 허락하지 않는다. 그러나 역사적인 반 고흐의 물질적 유산, 즉 그의 작품과 편지는 (원칙적으로 말해서) 비교적 이해하기 쉬우며, 그 의미와 내적인 관계, 작가의 의도에 관해서는 현재 논의되고 있는 중이다. 예술가의 작품을 어떻게 이해할 것인가는 대체로 다음 세대의 몫이다. 반 고흐의 경우 그에 관한 신화는 진부한 것이 되었을지라도 그의 작품은 현대 감상자들의 새로운 관심 속에서 여전히 신선한 것으로 남아 있다. '앞으로도 오랫동안 사람들이 보고 싶어하는 작품', 이것이 바로 모든 예술가의 희망이 아닐까 싶다.

용어해설

니시키에(錦繪) '비단'을 뜻하는 일본어에서 비롯된 니시키에는 1765년부터 제작된 채색 목판화를 뜻한다.

바르비종파(Barbizon School) 프랑스 풍경화가들의 그룹. 파리 외곽 퐁텐블로 숲 가장자리에 위치한 바르비종 마을에서 활동했다. 바르비종파 화가들은 프랑스의 풍경화가 클로드 로랭(Claude Lorrain)의 고전주의를 거부하고, 17세기 네덜란드 화가들과 영국의 존 컨스터블의 자연주의적 관점으로부터 영감을 얻었다. 바르비종파는 느슨하게 결합되어 있으면서 1830년대부터 1870년대까지 활동했는데, 주요 화가들은 나르시스 디아즈(Narcisse Diaz), 쥘 뒤프레, 테오도르 루소(Théodore Rousseau), 콩스탕 트루아용(Constant Troyon)이며, 1849년에 문제의 **농민화가 장-프랑수아 밀레**가 합류했다. 바르비종파는 현실의 풍경에 전념하고, 외광의 직접 관찰을 중시했으며, 프랑스와 다른 나라의 젊은 화가들, 특히 인상주의자들에게 큰 영향을 주었다.

뱅(Les Vingt) 벨기에의 미술가 단체. 1883년에 전통을 거부한 미술가들이 결성하여 활동하다가 1893년에 투표를 통해 해산되었다. 프랑스어로 '스물'을 뜻하는 뱅('Les XX'라고 표기하기도 한다)은 원래 열한 명(제임스 앙소르, 페르낭 크노프, 테오 반 리셀베르게 등)으로 출범했다가 다른 진보적인 미술가들이 합류했다. 뱅이 활동한 10년 동안 32명의 미술가들이 가입했으나(안나 보슈, 펠리시앙 로프스, 폴 시냐크, 얀 토로프 등) 모두 동시에 소속되었던 것은 아니었다. 예술의 자유를 모토로 한 뱅은 특정한 양식을 옹호하지 않고 몇 가지 사조들을 함께 수용했다(인상주의, **신인상주의, 상징주의,** 아르누보). 뱅은 공식 기관지인 『라르 모데른』(1881~1941)을 통해 전위적인 음악, 시, 장식예술을 전파했지만, 이 단체가 유명해지게 된 것은 벨기에와 프랑스의 최첨단 작품들의 전시회를 후원했기 때문이었다.

살롱전(Salon) 프랑스 정부에서 후원하는 파리의 현대 미술전. 최초의 살롱전은 1667년에 회화 및 조각 왕립 아카데미에 의해 개최되었다. 당시 아카데미 회원들의 작품이 전시된 곳이 루브르 궁전의 아폴로 살롱이었기에 살롱전이라는 명칭이 붙었다. 1737년에 살롱전은 2년마다 열렸으며, 프랑스 혁명(1789) 이후에는 거의 매년 열렸고 아카데미 회원이 아닌 미술가들의 작품도 보수적인 성향을 가진 살롱 심사위원들의 심사를 통과하면 전시될 수 있었다. 전시 작품이 늘자 19세기 초에 살롱은 루아얄 궁전으로 옮겼고, 1857년부터는 샹젤리제의 넓은 산업 궁전에서 개최되었다. 그 무렵 심사에서 탈락한 작품들이 통과된 작품들과 대략 수가 비슷해졌으며, 심사위원들의 편협한 관점에 대한 불만이 고조되었다. 탈락한 작가들은 19세기 말에 살롱전을 대체하는 다른 전시회들을 독자적으로 열었다.

상징주의(Symbolism) 상징주의 문학 운동은 자연주의 문학에 대한 반대로 생겨났다. 상징주의는 (물질적 실재가 아니라) 형체가 없는 내적 상태를 상상력으로 이끌어내는 것으로서, 1880년대 중반 파리에서 태동했다. 졸라의 제자였던 J.-K 위스망스는 비교(秘敎)적인 미학에 대한 찬양으로 논란이 많았던 소설인 『거꾸로』(1884)로 상징주의의 물꼬를 텄고, 시인 장 모레아와 귀스타브 칸은 파리의 일간지에 상징주의의 선언을 발표했다. 『거꾸로』에서 찬양된 스테판 말라르메를 필두로 해서 모호한 암시는 상징주의 문학의 특징이 되었다. 내적 상태를 표현하고자 했던 미술가들도 표상의 틀을 유지하는 선에서 그러한 암시를 추구했다. 부자연스러운 색채, 과장된 공간과 선으로써 표현의 잠재력을 실험한 사람들도 일부 있었지만, 세기말에 '상징주의'에 열광한 대다수 화가들은 전통적인 상징과 은유를 통해 의미를 전달하고자 했다.

신인상주의(Neo-Impressionism) 비평가 펠릭스 페네옹이 1886년에 조르주 쇠라와 그의 제자들이 전시한 작품들을 지칭하여 처음 사용했다. 신인상주의라는 용어는 인상주의와 같이 도시의 여가 생활을 주제로 삼고, **외광**에서 관찰된 빛과 색채 효과를 이용한다. 하지만 '신'이라는 말이 앞에 붙은 이유는 쇠라와 그의 유파가 제시한 새로운 양식 때문이다. 그것은 곧 질서정연한 구성, 정적인 주제, 작은 붓놀림을 특징으로 하는 양식이다. 쇠라는 작은 점과 대시(dash)를 이용하여 그림을 그리는 점묘법이라는 기법을 개발했다. 물감을 점으로 찍은 것은 자신이 '분할묘사법'이라고 부른 분석적 과정을 용이하게 하기 위해서이다. 관찰된 색조를 준(準)과학적으로 '해체'하면, 배경으로 인해 눈으로 볼 때는 대상의 '진정한' 색채가 달라지게 된다(예컨대 인접한 대상이나 태양의 노란색 효과로 인해 색이 달라 보이는 것과 같다).

아방가르드(avant-garde) 군대에서 전위(vanguard)를 뜻하는 프랑스어에서 나온 아방가르드는 문화 역사가들에 의해 추세를 앞서가는 창조적 예술가(작가, 미술가, 음악가)의 양식과 예술

활동을 가리키는 의미로 사용된다.

앵데팡당전(Salon des Indépendants) 공식 **살롱전**에 대한 대안으로 열린 전시회. 매년 독립미술가협회의 후원을 받아 열렸는데, 1884년에 설립된 이 협회에는 오딜롱 르동, 조르주 쇠라, 폴 시냐크 등 프랑스 정부의 배타적 예술 정책에 반대하는 작가들이 가입했다. 심사위원이 없는 앵데팡당전은 전시를 원하는 모든 작가의 작품을 전시하고 보수도 지불했다. 1880년대 중반부터 1914년까지 아방가르드 작가들의 주요 전시회로 기능했다.

에튀드(Étude) '습작'을 뜻하는 프랑스어로, 모델이나 모티프를 빠르게 즉흥적으로 그린 작품을 말한다. 밑그림(esquisse)과는 다르며, 에튀드는 완성작으로 제작될 수도 있고 그렇지 않을 수도 있다.

외광(plein-air) '야외'를 뜻하는 프랑스어. 외광회화는 실외의 트인 공간에서 자연의 실제적인, 때로는 일시적인 변화를 포착해내는 것을 뜻한다. 외광회화는 주로 인상주의자들(외광회화를 표준으로 삼았다)과 밀접하게 연관되지만 실은 그들보다 앞섰다. 초기의 외광회화는 화가들이 화실 안에서 자연주의적 효과를 만들어내기 위해 그리는 습작과 예비 스케치였다. 특히 **바르비종파** 화가들이 외광회화를 옹호한 것이 후대에 이어졌는데, 휴대용 이젤과 튜브형 물감이 개발되었기에 야외 작업이 가능해졌다. 인상주의가 발달함에 따라 외광회화 작품이 전시되는 것도 일반적인 현상으로 자리잡았다.

우키요에(浮世繪) 보통 '덧없는 세상의 그림'이라고 번역되는 우키요에는 원래 도쿠가와 쇼군 치세의 에도(현재의 도쿄)에 있었던 유곽과 극장 지역을 뜻하는 일본의 '우키요'라는 고유명사에서 나온 용어이다(일반명사로서 '우키요'란 속세라는 뜻이다). 뒤에 붙은 '에'는 그림을 뜻하는 일본어이다. 그러므로 우키요에는 쾌락과 여흥이 있는 세상을 다룬 회화와 판화를 뜻하며, 더

구체적으로는 도쿠가와 바쿠후(1615~1868) 시절(에도 시대)에 에도에서 만들어진 작품을 가리킨다. 초창기 우키요에 판화는 그 이름처럼 당대의 도시 생활을 주제로 삼았지만, 에도 시대의 후기로 가면서 점차 풍경이 주요한 주제가 되었다. 우키요에와 인상주의는 양식과 주제에서 연관이 있을 뿐 아니라 후대의 프랑스 화가들은 우키요에의 주제보다 형식에 더 큰 관심을 가졌다.

자연주의(naturalism) 미술에서 자연주의란 (꾸며낸 모티프가 아니라) 실재하는 모티프를 직접 관찰하고 그것을 그림으로써 충실하게 재현하는 것을 뜻한다. 문학의 자연주의는 더 특수한 의미이다. 소설가/평론가인 **에밀 졸라**는 객관적으로 수집되고 기록된 경험적 증거에 의거하는 준과학적 창조 행위를 옹호했다. 졸라가 『실험적 소설』(1880)에서 밝힌 방법은 현대 사회와 개인을 자연의 힘(유전, 환경, 물리력)의 지배를 받는 유기체로 간주한다. 졸라에 의하면 자연주의 소설은 인간과 인간 활동을 대상으로 세심하게 수집한 표본을 관찰, 분석하고 실험을 통해 가설을 '증명'하는 과정에 해당한다.

자포네즈리(japonaiserie) 19세기 후반 일본의 풍물(부채, 차, 칠기, 의상 등)이 파리에 대량으로 유입되면서 생겨난 현상을 포괄적으로 일컫는 말. 자포네즈리는 또한 유럽에서 일본 물건들을 복제한 것(장신구, 직물, 액세서리 등), 일본의 풍물을 묘사한 서구 예술, 일본에 열광하는 서구의 현상을 가리키기도 한다.

자포니슴(japonisme) 1872년 비평가 필리프 뷔르티가 '새로운 연구 분야'를 지칭하기 위해 만든 용어. 자포니슴은 흔히 **자포네즈리**와 혼용되며, 서구에 수용된 일본의 것을 의미한다. 그러나 20세기 후반에는 더 의미를 좁혀서, 예술사가들이 말하는 자포니슴이란 서구 예술가들이 일본 미학에 동화되는 것, 일본의 양식적 특성과 구성적

장치들이 서구의 풍경이나 모델을 그리는 화가들의 작품에 주는 영향을 뜻하는 용어로 사용된다.

클루아조니슴(Cloisonnism) **루이 앙크탱**과 **에밀 베르나르**가 1887~8년에 개발한 반(反)자연주의적 회화 양식. 그 특징은 소박한 형태에 진한 윤곽선을 두르고 그 안에 음영이 없는 대담한 색을 칠하는 것이다. 특히 베르나르(그는 전통적인 원근법을 거부했다)의 화풍은 의식적으로 소박한 효과를 추구했으며, 19세기 후반 원시주의의 유행과 관련을 가진다. 클루아조니슴은 일본 판화와 스테인드 글라스의 영향을 받아 탄생했지만, 비평가 에두아르 뒤자르댕이 지은 그 이름은 금속 조각('클루아종')으로 칸막이를 만들고 유리 에나멜을 채우는 중세의 에나멜 기법에서 비롯되었다. 뒤자르댕은 아마 절친한 친구 앙크탱의 간절한 부탁을 받고 『르뷔 앵데팡당트』에서 클루아조니슴 양식이 '상징주의적 예술관'을 반영한다고 썼다. 이런 요소와 여기서 비롯된 추상성은 **고갱**과 퐁타방파, 나비파에게 영향을 주었다.

타블로(tableau) '그림' 또는 '회화'를 뜻하는 프랑스어. 스케치나 습작과 달리 전시할 목적으로 제작한 완성작을 뜻한다.

헤이그파(The Hague School) 네덜란드의 풍경화가와 풍속화가들의 그룹. 19세기 후반 30년 동안 헤이그 교외와 스헤베닝겐의 어촌 부근에서 활동했다. 프랑스의 **바르비종파**에게서 영향을 받은 헤이그파 화가들은 야외의 풍경을 자주 그렸고 극적인 장면보다 일상적인 장면을 포착하고자 했다. 모래 언덕과 초원, 노동자 가정을 주로 그린 헤이그파의 화가들은 '회색 화파'라는 별명에서 알 수 있듯이 어둡고 무거운 색조를 많이 사용했다.

주요인물 소개

가쓰시카 호쿠사이(葛飾北齋, 1760~1849) 다작에다 다재다능한 예술가였던 호쿠사이는 뛰어난 기교, 힘이 넘치는 구성과 재치로 이름이 높다. 쾌활한 성격에다 근면했던 그는 우키요에의 유명한 작가였고 풍경화까지 영역을 넓혔다. 그의 독특한 풍모가 잘 드러난 「후가쿠 36경」(富嶽三十六景, 1831)은 많은 찬탄을 받았다. 자연주의와 과장이 뒤섞인 이 연작에서 유명한 후지산은 인상적인 전경의 모티프에 비해 오히려 단역에 그친다. 폭넓은 인기를 누린 채색 판화 이외에도 호쿠사이는 3만여 점의 흑백 드로잉을 남겼다. 그의 유명한 만화(스케치)를 모은 열다섯 권짜리 그림책(1814~78)은 당시 일본 사회를 잘 보여주며, 19세기 말 서양에 매우 큰 영향을 주었다.

고갱, 폴(Paul Gauguin, 1848~1903) 재능 있는 판화가, 도예가, 조각가인 고갱은 남태평양의 작품으로 가장 유명하다. 그는 파리에서 태어나 은퇴한 외할아버지(에스파냐 정복자의 후손)가 사는 페루의 리마에서 어린 시절을 보냈다. 일곱 살에 프랑스로 돌아온 고갱은 오를레앙에서 학교에 다니다가 대양 상선을 탔다. 5년 동안 바다에서 지낸 뒤 그는 파리에 정착하여 증권거래소에 취직했다. 카미유 피사로와 알게 된 것을 계기로 고갱은 미술품을 제작하고 수집하기 시작했다. 첫 작품이 1881년 인상주의 그룹전에 전시되었고 1883년에는 증권계를 떠났다. 검약함을 추구하는데다 도시 생활에 맞지 않았던 그는 브르타뉴, 파나마, 마르티니크 등지를 두루 여행했으며, 남프랑스에서 잠시 반 고흐와 함께 생활하기도 했다. 1888년에 에밀 베르나르와 함께 작업하면서 고갱은 전환점을 맞았다.

클루아조니슴의 영향 아래 그는 자신의 폭넓은 열정(드가의 구성, 세잔의 붓놀림, 일본 예술의 양식, 1889년 파리 만국박람회에서 감탄한 '원시적' 유물)을 종합하여 종합주의라는 고유의 화풍을 개발했다. 종합주의의 가장 유명한 측면은 관찰한 모티프보다 상상의 모티프를 찬양하는 것이었는데, 이러한 반(反)자연주의는 당시 유행하던 문학적 **상징주의**와 통했다. 고갱은 타히티를 처음으로 여행한 뒤(1891~93) 『노아 노아』라는 '일기'를 출판했다. 이 책은 그에게 원시주의자라는 명성을 가져다주었으며, 이후 고갱은 식민지적 감수성을 바탕으로 이국적인 낙원의 이미지를 강렬한 색조로 묘사했다. 그는 1895년에 남태평양으로 돌아가 마르키즈 제도에서 사망했다.

공쿠르 형제, 에드몽과 쥘(Edmond and Jules de Goncourt, 1822~96, 1830~70) 공쿠르 형제는 화가로 출발했지만 한 팀을 이루어 작가로서 이름을 날렸으며, 소설, 희곡, 예술, 사회사, 잡지(쥘의 사망 후 에드몽이 운영)를 통해 1851~96년의 파리 사회를 내밀하게 보여주었다. 18세기의 양식과 화풍을 애호했던 형제는 18세기의 대표적인 화가들, 혁명기(1789~91)와 집정부 시기(1795~99)의 프랑스 사회와 여성들에 관한 책을 발간했다. 이들의 소설은 그전까지 문학에서 거의 다루지 않던 19세기 여성 노동자들의 삶에 초점을 맞추었다. 쥘이 사망한 뒤 에드몽은 소설 『장가노 형제』(1879)에서 형제의 협력에 대한 찬사를 썼고, 당대의 여성들을 다룬 『매춘부 엘리자』(1877)와 『셰리』(1884)라는 두 장편소설을 집필했다. 『셰리』를 끝으로 작품 활동을 끝내기로 한 그는 그 책의 서문에서 자기

형제의 업적을 검토하고, 『제르미니 라세르퇴』(1865)를 출간한 것이 **에밀 졸라**가 자신의 업적이라고 주장한 자연주의 사조의 효시였다고 선언했다. 에드몽의 유언에 따라 공쿠르 아카데미가 설립되었고, 여기서 매년 공쿠르 상이라는 소설상을 수여하고 있다.

뒤레, 테오도르(Thodore Duret, 1838~1927) 아버지의 재산을 바탕으로 뒤레는 예술품 수집과 평론, 좌익 정치 활동에 주력할 수 있었다. 에두아르 마네의 친구이자 후원자였던 그는 인상주의와 영국 예술계에 적극적인 관심을 보였다. **우키요에**에 대한 그의 열정은 1870년에 극동을 여행하면서 생겨났다. 그 뒤 뒤레는 일본 판화, 삽화, 앨범의 수집가이자 감식가로 이름을 날렸으며, 프랑스에서 일본 예술에 관한 가장 뛰어난 해설자로 인정받았다. 그의 저서인 『인상주의 화가들의 역사』(Histoire des peintres impressionistes, 1878)는 인상주의 양식과 우키요에나 **바르비종파**와 연관지었다. 또한 『아방가르드 평론』(Critique d'avant-garde, 1885)에서는 당대의 철학과 음악, 마네와 **호쿠사이**의 예술을 고찰함으로써 광범위한 관심과 전문지식을 과시했다.

라파르트, 안톤 리데르 반(Anthon Ridder van Rappard, 1858~92) 귀족 가문 출신인 반 라파르트는 암스테르담 아카데미에서 미술 공부를 시작했다. 이후 그는 파리에서 아카데미 프랑세즈 회원인 장-레옹 제롬에게서 그림을 배우던 테오 반 고흐를 만났으며, 브뤼셀에서 아카데미 루아얄데보자르에 입학한 뒤 빈센트 반 고흐와 친구가 되었다. 반 라파르트는 유화만이 아니라 드로잉과 수채화에도 능했고, 기술적 문

제에 관심이 많았다. 풍경화가로 출발한 그는 점차 (반 고흐 덕분에) 현대적 구상화에 흥미를 느끼고 초상화만이 아니라 산업적인 소재도 그렸다.

로티, 피에르(Pierre Loti, 본명 쥘리앙 비오[Julien Viaud], 1850~1923) 1910년 함장직에서 퇴임한 프랑스의 해군장교 로티는 그 경험을 바탕으로 소설과 여행 서적을 썼다. 그는 이국적인 지방을 무대로 악한소설을 많이 썼는데, 그 가운데에는 타히티의 소설인 『라라후』(『로티의 결혼』이라는 제목으로 재출간, 1880), 일본풍의 소설 『국화 부인』(1887)이 있다. 이런 작품에서 그는 식민주의적 관점을 통해 발견한 '원시주의'와 성적 편력을 찬양했다. 평론가들은 프랑스를 무대로 펼쳐지는 음울하고 서사적인 『아이슬란드의 어부』(1886) 같은 작품을 더 높이 평가했다. 브르타뉴 어부의 전설을 그린 이 작품으로 로티는 아카데미 프랑세즈로부터 상을 받았으며, 1891년에는 (에밀 졸라를 물리치고) 그 기구의 회장으로 선출되었다.

모베, 안톤(Anton Mauve, 1838~88) 잔담에서 태어난 모베는 동물화가인 P. F. 반 오스에게서 그림을 배웠다. 그는 19세기의 프랑스 풍경화가들에게서 큰 영향을 받아, **바르비종파**의 자연주의적 관점과 코로가 좋아하던 맑은 색조를 채택했다. 1871년부터 1885년까지 **헤이그파**의 대표적 화가였던 모베는 해변 풍경과 농장 동물을 집중적으로 그렸다. 그는 반 고흐의 사촌인 예트 카르벤투스와 1874년에 결혼했으며, 1881~82년에 반 고흐에게 드로잉과 수채화를 가르쳤다. 만년에 모베는 라렌의 작은 마을에 은거했다.

미슐레, 쥘(Jules Michelet, 1798~1874) 위대한 낭만주의적 관점을 지닌 역사가였던 미슐레는 여러 권짜리 저작 『프랑스사』(1833~67)로 잘 알려져 있다. 1830년대와 1840년대에 그는 국립 문서국의 부장이자 콜레주드프랑스의 교수로 재임하면서 군주정과 귀족정, 그

리고 가톨릭 교회가 프랑스 사회에 지배적으로 군림하는 것에 단호하게 반대했다. 1851년에 성립된 제2제정에 대한 충성 서약을 거부한 대가로 미슐레는 직위에서 쫓겨났다. 만년에 그는 자연과 낭만적 사랑에 관한 책으로 관심을 돌렸다.

밀레, 장-프랑수아(Jean-François Millet, 1814~75) 유명한 농민화가인 밀레는 부농의 아들로 태어나 노르망디의 농촌에서 성장했다. 파리에서 폴 들라로슈에게서 배운 뒤 초상화가로 경력을 시작했으며, 그의 초상화는 1840년 살롱전에 전시되었다. 테오도르 루소와 만난 것을 계기로 밀레는 바르비종파를 알게 되었고, 1849년에 바르비종 마을에 정착했다. 그가 토속적인 색채와 넓은 붓질을 이용하여 그린 농촌 풍속화에는 노르망디 농촌 생활에 대한 회상이 가미되어 있었다. 이후 마르크스와 엥겔스가 『공산당 선언』을 발표하고, 1848년 노동자 봉기로 루이 필리프 국왕이 폐위되고 잠시 동안 공화정이 수립되는 정치적 분위기 속에서 밀레는 프롤레타리아적 주제들을 채택했다. 이런 상황에서 밀레의 풍속화는 사회정치적 선언으로 해석되었으며, 좌·우익 평론가들로부터 열렬한 성원을 받았다. 1860년까지 그의 작품은 널리 존경을 받았다. 밀레는 1867년 만국박람회에서 회고전을 열었으며, 1868년에 레지옹 도뇌르 훈장을 받았다. 돌이켜보면 그의 작품은 급진적이라기보다는 보수적이었고, 시골 생활에 대한 향수 어린 찬양이었다.

베르나르, 에밀(Émile Bernard, 1868~1941) 십대의 나이에 프랑스 화단의 기린아로 떠올랐던 베르나르는 일찍감치 예술의 최첨단에서 물러났다. 그는 예술에 관한 글(특히 은둔한 폴 세잔과의 대화, 반 고흐와의 서신 왕래와 그에 대한 회상)과 1880년대 후반에 시도한 혁신적 회화로 유명하다. 1884년부터 1886년까지 베르나르는 프랑스 아카데미 회원인 **페르낭 코르몽**의 화

실에서 일하던 중 **루이 앙크탱**을 만나 그와 함께 1887~88년에 클루아조니슴을 발전시키게 된다. **클루아조니슴**의 급진적 양식화를 잘 보여주는 베르나르의 「초원의 브르타뉴 여인들」에 관심을 가진 고갱은 1888년 작품인 『설교 후의 환영』에서 클루아조니슴의 강렬한 효과를 받아들였다. 하지만 1890년대에 들어 베르나르는 고갱과 결별하고 전통적인 양식으로 복귀했다. 이후 그는 평론가들이 모더니즘에 관한 자신의 주장을 제대로 평가하지 못하는 것에 실망을 나타냈다.

브라이트너, 게오르게 헨드리크(George Hendrik Breitner, 1857~1923) 헤이그에서 빌렘 마리스에게서 드로잉과 회화를 배우고 사진가로도 활동했다. **헤이그파**의 영향으로 한때 **외광회화**를 시도하기도 했으나, 브라이트너는 그들의 아름다운 전원풍을 거부하고 도시 풍경을 좋아했다. 그래서 그는 파리, 런던, 베를린, 고향인 네덜란드 등지를 돌아다니며 도시 풍경을 그렸다. 도시 생활의 순간성과 역동성에 충실했던 브라이트너는 1880년대에 암스테르담에 정착한 이후 암스테르담 인상주의 화파의 성원이 되었다.

블랑, 샤를(Charles Blanc, 1813~82) 판화를 배운 블랑은 프랑스의 자유주의 행정부 아래에서 미술 책임자로 일하기도 했다. 하지만 그가 좋아했던 일은 비평, 기고, 이론 작업이었다. 블랑은 1859년에 유명한 잡지인 『가제트 데 보자르』(*Gazette des Beaus-Arts*)를 창간했고, 콜레주 드 프랑스에서 강의를 맡았으며, 『모든 화파 화가들의 역사』(*Histoire des peintres de toutes les écoles*, 1853~75), 『내 시대의 예술가들』(*Artistes de mon temps*, 1876), 『데생 예술의 교본』(*Grammaire des arts du dessin*, 1867) 등 널리 읽힌 책들을 썼다.

빙, 지크프리트(Siegfried Bing, 1838~1905) 유명한 일본 미술 예찬자이며 아르누보의 핵심 인물인 빙은 화상이

자 수집가로서 파리의 세기말적 분위기를 이끌었다. 그는 고향인 독일에서 산업 디자인을 공부한 뒤 파리에서 공부를 계속했다. 1870년대에 극동을 여행한 뒤 그는 프랑스의 수도에서 아시아 예술품 상점을 열었다. 1880년대에는 가장 권위 있는 **자포니슴**의 지지자로 인정을 받았다. 빙은 감식가이자 학자로 활동하면서 방대한 개인 소장품을 가지고 있었으며, 전시회를 주최하고, 자신의 견해를 『자퐁 아르티스티크』(*Japon artistique*, 1888~91)에 기고했다. 1900년 만국박람회가 개최되었을 때 그는 '아르누보 빙'이라는 자신의 전시관을 운영했다.

안도 히로시게(安藤廣重, 1797~1858) 우키요에를 가장 많이 제작했고 가장 많은 사랑을 받은 예술가인 안도는 대담한 색조와 미묘한 명암을 잘 보여주는 풍경 판화의 대가였다. 젊은 시절에 그는 가노파와 우타가와파의 화가들과 함께 공부하면서 나가사키에서 온 서양의 영향을 받은 풍경화를 알게 되었다. 그는 채색 판화(니시키에)의 전성기를 맞아 약 5천 점의 색채 목판화를 제작했는데, 그 대부분은 관광 명소의 서정적인 풍경을 소재로 삼았다.

앙크탱, 루이(Louis Anquetin, 1861~1932) 젊은 시절 몽마르트르에 있던 **페르낭 코르몽**의 화실에서 인상주의와 **신인상주의**를 탐구한 뒤 앙크탱은 **에밀 베르나르**와 함께 **클루아조니슴**이라고 알려진 일본풍의 양식을 개발했다. 그는 순식간에 파리의 **아방가르드** 사이에서 유명해졌으나 곧 클루아조니슴의 진하고 짙은 윤곽선과 강렬한 색조를 포기했다. 1890년대에 그는 방향을 바꿔 비유적이고 서사적인 주제로 돌아가서 옛 대가들의 형식미를 추구했다.

오리에, 조르주-알베르(Georges-Albert Aurier, 1865~92) 상징주의 시인, 극작가, 소설가인 오리에는 1890년 무렵 『메르퀴르 드 프랑스』(*Mercure de France*)에 많은 예술 평론을 기고한 것으로 잘 알려져 있다. 법을 공부했던

오리에는 변호사가 되는 대신 주관주의 철학에 심취하고 상징주의 간행물에 시를 발표했다. 에밀 베르나르와의 만남을 계기로 당대의 화가들, 특히 반고흐, 고갱, 나비파에 속한 화가들에게 지대한 관심을 보였다. 오리에는 사상이 있는 예술을 옹호했으며, 1891년에 쓴 「회화의 상징주의」라는 평론에서 고갱을 최고의 화가로 꼽았다. 그 이듬해 식중독으로 사망했다.

졸라, 에밀(Émile Zola, 1840~1902) 엑상프로방스에서 자란 졸라는 1858년에 파리로 와서 출판사에 취직했다가 문학 경력을 시작했다. 1860년대에 그는 마네(그는 1868년에 졸라의 초상화를 그려주었다) 휘하로 들어가 예술 평론을 쓰기 시작했다. 평론에서 그는 모네와 피사로를 포함한 **아방가르드** 화가들의 대의를 지지했다. 다른 한편으로 졸라는 소설가 오노레 발자크, 실증주의 철학자 이폴리트 텐, 생리학자 클로드 베르나르의 영향을 받아 소설가가 되기로 결심했다. 소설 양식을 혁명적으로 바꾸겠다는 생각으로, 그는 관찰 과학에서 실마리를 취했고, 당대의 생활에 대한 면밀한 검토에서 인물을 끌어냈으며, 소설을 일종의 실험으로 여겼다. 개인의 성격은 유전, 환경, 시대 정신에 의해 형성된다는 텐의 주장에 대한 실험이었다. 졸라의 관점은 **자연주의**로 알려졌고, 그의 걸작인 『루공마카르』(1871~93)는 자연주의의 기념비적인 작품이 되었다. 한 대가족(모든 가족이 각각 프랑스 사회의 각 부문에 속해 있다)의 이야기를 담은 이 스무 권짜리 총서는 비록 허구이지만 '자연사이자 사회사'로 간주되며, 졸라의 대표작들이 여기에 포함되어 있다(『목로주점』, 『제르미날』, 『대지』, 『인간적인 야수』 등). 이 작품은 파리 상류 생활의 실태를 적나라하게 드러내고, 부패한 정치인과 파렴치한 기업인의 부정한 거래를 폭로하며, 노동자의 처지를 상세하게 보여준다. 냉정하고 '과학적인' 사실성을 표방함에도 졸라는 격정

적인 작가였으며, 그의 글에는 저속한 은어, 상스러운 유머, 시적인 묘사가 뒤섞여 있다. 그가 예술에 관해 쓴 많은 글들은 화가들에게 자연에 충실하고 무엇보다 자기 자신에게 충실할 것을 요구한다. 졸라는 예술이 '기질을 통해 보이는 자연'이라고 규정했다. 예술계를 다룬 소설 『작품』으로 화단의 친구들(특히 어릴 때부터 친구였던 세잔)과 사이가 벌어졌으나, 1898년에 졸라는 『나는 고발한다』로 정치계에서 추앙을 받았다. 그러나 육군 대위 알프레 드레퓌스(알자스 출신의 유대인으로 간첩 혐의를 받아 추방되었다)를 옹호하고 나선 대가로 그는 1년 동안 망명 생활을 해야 했다.

코르몽, 페르낭(Fernand Cormon, 본명 페르낭-안-피에스트르[Fernand-Anne-Piestre], 1845~1924) 아카데미 회원들인 알렉상드르 카바넬과 외젠 프로망탱의 제자였던 코르몽은 1868년에 **살롱전**으로 데뷔해서 1875년에 대상을 받았다. 그는 우화적이고 서사적인 작품에 능했으며, 선사시대의 장면도 자주 그렸다. 또한 파리 국립역사박물관과 프티팔레 박물관 등의 공공 건물을 위한 대형 패널화도 그렸다. 성향은 보수적이었지만 코르몽은 상당히 자유분방하게 화실을 운영했다. **앙크탱**과 **베르나르** 이외에 툴루즈-로트레크와 반 고흐, 젊은 시절의 앙리 마티스도 그의 화실에서 공부했다.

토레, 테오필(Théophile Thoré, 1807~69) 토레는 초기에 쓴 평론에서 들라크루아와 **바르비종파**를 옹호함으로써 제도권에 반대하는 성향을 분명히 밝혔다. 철저한 공화파였던 그는 나폴레옹 3세의 집권 초기에 프랑스에서 나와 10년 동안(1849~59) 북유럽 화가들을 연구했다. 빌렘 뷔르거라는 필명으로 쓴 글에서 토레는 17세기 네덜란드 회화의 사실주의를 민주주의 사회의 자연스러운 결과라고 단정했다. 또한 그는 프란스 할스를 재평가하고, 19세기에 얀 베르메르를 '재발견'했다.

주요연표

[] 속의 숫자는 본문에 실린 작품 번호를 가리킨다

고흐의 생애와 예술	배경 사건들
1853 3월 30일 빈센트 반 고흐가 네덜란드의 브라반트 북부 쥔데르트에서 태어남.	**1853** 크림 전쟁 발발(1856년까지). 미국 해군의 매튜 C. 페리 제독, 무장한 함대를 거느리고 일본의 문호를 개방. 1854년에 조약 체결. 조르주 오스만, 파리 재건 사업 착수. C. H. 스퍼전, 런던에서 설교 시작.
	1854 디킨스, 『어려운 시절』 발표.
	1855 리빙스턴, 빅토리아 폭포 '발견'.
	1856 일본 미술을 처음으로 지지한 펠릭스 브라크몽, 파리 상점에서 호쿠사이의 「만화」를 발견
	1857 밀레, 「이삭 줍는 사람들」.
	1859 다윈, 『종의 기원』.
	1861 미국에서 남북전쟁 발발(1865년까지)
	1862 비스마르크, 프로이센의 총리가 됨. 파리에서 일본 미술의 공급상 두 곳(마담 드주아의 상점과 라 포르트 시누아즈)이 문을 엶. 위고, 『레미제라블』.
	1863 살롱 데 르퓌제가 파리에서 개막되어 마네가 「풀밭 위의 식사」를 전시. 르낭, 『예수의 생애』 출간. 들라크루아 사망.
1864 제벤베르겐의 기숙학교에 다님(1866년까지).	**1864** 루이 파스퇴르, 저온살균법 개발.
	1865 에이브러햄 링컨의 암살. 공쿠르 형제, 『제르미니 라세르퇴』[131, 186].
1866 틸부르크 중학교에서 콘스탄타인 호이스만스와 함께 공부(1868년까지)[6, 7].	**1866** 프로이센, 사도바 전투에서 오스트리아 격파. 알프레드 노벨, 다이너마이트 발명. 졸라, 『나의 증오』.
	1867 오스트리아 황제 프란츠 요제프 1세, 헝가리 왕으로 즉위(오스트리아 – 헝가리 이중제국은 1916년까지 존속). 멕시코 혁명. 캐나다, 자치령이 됨. 파리 만국박람회에서 일본 판화가 전시됨. 마르크스, 『자본론』 1권. 샤를 블랑, 『데생 예술의 교본』[54]. 공쿠르 형제, 『마네트 살로몽』.

고흐의 생애와 예술	배경 사건들
1869 헤이그로 이사한 뒤 구필 화랑에 취직.	**1869** 수에즈 운하 개통. 일본 봉건 시대 종식. 도데, 『방앗간 소식』. 베를리오즈와 토레(뷔르거)의 사망.
	1870 프랑스-프로이센 전쟁 시작. 하인리히 슐리만, 트로이 발굴에 착수.
	1871 빌헬름 1세, 독일제국 선포. 프로이센의 파리 정복, 휴전 조약 체결. 파리 코뮌의 성립과 몰락. 스탠리와 리빙스턴, 우지지에서 만남. 졸라, 『루공 마카르』 총서 첫 권. 베르디, 「아이다」.
1872 테오와의 서신 왕래 시작.	**1872** D. L. 무디와 I. 생키, 영국에서 부흥전도회 시작. 토머스 에디슨, 전신 발명. 레밍턴 회사, 타자기 제작. 화상 폴 뒤랑 뤼엘, 런던에서 첫번째 인상주의 전시회 개최(1872~75년에 네 차례 개최). 도데, 『타르타랭』 3부작의 첫 권.
1873 테오, 구필 화랑에 취직. 브뤼셀에 지점을 내고 헤이그로 이주함. 빈센트, 5월에 런던 사무소로 전근. 그 과정에서 파리를 처음 방 문함.	**1873** 나폴레옹 3세, 영국에서 사망. 파리의 시장 붕괴로 6년간 프랑스 경제공황 시작됨.
1874 연애에 실패하고 좌절.	**1874** 첫번째 인상주의 전시회[16].
1875 구필 화랑의 파리 사무소로 전근.	**1875** 밀레와 코로 사망. 에드몽 뒤랑티, 『새로운 회화』.
1876 1월에 구필에서 해고된 뒤 영국으로 이주. 여기서 토머스 슬레이 드-존스 목사의 조수이자 교사로 일함[17]. 11월에 처음으로 설 교를 하고, 가족과 함께 크리스마스를 보내기 위해 네덜란드로 떠남.	**1876** 알렉산더 그레이엄 벨, 전화 특허 취득. 토머스 에디슨, 축음기 발명. 바그너의 바이로이트 축제극장 개관. 「니벨룽겐의 반지」 초연. 고갱, 살롱에서 전시회.
1877 부모의 말에 따라 영국으로 돌아가는 것을 포기. 도르드레흐트에 서 책방 점원으로 몇 개월을 보낸 뒤 암스테르담의 삼촌 집에 머물 면서 대학 입학시험을 준비.	**1877** 영국, 트란스발을 식민지로 병합. 빅토리아 여왕, 인도 황제 선포. 졸라, 『목로주점』. 공쿠르 형제, 『매춘부 엘리자』[79].
1878 7월에 시험 준비를 포기하고 복음전도사가 되기 위해 벨기에에서 신학 공부를 시작. 불행한 시절을 보낸 뒤 벨기에 남부의 탄광촌인 보리나주에서 목사의 조수로 선교 사업을 함[18].	**1878** 필리프 뷔르티와 지크프리트 빙의 소장품 가 운데 청동과 래커 작품들이 파리 만국박람회 의 일본식 대형 천막에서 많은 작품들과 함 께 전시됨. 도비니 사망.
1879 종교 위원회의 명으로 선교 사업 중단. 종교 위원회는 그가 신앙은 독실하지만 선교에는 어울리지 않는다고 판단. 반 고흐는 자신의 미래에 낙담함.	**1879** 토머스 에디슨, 전기 발명. 트란스발 공화국 수립.
1880 비처 스토[174], 디킨스, 위고 등의 '화제의 소설들'을 읽음. 자신 의 표현에 따르면 '허물을 벗는 시기'를 보내면서 그림에 전념하 기로 결심. 보리나주의 광부들[19]을 그렸고, 샤를 바르그의 드로 잉 교본, 장-프랑수아 밀레의 인물화들을 모사함[3, 20]. 가을에	**1880** 남아프리카에서 보어인들이 영국에 대항하 여 반란. 뉴욕 거리에 가로등 설치. 클로드 드뷔시의 첫 피아노 작품.

브뤼셀로 옮겨 안톤 반 라파르트와 만남. 그동안 테오는 구필 화랑 파리 지점(당시 부소와 발라동이 운영)으로 영전하여 형을 재정적으로 지원하기 시작함.

1881 네덜란드로 돌아와 에텐 마을에서 부모와 함께 생활함. 네덜란드의 풍경을 열심히 그리면서[22] 찾아온 반 라파르트와 함께 작업. 바르그와 밀레 모사도 계속함. 얼마 전에 남편을 잃은 사촌을 사랑하게 되지만 그녀의 사랑을 얻지 못함. 9월에 헤이그로 가서 화상으로 일하던 시절에 알았던 지인들을 다시 만남. 특히 안톤 모베[23]와 친하게 지냄. 11~12월에 모베와 함께 그림 작업을 재개함[29]. 크리스마스 날에 아버지와 다툰 뒤 헤이그로 가서 이후 20개월 동안 거기서 지냄.

1882 초반 몇 개월 동안 반 고흐는 모베와 함께 그림 작업을 하면서 헤이그의 풀크리 화실에 실물 드로잉을 배우러 다님. G. H. 브라이트너를 만나 함께 작업. 그의 삼촌 코르의 의뢰를 받아 도시 풍경 연작[30, 31]을 그림. 클라시나 (시엔) 호르니크[32, 34, 35]로부터 가사 면에서 도움을 받으면서 모베와 다른 사람들로부터 멀어짐. 가을에 첫 유화를 제작[44].

1883 호르니크와의 관계 악화. 9월에 헤이그를 떠나 네덜란드 북동부의 드렌테 주로 그림 여행을 떠남[45]. 12월에 부모와 함께 뉘에넌으로 이주. 그곳에서 2년간 거주.

1884 베 짜는 사람들의 연작[47, 49]. 인근 마을의 세 학생을 제자로 받아들임. 샤를 블랑의 『데생 예술의 교본』[54]을 공부하고, 색채 이론에 관심을 가짐. 동네 여성과 불미스런 사건을 일으켰다가 그 여성의 자살 기도로 끝남. '농부의 얼굴' 연작 시작[46, 56, 58].

1885 아버지 사망. 「감자 먹는 사람들」[61]을 그린 뒤 이 그림을 싫어한 반 라파르트와 결별. 자신에게 접근해온 마을 처녀를 임신시켰다는 죄목으로 마을 사제들의 비난을 받고, 예전 모델들로부터도 배척을 당함. 구상 작품 대신 정물화를 시작[63, 64]. 암스테르담에 가본 뒤 활발한 예술 공동체에서의 삶을 동경. 연말에 뉘에넌을 떠나 안트베르펜으로 가서 석 달 동안 체류. 일본 판화를 알게 됨.

1886 1~2월에 안트베르펜 아카데미에서 작업. 3월에 파리로 이주. 테오와 함께 살다가 그에게서 인상주의를 소개받음. 인상주의 전시회와 앵데팡당전에서 조르주 쇠라[75]와 그 제자들의 작품을 봄. 페르낭 코르몽의 화실에서 작업하다가[77] 루이 앙크탱, 에밀 베르나르, 존 러셀, 앙리 드 툴루즈-로트레크[76]를 만남. 화가들의 거리몽마르트르에 있는 쥘리앵 탕기의 화방에 자주 드나들던 중 샤를 앙그랑과 폴 시냐크를 만남. 꽃 정물화[74]와 몽마르트르 풍경[68~71]을 그림.

1887 몽마르트르의 르 탕부랭 카페에서 자신이 소장한 일본 판화들 중

통조림 식품이 판매되기 시작.

1881 러시아의 알렉산드르 2세 암살됨.
지멘스, 베를린에 최초의 전차 궤도 건설.
캐나다 태평양철도 건설.
일본 여성들에게 무대 연기 허용됨.
칼라일 사망.

1882 이탈리아, 독일, 오스트리아가 3국 동맹 수립.
다임러, 석유 엔진 개발.
최초의 수력발전소 건설(위스콘신, 애플턴).
영국에서 해저터널의 구상이 처음으로 제기됨. 군 당국은 반대.
독일의 미생물학자 로베르트 코흐가 결핵균 발견.

1883 파울 크뤼에르, 남아프리카 초대 대통령으로 취임.

1884 뱅, 첫번째 전시회 주최.
파리에서 독립예술가협회가 결성되어 첫번째 전시회 주최. 쇠라가 자신의 첫 주요 작품인 「아니에르에서의 물놀이」를 전시.
에드몽 드 공쿠르, 『애인』.
졸라, 『삶의 기쁨』[64].

1885 벨기에 레오폴 2세의 사유 영토로 콩고 국가 수립.
독일, 탕가니카와 잔지바르 병합.
다임러가 내연기관을 개선하고, 카를 벤츠가 자동차용 1기통 엔진 개발.
진보적인 네덜란드 시인들에 의해 암스테르담에서 『니외베 기드스』 창간.
졸라, 『제르미날』.
모파상, 『벨 아미』[131].

1886 영국, 버마 북부 병합.
우익의 장군이자 민족주의 강경파인 조르주불랑제가 프랑스 육군장관으로 임명됨.
자유의 여신상이 뉴욕 항구에 세워짐.
인상주의 마지막 전시회(8차).
쇠라, 「그랑드 자트 섬의 일요일 오후」.
졸라, 『작품』.
로티, 「아이슬란드의 어부」.
리슈팽, 『용감한 사람들』.

1887 영국, 줄룰란드를 병합하고 1차 식민지 회의

일부를 전시. 앙크탱과 베르나르에게 자신이 우키요에를 구하러 자주 들렀던 지크프리트 빙의 가게를 소개해줌. 봄에 폴 시냐크[81]와 함께 작업하고, 잠시 점묘법을 시도하다가[82~4] 5월 하순 시냐크가 파리로 떠난 뒤 넓은 붓놀림으로 복귀[85]. 이후 앙크탱, 베르나르와 자주 만나 함께 작업. 세 사람 모두 일본 미술을 연구[92, 108, 109]. 반 고흐가 그린 초상화 두 점을 탕기가 팔아줌. 11월에 그랑부용 레스토랑 뒤샬레에서 친구들과 함께 최근작들을 전시. 마르티니크에서 막 돌아온 폴 고갱과 만남. 회화 두 점을 고갱의 근작 한 점과 교환[123].

1888 2월에 파리를 떠나 아를로 감. 꽃이 핀 과수원을 그리고[115], 우키요에의 영향 아래 자신의 화풍을 정립하고자 시도함[114, 119]. 5월에 노란 집[96]을 임대한 뒤 이곳을 기반으로 아를에 예술가 공동체('남부 화실')를 세우고자 계획. 새 화실을 계기로 초상화를 그릴 마음을 먹고, 주아브 병사들[132, 133, 140], 아를의 여인[129, 134]을 그림. 소재는 '농부'에서 '시인', '우체부'까지 다양해짐[135, 138, 139, 141]. 또한 자신의 「침실」[122], 「해바라기」 연작[126], 「밤의 카페」[152]도 그림. 고갱이 반 고흐와 함께 몇 주일 동안 살았지만, 경쟁심과 예술적·성격적 차이로 인해 사이가 벌어지고 12월 23일에는 격렬한 다툼으로 번짐. 그 여파로 반 고흐는 왼쪽 귓불을 자르고 병원에 입원[151]. 고갱은 파리로 돌아감.

1889 이 해의 초반 몇 달 동안 병세의 재발과 회복이 반복되는 가운데서도 「아기를 재우는 여인」[154]의 몇 가지 변형을 그림. 4월에 테오가 요한나 봉거와 결혼. 5월에 반 고흐는 생레미에 있는 생폴드모졸 정신병원에 자기 발로 가서 입원. 처음에는 병원 벽에 그림을 그렸으나[161, 162] 곧 주변의 들판과 언덕으로 나감[164]. 6월에 「별이 빛나는 밤」[165]을 그림. 아를로 다시 가서 7월에 병세가 악화됨. 가을에 반 고흐의 작품이 앵데팡당전에 전시됨. 뱅이 그에게 1890년 초에 브뤼셀로 와달라고 초청함. 베르나르와 고갱에게 미술에 관한 격렬한 내용의 편지를 씀. 「정신병원의 정원」[171]을 그리고, 좋아하는 판화를 유화로 '옮기는' 작업을 함[169]. 크리스마스 무렵에 다시 병세가 재발함.

1890 1월에 반 고흐의 「붉은 포도원」[193]을 뱅의 회원인 안나 보슈가 브뤼셀 그룹전에서 보고 구매함. 같은 시기에 알베르 오리에가 쓴 반 고흐를 찬양하는 글이 『메르퀴르 드 프랑스』에 수록됨. 1월 31일 테오의 아들이 태어남. 그 직후 반 고흐는 몸이 몹시 쇠약해짐. 생레미에서 회복을 위해 애쓰는 동안 그의 작품 10점이 앵데팡당전에 전시됨. 정신병원을 나와 5월 중순에 며칠 동안 파리에 머물다가 오베르쉬르와즈에 자리를 잡고 폴 가셰 박사와 친구가 됨. (가셰의 초상화를 비롯하여) 초상화 몇 점[183, 186]과 '장방형'이라고 알려진 지평선이 나오는 풍경화를 여러 점 그림[182, 184, 189~91]. 7월 초에 파리에 다녀온 뒤 반 고흐는 테오의 재정난이 마음에 걸림. 7월 27일 권총 자살 시도. 7월 29일에 테오가 지켜보는 가운데 사망함. 9월에 테오의 파리 아파트에서 베르나르의 도움으로 회고전이 열림.

주재, 영국 동아프리카 회사 설립.
다임러, 석유 엔진으로 가는 4륜 자동차 개발.
하인리히 헤르츠, 통신용 전파 개발.
파리에서 에펠 탑 건설 착공됨.
빙, 파리 장식예술중앙협회에서 일본 미술 전시회 주최.
로티, 『국화 부인』.

1888 빌헬름 2세, 독일 황제로 즉위.
파스퇴르 연구소가 파리에 설립됨.
조지 이스트먼, '코닥' 상자형 카메라 개발.
빙, 『예술적인 일본』 출간.
고갱, 「설교 후의 환영」(테오 반 고흐에게 판매를 의뢰)[125].

1889 불랑제, 파리의 의회 의원으로 당선되었으나, 쿠데타를 우려한 정부는 그를 반역 혐의로 체포. 그는 브뤼셀로 도피.
에펠 탑이 완공되어 파리 만국박람회의 상징이 됨. 프랑스 대혁명 100주년을 기념하여 개최된 박람회에 2천 800만 명이 관람.
일본에서 입헌군주제 성립.
물랭 루주가 몽마르트르에 문을 엶.
에드바르트 뭉크, 파리 첫 여행

1890 빌헬름 2세, 비스마르크 해임.
빌헬미나 여왕이 즉위하면서 룩셈부르크 대공국이 네덜란드로부터 분리됨.
일본에서 첫 선거 실시.
런던 템스 강 아래로 첫 지하철이 통과함.
피에르 퓌비 드 샤반, 오귀스트 로댕 등의 국립미술협회 회원들이 살롱전을 대신할 제도를 모색.
1차 마르스 광장 전시회 개최[181].

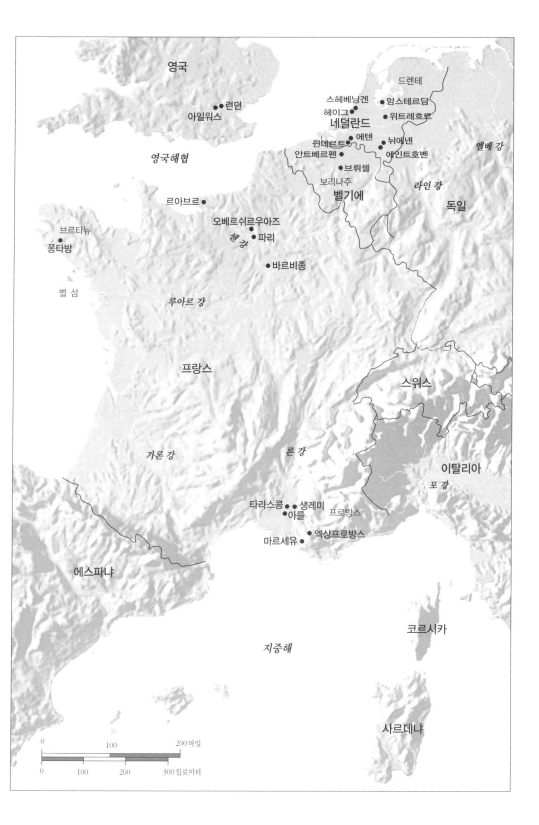

영국

런던
아일워스

영국해협

브라뉴

퐁타방

벨 섬

르아브르

오베르쉬르우아즈
센 강
파리

바르비종

루아르 강

프랑스

가론 강

에스파냐

드렌테

스헤베닝겐 암스테르담
헤이그 위트레흐트
네덜란드
쥔데르트 에텐 뉘에넨
안트베르펜 애인트호벤 엘베 강
브뤼셀
보리나주 라인 강
벨기에
독일

스위스

론 강

이탈리아
포 강

타라스콩 생레미
아를 프로방스
마르세유 엑상프로방스

코르시카

지중해

사르데냐

0 100 200마일

0 100 200 300킬로미터

권장도서

개론서

Douglas Druick and Peter Kort Zegers, *Van Gogh and Gauguin: The Studio of the South* (exh. cat., The Art Institute of Chicago; Van Gogh Museum, Amsterdam, 2001)

Vincent van Gogh, *The Complete Letters of Vincent van Gogh* (Boston, 2000)

Jan Hulsker, *Vincent and Theo van Gogh: A Dual Biography* (Ann Arbor, MI, 1990)

_____, *Vincent van Gogh: A Guide to His Work and Letters* (Amsterdam, 1993)

_____, *The New Complete van Gogh: Paintings, Drawings, Sketches* (Amsterdam and Philadelphia, 1996)

Sven Løvgren, *The Genesis of Modernism: Seurat, Van Gogh, Gauguin and French Symbolism in the 1880s* (Stockholm, 1959)

John Rewald, *Post Impressionism: From Van Gogh to Gauguin* (New York, 1956)

Mark Roskill, *Van Gogh, Gauguin, and the Impressionist Circle* (Greenwich, CT, 1970)

Meyer Schapiro, *Van Gogh* (New York, 1950)

Susan Alyson Stein, *Van Gogh: A Retrospective*(New York, 1986)

Judy Sund, *True to Temperament: Van Gogh and French Naturalist Literature* (New York, 1992)

David Sweetman, T*he Love of Many Things: A Life of Vincent van Gogh* (London, 1990)

Evert van Uitert and Michael Hoyle (eds), *The Rijksmuseum Vincent van Gogh* (Amsterdam, 1987)

Evert van Uitert, Louis van Tilborgh and Sjraar van Heugten, *Vincent van Gogh: Paintings* (exh. cat., Rijksmuseum Kröller-Müller, Otterlo and Rijksmuseum Vincent van Gogh, Amsterdam, 1990)

Bogomila Welsh-Ovcharov (ed.), *Van Gogh in Perspective* (Englewood Cliffs, NJ, 1974)

Johannes van der Wolk, Ronald Pickvance and E B F Pey, *Vincent van Gogh: Drawings* (exh. cat., Rijksmuseum Kröller-Müller, Otterlo and Rijksmuseum Vincent van Gogh, Amsterdam, 1990)

제1장

Martin Bailey, *Van Gogh in England: Portrait of the Artist as a Young Man* (exh. cat., Barbican Art Gallery, London, 1992)

Elisabeth Jay, *The Religion of the Heart: Anglican Evangelicalism and the Nineteenth-Century Novel* (Oxford, 1979)

Frances Suzman Jowell, *Thoré-Bürger and the Art of the Past* (New York, 1977)

Tsukasa Kōdera, *Vincent van Gogh: Christianity versus Nature* (Amsterdam and Philadelphia, 1990)

John Silevis, Ronald de Leeuw and Charles Dumas, *The Hague School: Dutch Masters of the 19th Century* (exh. cat., Royal Academy of Arts, London, 1983)

Louis van Tilborgh and Marie-Piere Salé, *Millet, Van Gogh* (exh. cat., Musée d'Orsay, Paris, 1998)

제2장

William J Burg, *The Visual Novel: Emile Zola and the Art of his Times* (University Park, PA, 1992)

Griselda Pollock, 'Stark Encounters: Modern Life and Urban Work in Van Gogh's Drawings of The Hague 1881~1883', *Art History*, 6 (1983), pp. 330~58

Lauren Soth, 'Fantasy and Reality in The Hague Drawings', in *Van Gogh Face to Face: The Portraits* (exh. cat., Detroit Institute of Arts, 2000), pp. 61~77

Carol Zemel, 'Sorrowing Women, Rescuing Men: Images of Women and Family', in *Van Gogh's Progress: Utopia, Modernity, and Late-Nineteenth-Century Art* (Berkeley, CA, 1997), pp. 15~52

제3장

Griselda Pollock, 'Van Gogh and The Poor Slaves: Images of Rural Labour as Modern Art', *Art History*, 11 (1988), pp. 406~32

Frances S Jowell, 'The Rediscovery of Frans Hals', in Seymour Slive (ed.), *Hals* (exh. cat., National Gallery of Art, Washington, DC; Royal Academy of Arts, London; Frans Halsmuseum, Haarlem, 1989), pp.61~86

Misook Song, *Art Theories of*

Charles Blanc, 1813~1882 (Ann Arbor, MI, 1984)

Louis van Tilborgh et al., The Potato Eaters by Vincent van Gogh (Zwolle, 1993)

Carol Zemel, 'The "Spook" in the Machine: Pictures of the Weavers in Brabant', in Van Gogh's Progress: Utopia, Modernity, and Late-Nineteenth-Century Art (Berkeley, CA, 1997), pp. 55~85

제4장

Wilfred Niels Arnold, 'Absinthe', in Vincent van Gogh: Chemicals, Crises, and Creativity (Boston, 1992), pp.101~37

Louis Emile Edmond Duranty, 'La nouvelle peinture', in Charles S Moffett (ed.), The New Painting: Impressionism 1874~1886 (exh. cat., The Fine Arts Museums of San Francisco; National Gallery of Art, Washington, DC, 1986) pp. 477~84

Linda Nochlin, 'Impressionist Portrait and the Construction of Modern Identity', in Colin B Bailey (ed.), Renoir's Portraits: Impressions of an Age (exh. cat., National Gallery of Canada, Ottawa; The Art Institute of Chicago; Kimbell Art Museum, Fort Worth, 1997), pp.53~75

John Rewald, 'Theo van Gogh, Goupil, and the Impressionists', Gazette des beaux-arts, 81 (1973), pp.1~108

Aaron Sheon, 'Monticelli and Van Gogh', in Monticelli, His Contemporaries, His Influences (exh. cat., Museum of Art, Carnegie Institute, Pittsburgh, 1978)

Richard Thomson, 'The Cultural Geography of the Petit Boulevard', in Cornelia Homburg (ed.), Vincent van Gogh and the Painters of the Petit Boulevard (St Louis, 2001), pp.65~108

Bogomila Welsh-Ovcharov, Vincent van Gogh and the Birth of Cloisonnism (exh. cat., Art Gallery of Ontario, Toronto; Rijksmuseum Vincent van Gogh, Amsterdam, 1981)

_____, Van Gogh à Paris (exh. cat., Musée d'Orsay, Paris, 1988)

제5장

Elisa Evett, The Critical Reception of Japanese Art in Late Nineteenth Century Europe (Ann Arbor, MI, 1982)

Tsukasa Kōdera, 'Van Gogh's Utopian Japonisme', in Catalogue of the Van Gogh Museum's Collection of Japanese Prints (Amsterdam, 1991), pp.11~53

Gerald Needham, 'Japanese Influence on French Painting 1854~1910', in Gabriel Weisberg (ed.), Japonisme: Japanese Influences on French Art 1854~1910 (exh. cat., Cleveland Museum of Art, 1975), pp.115~31

Fred Orton, 'Van Gogh's interest in Japanese prints', Vincent, 1 (1971), pp.2~12

Ronald Pickvance, Van Gogh in Arles (exh. cat., Metropolitan Museum of Art, New York, 1984)

Mark Roskill, 'The Japanese print and French painting in the 1880s', in Van Gogh, Gauguin, and the Impressionist Circle (Greenwich, CT, 1970), pp.57~85

Debora Silverman, 'Self Portraits', in Van Gogh and Gauguin: The Search for Sacred Art (New York, 2000), pp.17~46

Carol Zemel, 'Brotherhoods: The Dealer, The Market, The Commune', in Van Gogh's Progress: Utopia, Modernity, and Late-Nineteenth-Century Art (Berkeley, CA, 1997), pp.171~205

제6장

M H Abrams, 'Imitation and the Mirror' and 'Romantic Analogues of Art and Mind', in The Mirror and the Lamp: Romantic Theory and the Critical Tradition (Oxford, 1953), pp.30~69

Roland Dorn, 'The Arles Period: Symbolic Means, Decorative Ends', in Van Gogh Face to Face: The Portraits (exh. cat., Detroit Institute of Arts, 2000), pp.135~71

Vojtěch Jirat-Wasiutyński et al., Vincent van Gogh's Self-Portrait Dedicated to Paul Gauguin: Art Historical and Technical Study (Cambridge, MA, 1984)

_____, 'Van Gogh in the South: Antimodernism and Exoticism in the Arlesian Paintings', in Lynda Jessup (ed.), Antimodernism and Artistic Experience: Policing the Boundaries of Modernity (Toronto, 2001), pp.177~91

Marsha L Morton and Peter L Schmunk (eds), The Arts Entwined: Music and Paintings in the Nineteenth Century (New York, 2000)

Joanna Woodall, 'Facing the Subject', in Woodall (ed.), Portraiture (Manchester, 1997), pp.1~25

제7장

H Arikawa, 'La Berceuse: an Interpretation of Van Gogh's Portraits', Annual Bulletin of the Museum of Western Art, Tokyo, 1982, pp.31~75

A Boime, 'Van Gogh's *Starry Night*: A History of Matter and a Matter of History', *Arts Magazine*, 59 (1984), pp.86~103

Cornelia Homburg, *The Copy Turns Original: Vincent van Gogh and a New Approach to Traditional Art Practice* (Amsterdam and Philadelphia, 1996)

Vojtěch Jirat-Wasiutyński, 'Vincent van Gogh's Paintings of Olive Trees and Cypresses from St-Rémy', *Art Bulletin*, 75 (1993), pp.647~70

Ronald Pickvance, *Van Gogh in St-Rémy and Auvers* (exh. cat., Metropolitan Museum of Art, New York, 1986), pp.21~192

Debora Silverman, 'Gauguin's *Misères*' and

'Van Gogh's *Berceuse*', in *Van Gogh and Gauguin: The Search for Sacred Art* (New York, 2000), pp.267~369

Judy Sund, 'Favoured Fictions: Women and Books in the Art of Van Gogh', *Art History*, 11 (1988), pp.255~67

_____, 'Van Gogh's *Berceuse* and the Sanctity of the Secular', in Joseph D Mascheck (ed.), *Van Gogh*, 100 (Westport, CT, 1996), pp.205~25

_____, 'Famine to Feast: Portrait-Making at St-Rémy and Auvers', in *Van Gogh Face to Face: The Portraits* (exh. cat., Detroit Institute of Arts, 2000), pp.183~209

Bogomila Welsh-Ovcharov, *Van Gogh in Provence and Auvers* (New York, 1999)

제8장

Anne Distel and Susan Alyson Stein, *Cézanne to Van Gogh: The Collection of Doctor Gachet* (exh. cat., New York, 1999)

Ronald Pickvance, *Van Gogh in St-Rémy and Auvers* (exh. cat., Metropolitan Museum of Art, New York, 1986), pp.193~287

Aimée Brown Price, 'Two Portraits by Vincent van Gogh and Two Portraits by Pierre Puvis de Chavannes', *Burlington Magazine*, 1975, pp.714~18

Meyer Schapiro, 'On a Painting by Van Gogh', *Modern Art: 19th and 20th Centuries* (New York, 1977), pp.87~99

Carol Zemel, '"The Real Country": Utopian Decoration in Auvers', in *Van Gogh's Progress: Utopia, Modernity, and Late-Nineteenth-Century Art* (Berkeley, CA, 1997), pp.207~45

제9장

Albert Aurier, 'The Isolated Ones: Vincent van Gogh' (trans. and annotated by Ronald Pickvance), in *Van Gogh in St-Rémy and Auvers* (exh. cat., Metropolitan Museum of Art, New York, 1986), pp.310~15

Ronald Dorn *et al.*, *Vincent van Gogh and Early Modern Art, 1890~1914* (exh. cat., Museum Folkwang, Essen; Rijksmuseum Vincent van Gogh, Amsterdam, 1990)

A M Hammacher, 'Van Gogh and the Words', in J B de la Faille *et al.*, *The Works of Vincent van Gogh-His Paintings and Drawings* (Amsterdam, 1970), pp.9~37

Tsukasa Kōdera (ed.), *The Mythology of Van Gogh* (Amsterdam, 1993)

Russell Lynes, *Good Old Modern: an intimate portrait of the Museum of Modern Art* (New York, 1973)

Debra N Mankoff, *Sunflowers* (New York, 2001)

Griselda Pollock, 'Artists' Mythologies and Media: Genius, Madness, and Art History', *Screen*, 21 (1980), pp.57~96

Rudolf and Margot Wittkower, *Born Under Saturn, the character and conduct of artists: a documentary history from Antiquity to the French Revolution* (New York, 1963)

Carol Zemel, *The Formation of a Legend: Van Gogh Criticism, 1890~1920* (Ann Arbor, MI, 1980)

찾아보기

굵은 숫자는 본문에 실린 작품 번호를 가리킨다

감사의 말

나는 늘 테드 레프에게 감사하고 있다. 그는 내게 그림 보는 법을 가르쳐주었고 반 고흐에 대한 관심을 일깨워주었다. 이 특별한 프로젝트에 도움을 준 많은 분들 가운데 특히 콜린 B. 베일리, 마틴 베일리, 패트 배릴스키, 엘리자베스 C. 차일즈, 줄리아 매켄지, 캐럴 토니에리에게 고마움을 전한다. 또 수시로 나를 도와준 레오비길다 시에라에게도 특별한 감사를 전한다. 가장 큰 감사는 폭넓은 아량으로 내 글쓰기를 가능케 해준 스콧 길버트에게 돌려야 할 듯싶다.

주디 선드

스콧, 가브리엘, 그리고 두 사람의 해리에게.

옮긴이의 말

봉우리가 높으면 골짜기가 깊다. 이름만 들으면 누구나 알 것 같은 사람도 그 삶의 내역을 소상히 살펴보면 오히려 알지 못했거나 곡해된 부분이 많이 드러난다. 가수 조용필이 "나보다 더 불행하게 살다 간 고흐라는 사나이도 있는데"라고 읊조렸던 네덜란드의 화가 빈센트 반 고흐도 그런 경우에 속한다.

흔히 반 고흐 하면 그가 남긴 처연한 분위기의 해바라기와 붕대를 감은 자화상에서 보는 것처럼 불행하고 고독하게 살았던 천재 화가를 연상한다. 하지만 이 책에서 말해주듯이 그런 반 고흐의 이미지는 상당 부분이 대중 매체에 의해 조작되었거나 대중이 스스로 만든 환상에 불과하다. 말하자면 현대의 신화인 셈이다.

서른일곱 살에 요절했으니 그의 삶이 불행했다는 것도 옳고, 그가 죽은 지 100년이 더 지난 지금도 역사상 최고가에 작품이 팔려나갈 정도라면 그를 천재라고 봐도 무방할 것이다. 게다가 천재에 걸맞게(?) 그는 정신이상에 시달리다가 권총으로 자살했다. 그러나 반 고흐는 일반적인 천재의 이미지, 이를테면 오만한 성품에다 누구의 영향도 받지 않고 독자적인 화풍을 개발하는 '천재 화가'와는 거리가 멀다.

여느 화가들보다 늦게 그림을 시작한 그는 늘 자신이 부족하다고 여겼고, 스펀지가 물을 빨아들이듯이 누구에게서든 배우려 했다. 밀레를 보고는 밀레를 사랑했고, 일본 판화를 보고는 열심히 수집에 나섰으며, 졸라와 로티의 소설을 몇 번이고 되풀이해서 읽으면서 감동을 느꼈는가 하면, 고갱과 불과 2개월 동안 함께 살면서 그를 선생님처럼 존경했다. 또한 화상이었던 동생이 자신의 작품을 칭찬해주면 고마워했고 작품 한 점이 팔렸을 때 무척 기뻐했다. 이렇게 보면 반 고흐는 괴팍한 천재라기보다 소박하고 겸손한 '바른생활 젊은이'이다.

이 책에 소개된 반 고흐의 곡해되지 않은 면모를 보면, 바로 그런 '평범함' 때문에 그의 작품이 더욱 돋보이고 그의 삶이 더욱 비극적이라고 느껴진다. 사실 반 고흐가 그런 소박한 천재가 아니었다면, 그림을 처음 배우는 아이처럼 투박하고 진한 윤곽선을 구사한다거나, 사람의 얼굴에 대담하게 녹색을 칠해버리는, 인상주의보다도 더 인상적인 그의 화풍은 나올 수 없었을 것이다.

남경태

사진의 출처

Aberdeen Art Gallery and Museums: 60; AKG, London: 107, 166, Wadsworth Atheneum, Hartford, Connecticut 108; Amsterdam University Library: (ms X111 C 13a) 5; The Art Institute of Chicago: Helen Birch Bartlett Memorial Collection (1926.202) 68, (1926.224) 73, gift of Mr and Mrs Maurice E Culberg (1951.19) 198, gift of Mr and Mrs Gaylord Donnelly (1969.696) 160; Bildarchiv Preussischer Kulturbesitz, Staatliche Museen zu Berlin: 52, Nationalgalerie (B86a), photo Jorg P Anders 199; Bridgeman Art Library, London: Arts Council Collection, London 192, Jean Loup Charmet 16, Chester Beatty Library and Gallery, Dublin 106, Gemeentemuseum, The Hague 30, 195, Private collection 117, Towneley Hall Art Gallery and Museum, Burnley 57; British Library, London: 158; © British Museum, London: 100, 116; © Christie's Images Ltd 2002: 110, 186; Chrysler Museum of Art, Norfolk, Virginia: gift of Walter P Chrysler Jr 157; Courtauld Institute Galleries, London: 86; Dallas Museum of Art, Wendy and Emery Reves Collection: 190; Flowers East, London: 202; Foundation E G Bührle Collection, Zurich: 51; Freer Gallery of Art, Smithsonian Institution, Washington, DC: purchase (F1957.7) 90; Gemeentemuseum, The Hague: 8, 26; J Paul Getty Museum, Los Angeles: 137, 161; Ian Bavington Jones: 15;

Koninklijk Museum voor Schone Kunsten, Antwerp: 155; Koninklijke Bibliotheek, The Hague: 7; Kröller-Müller Museum, Otterlo: 19, 21, 22, 33, 34, 35, 36, 41, 43, 63, 70, 84, 127, 131, 136, 140, 154, 163; © Kunsthaus, Zurich: 74, 162; Royal Cabinet of Paintings, Mauritshuis, The Hague: 10, 67; Metropolitan Museum of Art, New York: bequest of Sam A Lewisohn, 1951 (51.112.3), photo © 1979 Metropolitan Museum of Art 129, bequest of Mary Livingston Willard, 1926 (26.186.1), photo © 1996 Metropolitan Museum of Art 118; Mountain High Maps © 1995 Digital Wisdom Inc: p.341; Museum of Art, Rhode Island School of Design, Providence: gift of Mrs Murray S Danforth, photo Cathy Carver 119; Musées Royaux des Beaux-Arts de Belgique, Brussels: 48, 144; Museum Boymans-van Beuningen, Rotterdam: 49; Museum of Fine Arts, Boston: bequest of Anna Perkins Rogers (21.1329) 105, gift of Quincy Adams Shaw through Quincy A Shaw Jr and Mrs Marian Shaw Haughton (17.1485) 20, 1951 Purchase Fund, 104; Museum Folkwang, Essen: 62, 171; Digital Image © The Museum of Modern Art, New York/Scala, Florence: 164, 165; Museum für Ostasiatische Kunst, Cologne: (inv. no. R 54,14) photo Rheinisches Bildarchiv, Cologne 103; National Gallery, London: 126, 149; National Gallery of Art,

Washington, DC, photos © 2002 Board of Trustees: Chester Dale Collection 134, Ailsa Mellon Bruce Collection 120, Collection of Mr and Mrs Paul Mellon 91, Widener Collection 66; National Museums and Galleries of Wales, Cardiff: 72; Norton Simon Art Foundation, Pasadena: 135; Panorama Mesdag, The Hague: photo Ed Brandon 24; Photothèque des Musées de la Ville de Paris: 78; Private collection 87; Rijksmuseum, Amsterdam: 65; RMN, Paris: photo G Blot 94, 142, 167, 180, photo H Lewandowski 2, 85, 92, 97, 139, 185, photo F Raux 197, photo Peter Willi 201; Scala, Florence: 101; State Hermitage Museum, St Petersburg: 88; Stedelijk Museum, Amsterdam: 80; © Tate, London 2002: 99, 182; Toledo Museum of Art, Ohio: gift of Arthur J Secor (1922.22) 23; Van Gogh Museum, Amsterdam (Vincent van Gogh Foundation): 1, 3, 6, 9, 11, 12, 17, 18, 29, 37, 38, 40, 42, 44, 45, 46, 47, 50, 55, 56, 58, 59, 61, 64, 69, 71, 75, 76, 77, 79, 82, 83, 89, 95, 96, 98, 111, 114, 121, 122, 123, 128, 132, 143, 146, 148, 150, 156, 169, 175, 176, 177, 178, 184, 189, 191, 194; Von der Heydt Museum, Wuppertal: 53; Wadsworth Atheneum, Hartford, Connecticut: bequest of Anne Parrish Titzell 147; Walsall Museum and Art Gallery: 32; Witt Library, Courtauld Institute of Art, London: 4, 14

A_{rt} & Ideas

고흐

지은이	주디 선드
옮긴이	남경태
펴낸이	김언호
펴낸곳	한길아트
등 록	1998년 5월 20일 제75호
주 소	413-832 경기도 파주시 교하읍 문발리 520-11
	www.hangilart.co.kr
	E-mail : hangilart@hangilsa.co.kr
전 화	031-955-2032
팩 스	031-955-2005

제1판 제1쇄 2004년 11월 15일

값 26,000원

ISBN 89-88360-76-1 04600
ISBN 89-88360-32-X (세트)

Van Gogh

by Judy Sund
ⓒ 2002 Phaidon Press Limited

This edition published by HangilArt under licence
from Phaidon Press Limited of Regent's Wharf, All Saints Street,
London N1 9PA, UK through Bestun Korea Agency Co., Seoul

HangilArt Publishing Co.
520-11 Munbal-ri, Gyoha-eup, Paju, Gyeonggi-do
413-832, Korea

All rights reserved. No part of this publication may be reproduced,
stored in a retrieval system or transmitted, in any form or by any
means, electronic, mechanical, photocopying, recording or otherwise,
without the prior permission of Phaidon Press Limited.

Korean translation arranged by HangilArt, 2004

Printed in Singapore